Architecture Renovations in the World

世界知名建築翻新活化設計

日經建築 編　石雪倫 譯

日經建築 Selection

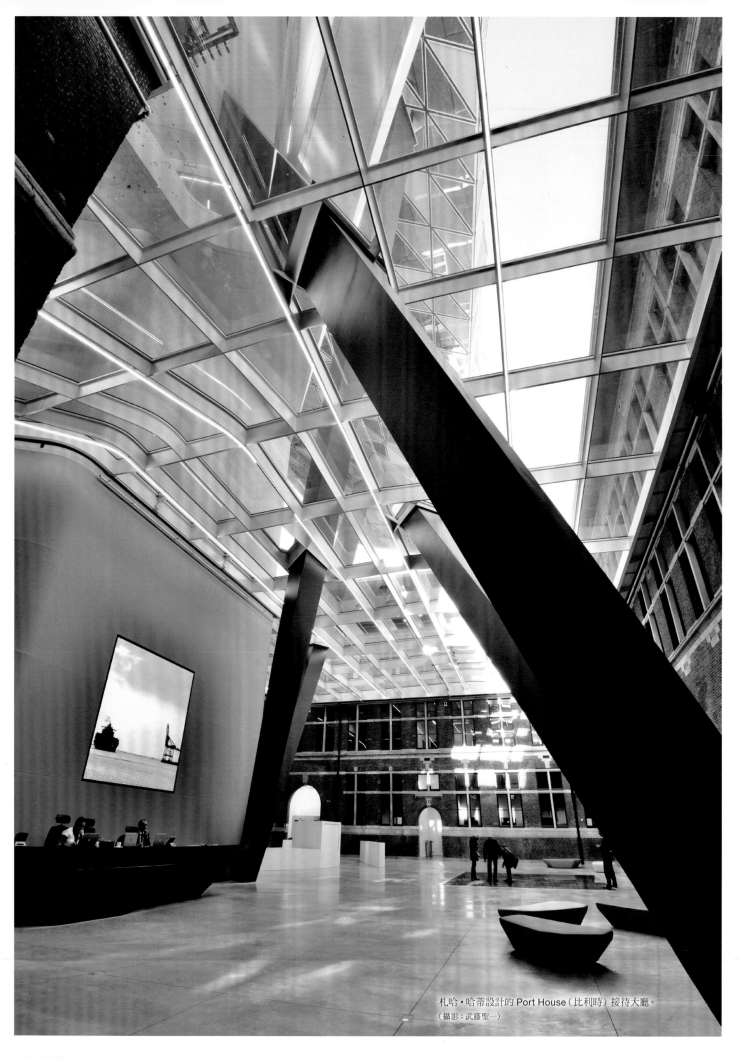

札哈・哈蒂設計的 Port House（比利時）接待大廳。
（攝影：武藤聖一）

前言

「日經建築 Selection」是將近年刊載於建築專業雜誌《日經建築》中的文章報導，以一個共通主題為主軸，嚴選出精選內容，再重新組構編排的系列叢書。本書包括了未刊載於雜誌上的照片，未在網站上公開的採訪內容等，以及依主題特性再挖掘探討的深度內容。

日本共有五組現任建築師榮獲了世界建築普利茲克獎：槇文彥（1993年得獎）、安藤忠雄（1995年得獎）、SANNA（妹島和世與西沢立衛、2010年得獎）、伊東豐雄（2013年得獎）、坂茂（2014年得獎）。在過去四分之一世紀以來有這五組建築師獲獎，平均每五年一組，我想這是日本建築設計「受到世界讚賞」的數字。

然而「在日本國內讓世界讚賞的建築改修作品有哪些呢？」若被詢問的話，馬上浮現腦海的應該也有吧？但若是在歐洲，以法國羅浮宮美術館的玻璃金字塔（1989年，設計：貝聿銘）為首、同樣在法國里昂的歌劇院（1993年 設計：尚・努維勒Jean Nouvel）、德國聯邦議會新議會廳（1999年，設計：諾曼佛斯特Norman Foster）、英國泰特美術館 （2000年，設計：赫爾佐格・德梅隆 建築工作室 Herzog & de Meuron）…等眾多名作接續地在腦海中出現。

本書前半部介紹近年在歐洲、美國以及亞洲地區完成，在國際間受到矚目的建築改修案例。在最開頭即詳細介紹札哈・哈蒂設計、於2016年完工的安特衛普港口總部大樓 Port House（比利時、左頁照片）增建案。在既有的磚造建物上，設計有如漂浮在宇宙中的嶄新造型辦公空間。展現前所未見的創意。能將此設計創意實現出來的技術力讓人不禁脫帽致敬。

看到海外的案例，或許會有人認為並以「那是在地震少發國家才有可能辦到的事」、「建築法規和日本不一樣」為藉口，但面對未來時代，具備能學習海外大膽創意手法的態度是必須的。就算不能做一模一樣的事情，海外案例的創意發想的基礎與觀點，必然能為日本建築改修帶來突破性的啟發。

期待閱覽本書的讀者朋友，能在不遠的將來，實現「讓世界讚賞的日本原創改修建築」。

《日經建築》總編輯
宮澤洋

本書各篇文章中的稱號及照片，皆為採訪時間點當下的記錄。之後依現況可能會有出入。文章刊載記錄參見本書208頁。

日經アーキテクチュア Selection

世界建築翻新

目錄

海外翻修案例的設施名稱旁邊，皆有簡圖歸納翻修計畫的特徵。
共有以下六種簡圖。希望可以當作各位設計發想的參考。

包覆
歐美認為既有舊建築具有歷史價值，因此大多不能大手筆地改修。此時適合的改修策略之一是在既有建物上覆蓋新的外皮。不僅維持既有環境性能與動線，建物機能也大為提升。

乘載
在日本，一般增建的做法是探討如何「在平面上增加樓地板面積」。但在歐美已常見「乘載在既有建物上方」的手法並被實踐。雖然技術門檻較高，若「乘載的優點」夠明確，便有探討可行性的價值。

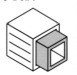

內嵌
對於既有建物不利於施工的改修手法之一，即是在既有建物內部嵌入新的箱型空間。藉由嵌入新的箱型空間來確保結構安全，若是屬於大空間的既有建物，內嵌手法也多了增加樓層數的可能性。

挖空　若是既有建築可以被改變的情形，也有在樓地板挖出大開口，徹底改變平面配置與動線的改修手法。藉由與「保留部位」的新舊反差，會比單純的新建築增添更多的設計新意。

連結　也有一種改修計畫是讓多棟既有建物展現各自特色，並將各棟連結起來的設計手法。法規與技術上的門檻較高，但如何使用在過去是「空白」的部位，讓改修設計有了更寬廣的可能性。

挖掘　若是既有建物較難被改變，再加上在地上增建有困難的時候，可使用向下挖掘地下空間進行增建的方式。並且像法國羅浮宮博物館的玻璃金字塔，多花心思設計地上可觀賞部位，展現出新的空間魅力。

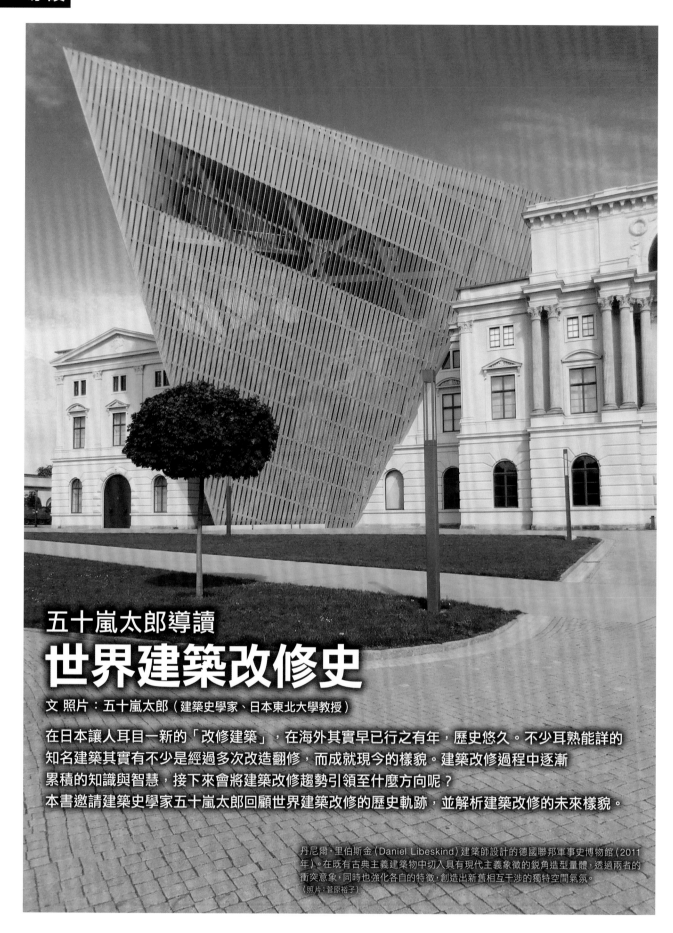

五十嵐太郎導讀
世界建築改修史

文 照片：五十嵐太郎（建築史學家、日本東北大學教授）

在日本讓人耳目一新的「改修建築」，在海外其實早已行之有年，歷史悠久。不少耳熟能詳的
知名建築其實有不少是經過多次改造翻修，而成就現今的樣貌。建築改修過程中逐漸
累積的知識與智慧，接下來會將建築改修趨勢引領至什麼方向呢？
本書邀請建築史學家五十嵐太郎回顧世界建築改修的歷史軌跡，並解析建築改修的未來樣貌。

丹尼爾·里伯斯金（Daniel Libeskind）建築師設計的德國聯邦軍事史博物館（2011
年）。在既有古典主義建築物中切入具有現代主義象徵的銳角造型量體，透過兩者的
衝突意象，同時也強化各自的特徵，創造出新舊相互干涉的獨特空間氣氛。
（照片：菅原裕子）

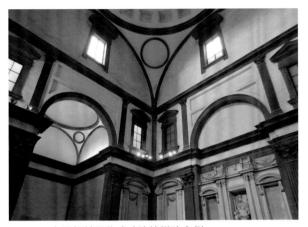

〔照片1〕**米開朗基羅的成功建築增建案例**
米開朗基羅設計的「新聖具室（Sagrestia Nuova）」。從教堂平面圖可看出左邊內側是舊聖具室，相反的右邊內側是新聖具室。若比較布魯內萊斯基的舊聖具室與米開朗基羅的新聖具室，可清楚看出文藝復興（Renaissance）與風格主義（Mannerism）之間的差異。

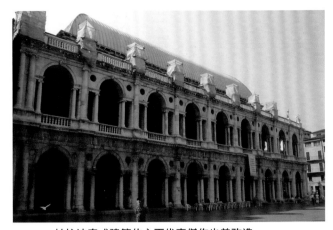

〔照片2〕**帕拉迪奧式建築的立面代表傑作也曾改造**
帕拉迪奧式建築的代表作巴西利卡（Basilica）」也是在中世紀將外牆重新整理翻修改造的案例。原本柱間跨距不一致的中世紀建築，若在柱間架上圓拱看起來相當滑稽，因此在原有的各柱間再加上附屬的兩根小柱，並調整長度的差異，形成視覺上均等一致的圓弧拱造型立面。

1 歷史建築與改修計畫

那座有名的建築其實也是「翻修改造過的」喔！

　　若定義「改修建築」是指非全新建造，而是將既有建築增建、改建，或是改變成其他空間用途，會發現歷史上已有很多這樣的案例。

　　例如，埃及「薩卡（Saqqara）」的階梯金字塔（西元前2620〜2600年），即是將最初建造時的正方形「馬斯塔巴（Mastaba）」（用石頭堆疊出階梯平台狀的墓室），經過多次反覆的擴建工程，才能呈現出今天的樣貌。

　　此外，東大寺的法華堂（二月堂）最初是並列的雙棟雙堂形式，於中世紀的禮堂改建工程時，連接起正殿與禮堂的屋頂，組構成現今複雜的外觀。

　　說到既有建築的增建案例，讓人想到米開朗基羅的「新聖具室（Sagrestia Nuova）」〔照片1〕或是附加在既有建築「聖羅倫佐教堂（The Church of San Lorenzo）」的「羅倫佐圖書館（Laurentian Library）」。

　　帕拉迪奧式建築的代表作巴西利卡（Basilica）」也是在中世紀將外牆翻修改造的知名增建案例〔照片2〕。

基督教建築轉用至
伊斯蘭教禮堂上

　　也有的改造案例是直接暴力地插入既有建築空間中，例如十六世紀西班牙科爾多巴的大伊斯蘭教禮堂正中央是基督教禮拜堂，以及西班牙阿爾罕布拉（Alhambra）的宮殿則是在西班牙國王卡洛斯五世宮殿的圓形中庭中置入古典主義建築。

　　相反地，土耳其伊斯坦堡聖索菲亞大教堂，則是在當時伊斯蘭教勢力下，被附加上宣禮塔（Minaret，附屬於伊斯蘭宗教建築的塔），轉變成伊斯蘭教禮堂使用，今日成為博物館〔照片3〕。在土耳其伊斯坦堡，以聖索菲亞大教堂為樣本建造了很多伊斯蘭教禮堂，現代的我們看到圓拱屋頂相連的形狀即聯想到的伊斯蘭建築風格，其實最初是以古羅馬建築技術建造出的基督教建築。

　　在現代也同樣地，無論是哪一種建築，空間用途也無法持續地與當初完工時完全一樣。換句話說，即使建築完工時空間用途完全與當時需求完美相符，在之後肯定會有所改變。也就是說擁有數百年、或是一千年以上歷史的古老建築，隨著時間推移都會歷經什麼樣的變化吧。

　　像是經歷社會體制的變化，例如羅浮宮是法國大革命後從宮殿轉變成公共建築的美術館。或是俄羅斯聖彼得堡的埃爾米塔日博物館（Hermitage Museum）也是在蘇俄革命之後，宮殿收藏被公諸於世，成為展示空間。

向「羅馬競技場」學習

　　若提到建築的意義被改變的案例，不得不提義大利羅馬的競技場〔照片

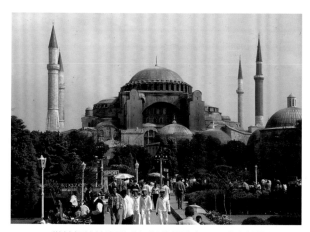

〔照片3〕**從基督教教堂變成伊斯蘭教禮堂、再成為博物館**
曾經是基督教教堂的土耳其伊斯坦堡聖索菲亞大教堂，內部加入伊斯蘭教禮堂建築的聖龕（Mihrab）、佈道壇（Minbar），外部附加宣禮塔（Minaret），轉化成伊斯蘭教禮堂使用。

〔照片4〕**隨著時代改變用途的羅馬競技場**
羅馬競技場因為是不容易拆毀解體的巨大建築，它面對世人的容貌在悠久歷史之中也受到了變化。最初是體育場，在羅馬帝國衰敗之後，漸漸荒廢，成為無家可歸流浪者的居住之所。

4〕。曾經是體育場的競技場，在古羅馬時代被當作提供市民觀賞人類與動物相互格鬥殘殺的表演場所。然而羅馬帝國衰敗之後，漸漸不再被使用，成為無家可歸之人的居住之所。這座巨大建築物曾經有著可擋雨的屋頂，在中世紀時代淪為非法佔據的場所。之後經歷文藝復興時期的建設熱潮，當時因為在遠山將石頭切斷再搬運到城市相當麻煩，因此直接將此處的石材裁切使用，成為處理再利用建設資材的場所。

十八世紀「廢墟美學」逐漸盛行，英國或法國的貴族子弟視此地為學習修業的義大利壯遊壓軸景點，而成為觀光勝地。這樣的狀態一直持續到現今，只要羅馬仍保留著競技場，資金將不斷地湧進，這是建築的意義在悠悠歷史中受到轉變的有趣案例。

若有什麼啟示是我們可以引以為鑑的話，或許是當建築最初的功能結束之後，不立即拆毀，也不以短視近利的眼光來判斷吧。建築存在於時間向度之中。因此在未來或許會發現我們目前想像不到的價值。若世人不能有這樣的意識，保有多層次歷史意義的城市將在世界上消失殆盡。

2　成為廢墟的自由
將「發現使用方式」的工作交給未來

法國巴黎是實踐此理念的城市。例如奧塞車站是1900年為了世界萬博會所建造出來，但在二十世紀不再被使用。

這裡讓人感到特別的是在巴黎市中心塞納河畔的精華地段，竟可以作為廢墟暫時受到擱置。

若是在東京，感覺肯定會出現擔憂危險的聲音，或是立即考量土地的有效利用，結果是原有建物立即被拆除等下場。也就是建築在東京沒有成為廢墟的自由。不是立即拆除，就是立即找尋保存並加以活用的方式，只能二選一。

然而，其實是可以有第三種選擇，那就是成為真正的廢墟，將探索使用方式的工作交給未來。幾乎完全被消除痕跡的311震災遺址應該就是很貼切的例子吧。若過於結論導向，急於作決定，結果就會先作為停車場使用等短視近利的作法，完全受到經濟理論的支配。

「形不隨機能」

法國巴黎的奧塞車站成為1980年密特朗總統推動「大建設計畫（Grand Project）」的重點項目之一，改建為「奧塞美術館（Muséed' Orsay）」〔照片5〕。

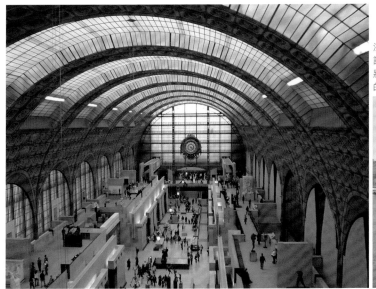

〔照片5〕**因應「大建設計畫」的「奧塞美術館」再生計畫**
法國巴黎的奧塞車站經由義大利建築師蓋 奧倫蒂(Gae Aulenti)設計改造成「奧塞美術館(Muséed' Orsay)」。外觀不作任何改變，將原本並列的火車月台大空間兩側置入小空間。蓋・奧倫蒂建築師的加泰羅尼亞國家藝術博物館也是建築改造的絕佳案例。

〔照片6〕**貝聿銘的傑作「玻璃金字塔」**
羅浮宮博物館中庭置入玻璃金字塔，作為整體空間的主要出入口，將各棟在地下層聯通並整合動線。

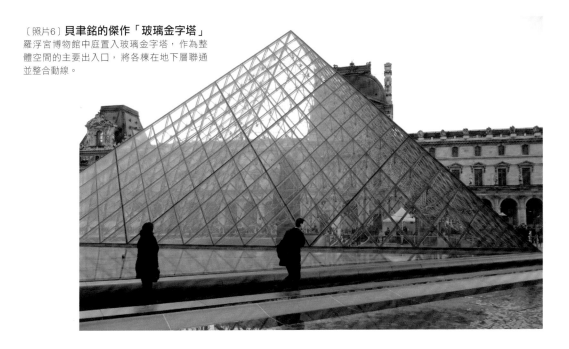

「大建設計畫」不僅只有正立方體的新建物，還有羅浮宮金字塔造型的羅浮宮博物館改造計畫、國家自然歷史博物館的裝修改造計畫等，都是不可錯過的歷史建築改造好案例。

奧塞車站誕生的世紀正值藝術史上印象派興起的轉折點，能夠轉變成用來展示當時的美術、工藝、設計作品的美術館，可說是讓原本廢棄的老舊車站空間得到重生的機會。日本人會收藏最喜愛的印象派畫作品，因此奧塞美術館成為日本觀光客的熱門景點，像這樣可以發現舊車站的新空間價值，果然是需要數十年的時間背景，才能在這段期間，遇上近代美術地位變得重要的機緣，因此等待時代趨勢變化是必要的過程。

法國巴黎市經歷過的1968年五月革命，讓建築師伯納・楚米（Bernard Tschumi）主張的解構主義理論得到了啟示。當他與勞工階級、學生一起蜂湧走上街頭時，親眼目睹車子翻覆、道路石頭剝落，再加上到處是路障封鎖的狀態，他體察到城市空間用途不是規劃者的單方面決定，而是可由空間使用者依想像力重新改寫。

〔照片7〕**法國建築師柯比意的船改修計畫**
停泊在塞納河上當作避難者庇護所的「駁船（asile flottant）」，是依照法國建築師柯比意的設計，搭建新屋頂、牆壁，設置床位，將舊石炭運輸船中改造成避難者收容場所。當時也加入了水平帶窗設計。

〔照片8〕**「尚未完工狀態」很酷**
「東京宮（Palais de Tokyo）」。1937年巴黎萬國博會時建造的展覽設施，就算改造成現代藝術展覽館，也維持著看起來「尚未完工」的狀態就開始使用，讓人不禁聯想到科幻電影的場景，極富未來感。

　　像是將教堂空間變成保齡球場使用的「轉換空間用途」（Cross-Programming）設計手法，是受到與五月革命思想產生共鳴的情境主義（situationiste）實踐理論中「轉換使用」的影響。也就是說，相對於在空間型態與機能上追求一致性的現代主義建築，在楚米的後現代主義建築理論中，則是主張斷絕空間型態與機能之間的關係。

　　形「不」隨機能。楚米的後現代主義建築理論正是將原本當作其他空間用途使用的老舊建築，在改修計畫上「轉換空間用途」的設計手法。相反地，講究像是量身訂製服般合身的現代主義建築，不具有可以「轉換空間用途」的性格。

　　但是，現代主義建築也有非新建，而是將老舊建物改造的作品，像是由法國建築師皮埃爾・夏洛（Pierre Chareau）設計的「玻璃之家（Maison de Verre）」的經典佳作。因為從上方採光有困難，而在建築正立面設計上全面使用可透光的玻璃磚。

　　此外，停泊在塞納河上當作流浪者庇護所的「駁船（asile flottant）」，是法國建築師柯比意將1927年的石炭運輸船改造設計而成〔照片7〕。近年進行再改修計畫，預計2018年轉變成具有展示功能的藝廊新空間。

「尚未完工狀態」很酷

　　將1937年巴黎萬博會時建造的現代美術館改造的「東京宮（Palais de Tokyo）」，是我個人非常喜歡的空間〔照片8〕。不知為什麼若是在日本，若是歷史建築的翻修計畫，成果都會變成經過修飾的美麗建築作品。然而像本案這樣維持未完工的原貌，直接當作現代美術作品的展示空間使用，我覺得很酷。

　　牆壁或是天花板保留著剝落狀態，廢墟變成自由的空間。應該說這個翻修計畫就像是旋律中的跳拍，不遵循標準節拍般地，伴隨著展示活動的進行，在一場一場持續舉辦的活動過程中逐漸完成。或許是細心考量到現代美術適合展示在稍微帶有粗獷不加修飾的場所吧。

　　此外，東京宮的天花板也高得讓人

感到有趣。若以當時的近代美術作品的尺寸來看，這樣的天花板高度是毫無用處的，但卻拜此之賜，剛好可以作為現代藝術作品的展示空間。原本這棟建築是帶有反對現代主義，重振古典主義的設計意圖，因此有著與現代機能主義相違背的壯觀尺度。

像這樣多餘累贅的設計也出現在日本帝冠樣式的建築作品中。若參訪正在重新整頓的京都市美術館或是上野國立博物館本館，也會對於天花板高度感到訝異。或許不是因為機能主義，而是對於外觀的虛榮感要求，而設計出如此巨大的空間吧，對於未來的現代美術來說卻是出奇地貼切呢。

<div style="border:2px solid black; padding:8px; display:inline-block;">
3 義大利城市的生存之道
歷史建築翻修為具有豐富意涵、性質相異的空間
</div>

全世界中可以看到古代廢墟最理直氣壯地和現代都市共存的城市景觀，應該是義大利吧。不僅如此，文藝復興或是巴洛克時代建造最多的宮殿建築（Palazzo）不再是貴族的居住場所，即便如此也不能拆毀，因此轉變用途成為展示或是商業空間。在近代之後留存的現代主義建築或是工業時代的產業遺跡，也不會像日本輕易拆毀的處理方式，而是一而再、再而三地翻修。

在日本，經濟高度成長期的1960年，開始面臨城市景觀或近代建築如何保存的課題。1970年代，僅保留建築立面的京都中京郵便廳舍、浦邊鎮太郎設計將部分紡織工廠保留並納入的岡山縣「倉敷常春藤廣場（Kurashiki Ivy Square，1974）」相繼登場。日本泡沫經濟崩壞後的1990年代後半，終於「renovation（改修）」這一名詞開始受到矚目重視。與此相比，義大利早已將翻修工程視為「理所當然」，並藉此營造城市的環境。

在義大利特別以歷史古蹟翻修聞名的應該是建築師「卡羅斯卡帕（Carlo Scarpa）」吧。代表作之一的卡斯特維奇博物館（Castelvecchio Museum，1964年）即是經過改修，將建物既有部位重新組構成讓人印象深刻的新空間場景，讓展示作品與建築融合一體，具體實踐帶有豐富設計意涵的空間〔照片9〕。

此外還有卡羅斯卡帕建築師在威尼斯的「斯坦帕里亞（Stampalia）財團」、「學院美術館（Galleria dell'Accademia）」等新舊融合、專注於細部的翻修作品。還有面對聖馬可廣場的「奧蒂維提聖馬可廣場展示中心（Olivetti Showroom）」，古老建築的室內，現在成為藝廊空間。

對於卡羅斯卡帕建築師來說，幾乎沒有新建的建築作品，大多數都是翻修作品，可以說是義大利城市的代表人物。原本卡羅斯卡帕建築師較多承接展覽的設計業務，如何將展示品介入建物空間的設計功力，也反映在他在建築翻修或是室內裝修的設計作品上。

〔照片9〕**舊建築改造也看得到細緻的設計**
義大利建築師卡羅斯卡帕（Carlo Scarpa）的代表作品，卡斯特維奇博物館（Castelvecchio Museum）（1964年）。藉由精緻的細部設計，讓新舊部位和諧融合，以設計展覽的水準來操作建築設計。

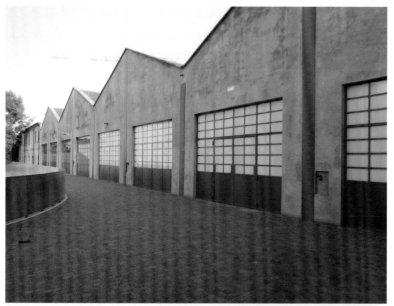

〔照片10〕**難以言喻的不尋常空間**
OMA改造的義大利知名時尚品牌財團Prada的
展示設施。將米蘭的蒸餾所增建並改修。不
是講求帥氣的改修空間，而是以新奇的獨特
設計手法，讓空間充滿各式各樣場景，讓人
感到莫名的不協調感。

〔照片11〕**融入極具獨特強烈個性的
細節設計**
斯洛維尼亞建築師約熱‧普雷契尼克在布拉格
城堡改修計畫中潛入讓人目眩神迷的奇異細節
設計。讓大多數觀光客察覺不出來，讓內行
人能了解的帶有深刻意味的設計手法。

安藤忠雄、OMA也翻修許多建築

安藤忠雄建築師在義大利的作品也以翻修為主。威尼斯的海關大樓博物館或是格拉西（Palazzo Grassi），基本上都是不對外觀做任何改變，將內部改造成美術館的翻修計畫。

義大利威尼斯很有智慧地藉由翻修計畫，活用外部資金，進行歷史建築的修復工作，同時引導出新的空間使用目的，讓城市的整體魅力再提升。義大利東北方小鎮特雷維索（Treviso）的Fabrica（譯註：國際服裝品牌班尼頓的傳媒研究及發展中心 Communication Research Centre And Development），是以歷史建築與安藤忠雄現代建築共存為主題的作品。此外，威尼斯雙年展的主展場之一舊軍械（Arsenal），是將舊造船廠改造成展場空間的另一個翻修案例。

OMA將十六世紀的威尼斯建築改造成百貨公司，或是將米蘭的蒸餾所增建並改修成義大利知名時尚品財團Prada的展示設施〔照片10〕。特別是後者，所有的細部、材料選定、構築、結構都極盡精準地與理論背道而行，呈現出一種令人感到詫異的、豐富的卻很難以語言形容的不尋常空間氛圍。此項作品中看得到充滿向德國現代主義建築大師密斯致敬的設計意圖，卻以極其奇拙新穎的設計手法呈現。

「嫁接」般的設計過程

現代主義時代也有像這樣奇妙有趣的建築翻修作品。例如斯洛維尼

亞建築師約熱·普雷契尼克（Jože Plečnik）的布拉格城堡改修計畫（1924～1931年），隨處可見極具獨特強烈個性的細節設計融入其中〔照片11〕。

將不同時代複雜的建築物連結的案例，若從西歐的石造建築文化來看的話，歷經好幾個世紀完成的哥德式大教堂，像是左右非對稱的夏爾特主座堂（Cathédrale Notre-Dame de Chartres），讓羅馬式建築藝術或哥德式藝術極盛時期在同一建築中混雜

共存的案例，可說是一邊翻修歷史建築、一邊持續進行新建設。也就是說，完成時的整體意象不是單一一種，而是隨著時間推移，像是嫁接樹木的技術般來完成整體的建築翻修計畫。

進入二十世紀，國際上推動著文化保存運動，像是以世界遺產聞名的聯合國教育科學與文化組織（UNESCO）。藉由1931年雅典憲章以及1964年威尼斯憲章的採納，對於具有紀念性的古老建築而視為人類共有財產，提倡以

保存修復為基本維護原理及手法，各國做法不同，例如義大利提倡的建築類型學（Tipologia），是將古老建物保存並活用，賦予空間再生的機會。法國文化部長安德烈·馬爾羅（André Malraux）於1962年制定歷史街區保存相關法令《馬爾羅法》，在法國巴黎瑪黑區（LeMarais）等區域實行。

此外，保存現代主義建築的國際學術組織DOCOMOMO，也於1988年設立。

4 亞洲的舊建築翻修
都市開發的同時，畫線區分「保存」街區

二十世紀後半的中國，歷經暫時的經濟停滯時期，與大力執行「廢棄與重建（Scrap and Build）」的日本不同，近代樣式的建築物沒有受到再開發的影響，大多保存著。因此，沉睡的獅子在九〇年代經濟快速成長時期，幸虧過去歷經了好一段時間，迎

向可以重新審視近代建築歷史價值的新時代。

來看看上海的例子吧。外灘的近代建築群，過去曾經是銀行或辦公樓，現在被視為觀光資源受到保存，維持原有的外觀模樣，內部重新翻修，進駐時尚店鋪或藝廊〔照片12〕。

例如1961年美國建築師麥可葛瑞夫（Michael Graves）大膽地在有利大樓（Union Building）內部置入後現代設計，在2004年以「外灘3號」的新身分重生〔照片13〕。另外還有將近代的高密度集合住宅「里弄」街區再開發的新天地（2002年），基本上都是保留既有的外觀，將戶外空間轉變成悠閒舒適可供人休憩喝咖啡的商業空間〔照片14〕。

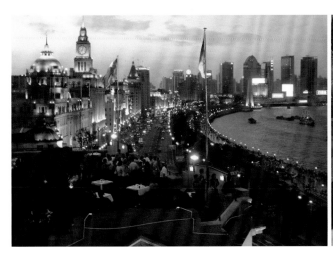

〔照片12〕**將過去的銀行、辦公室化身成為觀光資源**
中國上海外灘的近代建築群在過去曾經是銀行或辦公樓，現在被視為觀光資源受到保存，維持原有的外觀模樣，內部重新翻修，進駐時尚店鋪或藝廊。

〔照片13〕**麥可葛瑞夫（Michael Graves）大膽置入後現代設計**
美國建築師麥可葛瑞夫的大膽地在有利大樓（Union Building）內部置入後現代設計，在2004年以「外灘3號」的新身分重生。

〔照片14〕**新天地保留各街區既有外觀**
近代高密度集合住宅「里弄」街區再開發的新天地。基本上都是保留既有的建築外觀，將戶外空間轉變成悠閒舒適可供人休憩喝咖啡的商業空間。

〔照片15〕**在居民日常生活的延長線上置入藝廊**
上海的藝術空間，泰康路的田子坊。將胡同轉變成蘇活區，在當地住民的實際日常生活街區的延長線上置入藝廊。

〔照片16〕**中國的工廠改造設計作品的先驅**
北京大山子的798藝術工廠。是中國將工廠改修並受人矚目的成功先例。讓工廠持續運作，將其中一部分改造成藝術創作空間，之後擴展開來，現在成為大家經常到訪的觀光勝地。

像是將一般市民的日常生活感「漂白」呈現的都市博物館，或是以歷史為主題的街區設計，中國以驚人氣勢建設高聳塔樓的同時，也在都市計畫圖上明確劃清何處保留、何處不保留。

再來看看上海的藝術空間。泰康路的田子坊是將胡同分區，在當地住民的實際日常生活街區的延長線上置入藝廊及商店〔照片15〕。或是莫干山路的M50，是將紡織工廠遺跡改造成藝術相關空間。

中國將工廠改修成人氣景點的案例，北京大山子的798藝術工廠（2002年）是其中頗負盛名的一處〔照片16〕。最初藝術家們僅是暫駐基地一角作為工作室，接著進駐的藝廊增加，整體漸成知名景點，並受到當地政府機關的認可，上海的M50也是以同樣過程發展出來的。

活用日本統治時代建物

新加坡或韓國首爾在本世紀中急速

〔照片17〕**內部大挑空**
將現代主義建築改修成國家設計中心。內部設有大挑空空間,正逢紀念建國五十週年,於此處展出建築設計、室內設計、工業設計、時尚設計等各領域的近五十年設計歷史。

〔照片18〕**2座歷史古蹟合而為一**
新加坡國家美術館National Gallery Singapore是在1930年代建造的舊最高法院以及1920年代建造的舊市政府上方,以覆蓋玻璃屋頂的方式,串連起兩棟建築空間,合併成一座可從地下層通往各展示空間的巨大展示設施。

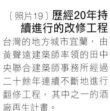

〔照片19〕**歷經20年持續進行的改修工程**
台灣的地方城市宜蘭,由黃聲遠建築師率領的田中央聯合建築師事務所經過二十餘年連續不斷地進行翻修工程,其中之一的酒廠再生計畫。

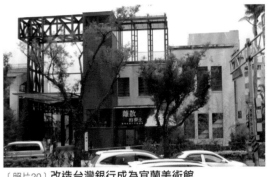

〔照片20〕**改造台灣銀行成為宜蘭美術館**
從台灣銀行改造成的宜蘭美術館,是一棟利用與舊建築對話的設計手法,創造出複雜的空間。還有出入變得方便親民的屋頂可讓到訪者眺望街景。

地新建許多具有辨識度的新建築,同時也保存歷史建築,並積極地活用歷史建物空間,轉化為文化設施。

例如,首爾保存了日本統治時代的中央車站及市政廳,並改變空間用途,完整保留都心街區的敦義門博物館村,或是將高架車道改變成公共步行空間的首爾路7017。在新加坡則是將現代主義建築改修成國家設計中心,以及將2座近代建築合併的國家美術館National Gallery Singapore(參照72頁)〔照片17、18〕。

台灣將日本統治時代的建築物珍惜地保存下來(或許可以說其維護程度更勝日本),並轉化空間用途成為美術館或博物館等的文化設施。例如,翻修小學空間變成台北當代藝術館,原本是日本勸業銀行台北分行改造成台灣博物館的土銀展示館,以及翻修台北總督府專賣局松山菸草工廠(1937年)的松山文創園區。

精神層面上具有殖民象徵意義的台灣神宮等神社建築,因失去使用上的目的而被拆除。此外,位於台灣東北地方的宜蘭,由黃聲遠建築師率領的田中央聯合建築師事務所(Field office Architects)經過二十餘年連續不斷地翻修計畫,形成現在的街區景致。帶有幽默感的設計手法,將酒廠再生,將台灣銀行改造成宜蘭美術館,以及巷弄、鄉間小路的修護造景等,與新建建築交錯之間,從車站站前像是串珠般地將城市空間串連起來〔照片19、20〕。

或許這樣的設計手法,來自於黃聲遠建築師曾任職於美國埃里克‧歐文‧莫斯事務所(Eric Owen Moss Architects)師承得到的經驗吧。因為莫斯建築師曾經在美國卡爾佛城(Culver City)一帶,以後現代主義設計風格翻修古老工廠或倉庫,賦予新的空間意義。

建築改修Renovation的現在與未來
挑戰更多更刺激的吧！

最後我們來參考一些讓人感到刺激的建築改造案例，並思考Renovation的未來吧！

在學生的畢業設計中，若出現工業遺跡的改造議題，盡是絕對不會修改原始建築的過度保守設計作品。然而在歐洲，就算是對於具有更悠久歷史的古老建築，也嘗試著要做出讓人詫異的翻修設計。

例如建築師丹尼爾・里伯斯金（Daniel Libeskind）的德國聯邦軍事史博物館（2011年），在既有古典主義建築物中切入現代的銳角造型量體，透過兩者的衝突意象，也強化了彼此的特徵，創造出新舊相互干涉的獨特空間氣氛〔照片21〕。

瑞士聯邦蘇黎世的國立博物館（2016年），將中世紀羅馬式建築的本館，連接由上下兩塊巨大混凝土以曲折鋸齒狀配置設計的新館。想當然爾受到很多輿論批判，經過民間紛紛議論的15年後，終於實現完成〔照片22〕。

此外還有瑞士建築事務所赫爾佐格和德梅隆（HERZOG&DEMEURON）的易北愛樂廳（Elbphilharmonie Hamburg，2017年），札哈・哈蒂（Zaha Hadid）的義大利國立21世紀美術館〔照片23〕，奧地利維也納將4座舊瓦斯儲氣槽改造成店舖、辦公室、集合住宅的瓦斯表城市〔照片24〕。雖然在日本也有類似的案例，但過於保守端莊的設計稱不上改造設計。

期待看到對「後現代主義風格建築」的改造設計

另一個讓我關注的未來課題是後現代主義風格的建築改造設計。現代主

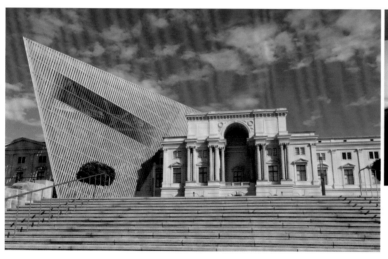

〔照片21〕**建築師丹尼爾・里伯斯金的強烈改造設計風格**

建築師丹尼爾・里伯斯金的德國聯邦軍事史博物館（2011年），進入既有古典主義建築物，從地下層通往鋸齒狀銳角造型的新建築物，讓德勒斯登軍事史博物館呈現新舊的衝突意象。建築量體的尖銳部分是可以一覽街景的觀賞場所。

〔照片22〕**歷經正反對立15年後終得實現**

瑞士聯邦蘇黎世的國立博物館（2016年），將中世紀羅馬式建築的本館，連接由巨大上下兩塊混凝土以曲折鋸齒狀配置設計的新館。受到很多的社會批判，經過民間議論紛紛的15年後，終於實現完成。

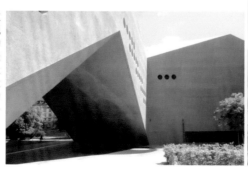

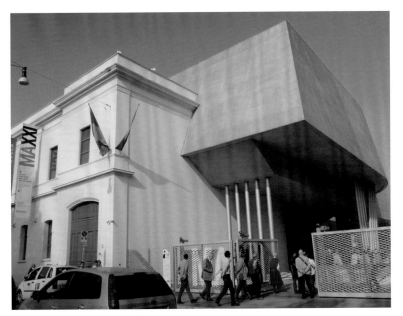

〔照片23〕**札哈‧哈蒂的美術館也是歷史建築改造作品**

札哈‧哈蒂（Zaha Hadid）的義大利國立21世紀美術館，位處羅馬奧林匹克原址，照片呈現建築物面對道路的立面表情。建築內部是連環動態地有如扭轉般的展示空間。

〔照片24〕**舊瓦斯儲氣槽改造成集合住宅**

在奧地利維也納以直線形並列的四座舊瓦斯儲氣槽改造成店鋪、辦公室、集合住宅。由法國建築師讓‧努維爾（Jean Nouvel）與庫柏‧西梅布芬（Coop Himmelb(l)au）事務所擔任改修設計。

義建築、工廠、倉庫等近代設施的翻修改造案例在世界上已相當多，成功的設計手法也在國際間相互認同影響著。然而下一步後現代主義建築也已邁入老朽化的時代。比起具有中立性質空間的現代主義建築，帶有強烈個性的後現代主義建築的改造計畫應該更加困難吧。

筆者曾經在2013年舉辦的愛知三年展（Aichi Triennale 2013）中，認為應該要對於後現代主義建築的改造進行實驗，因此將名古屋市美術館（設計：黑川紀章，1988年）作為假設對象，委託青木淳建築師進行改造設計。後來發展成與藝術家杉戶洋的共同計畫，尊重原始設計軸線的同時，轉變成耐人尋味的有趣空間〔照片25〕。然而就筆者有限的聽聞，目前像這樣對於後現代主義建築進行改造的案例還不多。

〔照片25〕**罕見的後現代主義建築改造案例**

筆者曾經在2013年舉辦的愛知三年展（AIchI Triennale 2013）中，將名古屋市美術館（設計：黑川紀章，1988年）作為假設對象，委託青木淳建築師。

五十嵐太郎（**IgarashiTarou**）

1967年出生於法國巴黎。1990年畢業於東京大學工學部建築學科。1992年於同大學取得碩士及工學博士學位。擔任過中部大學講師 助教、東北大學研究所助教、2009年開始擔任教授。2008年威尼斯國際建築雙年展擔任日本館總監（commissioner）、2013 年愛知三年展中擔任藝術總監。（攝影：鈴木愛子）

Part 1
向歐洲學習
挑戰「歷史」

表示「再生 翻新」意義的「Renovation」一詞,在日本不知不覺地也獲得了市民權。
然而,日本建築界真正認真看待「Renovation」並實行,只是近二十年的事。
比起歐洲將保存維護超過一百年歷史的建築視為理所當然,日本在這方面的經驗值有很大的差距。
我們學習歐洲處理歷史建築議題時正面迎向「歷史」的態度吧。

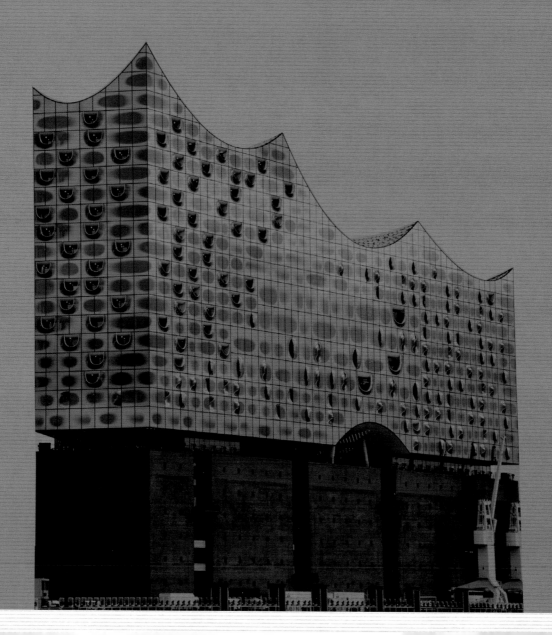

改修設計：札哈·哈蒂建築設計事務所 Zaha Hadid Architects（英國）

閃耀在海港上的鑽石增建計畫

南北向的鋼筋混凝土柱支撐起煉瓦磚造建築

在歷史建築物上，漂浮著像寶石般閃閃發光的新建築。

英國札哈 哈蒂建築師的建築遺作。

不損壞既有建物，在中庭與廣場設置結構柱，

從南側以橫跨結構支承上方增建的建築量體。

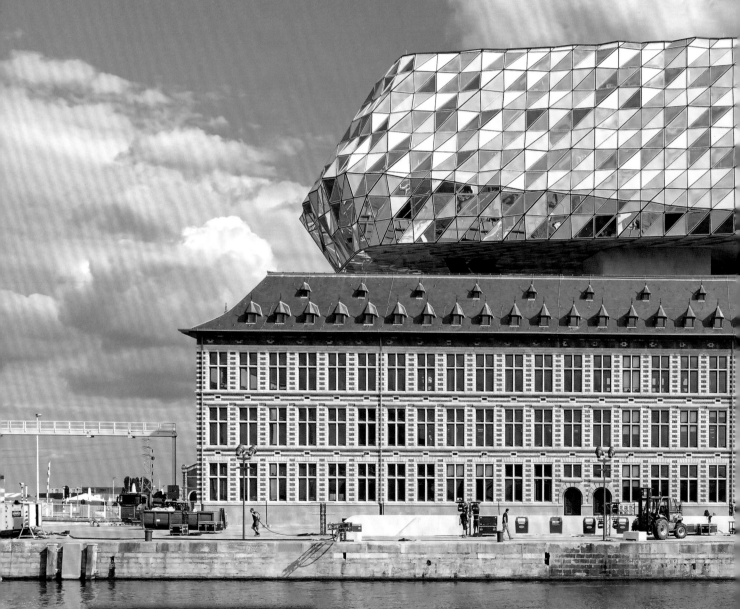

〔照片1〕成為碼頭具象徵意義的港務局新辦公室
比利時安特衛普市於2016年9月落成開幕的「安特衛普港口總部大樓 Port House」。將舊消防署的
煉瓦磚造建築，增建並改修成港務局新辦公室。擔任設計的是札哈·哈蒂建築師。

（攝影：Hufton+Crow）

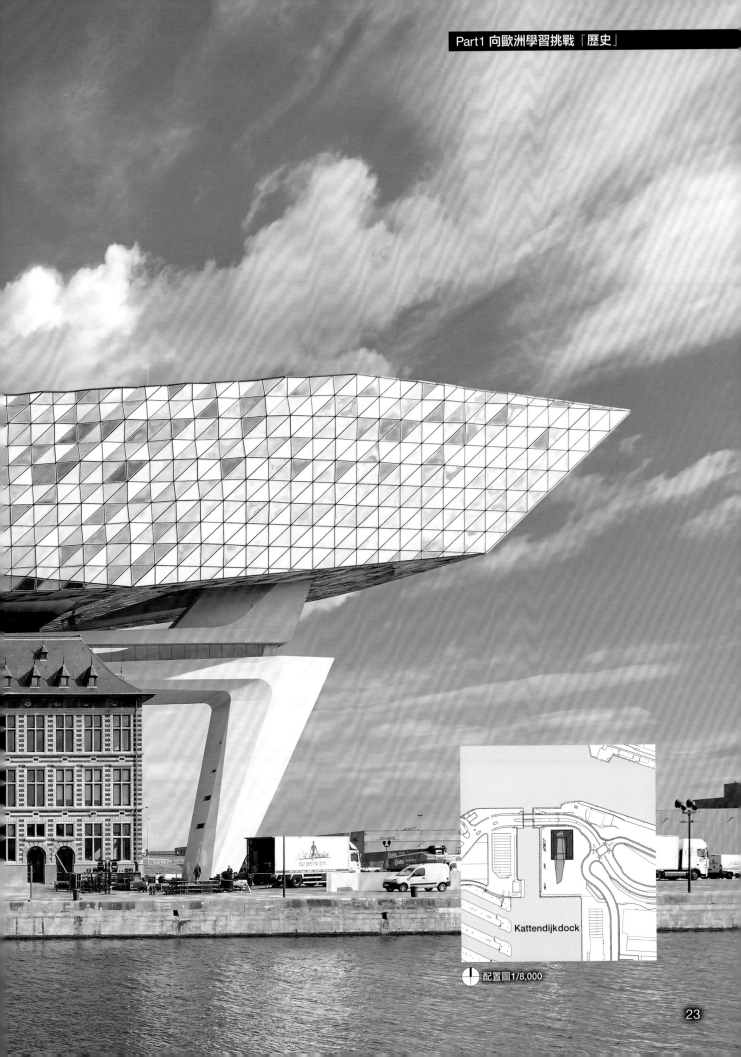

Kattendijkdock

配置圖1/8,000

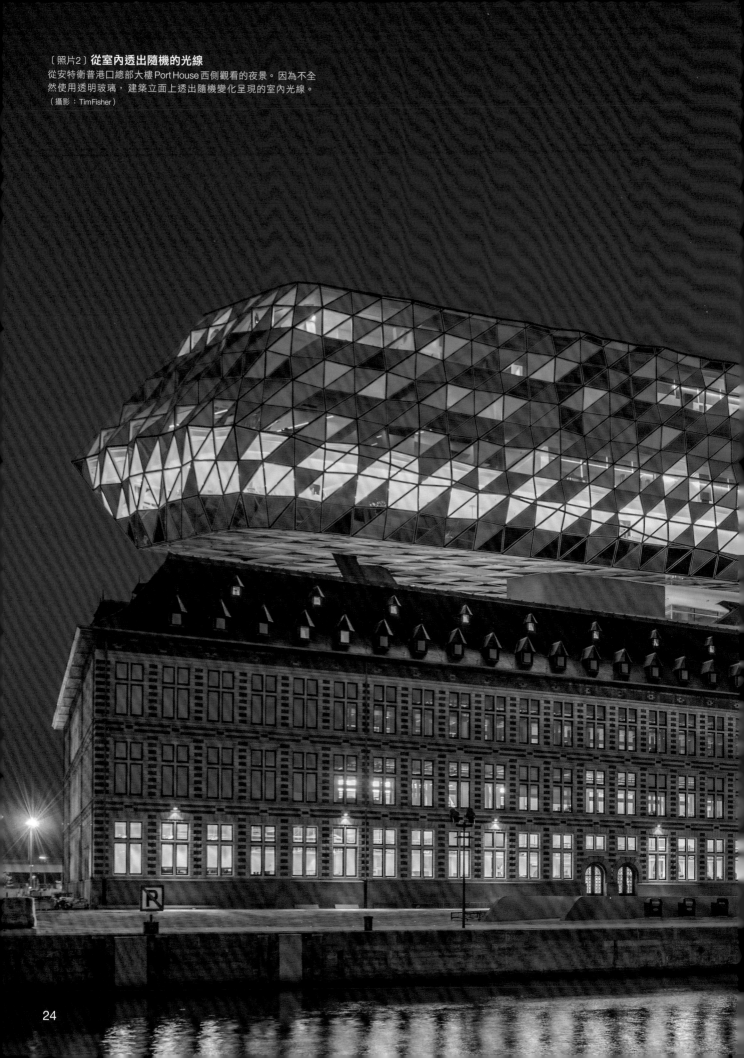

〔照片2〕**從室內透出隨機的光線**
從安特衛普港口總部大樓Port House西側觀看的夜景。因為不全
然使用透明玻璃，建築立面上透出隨機變化呈現的室內光線。
（攝影：TimFisher）

在世界上保有最大鑽石交易量的比利時港區——安特衛普市。2016年9月，「安特衛普港口總部大樓 Port House」落成開幕，作為安特衛普市港務局的新辦公室。

在1922年建成的煉瓦磚造建築上，乘載著一棟外觀以玻璃覆蓋具有現代感的增建建物。沐浴在陽光下的閃耀姿態，像是設計成鑽石、海面上的波紋漣漪、或是海上漂浮船隻的建築造型〔照片1～4〕。

選擇性招標設計競圖中，由札哈·哈蒂勝選

港務局公布計畫轉移辦公室到此處的消息是2007年的事。決定整合當時分散各處的辦公室，需要500位職員集中辦公的空間。以選擇性招標設計競圖的方式，邀請5家設計事務所提案，並選出由札哈·哈蒂（2016年3月逝世）主持的札哈·哈蒂建築設計事務所 Zaha Hadid Architects（ZHA）擔任設計團隊。改修計畫所需的總工程費上達約5500萬歐元（約64億3500萬日圓）。

基地位於斯凱爾德河（Schelde）往北海出海口右岸的卡坦迪克碼頭（Kattendijk dock）區。既有建物是模仿漢薩同盟時代的住宅型態，所建造出的舊消防署，成為政府指定的保存建築。4層樓建物，高度21.5公尺。既有建物需被保留是本計畫的設計條件。

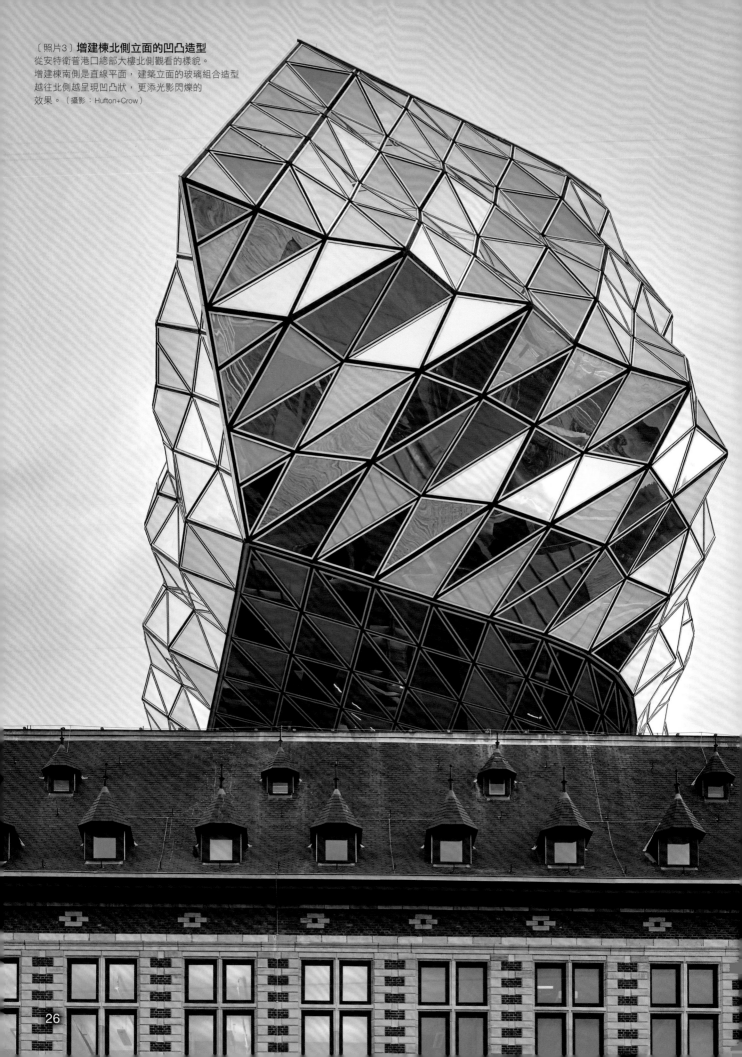

〔照片3〕**增建棟北側立面的凹凸造型**
從安特衛普港口總部大樓北側觀看的樣貌。
增建棟南側是直線平面，建築立面的玻璃組合造型
越往北側越呈現凹凸狀，更添光影閃爍的
效果。（攝影：Hufton+Crow）

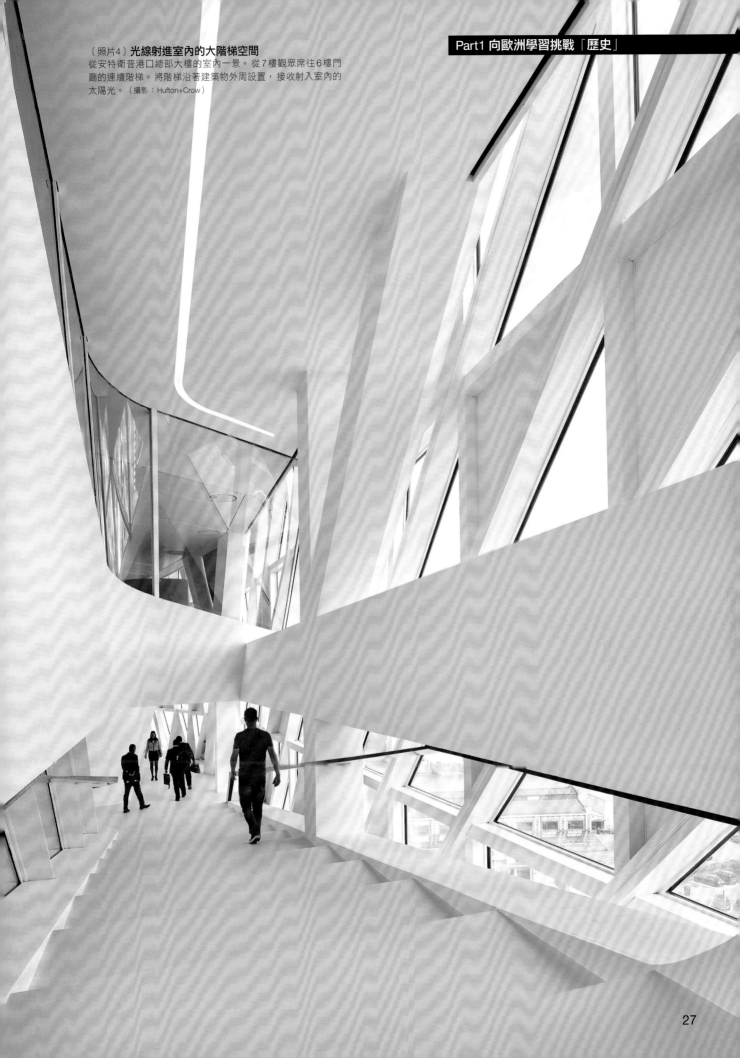

〔照片4〕**光線射進室內的大階梯空間**
從安特衛普港口總部大樓的室內一景。從7樓觀眾席往6樓門廳的連續階梯。將階梯沿著建築物外周設置，接收射入室內的太陽光。（攝影：Hufton+Crow）

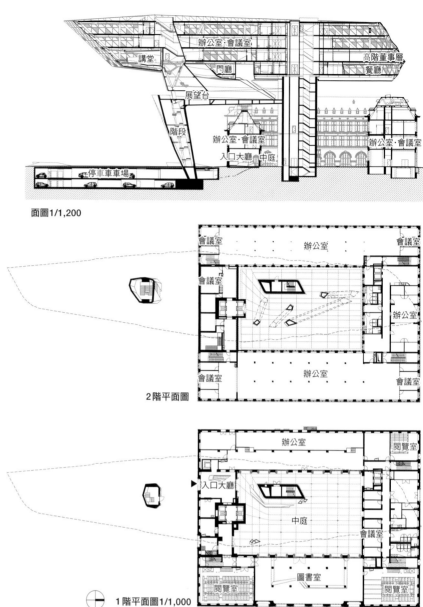

面圖1/1,200

2階平面圖

⊕ 1階平面圖1/1,000

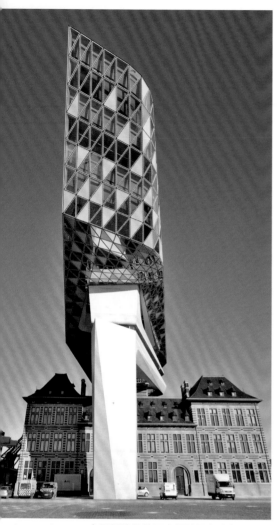

〔照片5〕**支承新建物的巨大鋼筋混凝土柱**
建物的南側落下鋼筋混凝土（RC）柱用來支承增
建建物。公共廣場下方新設置地下停車場，RC柱
從此處的基礎豎立。RC柱中設置安全梯。

（照片：31頁之前無特別註記皆為武藤聖一提供）

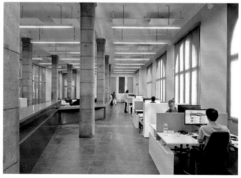

〔照片6〕**既有建物需被保留是本計畫的設計條件**
照片左是一樓中庭。改修舊消防署的停車場，架上玻璃屋頂，成為大廳。照片右是配置在既有建物長邊方向的辦公空間。（攝影／右：Hufton+Crow）

札哈・哈蒂建築師提出南北長向鋼骨框架的增建方案，讓新建物在既有建物南側突出。最高樓樓層離柱約36公尺，採用懸挑結構系統。

增建的新建物本身共四層，長向111公尺，橫向24公尺，高度21公尺，增建後的整體建物從地面算起的最高高度是46公尺。

增建棟其實不是直接坐落在既有建物上，而是中間空著約1層樓高的高度，是以南北向落下的2個巨大鋼筋混凝土（RC柱），與4支鋼骨柱的

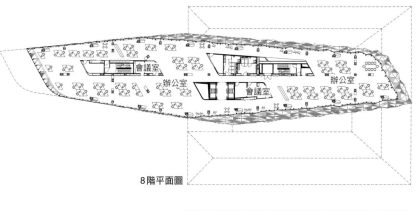

8階平面圖

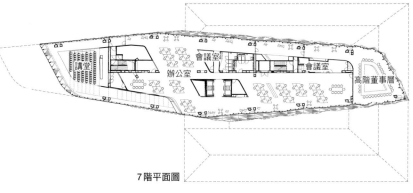

7階平面圖

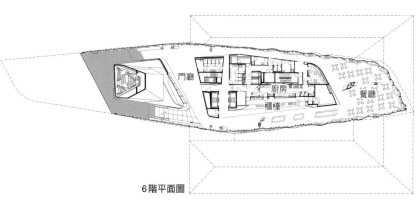

6階平面圖

5階平面圖

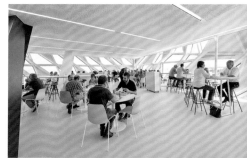

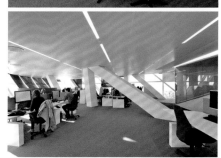

〔照片7〕**將空間沿著增建建物的外圍配置**
照片從上至下分別是6樓的餐廳、7樓的高層會議室、8樓的辦公空間。每一層都將水相關管線集中收在中央服務核，走道動線及各空間則沿著建物外圍配置。（攝影／上：Hufton+Crow）

方式支撐的獨立結構〔照片5〕。這是為什麼增建棟從外部觀看時像是漂浮一樣的原因。使用者可以搭乘新設置的電梯，往返於既有建物與增建新建物之間。建物所在基地的四周毫無任何遮蔽物，有絕佳的眺望景觀。因此本建物的中段樓層成為聚集人群的聚會場所。

在增建新建物6、7樓配置餐廳或會議室、表演劇場，像是上下包夾的方式，在增建新建物的上方樓層及下方既有建物中配置辦公空間，1樓則作為公共使用的閱覽室及圖書館〔照片6、7〕。像是表演劇場等作為向一般市民開放的空間。

增建新建物平面圖可以看出廚房等需要使用水的管線集中於中央服務核，走道動線或是餐廳則沿著建物外圍配置，讓可以眺望景觀的優點極大化。

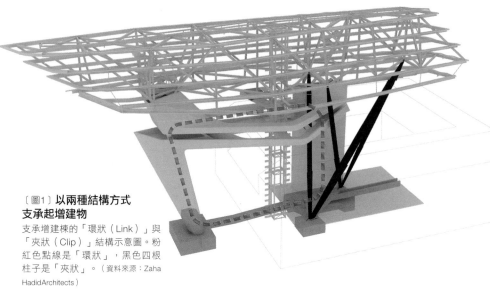

〔圖1〕**以兩種結構方式支承起增建物**
支承增建棟的「環狀（Link）」與「夾狀（Clip）」結構示意圖。粉紅色點線是「環狀」，黑色四根柱子是「夾狀」。（資料來源：Zaha HadidArchitects）

〔照片8〕**貫穿玻璃天花板的鋼骨柱**
在1樓中庭，像是貫穿玻璃天花板一樣，豎立著4根傾斜的鋼骨柱。鋼骨柱具有支持增建建物水平方向力的功能。照片中左側服務台內側可見作為核心的鋼筋混凝土柱。

到訪的人們可以從基地南側公共廣場通過主要入口大廳，從1樓中庭進入建築物。這空間在過去原本是消防車的停車場。

改修之後改以玻璃屋頂覆蓋其上，並設置服務櫃台。晴天時的中庭，因陽光會從中庭與增建棟以及既有棟的屋頂間隙透射進來，形成讓人感到舒適的一個整體大空間。

工程從地下基礎與支柱開始

安特衛普港口總部大樓完工時共歷經約7年的歲月。建設工程從建物外部南側公共廣場與地下兩層停車場開始，因此先挖掘約3萬立方公尺的土壤。

支承增建棟的結構設計分別有兩種組構。第一種是在垂直方向將既有建物南邊圍繞的「環狀（Link）」結構〔圖1〕。

「環狀（Link）」結構的核心是位於既有建物外部，豎立在南側廣場的傾斜鋼筋混凝土（RC）柱。柱頭以鋼骨的梯狀空腹桁架（Vierendeel Truss）固定。用來幫助增建棟抵抗風力。

還有一個核心是豎立在中庭的垂直鋼筋混凝土（RC）柱。傾斜RC柱、垂直RC柱與展望台的平台用地下的鋼骨在水平方向連結，形成將既有棟南邊圍繞的「環狀（Link）」結構。

第二種支承增建棟的結構是豎立在中庭的四支傾斜鋼骨支柱。是用來確保水平方向安定性的重要組構〔照片8〕。

支承增建建物的結構柱完成後，構成增建棟的鋼骨框架在長邊方向二分，高度方向三分，共分成六部位，以起重機吊起並進行焊接工程。

最後是在建築立面上覆蓋共1900片三角形玻璃的安裝工程。設計上堅持不全然使用透明玻璃，而是部分配置不透明玻璃。「除了用來遮蔽陽光，也有避免整體看起來像巨大水缸的用意」札哈·哈蒂如此表達。

增建棟的壁面形狀在南側是直線形，到了北側變成立體的凹凸造型。因為玻璃隨機反射出各種不一樣的光芒，讓像是鑽石般散發閃耀光芒的增建建築作品得以實現。

安特衛普港口總部大樓（PortHouse）

■**所在地**：ZahaHadidplein1,2030Antwerp, Belgium ■**主要用途**：辦公室 ■**停車數量**：240輛汽車、190輛單車 ■**基地面積**：1萬6,400m² ■**總樓樓地板面積**：2萬800m²（包括既有建物6600m²、增建建物6200m²、地下停車場8000m²）■**結構**：鋼骨（增建部位）■**樓層數**：地下2層（停車場）、地上9層 ■**最高高度**：46m（既有建物21.5m、增建建物21m）■**業主**：安特衛普市港灣局 ■**設計者**：札哈·哈蒂建築設計事務所 Zaha Hadid Architects ■**施工者**：Interbuild（主要）、Groven+（外牆）、Victor Buyck Steel Construction（VBSC、鋼骨）■**施工期間**：2012年～2016年 ■**開幕日**：2016年年9月 ■**工程經費**：5,500萬歐元

「乘載」設計的極致 ❶

藉由軸線強調歷史，在設計競圖中脫穎勝選

在2008年年底舉行的選擇性招標設計競圖中，札哈・哈蒂建築設計事務所 Zaha Hadid Architects（ZHA）提出的設計方案能夠獲得青睞的原因，不是設計美感或是奇特外型，而是藉由乘載在既有建物上細長形的增建建物，讓南北軸向得以被強調的獨特見解。

在日本可能較難以想像，其實當時提出「乘載」案的不僅只有ZHA。參加設計競圖的五家設計事務所中，有兩家提出高層塔樓Tower案，另外3家都不約而同地提出「乘載」案。

根據ZHA的對外新聞稿，安特衛普市市長回顧設計競圖審查結果，作出以下的發言：「除了既有建物需要保存，對於增建建物沒有設定任何條件。但很訝異的是參加設計競圖的5家設計事務所，不約而同地提出在既有建築物上方設置增建建築物的設計方案。其中以ZHA的提案最為優秀突出。」

召集各領域專家徹底分析

在確認設計競圖方案的過程中，ZHA召集了熟悉比利時歷史建築修復的各方面專家，並組成跨領域團隊，分頭調查歷史，並對基地與既有建物進行徹底的分析。

從基地分析導出的結果是連結市中心以及海港的卡坦迪克碼頭（Kattendijk dock）南北軸線被強調出來的平面配置。

基地原本四周皆受到海水包圍，因此既有建物的四個方向的建築立面沒有差異，高度也整齊一致。若在上方乘載著像是船或是弓箭般細長形的增建建物的話，隱含著指向斯凱爾德河（Schelde）的方向性。

再加上也調查出過去消防署曾經有過建造「防火崗哨」的計畫〔圖2〕，因此將增建建築乘載在既有建物上，增加整體高度，正是用來呼應歷史背景的設計意涵〔照片9〕。

ZHA的安特衛普港口總部大樓Port House作品，不僅在增建建築上發揮現代材料與技術的特點，也深掘基地與建物的過去歷史記憶，讓整體價值更加提升是成功的原因。最大致勝關鍵在於事前徹底的調查與分析。

〔圖2〕**舊消防署過去曾有建造「防火崗哨」的計畫**

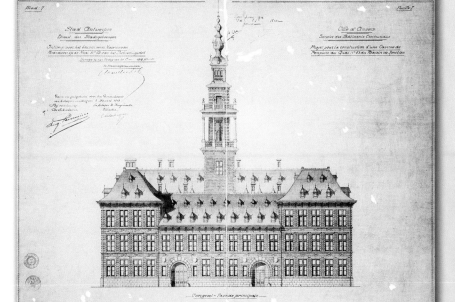

既有舊消防署於1922年建成。從當時繪製的建築立面圖可以看出過去曾經計畫建造像「防火崗哨」的高塔樓。（資料提供：AntwerpCityArchive）

〔照片9〕**強調南北軸線的增建棟**
夾在增建建物與既有建物之間的展望台。或許可說是實現了當初舊消防署時代未實現的「防火崗哨」高塔樓的計畫。

鋼骨框架分成六部分，空中吊起並焊接組裝

我們來看看史無前例的在既有建物上橫跨增建的施工過程吧〔照片9〕。

工程施工從配置在建物外部南側的公共廣場與地下2層停車場處開始，因此挖掘出約3萬立方公尺的土壤。

另外一提，安特衛普市將完工後的公共廣場命名為「札哈・哈蒂計畫（Zaha Hadid Plan）」，用來紀念2016年3月遽逝的札哈・哈蒂貢獻。

先行施作傾斜支柱

支承增建棟的柱子，首先施作挾著既有建物豎立的兩支傾斜鋼筋混凝土RC柱。同時也進行讓既有建物得以

〔照片9〕前所未見的「橫跨式增建」

完工次年

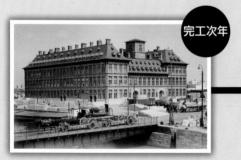

拍攝於完工次年的1923年，既有建物的舊消防署外觀。（資料提供：AntwerpCityArchive）

① 施工先從挖掘基地南側土壤開始。目的是需有地下兩層的停車場，並當作用來豎立增建建物主要結構柱的基礎。（攝影：1～6為PeterKnoop）

② 為了做出地下停車場空間，挖掘出約3萬立方公尺的土壤。

先將增建建物的鋼骨框架分割後運送，再以吊車依序吊起。

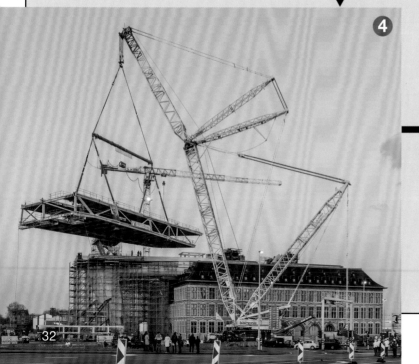

④ ⑤ 考量到吊車可以承受的載重，將鋼骨框架分割成6部分。

再生被使用的維護修復工程。

接著,在中庭豎立起像是迴紋針（clip）的四支鋼骨支柱。這些是用來確保增建建築水平方向安定性的重要支柱。

傾斜柱施工完成後,將增建建物的鋼骨框架分割,使用起重機吊起並進行焊接工程,所需施工時間達十個月以上。起重機可以吊起的重量最大到1250噸,因此將鋼骨框架在長邊方向二分,高度方向三分,共分成六部位,再依序組裝。

最後是覆蓋在建築立面上的三角形玻璃安裝工程。玻璃片數量達1900片以上。不只使用透明玻璃,也部分使用不透明玻璃是設計上堅持的原則。並具體地以與原尺寸同大小的模型mock-up確認後,再依序地為每片玻璃編號或貼上標籤,從3片三角形作為一個模組的施工方式,完成整體建築立面的玻璃安裝工程。

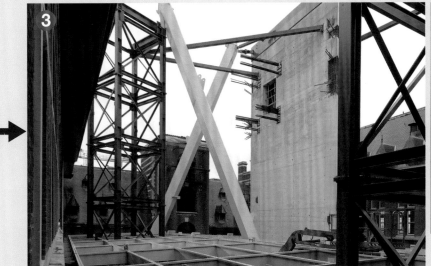

❸

在既有建物中庭中立起4根傾斜鋼骨柱的施工實況。

完成

拍攝於完工當時安特衛普港口總部大樓 Port House 的東側。（攝影：Tim Fisher）

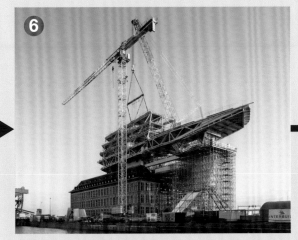

❻

鋼骨框架先在比利時根特市（Gent）加工,再水運至位於安特衛普港口的基地。

增建棟的室內景。傾斜的鋼骨柱外露於室內空間。部分玻璃不透明,可以用來遮蔭。（攝影：TimFisher）

 皮埃爾·布列茲·薩爾音樂廳 德國·柏林市 挖空

改修設計：蓋瑞聯合建築師事務所GehryPartners，LLP（美國）

舞台裝置倉庫中置入橢圓形廳

位移兩橢圓形，創造觀景台的空間意象

美國建築師法蘭克·蓋瑞設計的「皮埃爾·布列茲·薩爾音樂廳」，於2017年3月在德國柏林市開幕。
在舊倉庫內部挖空成為橢圓形的大廳空間，讓觀眾席360度環繞在表演舞台周圍。
設計上也考量音響表現性能，且重視音樂演奏者與觀眾之間的緊密距離感。

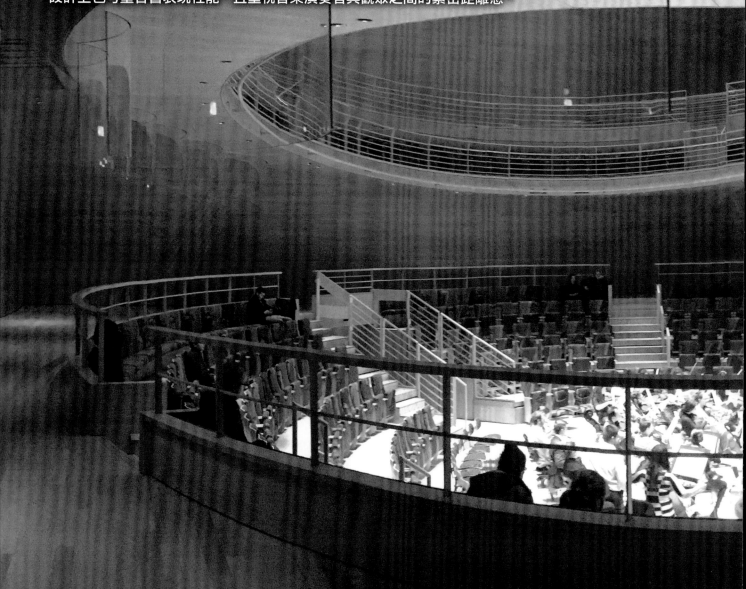

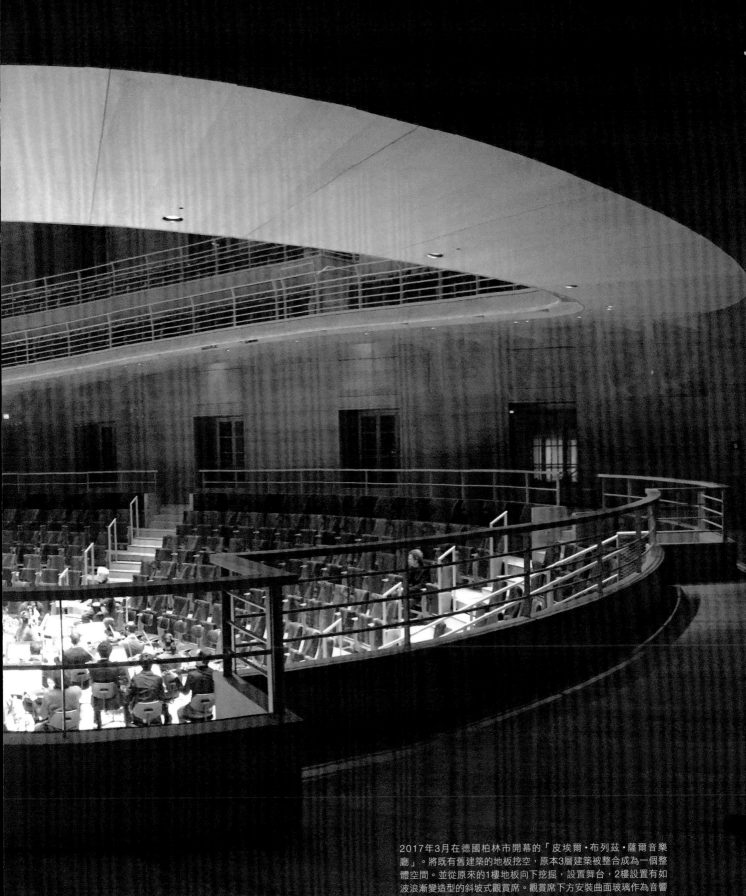

2017年3月在德國柏林市開幕的「皮埃爾·布列茲·薩爾音樂廳」。將既有舊建築的地板挖空，原本3層建築被整合成為一個整體空間。並從原來的1樓地板向下挖掘，設置舞台，2樓設置有如波浪漸變造型的斜坡式觀賞席。觀賞席下方安裝曲面玻璃作為音響反射板。（照片 資料：除特別註記以外皆為蓋瑞聯合建築師事務所提供）

〔照片1〕**保存既有建物的外觀與屋頂**
新館設在德國柏林市中心，周圍有著歌劇院或音樂廳等音樂設施的位置。照片是南側外觀。（攝影：RolandHalbe）

〔照片2〕**確保充分的空間高度**
音樂廳演奏實況。「雖然空間高度在舊建築的音樂廳改造計畫中是一項挑戰，但事前看過建築的空間高度是足夠的」永田音響設計洛杉磯事務所豐田泰久代表表示。音樂廳高度約14公尺。

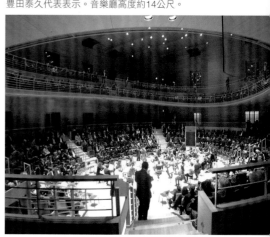

德國柏林市中心完成了兩座音樂設施的改造工程。一座是德國首屈一指的歌劇院「柏林國立歌劇院」已於2017年10月3日開幕，另一座是以法國著名作曲家兼指揮家的布列茲（1925年～2016年）命名的音樂廳「皮埃爾・布列茲・薩爾音樂廳（Pierre Boulez Saal）」（以下簡稱布列茲・薩爾音樂廳）。同年3月4日以創新姿態落成〔照片1〕。

零酬勞承攬設計業務

布列茲・薩爾音樂廳的原始建物，從1950年代後半開始至2010年之間，作為柏林國立歌劇院的舞台裝置收納倉庫使用，經改造翻修之後，現在在包括樓地板面積990平方公尺的音樂廳，以及6,500平方公尺的音樂學院〔照片2〕。

原本這項目並不在國立歌劇院的改修計畫中，後來因為以色列鋼琴師兼指揮家，也是柏林國立歌劇院音樂總監的丹尼爾・巴倫伯伊姆（Daniel Barenboim）在接受柏林市長諮詢這棟建築該如何活用的討論中，提出希望能有音樂學院與音樂廳的期望，而讓這項目開始進行。

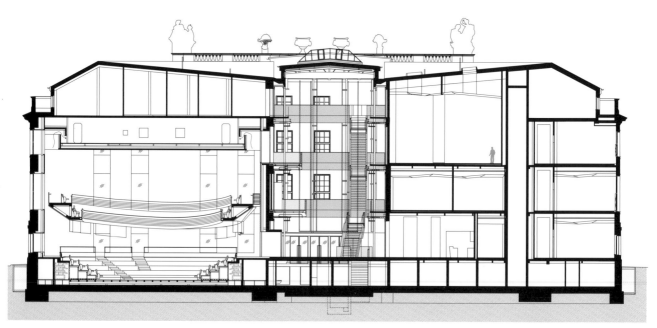

東西向剖面圖1／400

音樂學院聚集了來自中東地區約90位學生，在4年之間，藉由音樂教育學程，成為提供人文教育學習的學術設施。

項目區分成兩大部分進行。音樂廳的改修設計由美國建築師法蘭克·蓋瑞擔任，建物整體的改修設計、監理與音樂廳的細部設計，以及之後的協調工作則由當地設計事務所「rw+」負責。建築整體的改修設計進行時，因為布列茲向多年朋友關係的法蘭克·蓋瑞建築師呼喊了一聲，因此蓋瑞前來分擔設計工作。法蘭克·蓋瑞從過去就與巴倫伯伊姆有共同想法，決定零酬勞地承攬本項目設計業務。

蓋瑞的提案是將建物裡的東半部樓地板與牆壁拆除，置入橢圓形音樂廳。不僅只是單純的幾何圖形，並且將音樂廳上方出挑的橢圓形觀眾席，與主要觀眾席樓層的橢圓形，以些微角度差異位移，在剖面加上約1公尺的高低差，做出像是波浪漸變造型的傾斜度〔圖1〕。

2樓出挑的觀眾席僅以5處與外牆相接，沒有任何落柱。如此一來從1樓觀眾席觀看2樓出挑觀眾席，像是漂浮在空中一般。

擔任音響設計的永田音響設計洛杉磯事務所豐田泰久代表表示：「基本上建築物本身與鞋盒般的音樂廳並無太大差異，觀眾席做成橢圓形排列也不是大問題。」

在音響方面要下功夫的是出挑觀眾席的部位。手扶欄杆僅以纖細管狀材質構成，垂直面採用讓聲音容易穿透的透空結構，並在牆壁四角落與2樓出挑觀眾席之間留有空隙，讓2樓出挑觀眾席的上方與下方成為一個整體的音聲空間。

以使用方式為依據進行設計

主要的1樓中央舞台設置在最低點，再將683席次的觀眾席以360度環繞是本項目的特色。並且為了拉近演奏中的音樂家與觀眾之間的距離，將最前排的觀眾席直接置放在舞台上，1樓的觀眾席採用可傾倒式座位設計，並可以收納至周圍牆壁之中。

音樂廳開幕後，主要是布列茲等音樂家創設的管弦樂隊排練廳使用。其他時間供管弦樂隊用來企劃室內音樂等使用。

「日本的租借式音樂廳在音響設計上大多要求要可提供各種演奏型態使用。布列茲·薩爾音樂廳雖然是不容易提供各種音樂型態使用的場所，但因為一開頭即以使用方式為依據進行設計討論，而能挑戰嶄新的設計理念」豐田泰久代表回憶著說道。

在開幕表演音樂會上，指揮家站在2樓出挑觀眾席次，將音樂廳全場空間作為整個舞台的表演形式出場，真可說是能與音樂融合共存的進化型態音樂廳空間在本項目中問世了。

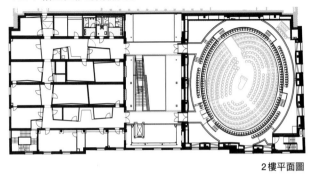

〔圖1〕相互位移的兩橢圓形

2樓平面圖

1樓平面圖1／800　建物東側是音樂廳，西側是音樂學院，中間以4層挑空創造出寬廣空間。2樓出挑位置的觀賞席（上圖）與主要樓層1樓（下圖）的橢圓形相互以些微角度位移。

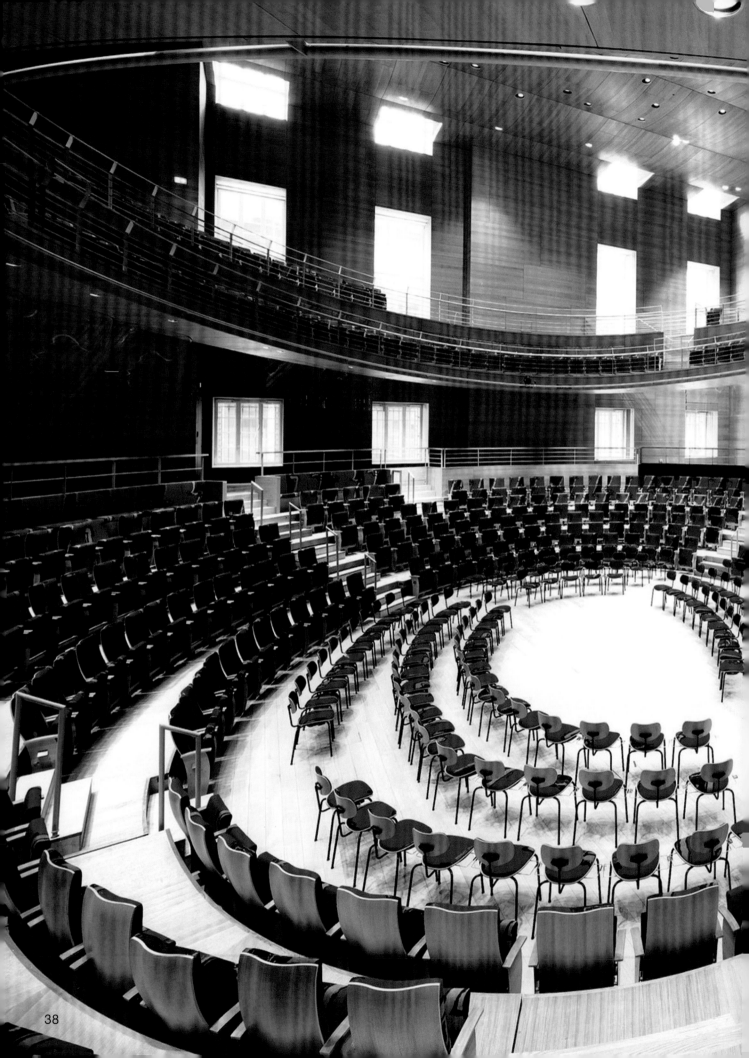

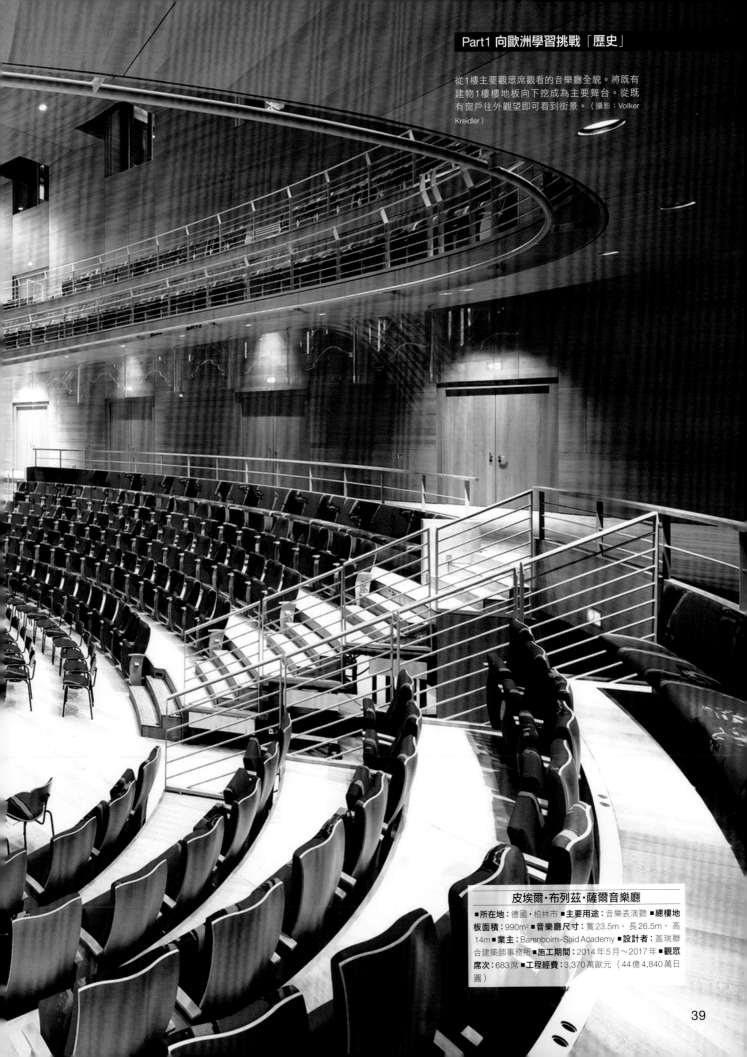

從1樓主要觀眾席觀看的音樂廳全貌。將既有建物1樓樓地板向下挖成為主要舞台。從既有窗戶往外觀望即可看到街景。（攝影：Volker Kreidler）

皮埃爾・布列茲・薩爾音樂廳

■**所在地**：德國・柏林市 ■**主要用途**：音樂表演聽 ■**總樓地板面積**：990m² ■**音樂廳尺寸**：寬23.5m、長26.5m、高14m ■**業主**：Barenboim–Said Academy ■**設計者**：蓋瑞聯合建築師事務所 ■**施工期間**：2014年5月～2017年 ■**觀眾席次**：683席 ■**工程經費**：3,370萬歐元（44億4,840萬日圓）

「因為蓋瑞喜愛音樂，設計理念得以實現」

經手座落於東京・赤坂的日本首座演奏會專用音樂廳「三得利音樂廳（Suntory Hall）」，海外項目開始於法蘭克・蓋瑞等著名建築師的作品、並獲得深厚信任的豊田泰久代表。這次訪談內容是有關建築師與音響設計師之間的理想關係。

——2017年3月在德國柏林市開幕的「皮埃爾・布列茲・薩爾音樂廳」，在音響設計方面是否遇到了什麼樣的課題？

比起新建建築，既有建築改修較為麻煩。初次探訪空間時，便要決定可以改變哪些地方，以及可以使用哪些地方到最大限度。這次項目很幸運的是，既有建物的樓地板被拆除，讓建物內部作為單一空間來使用。如此一來確保了天花板高度足以提供音樂廳使用。

——設計討論過程中，向法蘭克蓋瑞建築師提出了什麼樣的方案？

與其說提出了幾個方案，比較像是來來回回進行了好幾次的溝通。我們不僅只去考量麥克風和音響等音效設備，也考量Acoustic音響學理論，徹底思考兩個重點。

那就是空間的形狀與材料。這也正是建築師要設計的部分。對於空間形狀與材料，我們需從音聲方面，建築師需從視覺方面來探討。有的是全部空間都完成之後才來諮詢音響設計，像這種情形，我們無從使力。

法蘭克・蓋瑞非常清楚音響是怎樣的一回事，因此在計畫開始進行的階段即邀請我們加入參與。從腦力激盪開始，「假如在這置入一個橢圓形空間你覺得如何呢？」，「可以是可

豊田泰久代表

永田音響設計美國洛杉磯事務所代表。1952年廣島縣福山市出生。1972年九州藝術工科大學音響設計學科入學，1977年任職永田音響設計。在世界上有不少作品，包括1986年「三得利音樂廳Suntory Hall」（東京都港區）、2003年「華特・迪士尼音樂廳 Walt Disney Concert Hall」（美國洛杉磯）等。（照片：本刊）

以，但有需要注意的地方」像玩接球一樣互問互答進行討論。

外觀到最後才決定

首次和法蘭克蓋瑞建築師合作的是從美國洛杉磯「華特・迪士尼演奏廳」（2003年完成）。印象最深的是當時蓋瑞建築師不太理解音響學，「音響設計有想要做什麼嗎？我希望你可以通通告訴我」扮演非常稱職的聽者角色。

假如我說圓形的好或是方形的好，蓋瑞建築師便會開始手繪。當我問他「那就是設計嗎？」，得到的答案總是「我不知道」。就在這樣的過程中，建築的內部空間設計成形時，「現在開始要決定外觀設計，希望不會需要回頭修改，音響方面已經沒有

什麼想要做的，是嗎？」蓋瑞建築師很慎重地詢問好幾次再確認。

一般大家看到蓋瑞建築師的建築作品外觀形狀，可能會質疑「音響設計很困難吧」，其實對我來說與外觀完全沒有關係的。因為蓋瑞建築師已將音響當作首要必需條件，再配合條件進行外觀設計。這樣的設計手法也應用在德國柏林「布列茲・薩爾音樂廳」以及美國邁阿密海灘的「新世界交響樂演奏（New World Symphony）」（2011年完成）。

——豊田先生您經手過國內外很多音樂廳的項目，最近也擔任日本坂茂建築師在法國巴黎郊區設計2017年4月完工的「塞納河音樂廳（La Seine Musicale）」的音響設計。音樂廳是

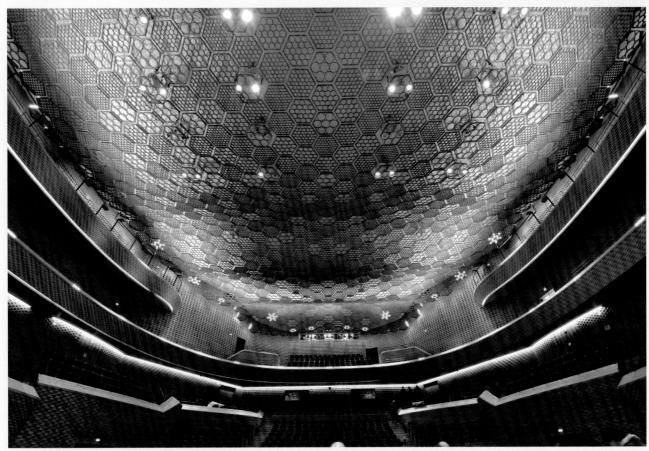

〔照片2〕**天花板由紙筒橫切片組成幾何圖樣的音樂廳**
法國巴黎郊區2017年4月完工的「塞納河音樂廳（LaSeineMusicale）」的室內空間。
日本坂茂建築師設計，音響設計由豐田泰久先生擔任。將紙筒橫切鋪設在天花板上。（照片：武藤聖一）

由紙管組構而成，那對於音響有沒有什麼影響呢？

最剛開始坂茂建築師在音樂廳的天花板設置橫向的紙筒。那對於音響效果方面是加分，但是因為紙質地薄，若是損毀了該怎麼辦，在耐久度方面是一大難關。

因此之後演變成用紙筒切片組合的方式。不僅在造型上沒有問題，同時也有很好的分散音響效果，因此提出「就這麼做吧」向坂茂建築師表達支持。

當我看到竣工後的音樂廳，感受到極佳空間品質，不由自主地歡呼並發訊息給坂茂建築師表達恭喜之意。

坂茂不拘泥於個人設計想法，也傾聽並顧及音響設計方面意見，讓我印象非常深刻。

在音樂方面建立持續的信賴關係

我和蓋瑞建築師可以長年合作可能就是因為音響。喜歡音樂，喜歡演奏表演，是讓他成為音樂演奏廳建築設計佼佼者的主要原因。在建築師當中，「對於音響沒有興趣，就拜託你處理了」從第一次見面說著這樣開場白後，便不再前來討論的也有不少。

但是蓋瑞建築師若是在洛杉磯，

幾乎每週都會親自到訪迪士尼音樂廳，光從這一點可以看出他相當喜歡音樂演奏會。若不是像他這樣喜歡古典音樂，是設計不出像「布列茲·薩爾音樂廳」這樣的設計，世界上也不會有這樣的建築名作誕生。

（菅原由依子）

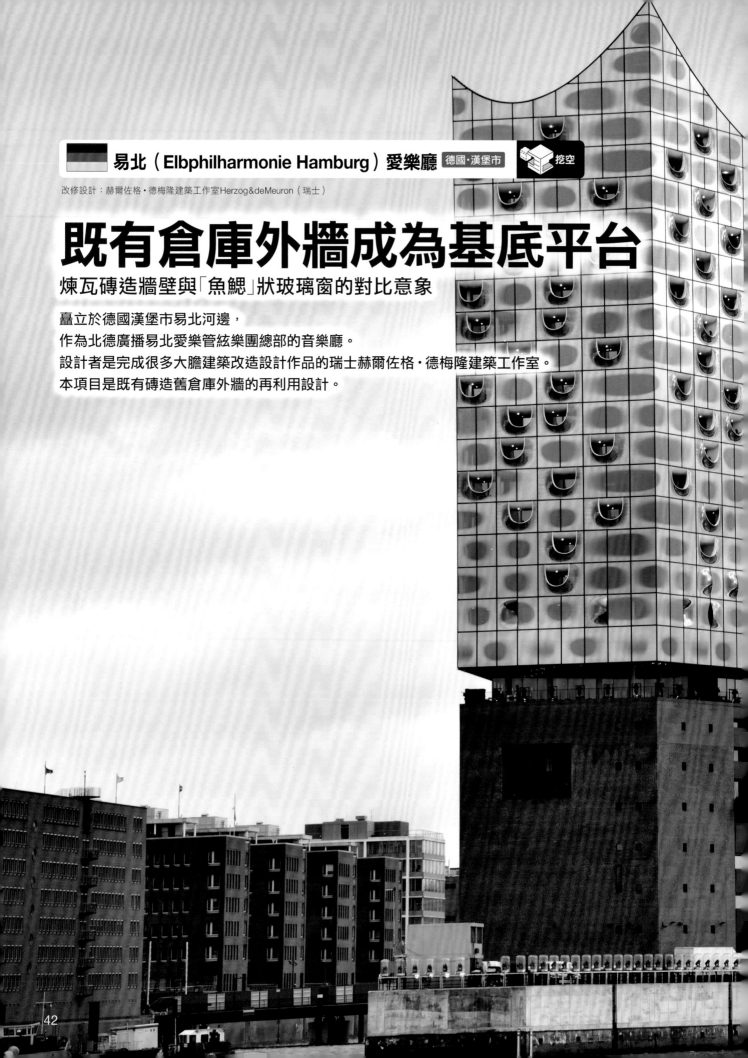

易北（Elbphilharmonie Hamburg）愛樂廳 德國·漢堡市 挖空

改修設計：赫爾佐格·德梅隆建築工作室Herzog&deMeuron（瑞士）

既有倉庫外牆成為基底平台

煉瓦磚造牆壁與「魚鰓」狀玻璃窗的對比意象

矗立於德國漢堡市易北河邊，
作為北德廣播易北愛樂管絃樂團總部的音樂廳。
設計者是完成很多大膽建築改造設計作品的瑞士赫爾佐格·德梅隆建築工作室。
本項目是既有磚造舊倉庫外牆的再利用設計。

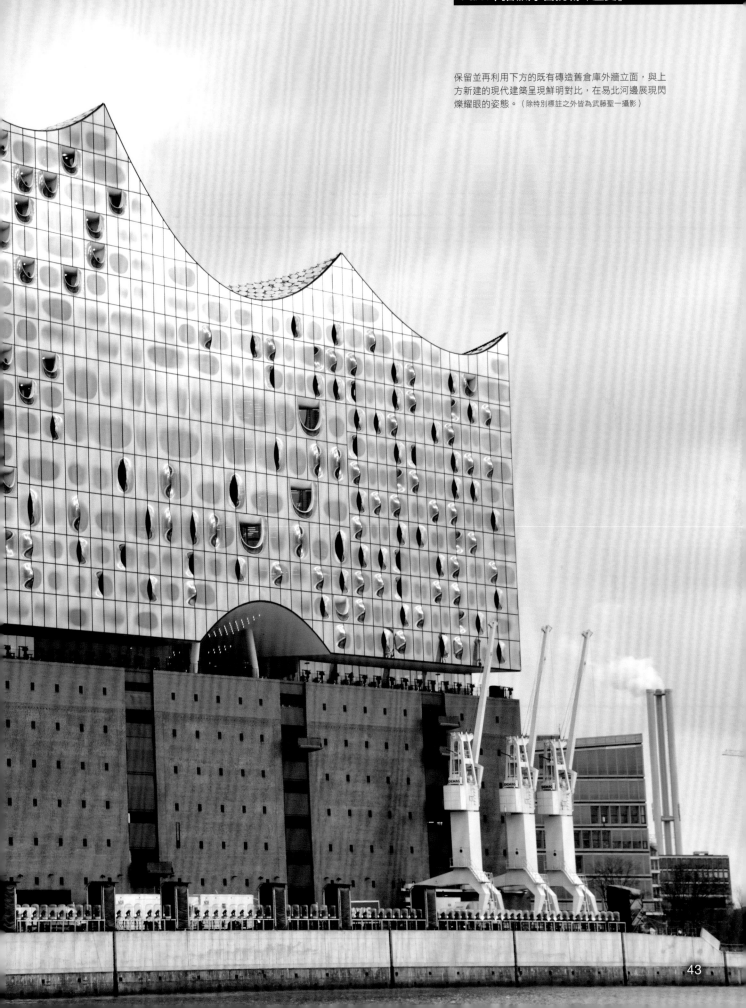

保留並再利用下方的既有磚造舊倉庫外牆立面，與上
方新建的現代建築呈現鮮明對比，在易北河邊展現閃
爍耀眼的姿態。（除特別標註之外皆為武藤聖一攝影）

德國・漢堡市易北河邊，作為北德廣播易北愛樂管絃樂團總部的「易北（Elbphilharmonie Hamburg）愛樂廳」於2017年1月落成。並在1月11日德國安格拉・默克爾總理出席的慶祝盛宴中，舉辦了一場精彩的開幕表演。

「易北愛樂廳」是德國規模最大都開發計畫「漢堡港城（HafenCity）」中最受矚目的項目之一。位於進行中的開發計畫主要碼頭的端點位置。本項目的外牆設計，是將已矗立在基地已久的既有磚造倉庫外牆再利用的成果〔照片1〕。

建築空間中置入了大大小小的音樂廳，244間住房由威斯汀飯店經營，並有著市民、觀光客無需門票可自由進出走逛的廣場，以及45戶住宅。整體計畫由漢堡市籌劃，設施的建築設計由瑞士赫爾佐格 德梅隆建築工作室擔任，施工則委託德國大型營造廠豪赫蒂夫（HOCHTIEF）。

〔照片1〕**保存既有舊倉庫的建築外牆**
既存舊倉庫外牆與施工中照片。本項目是以PPP（政府民間合作計畫）的形式進行，因為工程款遽增以及工程進度落後等問題，曾經一時間陷入停工的困境。（攝影：上／zoch，下／oliver_heissner）

魚鰓般的玻璃窗

建築總面積上達12萬5,500平方公尺，包含約3萬9,000平方公尺的音樂表演廳，以及威斯汀飯店、住宅等空間機能。屋頂鋪設了直徑約1公尺左右由鋁製版加工而成的亮片材質，約5,800片，創造出閃爍耀眼的視覺效果。並以鋼骨支承屋頂。

成為建築特徵的屋頂面積約7,000平方公尺，造型以8個凹狀曲面組構而成。

外牆不僅保留既有建築的歷史回憶，也加上波浪狀屋頂，以及帶有魚鰓喻意的玻璃窗。整體建築設計讓本改造計畫躍身成為新地標〔照片2〕。若仔細觀察玻璃窗，會隱隱發現內含玄武岩的加工處理〔照片3〕。

〔照片2〕**灰色玄武岩加工處理過的玻璃窗**
展望處的玻璃中央有施以彎曲變形的地方。周圍以灰色玄武岩加工處理。如此一來可以透過玻璃觀賞富有趣味變化的景觀。

〔照片3〕 **獨創屋頂造型與玻璃窗形狀**
屋頂是由凹狀曲面組成。鋪設5800片鋁製版加工而成的亮片材質。魚鰓造型設計
的玻璃窗。

加工處理過的玻璃窗反射光線，不僅防止建築溫度因太陽光上升，也賦予玻璃閃閃發亮的視覺效果。

到訪者通過有如電車驗票口的出入閘門後，迎面而來的是長度80公尺、高低差21公尺的電動手扶梯，讓人的視線無法從下方穿透至上方樓層。

搭乘著看不到外部環境的電動手扶梯緩緩上升，眼前逐漸出現廣闊的平台。從此處可以從玻璃窗一覽易北河沿岸景致，是很特別的空間體驗〔照片4〕。

接著U型迴轉，搭乘較短的電動手扶梯繼續往上，來到離地面37公尺高度的廣場。這一層不僅是音樂廳的主要出入口，同時也一起將飯店大廳、商店、吧檯整合配置於此。

音響設計由豐田泰久代表擔任

北德廣播易北愛樂管絃樂團總部的音樂廳觀眾席共計2,100席次。觀眾席360度圍繞在表演台周圍，形成有如葡萄農莊排列的音樂廳型態〔照片5〕。音樂廳佔據在51公尺、高17層，到68公尺、高21層之間的位置，並搭配有如足球場帶有高低差的觀眾席配置。

管弦樂隊指揮者至觀眾席的距離最長不超過30公尺，現場逼真感自然不在話下。此外，設置12處的出入口，並在各個出入門廳處設置飲食吧檯，讓人感受到在其他音樂廳沒有的寬裕空間品質。

對於本項目要特別一提的是音響設計由永田音響設計事務所的豐田泰久代表，曾經擔任法國建築師讓‧努維爾（Jean Nouvel）設計2009年完工的丹麥國營廣播音樂廳的音響設計。

〔照片4〕**封閉空間中的手扶電梯前方是絕佳景色**
搭乘著長達80公尺的手扶電梯，上升至平台時出現眼前的是易北河與復古懷舊設計的觀光遊覽船隻。（攝影：武藤聖一）

對於本項目，「讓表演者與觀賞者相互感覺到彼此存在，簡而言之，在空間設計上非常重視距離感」豐田泰久代表表達這樣的意見。

音樂廳中為了讓音質柔軟，壁面以凹凸效果呈現。做法是鋪設多層含有特殊纖維加工的強化石膏板，再刻削出凹凹凸凸的表面，能夠達到讓聲音分散的效果，也可以減低不同觀眾席之間收聽音響效果的差異。（攝影記者武藤聖一、淺野祐一）

Elbphilharmonie Hamburg

■所在地：Platz der Deutschen 1 20457 Hamburg
■設計者：Herzog & de Mueron（建築）　■施工期間：2007年～2016年

〔照片5〕**觀眾席以360度包圍表演舞台**
開幕演唱會前舉辦的開幕儀式場景。觀眾席以360度包圍表演舞台的葡萄農莊式音樂廳。內牆與天花板鋪設多層含有特殊纖維加工的強化石膏板，再刻削出凹凹凸凸的表面。可以達到讓聲音分散的效果。

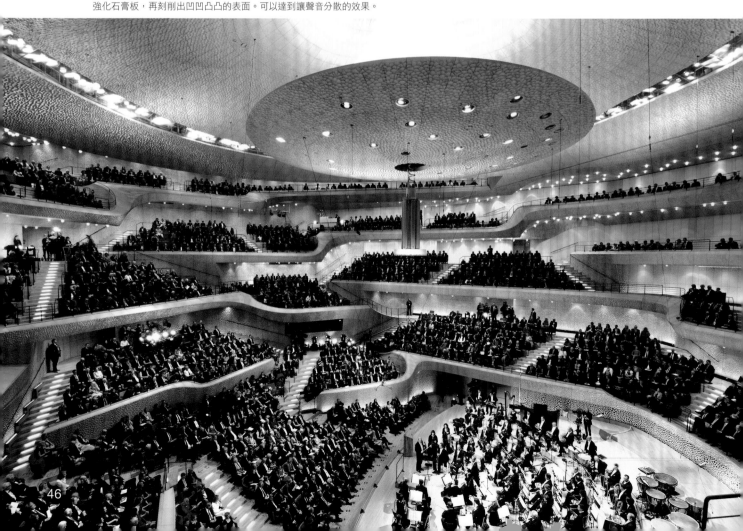

「挖空」設計的極致

該維護什麼？又該拆除哪裡？的判斷

作品包括北京奧運主要體育館「鳥巢」等，持續以設計或發想驚艷世人的瑞士赫爾佐格 德梅隆建築工作室（Herzog & de Meuron）。以下是事務所主持人雅克赫爾佐格（Jacques Herzog）的訪談內容。

——「赫爾佐格·德梅隆建築工作室（Herzog & de Meuron）」讓人印象深刻的作品，不僅有像北京奧運主要體育館「鳥巢」讓人眼睛一亮的新建建築，也有像「泰特現代藝術館（Tate Modern）」或巴塞爾民俗文化博物館等創新的舊建築改造作品。新建建築或舊建築改造，覺得哪一種工作較為有趣呢？

我們喜歡既有建築或是其中一部分再利用的改造設計工作。原因是可以將建物或街區的過去歷史搬運至未來。人在改造過的既有舊建物或街區中進行活動，如此一來，過去變成未來設施中的新機能之一並持續發揮著功能。

例如倫敦「泰特現代藝術館（Tate Modern）」原本是發電廠。本來是渦輪機的部位現在成為美術館一部分使用。若親臨現場，將會感受到超震撼的空間魄力。

將既有建物一部分置入新建建物中，並賦予有別於過去的空間機能。觀看著如此改造過的建築，進入那樣的空間，搭乘著手扶電梯到達自古至今無法靠近的空間某些部位。這是非常特別的體驗。也是在新建建築中不會發現的驚喜。

因此我們非常喜歡將既有建築再利用的改修工作。

——在改修設計過程中會重視哪一方面？

這是很難回答的問題。對於改修，該維護什麼、又該拆除哪裡的判斷是必要的。保存既有建物的特徵，盡可能將結構體留下，同時也要下功夫讓既有建物適合跨越至未來持續使用。

保存原有建物外牆一部分的德國柏林易北愛樂廳（Elbphilharmonie Hamburg）〔照片7〕的基地上，原本是倉庫建物，無法繼續以原本姿態保存。泰特美術館原本是發電廠，也是因為無法繼續使用。

古老建物上寄宿著建物本身的精神，內含自古累積的能量。我們思考著這樣的觀點，認為需要找到讓既有建物成為新建物中一部分的組構方法。然而若要實現這樣的理想，一般的改修解決方式是做不到的。

〔照片7〕「異於常理的解決對策」
易北愛樂廳全貌。外牆下方的紅磚造與上方的玻璃形成鮮明對比。本項目與全面保留既有建築外牆的「泰特現代美術館」是完全不同的設計手法。

——在改修設計中感到受限的是哪一方面？

法律與規制有時是讓人感到愚蠢的。當然法律與規制的存在，自有其原因。若只是一味地對於依循法律規制抱持否定態度的話，也是無法前進。還不如反過來讓這些限制成為做設計的助力。

例如，當遇到階梯每階高度的法規限制，或許能將高度限縮到最小，當作設計上極致的目標。想要突破法規限制的設計過程可能會感到停滯受礙，另一方面也可能從限制中發掘更強大的設計想法。

因此我們認為法律與規制其實是對於設計創造帶有鼓舞意味的極重要元素。

遵循著法規，或許很難將原本構思繪製的設計一模一樣實現。

這時就需要尋找新的道路。若眼前道路上出現阻礙前進的大石頭，只能無奈地另尋出路。

但在新出路上其實隱藏著引導設計至更好境界的可能性。

〔照片6〕**事務所創立以來約40年**
瑞士赫爾佐格·德梅隆建築工作室（Herzog&deMeuron）的事務所主持人雅克赫爾佐格（Jacques Herzog，照片右側）以及皮埃爾·德·梅隆（Pierre de Meuron）。共同創立事務所後歷經40年，此次在德國作品完工典禮上，接受本刊訪談。
（照片：武藤聖一）

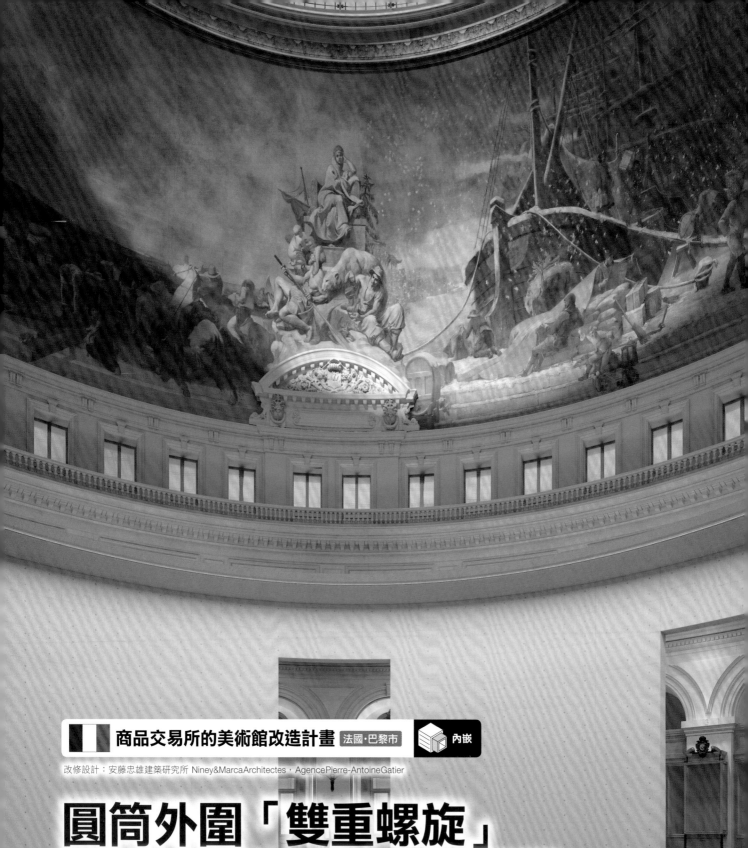

商品交易所的美術館改造計畫 法國·巴黎市 內嵌

改修設計：安藤忠雄建築研究所 Niney&MarcaArchitectes，AgencePierre-AntoineGatier

圓筒外圍「雙重螺旋」

安藤忠雄實現巴黎精品巨頭皮諾特（Pinault）的長年願望

日本建築師安藤忠雄將舊巴黎商品交易所翻修改造成美術館。
在建築年齡超過100年的圓拱型屋頂建築中，置入巨大的鋼筋混凝土造圓筒狀空間。
預計2019年開幕，展示巴黎精品巨頭皮諾特（Pinault）財團收藏的現代美術作品。

從新展示空間向上仰望圓拱型屋頂。（資料·照片：特殊標註以外的皆屬Artefactory Lab.）、安藤
忠雄建築研究所 Niney&MarcaArchitectes，AgencePierre-AntoineGatier

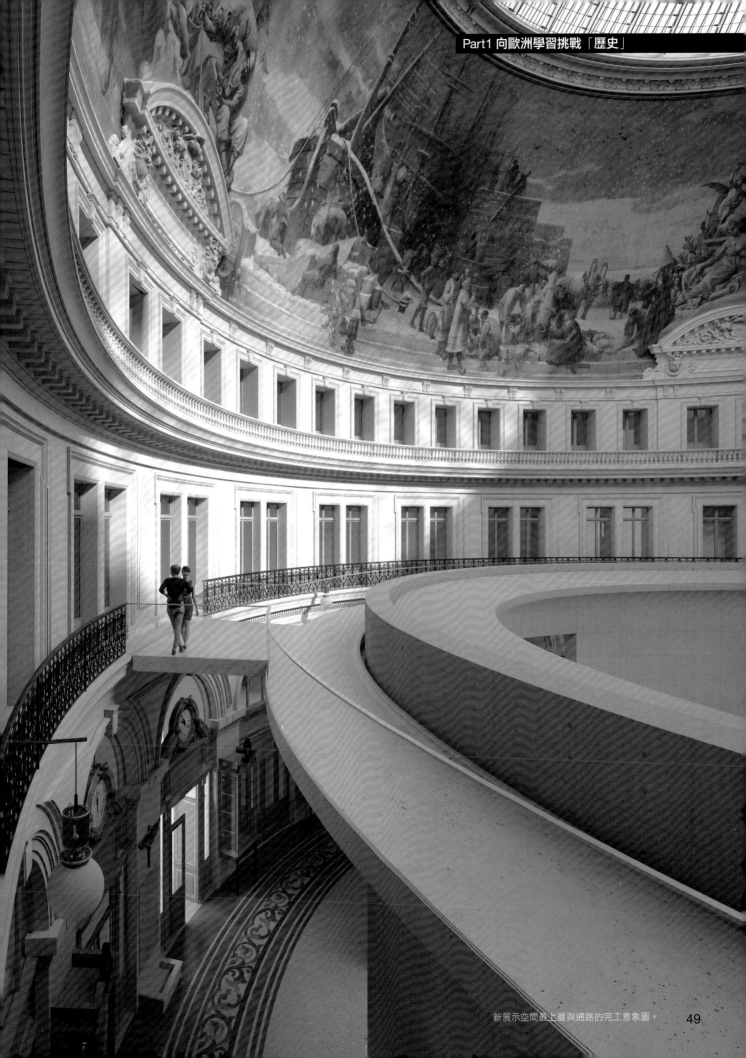

新展示空間最上層與通路的完工意象圖。

2017年6月在法國巴黎舉辦的發表會上，讓人終於可以一探日本建築師安藤忠雄設計的美術館消息。是將「Bourse de Commerce」商品交易所的既有舊建物改造成美術館的計畫，用來展示巴黎精品巨頭皮諾特（Pinault）財團收藏的現代美術作品。2017年夏天開工，預計2018年完工，2019年初開幕。總工程費用約1億800萬歐元（約新台幣35.9億元）

設計除了有建築師安藤忠雄，另有由兩位年輕建築師於2008年在法國創立的設計事務所Niney&Marca Architectes，共同協力完成。施工則是委託法國大型營造企業Bouygues Construction擔任。

「Bourse de Commerce」商品交易所的基地位於巴黎羅浮美術館與龐畢度中心之間。是在十九世紀建造完成的古老建物，有著圓形平面，以及圓拱狀屋頂〔照片1〕。從1889開始當作商品交易所使用。

插入直徑29公尺的圓筒狀空間

安藤忠雄建築師規劃出的平面計畫是在既有古老建物中，設置鋼筋混凝土造的圓筒狀展示空間。為了呼應既有建物直徑38公尺的圓形平面，將新規劃的展示空間設計成直徑29公尺的圓形〔圖1〕。

改修後的總樓地板面積是1萬3千平方公尺，其中包括3千平方公尺的展示空間。並在地下層設置觀眾席300席次的講堂。

順沿著新建的混凝土牆壁，是連續的螺旋狀階梯與通道，連結地下層至地上2層。安藤忠雄建築師接受本刊採訪時表示：「新建展示空間是藉由雙重螺旋狀階梯來移動的美術館。像這樣的美術館空間在世界上前所未見。」

走在螺旋狀階梯或通道上，同時也

〔圖1〕**在既有建物中插入圓筒狀展示空間**
「Bourse de Commerce」商品交易所美術館的東西向剖面圖。紅線標示部分是新設置的展示空間與講堂。

可細細欣賞既有建築師的室內設計。

弗朗索瓦·皮諾的願望

領導巴黎精品皮諾特財團的弗朗索瓦·皮諾 François Pinault 董事長〔照片2〕有一個長年的願望，即是在巴黎建造美術館。大約近16年前，在巴黎郊區位於塞納河沙洲的法國知名雷諾汽車車廠原址，曾經進行著日本建築師安藤忠雄設計的美術館計畫。但計畫進行中途遭受暫停指示，在2005年由皮諾董事長撤回。

之後改在義大利威尼斯將15世紀建造的歷史建築翻修成現代美術館「海關大樓博物館（Punta della Dogana）」（2009年完工、改修設計：安藤忠雄建築師）。

（菅原由依子）

〔照片2〕**盟友、皮諾董事長的長年願望**
弗朗索瓦·皮諾 François Pinault 董事長（左）與安藤忠雄建築師（右）。改造後的美術館預定展示皮諾特財團收藏的3,000件以上現代美術作品。（照片：FredMarigaux2016）

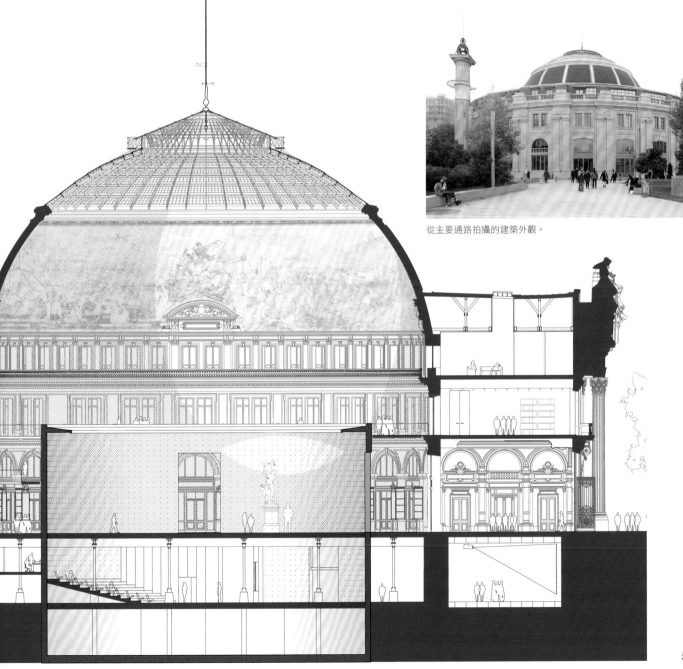

從主要通路拍攝的建築外觀。

安藤忠雄建築師的巴黎商品交易所美術館改造手繪。右邊手繪稿強調出螺旋狀階梯的線條。（資料提供：安藤忠雄）

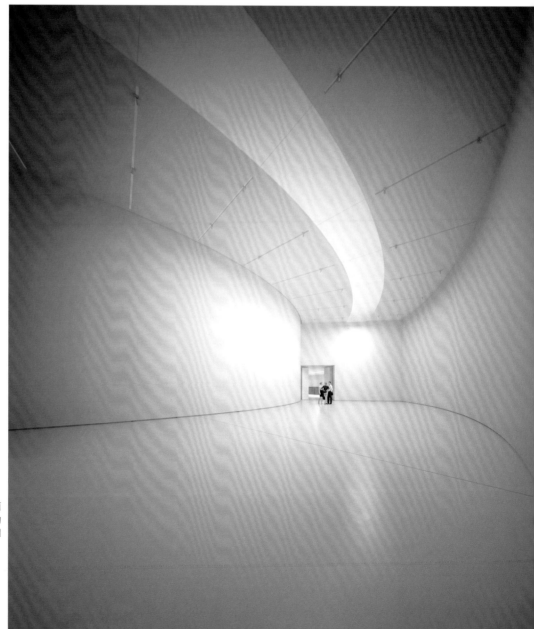

展示空間的完工情境圖。配置面向建築內部的窗以及面向外部的窗，無論哪一側，都可以任意開闔。

從外部觀看建築立面外觀的完工情境圖。

安藤忠雄建築研究所的Anex棟內,進行巴黎商品交易所美術館的模型製作。模型的混凝土部位,據說是由安藤忠雄建築師知名清水混凝土設計作品「住吉長屋」的施工者「Makoto建設(大阪市)」兩人施作。(攝影:安藤忠雄建築研究所)

巴黎商品交易所美術館
(BoursedeCommerce)

■**所在地**:法國巴黎市 ■**總樓地板面積**:1萬3,000平方公尺 ■**業主**:皮諾財團 ■**設計者**:安藤忠雄建築研究所 Niney&Marca Architectes, Agence Pierre-Antoine Gatier ■**施工者**:Bouygues Construction ■**施工期間**:2017年夏天～2018年

改修設計：日建設計＋Pascual Ausió Arquitectes

三層匯流廊道傳承歷史

無需暫停賽事營運的狀態下，足球聖地的空間機能被翻轉

對於巴塞隆納市民來說，具有歷史象徵意義的「坎帕諾球場（Camp Nou）」。

極盡所能地保存現有的體育場本館，從外圍進行更新。

足球賽事持續舉辦，主要在夏天淡季進行施工，

讓體育「聖地」呼吸新氣息。

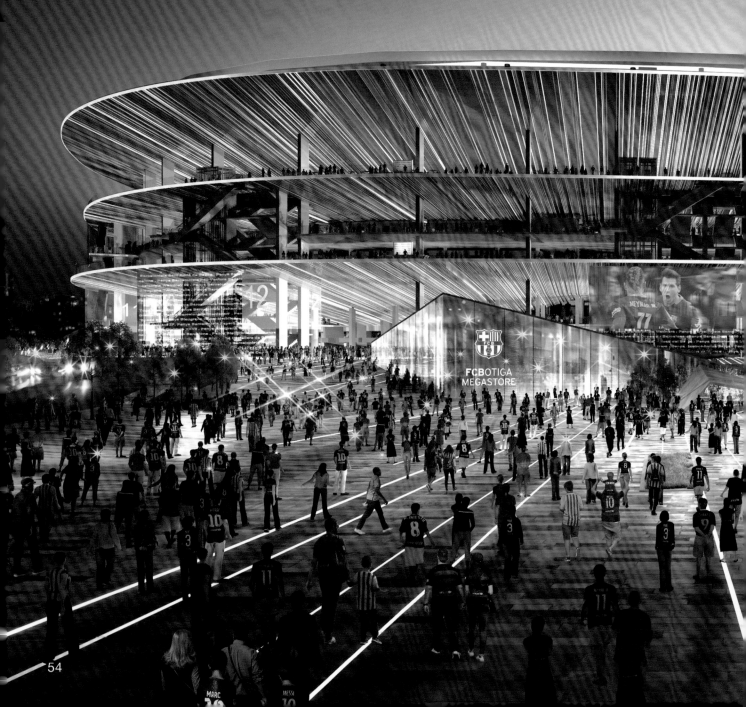

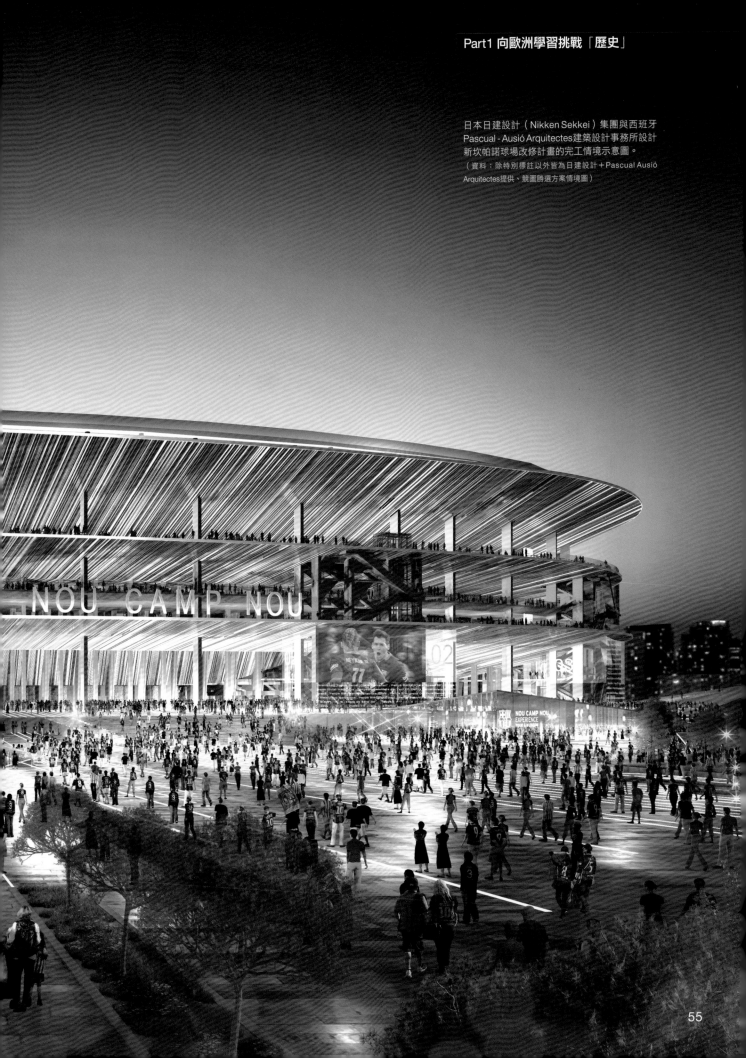

日本日建設計（Nikken Sekkei）集團與西班牙
Pascual‐Ausió Arquitectes建築設計事務所設計
新坎帕諾球場改修計畫的完工情境示意圖。
（資料：除特別標註以外皆為日建設計＋Pascual Ausió
Arquitectes提供、競圖勝選方案情境圖）

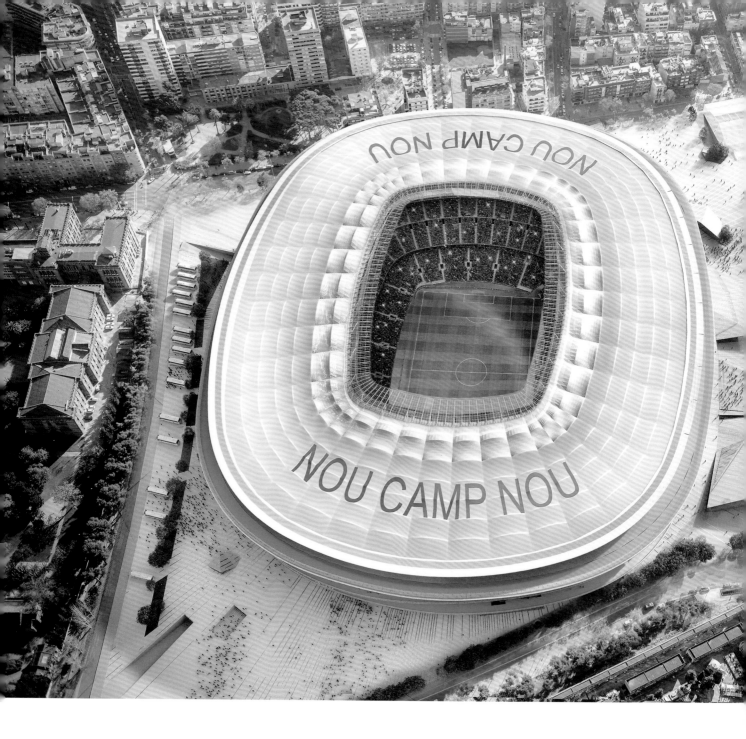

NOU CAMP NOU

NOU CAMP NOU

　西班牙‧巴塞隆納的「新坎帕諾球場（Nou Camp Nou）翻修改造計畫」的設計競圖中，宣布由日本日建設計（Nikken Sekkei）集團與西班牙當地Pascual - Ausió Arquitectes建築設計事務所勝選以來大約已有1年時間。可以容納9萬9354人次的足球賽事專用體育場，在1982年因為當作世界盃足球賽開場的會場獲得「聖地」的美名。這項歷史建築的改造設計競賽由日本與西班牙合組設計團隊勝選的新聞一播出，成為熱烈討論的話題（圖1、照片1）。

　日本日建設計（Nikken Sekkei）集團的西班牙分公司職員目前10人。配合著計畫的進行擴大體制。設計團隊的核心成員是之前東京新國立競技場舊計畫遭受解約的同一陣容。日建設計的巴塞隆納分公司負責人內山美之，即是過去在札哈‧哈蒂建築設計事務所著手東京新國立競技場舊計畫的人。

　內山美之先生在計畫解除之後，移任日建設計。這次在勝選的「新坎帕諾球場（Nou Camp Nou）改修計畫」中，充分發揮海外豐富經驗與專業知識。

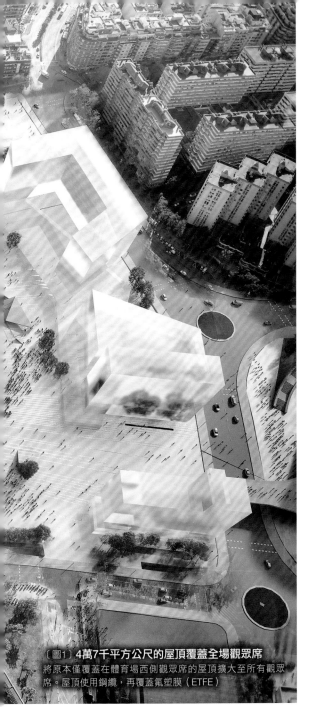

〔圖1〕**4萬7千平方公尺的屋頂覆蓋全場觀眾席**
將原本僅覆蓋在體育場西側觀眾席的屋頂擴大至所有觀眾席。屋頂使用鋼纜，再覆蓋氟塑膜（ETFE）

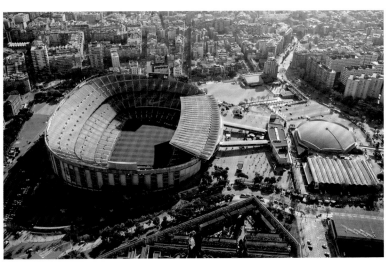

〔照片1〕**築齡六十年歷史的體育競技場**
1982年作為世界杯足球賽開場會場的坎帕諾球場（Camp Nou）。1957年建成之後分別在80年代、90年代、2000年持續反覆地增建。

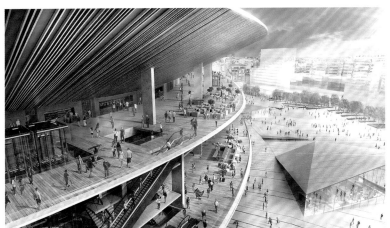

〔圖2〕**可以感受地中海氣候的開放式建築立面**
三層匯流廊道環繞並包覆著體育場。保存既有舊建築結構的新立面，給予使用者具有開放感的空間氣氛，也是可以享受地中海氣候的舒適空間。

對舊坎帕諾場抱持敬畏之心

既有坎帕諾球場（Camp Nou）完成於1957年，至現在築齡已60年。面對球場的逐漸老舊毀損，改造計畫曾經在2007年浮上檯面。

當時雖然公布了由英國福斯特建築事務所（Foster＋Partners）擔任設計，後因經濟的惡化不景氣，延遲至今都尚未實現。之後在2015年重新舉辦公開的設計競圖活動，募集到世界各國26組設計團隊參與。在第一次審查中先挑選出8組。

能夠參與第二次審圖的設計團隊，包括奧雅納（Arup）運動設施團隊、丹麥BIG（Bjarke Ingels Group）等世界級設計事務所。審查委員會由來自FC巴塞隆納理事會、當地的加泰隆尼亞建築師協會、市議會的九位委員組成。日本日建設計（Nikken Sekkei）集團與西班牙Pascual-Ausió Arquitectes建築設計事務所提出的方案被評論是「可以感受到地中海溫暖氣候的開放設計」，獲得全場一致性的贊同〔圖2〕。

既有坎帕諾球場（Camp Nou）是很特別的。

〔照片2〕**體育館有四成在過去60年間未受修護**
球場約有四成在1957年建成之後完全沒有再修護。觀眾席上方覆有屋頂的僅有西側媒體區或VIP觀眾區，因此遇到下雨天，有六成觀眾席會淋到雨。

　　設計團隊對舊坎帕諾球場（Camp Nou）抱持著敬畏之心，因為歷史的精神寄宿在這棟建築上。巴塞隆納是西班牙加泰羅尼亞首府，當地共通的本土語言是加泰羅尼亞語。然而歷經1930年西班牙內戰以及之後的佛朗哥獨裁政權，加泰羅尼亞語遭受全面禁止使用，唯有例外的是坎帕諾球場的觀眾席。這座球場可說是守護了加泰羅尼亞人的種族身分。

　　西班牙Pascual-Ausió Arquitectes建築設計事務所的Joan Pascual設計總監回憶著說道：「設計團隊一致認同『現存球場的偉大』。因此抱持著對擁有歷史悠久建物的敬意，發展出包覆球場外圍的設計想法。」

反覆增建導致參差不齊

　　統籌本計畫的日建設計設計部門勝矢武之部長表示，「承繼過去，開創新意。為了探索讓這兩極化目標平衡實現的方式，需要借助當地人經驗來充分了解巴塞隆納」。因此參與競圖的正式成員近30位，在當地生活至少1星期。吃當地食物，徹底觀察街區紋理，並觀戰足球賽事。再將這些體驗反映在設計上。

　　然而當進入球場，四處暴露著聖地

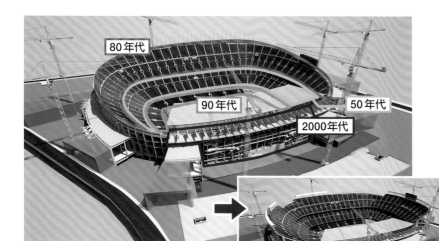

1980年初為了因應世界杯足球賽大會（1982年）所需，3樓增加觀眾2萬2,150席次。本計畫的施工程序首先將北側守門區內側與後衛區一樓觀眾席拆除。

在體育場外圍升降電梯核或守門區的3樓觀眾席、北側守門區與後衛區新設置VIP室並可供使用。

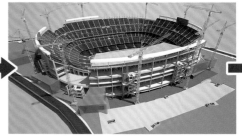

拆除南側守門區內側一樓觀眾席並改修。分處四個角落的施工場所只到一樓匯流廊道，觀眾等使用者可以從下方通行。

〔圖4〕**體育場外圍以匯流廊道環繞**
球場建築外圍以匯流廊道（Concourse）環繞，設置12處升降電梯核，動線效能因而大大提升。

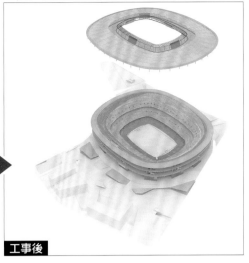

現狀　工事後

現狀　工事後

拆除部位

2樓觀眾席

1樓觀眾席

新建部位

3樓觀眾席

2樓觀眾席

1樓觀眾席

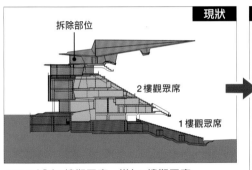

〔圖5〕**減少1樓觀眾席，增加3樓觀眾席**
現存球場2樓觀眾席遮蔽在1樓觀眾席上方，導致有些1樓觀眾席看不到球場上進行的比賽，因此減少1樓觀眾席，增加3樓觀眾席，規劃最有效益的觀賽配置。

的現存問題。例如室內天花板管線的剝落。球場約有四成是當初建成之後完全沒有再維護，損毀部分逐漸增多。因應世界盃足球賽的需求，增建3樓。硬是加上了2萬2,150觀眾席次，容納人數擴充至11萬5,000人次。

二樓觀眾席的出挑部分帶給一樓觀眾席壓迫感，讓一樓觀眾席無法觀看到球場上進行的比賽。僅只西側觀眾席上方覆有屋頂，因此遇到下雨天，有六成觀眾席會淋到雨。同時對於輪椅使用者或是行動不便者來說，不是

可以輕鬆使用的狀態〔照片2〕。

既有坎帕諾球場（Camp Nou）建物本身給予人的印象是參差不齊的，原因是過去有過多次反反覆覆的增建工程〔圖3〕。1980年初，為了因應世界盃足球賽需求增建3樓。新增觀眾

設置好支承屋頂的支撐後，開始施作為建築立面的屋簷部位。

一邊設置觀眾席的同時一邊擴大通道寬幅。網狀屋頂鋼纜以及新球場的設置工程。

設置升降電梯核。屋頂工程完成。室內裝修工程持續進行。

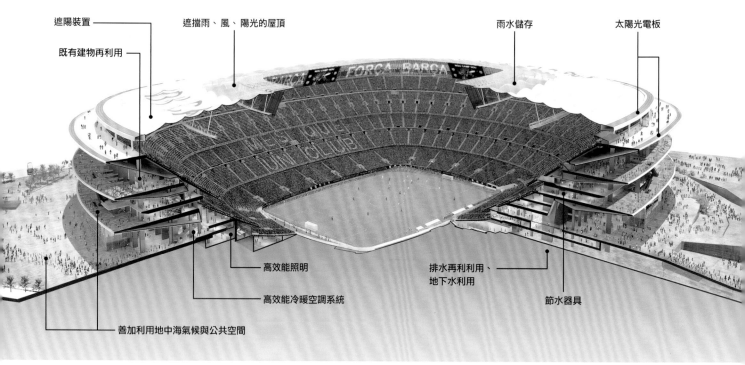

遮陽裝置

既有建物再利用

遮擋雨、風、陽光的屋頂

雨水儲存

太陽光電板

高效能照明

排水再利用、地下水利用

高效能冷暖空調系統

節水器具

善加利用地中海氣候與公共空間

〔圖6〕**使用者舒適度也一併考量**
施工後的剖面圖。觀眾席次雖然從9萬9,354席次增加到11萬5,000席次，多了5,646個座位，觀眾席間距卻可以從原本的460釐米擴展到至少480釐米的寬裕度。

〔圖7〕**2019年開始的改修工程**
本計畫預計在2019～2020年間進行。以足球賽事淡季的6～8月之間為主要施工時期。

席2萬2,150席次，容納人數擴大到11萬5,000人。

1990年代中期，降低球場高程2.5公尺，並擴增一樓觀眾席。之後把站立觀賞區改成座位式，形成現今的總容納人數。2000年時又再置入VIP觀賞廳等新空間。

本計畫是將結構體掃描過取得三維度資料進行分析，因此可以做到的混凝土結構精度是與過去增建時代不同的。著手改修設計之前，需要分析現存建物的正確資料。

新坎帕諾球場（Nou Camp Nou）改修計畫，不僅包括對於老舊設備或結構的改修工程，也為這棟歷史建築注入新意。不僅增加觀眾席10萬5,000人次，再新設置面積4萬7,000平方公尺的屋頂覆蓋全場。也因為屋頂的設置，降低球場對於鄰近區域噪音的影響。在既有建築的外圍堆疊出3層匯流廊道（Concourse），環繞周圍，不僅保存既有舊建築結構骨幹，有成為球場向世人展現的新面貌。到訪者可從四面八方進入球場，並且在匯流廊道外圍設置電梯或階梯共12處〔圖4、5〕。

使用者舒適度也在建築設計階段一起併入考量。目前坎帕諾球場的觀眾席間隔450釐米，相當狹窄。若以國際標準建議是500釐米。

「包覆」設計的極致

從對歷史的敬意中引導出設計理念

建築設計有如「治療」，不論醫生是西班牙人還是日本人，開出的處方箋，藥物成分不會不同，但在開出處方箋之前的診斷過程，會因為背景文化差異而有不同。我在本案的角色是與日建設計交換想法，提出身為加泰羅尼亞建築師的想法。因為有這樣的來往溝通，像是為舊建築提出醫藥處方箋般順利地進行。

為了競圖，每隔一週舉行工作營，加深對坎帕諾球場的了解。我反覆地向設計團隊說明「不是體育館，是俱樂部」。俱樂部不代表體育館。足球隊「FC巴塞隆納」在文化上社會上象徵著加泰羅尼亞整體，其歷史精神都寄宿在坎帕諾球場上。就連以加泰羅尼亞語書寫的出版物都被禁止的時代，是讓加泰羅尼亞語存活下來的場所。

作為加泰羅尼亞建築師，參與本計畫的期望是能守護既有球場設施，並保有向市民開放的球場姿態。因此向業主 FC巴塞隆納理事會以及相關者訴說了這樣對巴塞隆納市民有所貢獻的設計意圖。因為一致認同「既有足球場設施很了不起」，懷抱對體育館本身歷史的敬意，作出了在體育館外圍以匯流廊道（Concourse）環繞的改造翻修設計。

現在的坎帕諾球場，比起過去政治上所代表意義，更聞名於世的是足球運動賽事的聖地。因此改修工程中不會停止賽事的舉辦。在既有足球場持續使用的狀態下進行的改修計畫，是對建築師的一大挑戰。（訪談）

Pascual - Ausió Arquitectes建築設計事務所的Joan Pascual建築師。作品繁多包括巴塞隆納的旅館等。
（照片：本刊）

新建觀賞台運用原本的傾斜特色，增加了5,600席次的觀眾席。並減少一樓觀眾席，增加3樓觀眾席。也確保觀眾席寬度在480～500釐米之間〔圖6〕。

施工主要安排在賽事淡季

本計畫最大的挑戰在於一邊持續舉辦足球賽事，一邊進行改修工程。像是屋頂纜線設置等大型工程僅限於6月到8月之間的淡季進行。施工期間預計在2019年到2022年之間（2017年10月時預估）〔圖7〕。

「因為是假設數萬人在球場中移動時進行施工，因此要規劃像日本地鐵站改修工程時保留的動線」日建設計巴塞隆納分公司負責人內山美之說明著。「若施工計畫遲延，就不能將工期收在夏天淡季期間完成。因為一旦某個工程無法結束，下一個工程就無法開始，這樣發生工期遲延的話，就需要等到下一次的夏天淡季時機。」

新坎帕諾球場（Nou Camp Nou）改修計畫是日本日建設計進軍國際的試金石，設計鋒芒已經開始逐漸展現。西班牙的飯店等計畫也開始委託日建設計。一雪新國立競技場遭受解約的屈辱，以新名片姿態在國際上大放異彩。 （江村英哲）

日建設計的巴塞隆納分公司負責人內山美之（左）。過去在札哈·哈蒂建築設計事務所著手東京新國立競技場舊計畫。

新坎帕諾球場（NouCampNou）改修計畫
■**所在地**：西班牙·巴塞隆納Carrer d'Aristides Maillol, 12, 08028 Barcelona, Spain ■**主要用途**：足球體育場 ■**結構**：鋼筋混凝土、一部分鋼構 ■**總樓層數**：地下3層、地上5層 ■**業主**：FC Barcelona ■**設計者**：日建設計 ＋Pascual Ausió Arquitectes ■**工程經費**：3億6,000萬歐元（約420億1,200萬日圓）

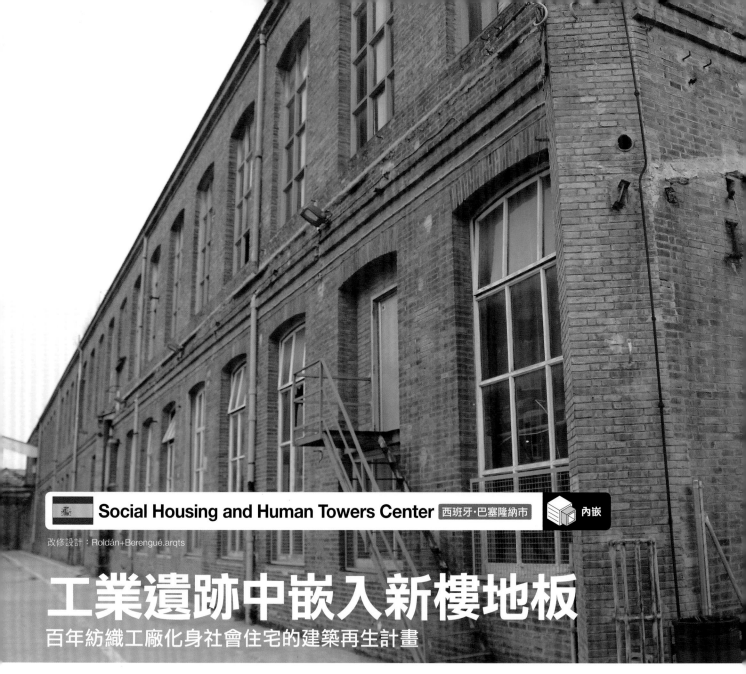

改修設計：Roldán+Berengué.arqts

工業遺跡中嵌入新樓地板

百年紡織工廠化身社會住宅的建築再生計畫

西班牙巴塞隆納持續地改修歷史建築，守護城市的街道景觀，
並將廢棄歷史建築反轉成為觀光資源。
保存建築年齡一百年的舊紡織工廠外觀，增設樓地板，
轉變成社會住宅的老舊建物再生計畫正在進行。

　　將世界文化遺產「富岡製絲廠」（日本群馬縣）改造成社會住宅——提出這樣的計畫，在日本有可能實現嗎？在西班牙第二大城市巴塞隆納，是做得到的。

　　上方照片是築齡超過100年，以紅煉瓦建造的紡織工廠。閒置很長一段時間之後，已成為廢墟狀態。長邊方向100公尺，短邊方向15公尺，高度最高15公尺的2層工廠建物，在2017年7月改造成4層樓高的社會住宅。

　　擔任改修設計的西班牙建築設計事務所Roldán+Berengué. arqts共同主持人的建築師說道，「外觀或結構因為受到法規限制，要多做什麼變化是困難的。因此想到了在建築物內部嵌入新結構的設計方式」〔照片1〕。

　　為什麼不直接拆除舊工廠，建造新的社會住宅呢？若想知道背景，必須先了解存在於巴塞隆納的特殊建築現象。本次藉由採訪，請教在當地經營建築事務所KOBFUJI architects的小塙芳秀建築師。

　　在巴塞隆納，負責管理城市街道景觀維護的相關政府單位，一旦認定具

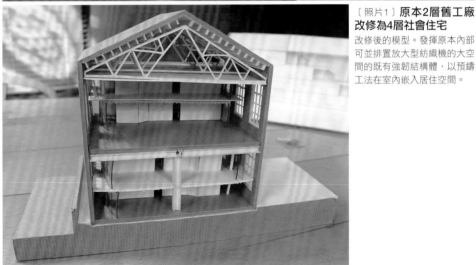

〔照片1〕**原本2層舊工廠改修為4層社會住宅**
改修後的模型。發揮原本內部可並排置放大型紡織機的大空間的既有強韌結構體，以預鑄工法在室內嵌入居住空間。

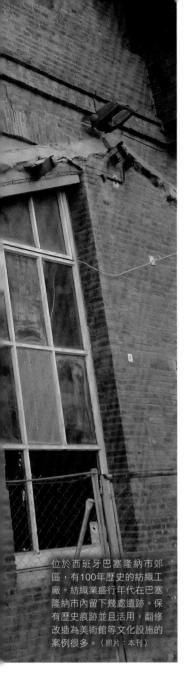

位於西班牙巴塞隆納市郊區，有100年歷史的紡織工廠。紡織業盛行年代在巴塞隆納市內留下幾處遺跡。保有歷史痕跡並且活用，翻修改造為美術館等文化設施的案例很多。（照片：本刊）

有歷史價值的建物，無論外牆再古舊不堪，也不能變動。

因為巴塞隆納市區內大部分的古老建物多被認定歷史建築，想要拆除舊建築並在基地上興建並開發新項目，基本上是不可行的。

雖然在建築結構體上不能做改變，但管線、機電需要配合時代社會演進而有所更新進化。「如此一來，藉由紮實的改修工程，視歷史建築為資產，並提高其價值」小塙芳秀建築師

說明著。作為本篇主角的紡織工廠便是小塙芳秀建築師分享的好案例。

再現工廠堅固的地板結構

巴塞隆納的政策將歷史建築分成A～D四個等級的保存階段。最高是A級，例如從羅馬時代遺留下來的古蹟，幾乎是不可加以改變。此次的紡織工廠在2009年舉辦的改造設計競圖中被分類成「B」級，屬都市發展從舊市街區往郊區東移所留下的工業建

築遺跡，外觀與結構不可改變，需想辦法將既有建物的價值發揮至最大。

「若競圖條件限制了外牆與樓地板不可改變，因此有了發揮既有工廠結構的堅韌特性，直接在室內置入新空間的發想。」期望在競圖中勝選的Roldán建築師分享當時的想法〔圖1〕。

工廠過去為了置放大型紡織機，因此每層樓室內從樓地板到天花板的高度有5公尺以上。紡織機運作時，2樓

樓地板可支承好幾台大型紡織機器的重量。因此紡織工廠從最初已是相當強韌的結構設計。

Roldán建築師將每層樓高改成2.5公尺，即是將既有工廠的1樓及2樓分別再二等分。因為窗框大小不能改變，因此在原本1樓及2樓的大窗戶正中央部位，可以看得到新設置樓層的地板〔圖2〕。計畫改造成集合住宅，因此使用隔音效果好、適合居住空間的木地板，並以浮式地板工法施作。

牆壁與天花板則是由石膏板構成。

施工方式是配合室內空間形狀，嵌入事先組合好的建材構件的預鑄工法。從剖面圖可看出在既有工廠建築中央部位做出廣場空間，並以挑高至4樓的虛空間，將有如階梯狀抽屜般的空間連結融合一起。

總工程經費是591萬9,012歐元，平均1平方公尺的工程造價是1,541歐元（約新台幣61,640元）。小塙芳秀建築師表示比起其他歐洲國家，西班牙的施工費用相對便宜。但是巴塞隆納是擁有世界知名高第建築的歷史名城，市民對建築方面的意識高，因此在預算控管上受到嚴厲的關注。「新建工程用設計來控制預算較為容易，改修工程的話就需要多花心思了」Roldán建築師表示。

例如，對工廠原址進行的地質調查中若發現汙染狀況，就算多出一筆改善土質的支出。如此一來一下就累加到總工程費用上限。

這些不尋常的額外支出不被認同，因此多以建築預算吸收不可預期的支出。因此藉由使用等級較低的木地板建材等方式，想盡辦法節省成本，最終在預算內完成。

外觀原貌重現讓人喝采

像這樣從外觀看不出來是經過改修的作品，設計者會得到什麼樣的評價

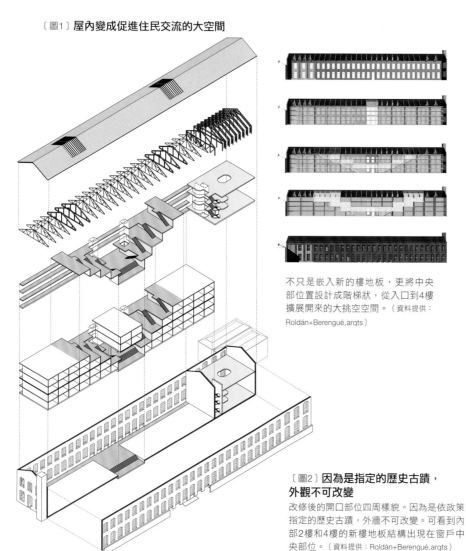

〔圖1〕**屋內變成促進住民交流的大空間**

不只是嵌入新的樓地板，更將中央部位設計成階梯狀，從入口到4樓擴展開來的大挑空空間。（資料提供：Roldán＋Berengué,arqts）

〔圖2〕**因為是指定的歷史古蹟，外觀不可改變**
改修後的開口部位四周樣貌。因為是依政策指定的歷史古蹟，外牆不可改變。可看到內部2樓和4樓的新樓地板結構出現在窗戶中央部位。（資料提供：Roldán＋Berengué,arqts）

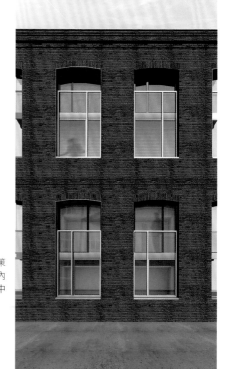

「嵌入」的極致

將歷史與記憶在現代重生

　　巴塞隆納有著超過百年歷史建築的城市景觀。在新的公共建築設計競圖中，有著要求「不可破壞既有建物」的條件。這次的紡織工廠改修設計，我們認為應該花心思將目前使用者的歷史記憶封存在建築中。因此發揮既有建築的大空間特色，在其中嵌入新的空間機能，附加嶄新的歷史價值。

　　目前我們在巴塞隆納已經經手過多項改修計畫。例如位於蒙特惠奇山丘（Montjuïc）在2016年12月開幕的消防員博物館（右方照片），原本是建於1929年的消防局，為了保存過去消防員工作過的歷史建築，因此完整保留既有建築外觀。將出入口處改成玻璃帷幕，讓路上

行人自然地將目光轉向曾經停放消防車的室內空間正在展示的作品。

　　因為是數十公尺寬的大跨距建築，結構體改良的動作受到認可。若真的做出像一般博物館的隔間，便枉費了歷史遺跡空間的珍貴之處。因此在設計上刻意地展現出支撐屋頂的長樑，保留建築本身的既有記憶。

　　這樣的設計想法並非建築師的個人獨斷意見。為什麼這棟建物需要進行改修計畫？回答這個答案的是當地居民與原本在此工作的消防員。在全程的設計過程中，都是一邊聽取相關者的意見與建議，一邊決定哪些部位需保留，哪些部位需要改修，並反映在設計上。

（訪談）

Roldán+Berengué.arqts的Roldán建築師。左方照片是Roldán建築師將超過80年舊消防局改修設計的消防博物館。
（左方照片提供：Roldán+Berengué.arqts）

呢？在巴塞隆納，反倒是那種乍看之下完全沒改變的歷史建築，卻僅需以低廉的工程費用改修成完全不同空間用途的作品，受到廣大讚賞與喝采。

　　巴塞隆納所在的西班牙自治區加泰隆尼亞，過去因紡織業興盛而形成城市街區。之後以舊市區為中心，向外擴大成放射線狀發展，到現在建於郊區的紡織工廠都仍妥善保存著。老舊損毀的建築改修再生的做法，在巴塞隆納市內產生很大的連鎖效應。例如，位於市中心的「Caixa Forum」便是將建於1911年的舊紡織工廠改修，在2002年重新開幕的複合文化設施。

　　這座由日本建築師磯崎新擔任入口設計的美術館，到了夜晚都還是讓觀光客流連忘返。對於巴塞隆納來說，將工業遺跡保存改修的案例並不稀奇，市區內有很多文化設施都是利用舊建築改修，本篇開頭介紹的社會住宅到現今能有機會被實現，應該也是拜過去成功案例累積的經驗所賜吧。

（江村英哲）

Social Housing and Human Towers Center at the old textile factory Fabric Coats in Barcelona

■ **所在地**：西班牙 巴塞隆納 Parella da 7-13, Sant Andreu, Barcelona, Espanya ■ **基地面積**：1628.64m² ■ **總樓樓地板面積**：5350.69m² ■ **各層樓面積**：1樓 1478.20m²、2樓 1081.33m²、3樓 1216.02m²、4樓 1221.24m² ■ **主要跨距**：6.7m×3.17m ■ **結構**：鋼筋混凝土、一部分鋼構 ■ **主要用途**：社會住宅 ■ **建築面積**：1478.32m² ■ **總樓層數**：地上4層 ■ **高度**：最高15.75m ■ **業主**：Patronat Municipal de l'Habitatge ■ **設計者**：Roldán+Berengué,arqts ■ **設計顧問**：Manel Fernandez, Bernuz-Fernández Arquitectes, S.L（結構）、Caba sostenibilitat S.L（機電）■ **設計期間**：2009年12月（設計競圖）～2015年12月 ■ **施工期間**：2017年9月～2019年7月 ■ **工程經費**：591萬9,012歐元

巴黎·超高層改造計畫競圖 超過700件作品參與徵選

平均40歲的設計團隊擔任「蒙帕納斯大樓」的改造任務

包覆

知名觀光景點的超高層摩天大樓改造計畫。從世界各國募集超過700件作品參與徵選的法國巴黎設計競圖，於2017年9月公布結果。獲選最優秀獎的是由平均40歲的法國本地三家建築事務所組成的設計團隊。

法國巴黎市區的超高層摩天大樓

「蒙帕納斯大樓（Montparnasse Tower）」改造計畫的國際競圖結果，於2017年9月公佈。能贏過法國當地建築事務所或是荷蘭OMA等世界知名建築事務所，獲得勝選的是以巴黎為據點由3家事務所組成的設計團隊「Nouvelle AOM」。平均40歲的

建築師領軍，3家建築事務所合計約20～30位員工。

此次的設計競圖希望發揮既有建築的特色，主要改修外觀，並改變部分的空間用途。決定勝選方案的關鍵在於是否考量到環境議題。

「我們關心的重點在於如何將蒙帕納斯大樓的美從內部反映出來。因此設計新的空間用途並將既有外牆完全改造成具有永久持續性的『綠』建築外牆。設計目標是要讓這項改造計畫在21世紀能源革命中，成為具有象徵意義的代表作品」，是設計團隊NouvelleAOM的初衷。

原本厚重不透明外觀被賦予視覺穿透感，強調水平性的同時，柔和了超高層摩天大樓本身的垂直感，因而獲得好評。屋頂層有可以種植水果蔬菜的挑高溫室，14樓成為開放的庭園空間，在視覺上與周邊環境相連結〔圖1、2〕。

2016年10月，從參與設計競圖的700件徵選作品中，先挑選出7組設計團隊，之後於2017年6月以提案簡報方式進行第二次審查，最後決定由「Nouvelle AOM」獲得最後勝選〔照片1〕。

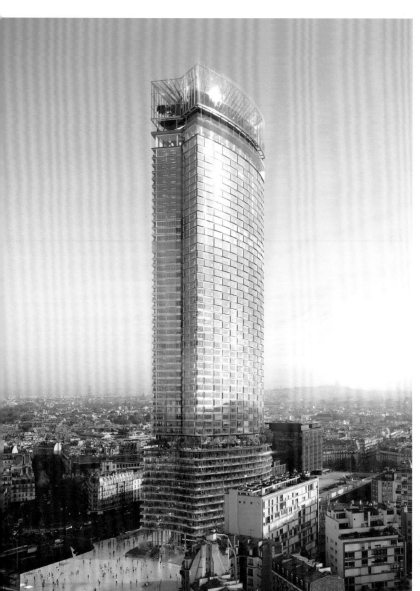

〔圖1〕**高度透明的外牆設計**

最優秀獎的挪威AOM案。從建築南東方向觀看的建築全景。在既有建物上覆蓋高透明度的外牆設計。（資料提供：NouvelleAOM／RSIStudio／IDA+）

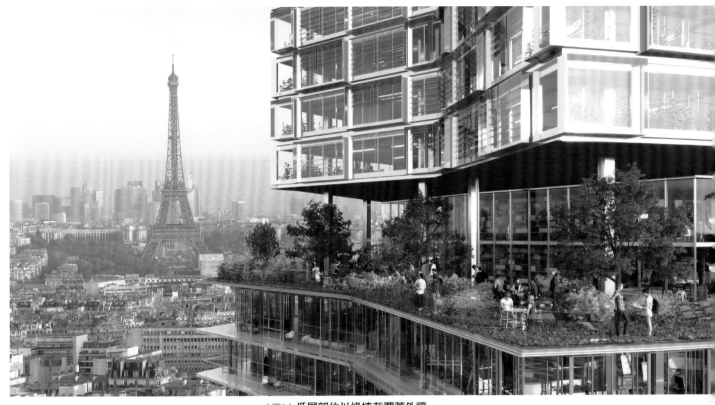

〔圖2〕**低層部位以綠植栽覆蓋外牆**
Nouvelle AOM案的14樓成為室外庭園空間，在視覺上強調在水平方向對周邊環境開放的意象（資料提供：NouvelleAOM/IDA+）

找尋適合21世紀的姿態

　　蒙帕納斯大樓是佇立於巴黎15區史上第一棟超高層摩天大樓建築，共計59層樓，高度210公尺，於1973年完工。位居法國最高摩天大樓，一直到2011年拉德芳斯區（La Défense）的Tour First大樓改修並增建成231公尺高為止。

　　最上方的展望樓層是可以一覽巴黎全景的觀光勝地。蒙帕納斯大樓外觀像是一塊巨岩般的存在感，在最初完工時，因為對巴黎街區紋理造成視覺衝擊而引發了城市景觀爭論，巴黎市中心從此曾經頒令禁建超過7層樓高建物。

　　設計競圖的主辦者是蒙帕納斯大樓所有權的共同持有組織EITMM

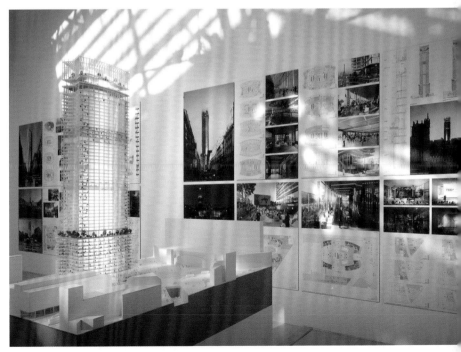

〔照片1〕**獲選作品展示在建築博物館**
Nouvelle AOM勝選的最優秀方案。進入決選的7個方案在法國巴黎4區的Arsenal建築博物館展出至2017年10月下旬。（資料提供：NouvelleAOM／CamilleGharbi）

〔照片2〕**引發景觀爭議的現貌**
從南東側道路觀看到現在的蒙帕納斯大樓樣貌。（攝影：EITMM）

〔圖3〕 **將綠植栽溫室置放在屋頂層**
Nouvelle AOM將原本厚重不透明外觀賦予視覺穿透感，並強調視覺上水平方向性，調和了原本予人孤立印象的高樓垂直感的設計想法受到很高的評價。屋頂層設置可以種植水果蔬菜的挑高溫室（資料提供：Nouvelle AOM/Luxigon）

競圖第2名

進入最終評選Studio Gang作品（照片：Pavillon de l'Arsenal建築博物館）

（Ensemble Immobilier Tour Maine-Montparnasse），在2016年6月舉辦了改造計畫的國際設計競圖活動。經過了40年，先不說設計方面要讓蒙帕納斯大樓成為適合21世紀的代表作品，光是要消除石綿的問題都尚未被解決。「摩天大樓本身需要一個與時俱進的鮮明意象。同時在使用友善度、舒適度、以及能源效率方面考量，需要的是一個可以完全呼應現代議題的解決方案」以此作為設計競圖的目標〔圖3、照片2〕。

此次的設計競圖是當作蒙帕納斯大樓所在基地位置的整體街區再生計畫第一階段項目。總工程費約3億歐元，預計2019年開工，目標趕在2024年巴黎奧運前完成。

（作者：津久井典子）

其他進入決選的設計方案

最後進入決選7組之一的Architecture-Studio（資料：69頁均為Arsenal建築博物館提供）

DominiquePerraultArchitecte（DPA）案

OMA案　　　　　　　　　　PLPArchitecture案

MADArchitects（+DGLA）案

Part 2
向亞洲學習
大膽創意

對於歷史古蹟的態度，就算是一直給予人「SCRAP & BUILD（破壞與重建）」印象的亞洲各國，
值得讓人關注的老舊建築改造計畫也逐漸增多。
相對於歐洲的完全不改變「歷史」並將原貌流傳後世的做法，在亞洲的先進案例中，
可以看到明確區分保存部位以及重建部位，一反過去既定印象讓人耳目一新。
在氣候與文化意識上與日本相近的亞洲區域，在改造計畫上的大膽發想，
或許可以讓日本在面對舊建築改修計畫時流於形式的做法上得到啟發吧。

日經建築 Selection
Architecture Renovations in the World

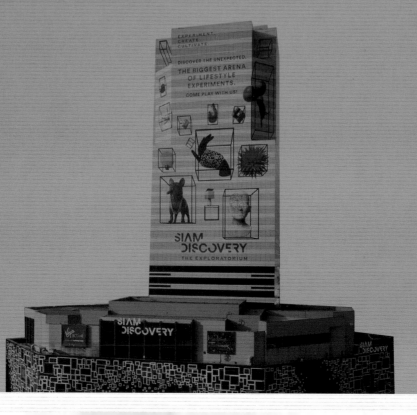

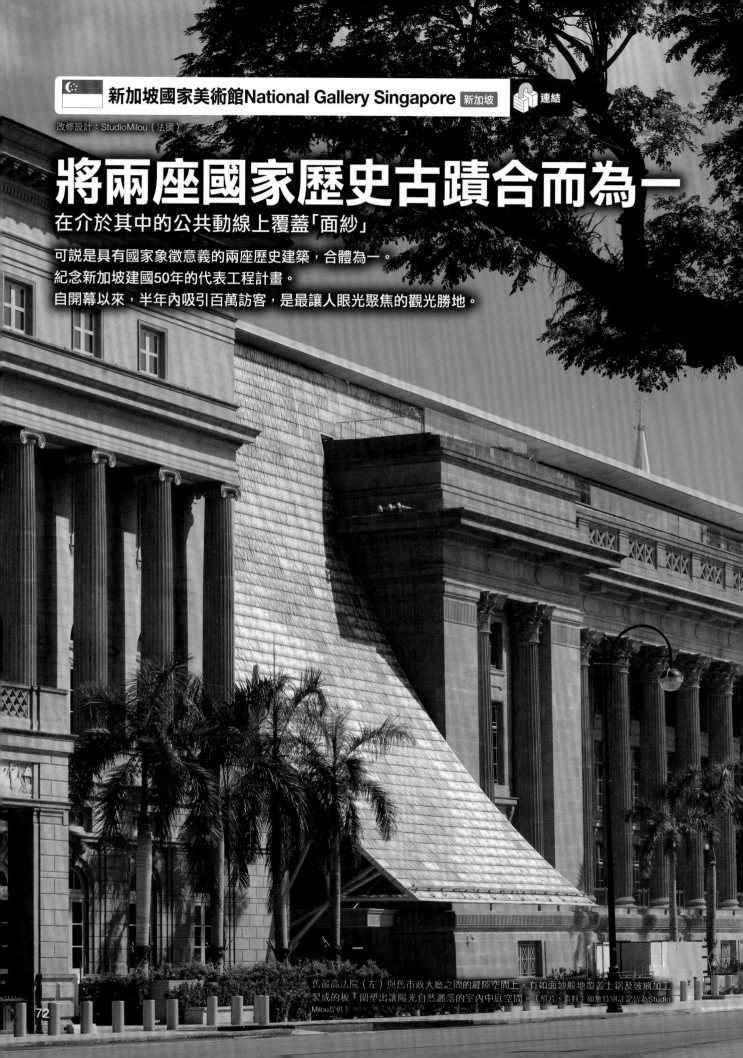

改修設計：StudioMilou（法國）

將兩座國家歷史古蹟合而為一

在介於其中的公共動線上覆蓋「面紗」

可說是具有國家象徵意義的兩座歷史建築，合體為一。
紀念新加坡建國50年的代表工程計畫。
自開幕以來，半年內吸引百萬訪客，是最讓人眼光聚焦的觀光勝地。

舊最高法院（左）與舊市政大廳之間的縫隙空間上，有如面紗般地覆蓋上鋁及玻璃加工製成的板，圍塑出讓陽光自然灑落的室內中庭空間。（照片、資料：如無特別註記皆為Studio Milou提供）

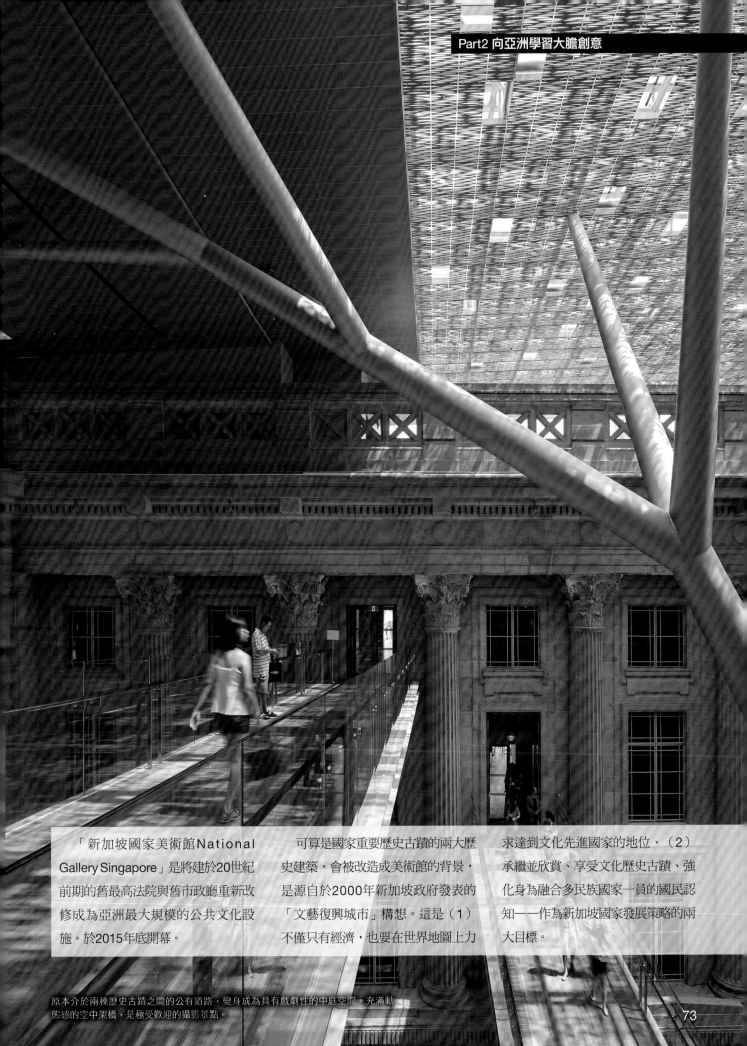

「新加坡國家美術館National Gallery Singapore」是將建於20世紀前期的舊最高法院與舊市政廳重新改修成為亞洲最大規模的公共文化設施。於2015年底開幕。

可算是國家重要歷史古蹟的兩大歷史建築，會被改造成美術館的背景，是源自於2000年新加坡政府發表的「文藝復興城市」構想。這是（1）不僅只有經濟，也要在世界地圖上力求達到文化先進國家的地位、（2）承繼並欣賞、享受文化歷史古蹟、強化身為融合多民族國家一員的國民認知——作為新加坡國家發展策略的兩大目標。

原本介於兩棟歷史古蹟之間的公有道路，變身成為具有戲劇性的中庭空間。充滿動態感的空中架橋，是極受歡迎的攝影景點。

〔照片1〕**以超高層現代大樓為背景的歷史遺產**
從Padang廣場觀看到的新加坡國家美術館。保存殖民時代建築的市民公共空間，鄰接高樓聳立的商務中心區（CBD）。1929年建造的市政廳，以及1939年完工的圓拱造型最高法院。

新加坡在2015年迎接建國五十年歷史的同時，也對未來作出新展望，即是落實文化教育相關設施的基礎建設計畫，因此保存紀念性建築並轉變成文化設施，各項改修再生計畫開始啟動。在這波既有建築改修潮流中，到達最頂點的可說是新加坡國家美術館計畫〔照片1～3〕。

市民區林立的歷史古蹟建築

新加坡總理於2005年宣布，要對這兩座歷史古蹟建築進行改修，未來以東南亞近現代藝術殿堂的姿態重現。之後在2007年舉辦的國際設計競圖中，由法國的設計事務所Studio Milou提出的設計方案獲選。

設計方案中著重於如何讓兩座建物相互合作的思考上，保留兩座建物的原貌，僅以巨大「面紗」覆蓋其上的大膽創意在競圖評審中獲得極高的評價〔圖1〕。

〔圖1〕**連結兩棟建物，覆蓋面紗**
改修計畫的概念示意圖。利用新設置的地下空間、空中連橋、玻璃屋頂連結兩棟歷史古蹟。屋頂材料是在鋁板中嵌夾玻璃，緩和直射進入室內的光線。

〔照片2〕**晚上的燈光照明也是知名一景**
新加坡國家美術館的夜景。左側是舊最高法院，右側是舊市政廳。精心規劃的細緻燈光照明設計，更凸顯列柱與壁帶（Cornice）等具有殖民建築特色的建築元素，將橫跨長達兩百公尺的兩棟歷史古蹟完整地展現。（攝影：Lighting PlannersAssociates）

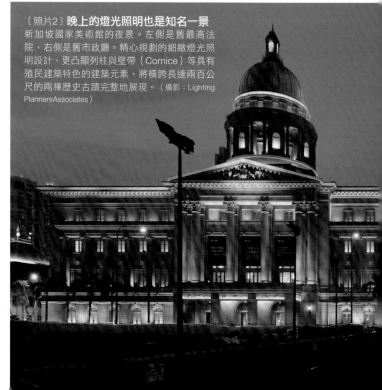

Studio Milou與新加坡的大型設計事務所CPG共組合作團隊，並由CPG擔任細部設計、結構、機電等。

施工由日本的竹中工務店承攬〔照片4〕。「既有建築不能有絲毫損傷，面對這樣的課題，首先即定義「保存」作為概念開始進行」負責此計畫的高尾全所長訴說著。

無論是對於業主（國家文物局）或是設計者來說，此項歷史建築保存再生計畫的規模都是前所未有的經驗，首先以「保存＝conservation」、「再生或是改修＝restoration」、「現狀保持＝preservation」三個名詞與相關者之間建立共識，再提出保存再生工程的基本順序與方法，費盡心思就是為了能貫徹概念。

確認兩座歷史建築各有結構基礎

有關「保存」，先對於築齡80年的舊市政廳以及70年的舊最高法院，進行審慎嚴密的現況調查，特別是外牆的保存，邀請了美國專家，對於清理、補修、再安裝、塗裝等各項工程的過程進行研討，同時也做了很多實驗。

「修復」工作以室內裝修為主，相當複雜。舊最高法院的入口處、門廳、衣帽間等地方，當初的木作、天花板、磁磚鋪面、拋光灰泥裝飾工法、照明器具等都完全地被保存下來，並加以修繕維護，讓原貌重現。「修復工作進行之中，對於室內的每一件元素，例如就算都位於同一層樓但也有單獨不一樣的窗戶，並針對每一件元素，了解其所需的修復維護工法」Milou建築師回憶著說道。

並且，也證實了乍看之下相似的兩座建築古蹟的結構基礎，其實是完全不同的。

〔照片3〕**開放的挑高空間**
從中庭空間向下眺望地下連通廊道。兩棟歷史古蹟也利用新設置的地下空間連結一起，主要連通廊道上也設置票務櫃台。包括停車場，總共增建地下3層。（攝影：本刊）

在1929年全球經濟大蕭條時代建造出來的舊市政廳，是沒有樁的獨立基礎，因為位處軟弱地層而有不均勻沉陷現象發生。相對地，1939年完工的舊最高法院的樁打得很深，有著堅固的基礎結構。

「既要保留外牆，又要將內部

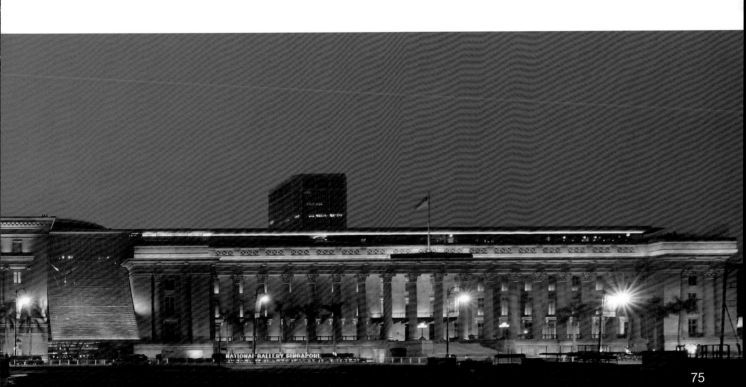

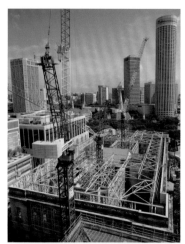

〔照片4〕**施工由竹中工務店承攬**
施工中的樣子。舊市政廳僅保留外牆，內部幾
乎全數拆除。採用竹中工務店開發的「Flying
strut system」支撐技術，讓既有建築的外圍牆
壁保持自立的狀態。下方照片的中間是正在確
認補修工程中外牆裝飾成果的Milou建築師。

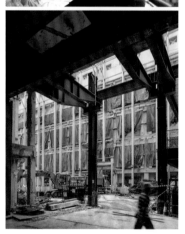

〔照片5〕**網狀遮陽板近拍**
新建的屋頂層上也覆蓋銅色調的「面紗」。
餐廳、酒吧於此營業，不僅眺望景觀好，也
成為時尚潮流景點。（照片：本刊）

拆解重建，如何施工是本計畫的課題」高尾所長補充說道。為了解決結構方面的課題，竹中工務店因此開發了新的「托底工法（Underpinning）」，為進行地下工程時，不讓鄰近的既有結構體發生沉陷或傾斜而施作預防的基礎補強工程。

屋頂層變身成為高級餐飲區

經過困難重重的施工過程，兩座歷史建築拆除與補修作業也終於完成，接下來是要將中介空間室內化，置入共用步道，連結起地下與中間層空間。因此用1萬5,000片帶紅銅色的沖孔鋁板製成的屋頂覆蓋其上，在歷史建築中引入前所未有的外部光線〔照片5〕。「能夠在空間中引入具有豐富表情的自然光，一直都是建築設計的精髓」Milou建築師表示。

如此一來，總樓地板面積6萬4,000平方公尺廣大空間與圓拱地標象徵的舊最高法院，成為常設展示400多件東南亞各國近現代美術作品的場所〔照片6〕。被完善修護保存下來的最高法院，本身也是相當精彩的觀光景點。

新加坡國家美術館 National Gallery Singapore

■**所在地**：新加坡1St Andrew's road Singapore 178957 ■**主要用途**：社會住宅 ■**基地面積**：1萬5,000m2 ■**建築面積**：6萬4,000m2（施工樓地板面積7萬4,400m2）■**總樓地板面積**：5350.69m2 ■**總層數**：地上3層、地上7層 ■**各層樓面積**：舊市政廳是鋼筋混凝土造（獨立基礎）、舊最高法院是鋼骨造（PC樁基礎）■**業主**：National Heritage Board（國家文物局）■**基本設計**：Studio Milou Architecture ■**設計監理**：CPG Consultants Pte Ltd ■**施工**：竹中工務店與SINGAPORE PILING & CIVIL ENGINEERING PTE LTD 聯合承攬（JV）■**工程經費**：5億3,000萬新加坡幣（約新台幣119億元）

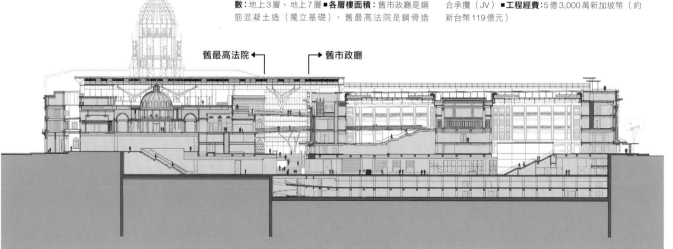

舊最高法院 ←　　　→ 舊市政廳

剖面圖

0 10 20m

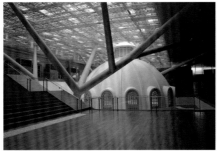

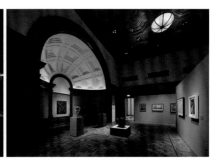

〔照片6〕**圓拱屋頂收到室內**
舊最高法院的屋頂與法庭室。玻璃屋頂「面紗」，創造讓人印象深刻的室內光影反差。法庭室內裝修全部補修，現在當作展示空間使用。（照片：左邊是本刊提供）

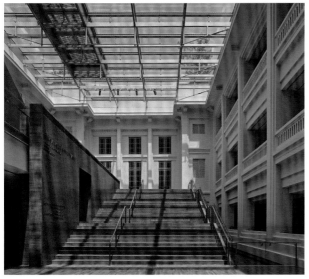

〔照片7〕**充滿自然光洋溢的舊市政廳**
徹底地進行日照等分析研究，目的是將位處赤道的強烈太陽光線柔合地引導進入室內。

〔照片8〕**受歡迎的空中花園**
從連結餐飲區的空中花園可眺望舊最高法院的圓拱屋頂。可在此舉辦室外展覽。

另一方面，舊市政廳方面則是作為新加坡展示廳與企劃展覽用的空間。在連結兩座建築物的地下連通區，配置售票櫃檯、企劃展示空間、講堂等，成為自然光線滿溢的公共空間〔照片7〕。

另外，屋頂成為高級餐飲區，是可以一覽城市街景的人氣景點〔照片8〕。超越美術館的空間機能，成為可以聚集訪客的潮流景點是本計畫的成功之處。

保留原貌、增添「新的光線」

有關這次設計競圖的消息，是同事在網路上發現才報名的。參與作品總共111件，最後剩下五組設計團隊進入決選，再向市民展出，經過市民投票而獲得首獎。

對於新加坡國民來說，最在意的是歷史建築的保存並如何帶入新意，因此思考該如何做才能讓到訪者都能有愉快美麗的空間體驗，於是想出了將兩棟建物連結起來的設計方案。以覆蓋「面紗」來連結，挖出地下空間，設置長型連通公共空間，搭上屋頂，增加樓地板面積。

在歐洲也有美術館或圖書館的保存修復案例，但本計畫的規模之大是前所未有，再加上之後得知營運者都沒有相關知識及經驗，以及兩棟建物的基礎結構各不相同等，讓人感到意外的問題接二連三迎面而來。但多虧了竹中工務店無私奉獻地合作，呈現出最好的完工品質。

（訪談）

讓一弗朗索瓦·米盧（Jean-François Milou）建築師。1953年出生於法國。StudioMilou設計事務所代表。以巴黎為主要據點，另有作品於印度、越南，以及東歐喬治亞共和國等，設計作品以美術館或文化設施為多。

在未來都市中，帶入「保存再生」的刺激

若說到新加坡，可能大多是對於由政府主導的都市計畫，建立起的「現代建築林立的未來都市」有著深刻印象。然而，新加坡在歷史古蹟保存再生方面的重視程度也不容忽視。

回顧新加坡的建築改造史，有幾個近年成為熱門話題的改修計畫很值得我們探討。

1965年新加坡建國當時，一掃難民窟問題，專注於重視現代衛生環境的基礎建設上。國家現代化過程中，基礎建設發展及經濟逐漸成熟的同時，對於國家遺產以及具有歷史價值的文物應受到維護保存的意識也隨之高漲。

有著這樣的時代背景，1980年代後半時期，主導都市計畫的URA（國家發展部市區重建局）制定了「以古蹟保存為目的的都市計畫」。在那之後，指定了十個在20世紀初期建造的低樓層商住混合「街屋shophouse」區域成為建築保存區，發佈該些區域有關建築保留與景觀維護的計畫概要，並付諸實行。

因此，前述「新加坡國家美術館」是英國殖民統治時代下建造的市政廳或修道院等當時治理市政的公部門設施，因為新加坡政府推動的文化發展政策，在近數十年間都已一一進行歷史古蹟改修計畫，變身成為文化設施。

URA（國家發展部市區重建局）的文物保存管理處（Conservation Management）Kelvin ANG處長表示：「找出保有國家歷史遺產價值，並能承繼延續至後世是很重要的」。因此藉由與國家文物局、觀光局等政府機關的合作，成果「已超越保存意義，更進一步地賦予空間新價值」，不僅提升文化古蹟的價值，在觀光資源上的貢獻之大也是值得特別一提的。

街屋群有如驅動引擎

以下從4個觀點來介紹相關案例：

（1）街屋群樓

市區中的保存重建區裡佔大多數的街屋，改修成為商業設施或是辦公室〔照片1〕。雖然保存擁有豐富裝飾元素的歷史街屋建築外觀的工作，需要依循詳細的法規，但對於室內改修方面是沒有法規限制的，因此發揮既有建築空間特色又極富設計感的空間相繼登場。

設置在中國城（ChinaTown）或駁

〔照片1〕**熱鬧街屋區的改修計畫**
有著豐富裝飾元素的歷史街屋並列的整體區域，受到指定成為保存區域。（照片：特別標示以外皆為葛西玲子提供）

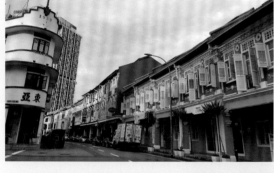

〔照片2〕**大型街屋改修成為共享資源的辦公空間**
原本是糖果製造工廠的大型街屋，改修成為時尚的「WalkingCapital」共用辦公室空間。同時也設置咖啡廳酒吧等空間。（照片：FabienOrg）

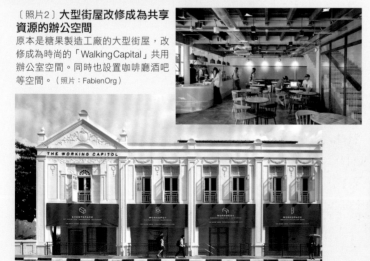

〔照片3〕**新加坡建築學會也以身作則，力行改修精神**
新加坡建築學會於2015年將兩棟街屋連通，改修成對外開放隨時可以舉辦工作營的場所。

船碼頭（Boat Quay）街屋群裡的餐廳，也因改修設計變身成為引領風潮的景點。最近受人關注的有可以促進社區交誼的咖啡廳，或是轉變空間用途成為共享資源的辦公空間〔照片2〕。面對街道的低樓層空間，現在成為年輕人聚集的場所。

也有很多例子是建築設計者藉由改修設計，轉化舊街屋成商品展示的新型態空間〔照片3〕。

（2）複合商業設施

19世紀中建造的天主教女修道院等宗教教育類型建築，約莫20年前經過大規模改修計畫，變身成為以餐飲為主題的商業設施「讚美廣場CHIJMES」〔照片4〕。古老建築躍身成為矚目焦點，成為知名觀光景點的「讚美廣場CHIJMES」可說是大型歷史古蹟保存改造的先鋒案例。

在那之後，保存歷史建築的工作一直持續的同時，搭配新增建物促進地區再生的大規模複合式商業設施開發計畫也相繼誕生。知名購物商場「Capitol Piazza」就是其中一個很好的例子。自1930年開館以來，一直是具有象徵該地區意義的地標劇場建築，被改造成為結合商業設施、集合住宅、飯店等空間機能的複合式設施，於2015年全新開幕〔照片5〕。

〔照片4〕**修道院轉變成商業設施**
大型歷史古蹟保存改造先例「讚美廣場CHIJMES」。2015年進行大規模改修翻新，成為以餐飲事業為主的複合式娛樂設施再次新開幕

（3）國家級文化設施

具有紀念意義的殖民時代建築被改修成現代文化設施的案例，除了前面介紹的「新加坡國家美術館」，其他還有白堊岩唯美裝飾的新古典主義樣式建築「維多利亞劇院及音樂會堂」、「國立博物館」等，集中在市政區Civic District。新加坡政府主導的再開發計畫「國家設計中心（National Design Centre）」，也是將築齡120年的修道院改修而成的現代設施〔照片6〕。

（4）飯店休旅設施

位於濱海灣（Marina Bay），改修舊中央郵局於2001年開幕的「富麗敦

〔照片5〕**理查・麥爾建築師的改修設計作品**
知名購物商場「Capitol Piazza」。邀請世界知名建築師理查・麥爾（Richard Meier）擔任總建築師，在既有空間上方覆蓋玻璃屋頂，創造出購物廣場空間。（攝影：Capitol Piazza）

酒店（The Fullerton Hotels）」為起始，以街屋建築保存為目的，大多數都變身成為精品型旅館空間。與大型飯店有著不同空間尺度的親密感受、極富設計感的精品型旅館也相當受歡迎。例如改修貨倉在2017年開幕的「The Warehouse Hotel」就是最新的人氣景點〔照片7〕。

殖民時代建築改造成為飯店的代名詞「富麗敦酒店（The Fullerton Hotels）」，目前也正值大改修工程，預計2018年重新開幕，重新改修的新樣貌讓人拭目以待。

執筆者：葛西玲子

Lighting Planners Associates（LPA）新加坡代表。東京出生，美國紐澤西州立羅格斯大學（Rutgers）藝術學院音樂學系研究所畢業。1995年進入LPA，負責新加坡業務，同時也從事編寫工作。

〔照片6〕**國家設計中心改修前身是舊修道院**
作為新加坡政府國家創意設計策略中重要一環，於2014年開幕。同時也設置了展示空間與工作營空間。

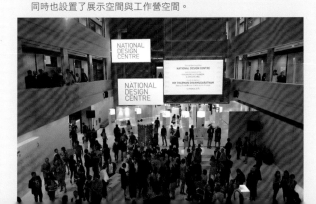

〔照片7〕**倉庫改修的最新人氣景點**
「富麗敦酒店（The Fullerton Hotels）」。19世紀末作為香辛料貿易場所而建造到倉庫，閒置了20年，現在改修成為極富設計感的精品型旅館。

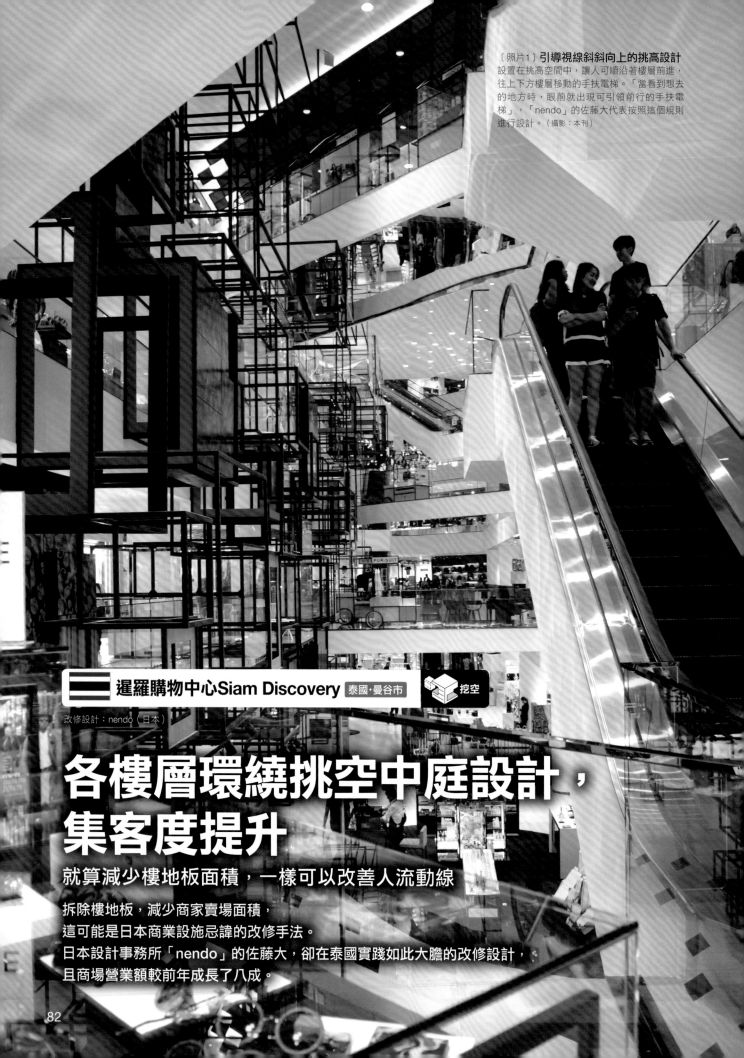

〔照片1〕**引導視線斜斜向上的挑高設計**
設置在挑高空間中，讓人可順沿著樓層前進，
往上下方樓層移動的手扶電梯。「當看到想去
的地方時，眼前就出現可引領前行的手扶電
梯」，「nendo」的佐藤大代表按照這個規則
進行設計。（攝影：本刊）

暹羅購物中心Siam Discovery 泰國・曼谷市　挖空

改修設計：nendo（日本）

各樓層環繞挑空中庭設計，集客度提升

就算減少樓地板面積，一樣可以改善人流動線

拆除樓地板，減少商家賣場面積，
這可能是日本商業設施忌諱的改修手法。
日本設計事務所「nendo」的佐藤大，卻在泰國實踐如此大膽的改修設計，
且商場營業額較前年成長了八成。

〔圖1〕大膽地挖空既有樓地板

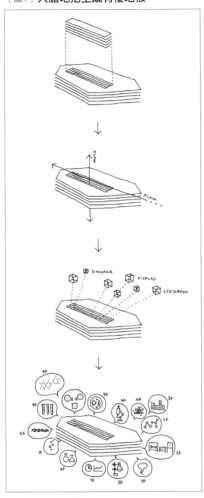

佐藤大製作的改修設計概念示意圖。利用挖空既有建築，讓人流動線可以輕鬆進出的意象。
（資料：除特別註記以外的皆為nendo提供）

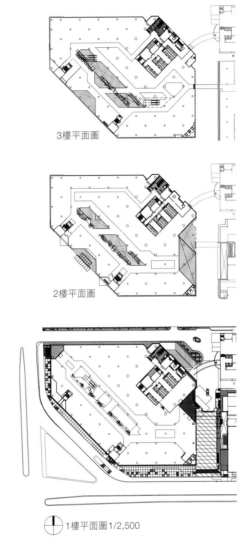

3樓平面圖

5樓平面圖

2樓平面圖

4樓平面圖

1樓平面圖1/2,500

〔圖2〕利用原來的挑高空間，創造「斜斜向上」的視線方向

開口過窄，深度過深的既有六角形平面的變形處理。既有建築原本已有幾處挑高空間，連結所有挑高空間，創造「斜斜向上」的視線方向、具有開放感的新挑高空間。

　暹羅購物中心（Siam Discovery）是泰國曼谷市內的大型商業設施。將既有建築樓地板挖除，做出全長約58公尺的細長形挑高空間，總樓地板減少約兩成，是動作相當大膽的改修計畫。2016年5月重新開幕〔照片1〕。

　擔任本改修計畫的設計總監來自日本，nendo（東京都港區）的佐藤大代表。受到泰國商業開發商Siam Piwat的委託，工程經費約120億日圓，對4萬平方公尺總樓地板面積進行全面改修。改修過重新開幕之後的業績呈現成長狀態，2016年營業額較去年增長86%。這在大規模改修計畫中算是個相當成功的案例，備受國內外矚目。

提出「最理想」的設計方案

　佐藤大從2014年開始參與「暹羅購物中心」的改修計畫。在現場視察時，發現到「開口狹窄細長的建物，出入口的前方附近會出現人流動線滯留阻塞」的情況。

　因此，為了讓訪客可以自然地走入並進到深處，甚至引導至上方樓層，提出了設置在視線傾斜方向上的大挑空方案〔圖1〕。這個設計發想被採用，同時為了能夠更輕鬆地引導人流，也配置了昇降電梯及手扶電梯，並重新構思規劃原空間〔圖2〕。

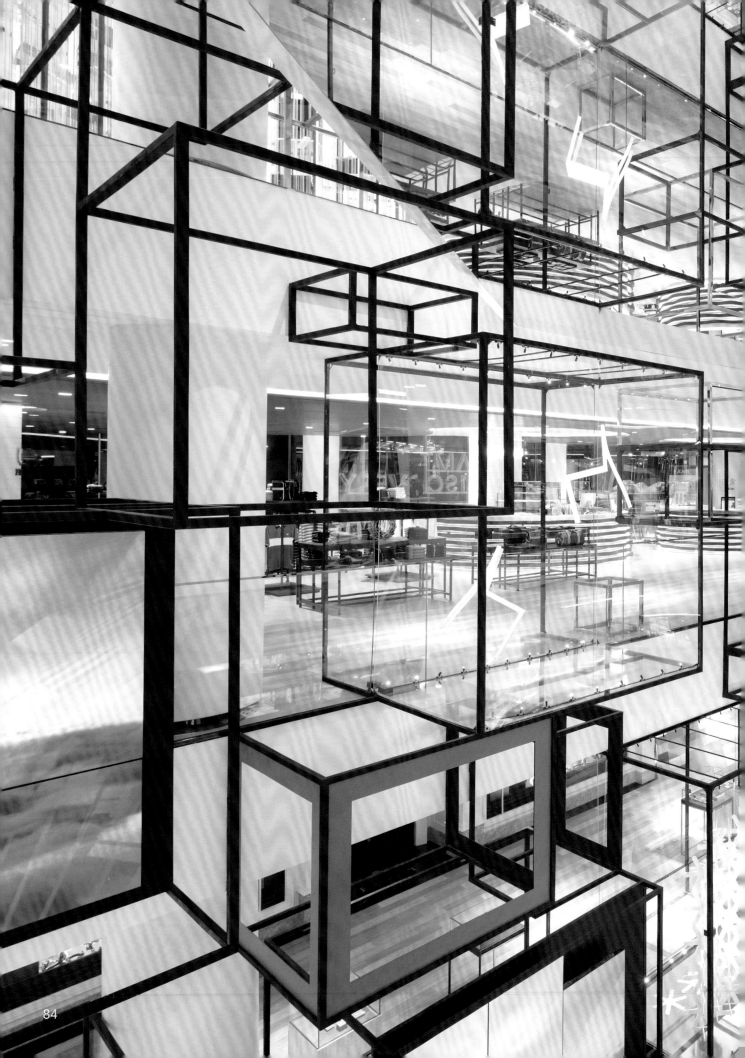

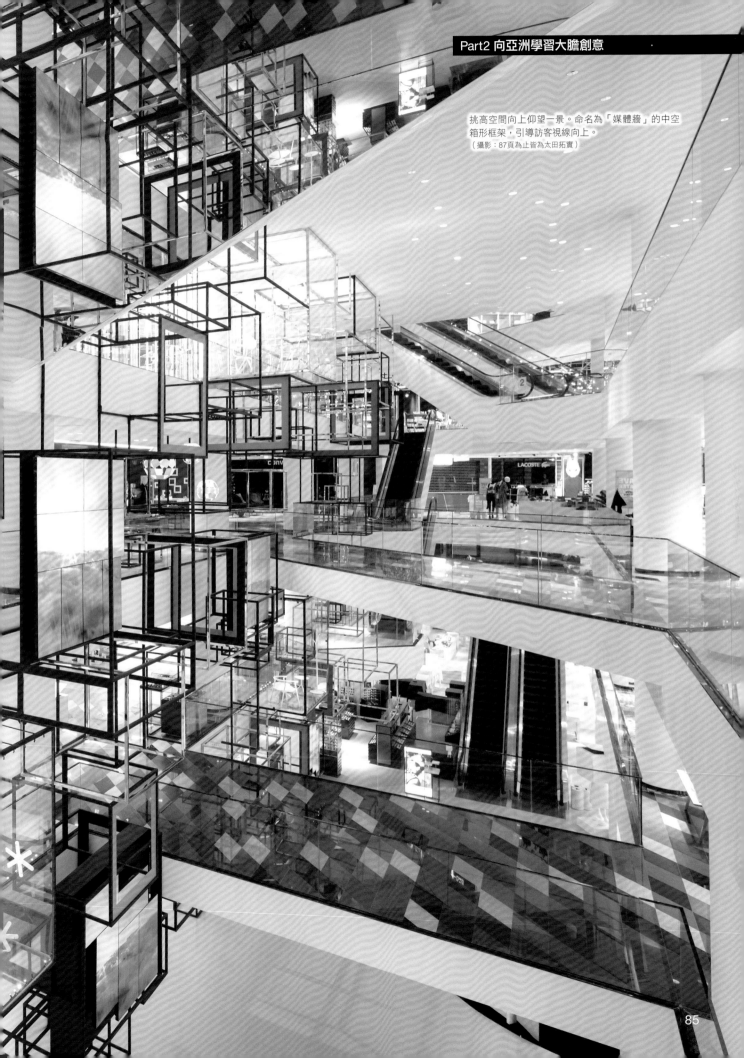

挑高空間向上仰望一景。命名為「媒體牆」的中空
箱形框架，引導訪客視線向上。
（攝影：87頁為止皆為太田拓實）

〔照片2〕**外觀煥然一新**
改修工程前的外觀照片。曾經是外部光線不容易進入室內、採光不佳的外牆。為了解決閉塞感的問題，外觀設計變得重要。

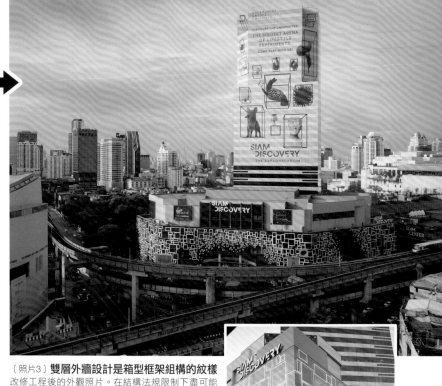

〔照片3〕**雙層外牆設計是箱型框架組構的紋樣**
改修工程後的外觀照片。在結構法規限制下盡可能拆除外牆並對外開放。為了緩和曼谷強烈的日照，將外牆設計成雙層，呈現由箱型框架組構出的紋樣。另也增設能與車站連結的室外連通平台。「若能得到國家認可，都市基礎建設也可以納入設計範圍。這是海外業務獨特的規則現象」佐藤代表分享著經驗。

拆除之後剩下的是柱子以及部分樓地板，每層樓地板面積大約減少了兩成。外觀立面也配合內部設計煥然一新〔照片2、3〕。

如此大動作的大膽改修設計可以實現的原因為何？「那是因為Siam Piwat集團總經理Chadatip Chutrakul在現場立即做出的決定。那天提案時鼓起超強挑戰精神，竭盡所能地表達設計理想，總經理立即決定組起一支執行團隊協助。本計畫得以實現，完全是拜高層的超強執行力以及明快決斷力之賜」佐藤大代表說明著。

在守備範圍內盡可能地改變革新

這次藉由改修計畫的機會，融合購物商場與百貨公司的新型態進化版商業設施誕生。整體八成店鋪銷售的是營運者本身採購單位挑選的品牌商品，有如「選物店」般的商場型態。

佐藤大也被徵詢對於「選物店」區域的呈現與比例方面的意見，因此積極地參與其中。「最初受到委託的範圍只限4樓空間設計，後來慢慢地設計業務面越來越廣」佐藤大代表回憶著說道。

「在海外承攬業務的經驗裡，業務內容因討論過程而改變並不稀奇。不受限於原訂計畫，提出更有魅力的設計是必要的」（佐藤大），這樣的做法一直持續著。「不侷限在自己業務範圍的提案，創造出讓業主滿意的新價值吧」。

這項改修計畫的成功之道成為佳話，nendo也因此「接到來自亞洲各國改修計畫的諮詢與委託業務」佐藤大說。

暹羅購物中心（Siam Discovery）

■**所在地**：泰國 曼谷 Rama I Road, Pathumwan, Bangkok Thailand ■**主要用途**：商業設施 ■**基地面積**：1萬m² ■**建築面積**：6200m² ■**總樓地板面積**：4萬6378m² ■**總樓層數**：地上7層 ■**業主**：Siam Piwat Co., Ltd. ■**改修設計者**：nendo（設計）、Urban Architect（本地設計事務所）■**設計顧問**：K.C.S & Associates Co.,Ltd（結構）、EM Sign Co., Ltd（機電設備）■**施工者**：Ch. Karnchang-Tokyu Constructgion Co., Ltd. ■**設計期間**：2014年7月～2015年9月 ■**施工期間（包括拆除）**：2015年5月～2016年5月 ■**開幕日**：2016年5月28日 ■**工程經費**：40億泰銖（約新台幣38億元）

挖空的極致

「單單只是挑空空間」是不會帶來人流的

「暹羅購物中心」最具象徵意義的應該是挑高空間，那是為了創造人流而設計出來的。為了發揮效果到最大極限，挑高設計在建築空間中要以什麼姿態「演出」，成為最重要的課題〔圖4〕。

最初為了讓沿著挑高空間從1樓延伸至4樓的柱子成為具有象徵意義的空間元素，探討是否可以做出連通上下垂直方向的視覺動線（A案）。然而，「為了引導人流向上，讓挑高本身作為具有象徵意義的空間元素，較具有效果」設計師佐藤大提出己見。

兼顧兩方案平行思考後，想出了覆蓋挑高空間單側的方法。但若用牆壁覆蓋的話，會讓特地挑選面向挑高的店家位置變成在牆

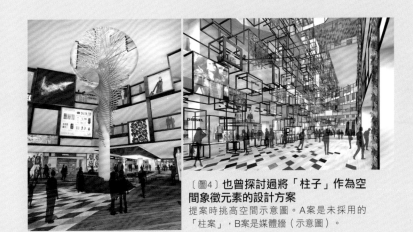

〔圖4〕也曾探討過將「柱子」作為空間象徵元素的設計方案
提案時挑高空間示意圖。A案是未採用的「柱案」，B案是媒體牆（示意圖）。

壁的裏側。因此又再想出以中空箱形框架覆蓋方式，成為最終定案（B案）。

完成後的挑高空間單側上，堆積起200個以上中空箱形的框架

〔照片4〕。再設置螢幕或電子看板於其中，播放商場相關資訊。後來被稱作媒體牆，發揮了有如展示櫥窗的傳播功用。（西山薰編訪）

〔照片4〕「機能牆」讓空間不出現視覺死角
設置在挑高空間的媒體牆。就算是位在框架背面的店舖也可以看到。中空箱形框架中設置螢幕或電子看板，播放商場相關資訊。推薦商品或是正在舉辦的推廣活動，播放館內所有最新資訊。

Part3
美國手法‧圖書館大改造

在美國，將圖書館作為社區核心進行改修的作法蔚為風潮。也有像是在華盛頓D.C.，
大膽地在建築大師密斯‧凡德羅設計的公共圖書館頂樓上加蓋一層，作為展演廳。
紐約市內的公共圖書館，在曼哈頓區的中央，
也有數個改修計畫正如火如荼地進行著。

改修設計：麥肯諾建築事務所Mecanoo Architecten（荷蘭）

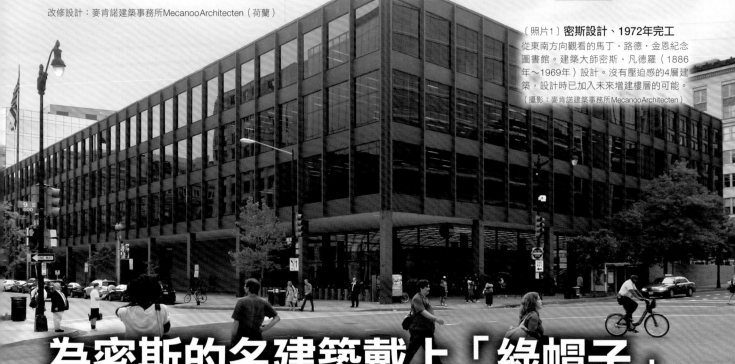

〔照片1〕**密斯設計、1972年完工**
從東南方向觀看的馬丁・路德・金恩紀念
圖書館。建築大師密斯・凡德羅（1886
年～1969年）設計。沒有壓迫感的4層建
築，設計時已加入未來增建樓層的可能。
（攝影：麥肯諾建築事務所Mecanoo Architecten）

為密斯的名建築戴上「綠帽子」

「綠建築LEED金級認證」節能改修計畫，目標減少八成空調費

建築大師密斯・凡德羅在美國華盛頓D.C.設計的圖書館，
目前開始進行的改修計畫。屋頂大半部分施以綠化，並加蓋一層。
為了提高隔熱效能，達到節能效果，在帷幕牆下了一番功夫。

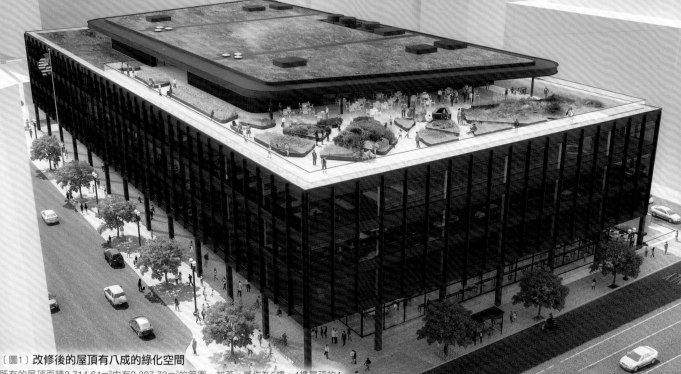

〔圖1〕**改修後的屋頂有八成的綠化空間**
既有的屋頂面積3,714.64m²中有2,397.73m²的範圍，加蓋一層作為5樓。4樓屋頂的4
成面積，加上新建的5樓屋頂的8成面積施以綠化，屋頂綠化面積共計3,516m²。

馬丁・路德・金恩紀念圖書館（Dr. Martin Luther King, Jr. Library）」為鋼骨鋼筋混凝土建造的地上4層建築物，目前開始著手進行改修工程。這是一座由近代三大建築巨擘其中一位密斯・凡德羅（1886年～1969年）的設計作品中唯一的圖書館〔照片1〕。於1972年完工，總樓地板面積達3萬7,000平方公尺。

2007年指定成為國家的歷史文化財產，是在美國國內相當有名的建築。因此，改修計畫要求基本結構或外觀不能有很大的變化。改修工程經費需2億800萬美元（約新台幣64億2,055萬元）。為了迎接改修工程的開工準備，2017年3月上旬圖書館閉館，期望2020年前完成。

改修計畫的最大特徵是屋頂綠化〔圖1、2〕。目標聚焦在創造出可以「聚集人群」的公共圖書館。業主華盛頓D.C.公立圖書館的理查 雷耶斯加維蘭（Richard Reyes-Gavilan）館長說到「原本有如一維向度點線般單純的圖書館空間機能，計畫改修成結合娛樂、學習、研習活動等多元多面向空間機能的新型態圖書館」。

改造翻修設計由總部設在荷蘭的Mecanoo Architecten建築設計事務所擔任。在面積3,714.64平方公尺的既有建物屋頂上，加建一層面積2,397.73平方公尺鋼骨與鋼筋混凝土造的屋頂加蓋〔圖3、4〕。並且在四樓屋頂的四成面積，以及新的屋頂加蓋五樓屋頂的八成面積上進行植栽計畫，屋頂綠化面積共計3,516平方公尺。

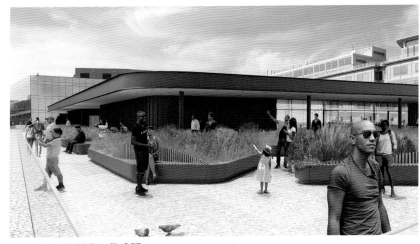

〔圖2〕**都市街區的口袋公園**
改修後的屋頂場景。周邊建物大多是10層樓高，綠化屋頂可說是都市的口袋公園，提供可以讓市民聚集、休憩的場所。

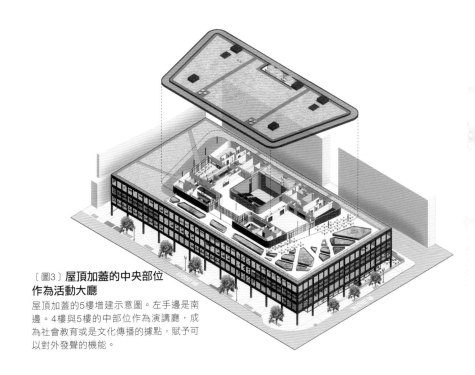

〔圖3〕**屋頂加蓋的中央部位作為活動大廳**
屋頂加蓋的5樓增建示意圖。左手邊是南邊。4樓與5樓的中部位作為演講廳，成為社會教育或是文化傳播的據點，賦予可以對外發聲的機能。

改修設計最初是要強調出複雜曲線的設計原意，後因考量工程預算，變更成簡潔的設計，因此工程經費約省下2,000萬美元（約新台幣6,173萬元）。

犯罪溫床成為交流知識的場所

屋頂加蓋與屋頂綠化雖然增加了載重，但因建築物本身在最初設計時，曾經有過在屋頂增建的計畫，因此對於這次的增建，結構上不需做補強處理。然而，對於部分經年累月發生劣化現象的構件則需要補修處理。接下來的改修工程，將針對既有外牆、內牆產生龜裂的煉瓦磚及生鏽的鋼製構件等進行拆除補修的作業。在這座未來的新圖書館，為了引導到訪者向上到屋頂綠化空間，大動作地改善了

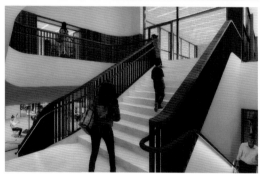

〔圖4〕**階梯空間的改修設計也是關鍵之處**
南側階梯空間改修後的場景示意圖。從地下層貫穿至最上層，目標改修設計出一座可讓人來回自由移動的圖書館。不僅在水平方向，藉由「書」為媒介，在垂直方向上做出促進相遇、交流的動線。

〔圖5〕**新設置的咖啡廳往上方樓層的回遊動線**
1樓場景示意圖。左手邊是南方。北東角落（圖右）配置過去圖書館欠缺的咖啡廳或休憩空間，增加娛樂元素。拆除南側正面兩邊的兩處服務核，到1、2樓的職員辦公室，擴大階梯空間，變身成為「社交階梯」，提高動線的回遊特性。

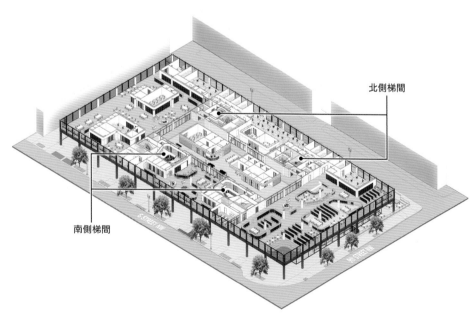

北側梯間

南側梯間

既有建物的動線，那就是將原本建物四個服務核內的階梯空間進行大改造〔圖4、5〕。原本設置在服務核裡的梯間，沒有納入引導人流動線的考量，因為視覺穿透性差，也是監視器無法追蹤的死角，淪為容易發生犯罪事件的場所。

因此，特別擴大南向立面出入口兩側兩處服務核的階梯空間，改善成視覺通透性佳的場所。「成為貫通地面層到屋頂層的社交階梯空間，目標是創造出讓人們在此聚集、相會、對話的空間」，Mecanoo Architecten 建築設計事務所的首席建築師法蘭馨・侯班（Francine Houben）說明著。

雖然改造了服務核的內部動線，但

在建築外觀上，則是以保存觀點來保護最初的設計原意。

空調費用減少八成

綠化不僅可以圍塑人群聚集的熱鬧空間，也同時具備提升建築物理環境效能的功用。藉由屋頂綠化抑制屋頂溫度上升，更可以期待原本建築物夏季空調費用減少最多至84%的節能效果。

綠化設計上使用雨水灌溉植栽的方式。再加上幫浦與控制系統，計畫將雨水也使用在馬桶用水方面。

這項將節能也納入考量的改修計畫，也大規模地對於既有建築鋼構帷幕牆進行改修〔照片2、圖6〕。首先是玻璃。將2樓至5樓目前為止使用的單層玻璃改成複層玻璃。因為既有玻璃出現不少裂痕或破裂之處，藉由改修計畫，這些部位也獲得改善。

一樓使用可以抑制反光的低鐵燒鈍處理玻璃，2樓以上則採用可以抑制室內熱放射的Low-E低輻射節能玻璃，期望可以提升空調效能。雖然也考量如何應用隔熱性佳的產品，但為了保持原始建築的透明性特徵，因而放棄了這些念頭。

〔照片2〕**2樓以上更換複層玻璃**
既有建築的正面出入口示意圖。鋼製帷幕牆過去在2樓至5樓部位使用單層玻璃，經改修全面更換成複層玻璃。1樓的煉瓦磚外牆也曾研究過全面更換成玻璃的可能性，受工程經費所限而作罷。

〔圖6〕**1樓煉瓦磚外牆的一部分改成玻璃的示意圖**
從南東方向觀看正面出入口示意圖。出入口周邊煉瓦磚外牆一部分拆除，更換成玻璃，加強與街區的連結度。

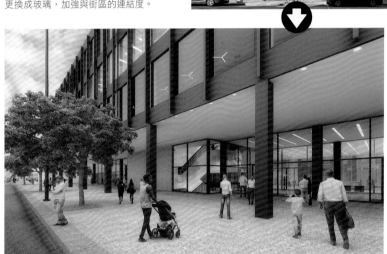

〔照片3〕**書架成為採光的阻礙物**
改修前的室內2樓。書架配置在東西兩翼的窗邊，阻礙採光。

〔圖7〕**拆除牆壁，可彈性使用的平面配置**
改修後拆除牆壁，改變書架位置，設計可彈性使用的平面配置。大空間中置入行動不便者或小朋友的專屬空間，讓圖書館具有各式各樣的空間機能。

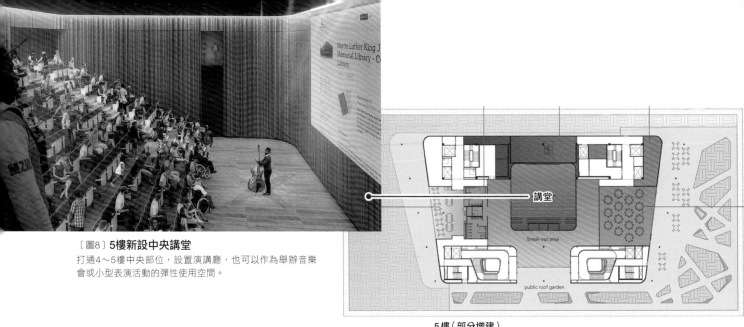

〔圖8〕**5樓新設中央講堂**

打通4～5樓中央部位,設置演講廳,也可以作為舉辦音樂會或小型表演活動的彈性使用空間。

5樓(部分增建)

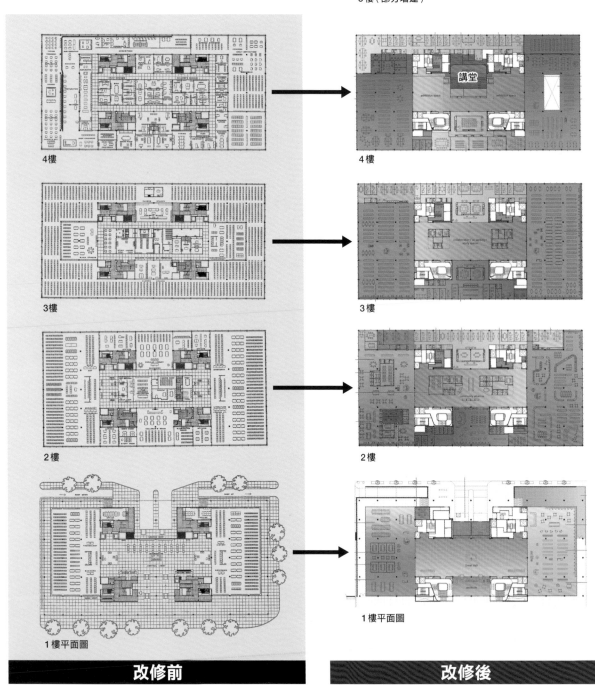

4樓

4樓

3樓

3樓

2樓

2樓

1樓平面圖

1樓平面圖

改修前

改修後

將鋼製縱隔條上的鏽蝕之處去除後，進行氟樹脂塗料修護處理。鏽蝕嚴重的部位則換新。

此次的改修計畫也取得美國訂立的建築物理環境性能評估系統LEED的金級認證。這項認證的決定性關鍵點之一是照明。原本設置的螢光燈全部改成LED照明器具〔照片3〕，預計照明所需電力可以較過去降低至70%以下。

為了確保建築物內部的明亮度，不是只在照明器具選用方面下功夫，同時也拆除室內隔間牆，將可以獲得自然採光的室內面積增加約1,800平方公尺〔圖7〕。有關牆壁的拆除作業，考量到未來營運管理單位變換的可能性，因此設計可依使用需求彈性變更的平面配置。（伊藤Miro、Andreas Boettcher＝MediaArtLeague）

馬丁路德金恩紀念圖書館本館

■所在地：美國華盛頓D.C.（901 G Street NW, Washington D.C. 20001, USA）■基地面積：約7,038.52m²　■建築面積：約39,632.53 m²　■總樓地板面積（改修前）：37,000 m²　■總樓地板面積（改修後）：40,412 m²　■結構：鋼骨鋼筋混凝土造（地下）、鋼骨造（地上）　■樓層數：地下4層地上1層（改修前）、地下5層地上1層（改修後）　■建築高度：19.844m（改修後）■屋頂綠化面積：1997.42 m²（5樓）、1518.5 m²（4樓）■業主：華盛頓D.C.公立圖書館（DCPL）■原始設計者：密斯・凡德羅（Ludwig Mies van der Rohe）■改修設計者：Francine Houben（Mecanoo Architecten）、Tom Johnson（Martinez +Johnson Architecture）■專案管理者：Rauzia Ally / DCPL　■改修施工者：Smoot Gibane　■改修設計期間：2014年3月～6月（初步概念設計）、2014年9月～2015年12月（基本設計）、2016年1月～2017年5月（施工圖階段）■施工期間：1969年～1972年（既有建築）、2017年5月～2020年春季（改修）■工程經費：2億800萬美金（其中包括設計費1,600萬美金）

乘載的極致

重新改造階梯，引導訪客向上至屋頂空間

擔任改造翻新設計的Mecanoo Architecten麥肯諾建築事務所主持建築師Francine Houben接受採訪時表示，雖然屋頂庭園的新建工程是這次改修設計的亮點，但還有更重要的是，我們「改善了階梯的機能」。

麥肯諾建築事務所（Mecanoo Architecten）的主持建築師Francine Houben

——改修時面臨最大的挑戰是什麼？

對於這次的改修項目，我的雙肩所擔負的，一邊是原始建築大師密斯・凡德羅，另一邊則是馬丁路德金恩紀念圖書館。兩者的存在都有著相互無法妥協退讓的不容忽視性，有時雖然心裏很糾結，但我個人認為馬丁路德金恩紀念圖書館的精神較為重要，因此下了結論。

——真的是相當大膽的想法呢！

我的意思是密斯・凡德羅建築師設計的這棟建物，不能稱上完美無暇，雖然還有很多可能的潛力，但不受當地市民喜愛。從外側看起來是極盡透明度的高層建築，內側卻以煉瓦磚牆隔間，無法引進自然光，欠缺使用舒適度。空調設備也草率處理，入口處少了歡迎訪客的氣氛，在此工作的人，度過了沒有自然採光的三十年上班生涯，必須在夏天過熱、冬天過冷的殘酷市內環境下工作。

克服既有缺點，改造成具有舒適環境的現代圖書館，我覺得是讓這次改修計畫成功被實現的原因。當然雖說如此，對於密斯・凡德羅建築師仍抱持著高度敬意。

——改善的要點有哪些呢？

這次改造後的建築空間獨特之處，在於作為公共開放空間的新型態樓梯間，從地下層貫穿至最上層，改善了動線，創造出讓很多不期而遇、聚會場景發生的場所，我們稱之「社交樓梯」。如此一來，圖書館不僅可以讓人從書本上習得知識，也是可以和人們相聚、對話討論的地方。

另一個特別的地方是設置在屋頂的空中庭園。在華盛頓D.C.的建物大多是10層樓高，改造後的新圖書館的屋頂庭園可說是遠離都市塵囂的口袋公園。不僅提供圖書館訪客使用，對於在周圍工作生活的人們來說，也是一處很棒的休憩景點〔圖8〕。

改修後的圖書館，期望成為「可以在其中任意走動的建築」。外觀維持密斯・凡德羅建築師的設計風格，走進室內便能感受到「麥肯諾風格」。密斯・凡德羅的「M」，馬丁路德金恩紀念圖書館的「M」，麥肯諾建築事務所的「M」，加在一起變成「MMM」風格了呢（笑）！

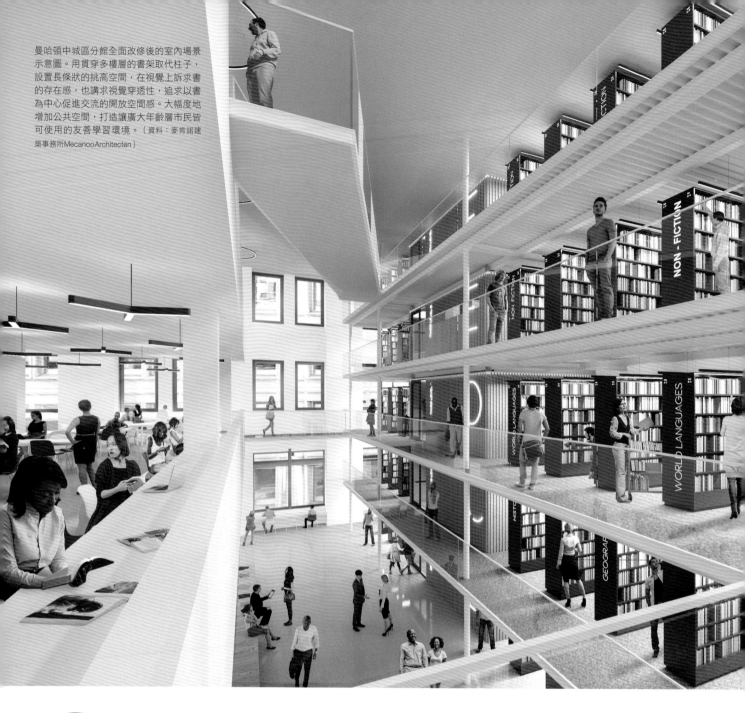

曼哈頓中城區分館全面改修後的室內場景示意圖。用貫穿多樓層的書架取代柱子，設置長條狀的挑高空間，在視覺上訴求書的存在感，也講求視覺穿透性，追求以書為中心促進交流的開放空間感。大幅度地增加公共空間，打造讓廣大年齡層市民皆可使用的友善學習環境。（資料：麥肯諾建築事務所Mecanoo Architecten）

動向 紐約公共圖書館的改修潮流

大規模改修並重新改建，改善市民學習環境

編號92的美國紐約市立公共圖書館。在曼哈頓中心有幾個大規模改修計畫正在進行。已完工的53大道圖書館為首，不僅圖書館系統被改善，認真地探討公共圖書館應有的未來新樣貌。

1911年完工的紐約市立公共圖書館（NYPL）本館，是紐約市的歷史象徵。其中的「Midtown Campus（曼哈頓中城校區）」改修計畫，為了提升布雜藝術（Beaux-Arts）風格的「史蒂芬・艾倫・施瓦次曼

（Stephen A. Schwarzman）」館的使用機能，對於位於斜前方的「曼哈頓館」進行全面改修。

改修工程經費估計需3億美金（約新台幣92億6,000萬元）。一半使用紐約市的預算，另一半則是民間個人

〔照片1〕鄰接公園地下部位作為書庫
紐約公共圖書館本館的「史蒂芬·艾倫·施瓦次曼館」的正面玄關。與位於斜前方的「曼哈頓中城區分館」一起，正在進行改修計畫，工程經費約3億美元，自2017年8月起曼哈頓中城區分館的改修工程準備已經就緒。右邊照片是從內側布萊恩公園拍攝的外觀。利用布萊恩公園地下既有的收納空間，於2016年開始重新整頓，將成為最先進的書庫。

紐約公共圖書館本館 🔲挖空

史蒂芬·艾倫·施瓦次曼館（紐約公共圖書館本館）
■所在地：美國紐約 476 5th Avenue, New York, NY 10018, USA ■業主：紐約公立圖書館（NYPL）■設計者：Carrère and Hastings（原設計）、Mecanoo Architecten（改修）■改修期間：2020年之後（預定）

募資。同時賣出34大道上的「科學、產業、通商館」，用來補充一部分的改修費用，將其機能統整在曼哈頓館中。另外，為了擴大圖書館的公共空間，因此結合本館地下部位以及鄰接的布萊恩公園地下部位作為巨大地下書庫使用。

布萊恩公園的地下位置已經有了混凝土製收納庫。共計地下4層，可收藏400萬冊書籍。地下1樓從1980年代開始使用，但地下2樓則是閒置不被利用。因此在2016年開始整頓，未來將成為最先進的書庫，保持攝氏17.5度的溫度以及40%的濕度〔照片1〕。

藏書的內容水平期望可以滿足95%研究者的閱覽需求，並且導入最新型卡片認證機制，從提出需求開始，到調書完成交付所需時間，可以縮短到40分鐘左右。並且構思著如何讓兩館之間可以地下連通。藉由改善書庫及工作人員動線，期望展覽會場、研究者使用空間得以擴大。

諾曼·福斯的改修案撤消

另一方面，曼哈頓中城校區圖書館已於2017年8月閉館，準備進行開工，目標2020年完工。本館的建物改修工程完工日期卻是在那之後，因為改修計畫過程中發生一些曲折。

曼哈頓中城校區圖書館改修計畫是在2007年作為中央圖書館開始進行。由英國的諾曼福斯特建築師擔任本館設計，提出的方案中設置了貫通4層樓的挑空中庭，重視空間透明性，並於2012年12月完成設計案。改修費用預計1億5,000萬美金（約新台幣46億3,020萬元），當時計畫預算從賣出40大道「中曼哈頓館」以及34大道的「科學·產業·通商館」所得收入而來。

但是在2014年新上任的比爾·白思豪市長任期內，將這項受到市民反對的原案撤消。結果，「中曼哈頓館」被保留，並進行全面改修，與本館共同由荷蘭的麥肯諾建築事務所（Mecanoo Architecten）擔任改修設計。

中曼哈頓圖書館年間使用者達170萬人借閱量200萬本書籍，是美國使用頻率高圖書館的其中之一。1970年購買百貨集團，再之後，以圖書館用途被使用。內部裝潢與設備皆已過時，因此決定內部全面改修。改修工程經費預估約2億美金（約新台幣60億元）。

〔圖1〕**利用書架取代列柱的開放空間**
1970年購買前身的百貨公司，內部全面改修，重新再利用的圖書館。5層的書架取代列柱，在中央部位的裡側配置挑高3樓的虛空間，構成透明、開放的空間。屋頂也設計成公共空間。（資料：麥肯諾建築事務所Mecanoo Architecten）

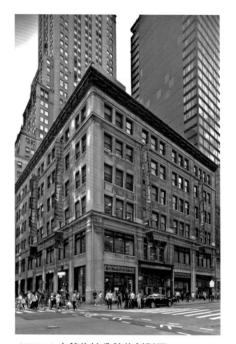

〔照片2〕**本館位於分館的斜對面**
位於5街與40大道十字交叉處的曼哈頓中城區分館現狀。本館位於十字交叉的斜對面。

曼哈頓中城區分館

■**所在地**：美國紐約455 5th Avenue，New York，USA ■**業主**：紐約公立圖書館（NYPL）■**改修設計者**：麥肯諾建築事務所Mecanoo Architecten（改修）■**改修期間**：2017年8月～2020年（預定）

　　這次改修計畫的特徵是設置在整館中央從入口處開始到5層樓具動態感的挑高中庭，並設置貫穿5層樓的書架代替柱子，為館內空間帶來開放感〔圖1〕。

　　不僅確保了「中曼哈頓館」與「科學、產業、通商館」兩館合計9,290平方公尺的面積都當作圖書館空間使用，公共空間也較過去擴大了35%。也創造了曼哈頓中城區第一個以屋頂平台形式的公共空間。除了配置了小孩、青少年專用空間，閱覽室也確保了1,500席次的座位，藉由「圖書館系統活性化」的設計，促進更廣大範圍年齡層的市民學習，目標成為模範計畫〔照片2〕。

主要空間中掛上巨大螢幕

　　可說是先例的53大道圖書館已於2016年6月開館。利用改建完成的飯店一部分空間的圖書館。使用52年的舊唐納圖書館（The Donnell Library）於2008年閉館，次年拆除，歷經雷曼兄弟金融海嘯事件，而讓計畫停擺，一直到2011年出現了Tribeca Associates與Starwood Capital兩家新投資主。

　　賣出土地後，飯店兼集合住宅的50層超高層塔樓「Baccarat Hotel & Residences」在2015年完工。由美國SOM建築設計事務所擔任設計。NYPL持有本棟建築物的一部分，完成了53大道圖書館。

　　打破圖書館既有常規的形式，使用

53大道圖書館（改建）

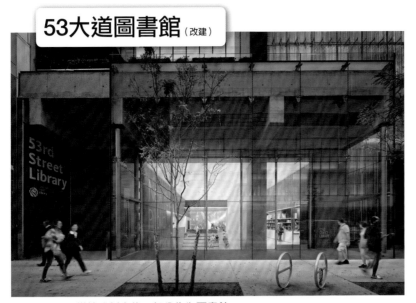

〔照片3〕**50層塔樓式飯店的一部分作為圖書館**
位於曼哈頓的精華地段，一棟超高層飯店的一部分是圖書館。設計概念是可以學習的展示空間，「路過就可以看到的圖書館」。傍晚時刻從玻璃開口部位透出的光。（攝影：TEN Arquitectos 建築設計事務所）

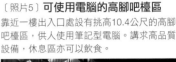

〔照片5〕**可使用電腦的高腳吧檯區**
靠近一樓出入口處設有挑高10.4公尺的高腳吧檯區，供人使用筆記型電腦。講求高品質設備，休息區亦可以飲食。

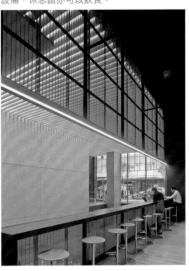

〔照片4〕**書架配置在閱覽室的正中央**
地下1樓的閱覽室。箱型書架集中在閱覽室的中央部位，四周排列著座位供人閱覽書籍。內側配置會議室、電腦數位學習桌以及座位。

53大道圖書館 53rd Street Library

■**所在地**：美國紐約18 West 53rd Street, New York, USA ■**總樓地板面積（GSF）**：約2601.29m² ■**結構**：鋼筋混凝土造 ■**樓層數**：地上1層地下2層 ■**建築高度**：15.54m（從地下2層至地上1層） ■**業主**：紐約市公共圖書館（NYPL） ■**改修設計者**：TEN Arquitectos建築設計事務所（主要負責：Enrique Norten、Andrea Steele）■**專案管理者**：Joe Mur-ray/TEN Arquitectos ■**室內設計者**：TEN Arquitectos ■**結構顧問**：WSP Cantor Seinuk ■**其他顧問**：Milrose Consultants，Inc（建築基準）、Cosentini Associates（機電、配管、LEED、IT、空調、Horton Lees Brogden Lighting Design（照明）、Lally Acoustical Consultant（音響） ■**施工者**：Turner Construction Corp. ■**設計期間**：2012年2月～2014年11月 ■**施工期間**：2015年2月～2016年6月 ■**工程經費**：未公開

舒適度高規格的建材受到矚目。設有6.1x2.9公尺巨大螢幕的空間中，橡木貼皮的觀眾席面向螢幕，並在最下方列放置11個8人坐沙發。

「鄰接50層高的塔樓建築，對面是MoMA（紐約現代藝術博物館），皆具有壓倒性的存在感。要如何將地下樓至地面層1樓，高度僅15公尺的空間，設計成吸引人群歡迎人進入的友善空間是一大挑戰」，TEN Arquitectos建築設計事務所的首席建築師Andrea Steele表示。

因此，設計上企圖讓圖書館延續曼哈頓街區的氣氛。利用階梯元素在視覺上將都市與室內合為一體〔照片3〕。進入從街區地面層高度向下垂吊約5.2公尺的巨大螢幕空間，會發現裡面有1,000平方公尺的閱覽室，兩萬本藏書的大半部分置放於此，將藏書設置在館中央是本計畫的特點〔照片4〕。

另一方面也實現數位化使用空間，以天花板高度10.4公尺高的Lap Top Bar為首，置放22台桌上型電腦，46台筆記型電腦，以及381處插座區，滿足使用者數位需求。（伊藤Miro、Andreas Boettcher＝Media Art League）

Part4
日本國內知名作品
現代主義建築再生計畫5選

日本建築受到世界矚目始於戰後時期，特別是1960～1970年代的「現代建築」。

這時代的建築歷經40～50年歲月，至今正是迎接大規模改修的時機。

藉由耐震補強、免震處理或「減築」等日本的技術，

讓這些作品成為高耐久性、高機能性的話題案例。

這些案例或許可將日本改修技術水平公諸於世，

掀起世界建築改修歷史的另一波風潮吧。

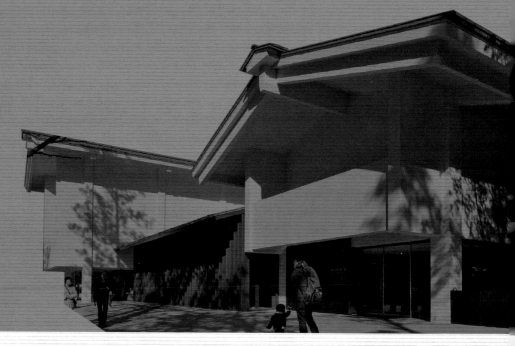

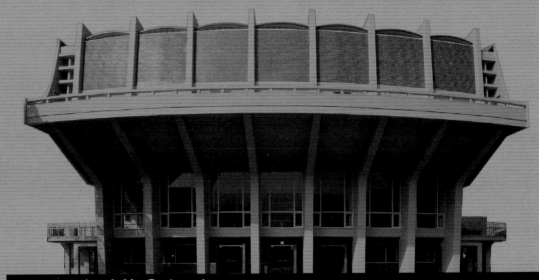

日經建築 Selection

Architecture Renovations in the World

01

山梨文化會館(甲府市) **原設計：丹下健三**

業主：山梨文化會館　改修設計：丹下都市建築設計　施工：三井住友建設

丹下建築作品的首次免震改修計畫
守護設計原意

丹下健三建築師（2005年離世）設計的多數設施，目前都正進行著免震改修工程。最初完工的山梨文化會館的改修做法，是將具象徵性的設計元素16根圓柱，自地下部位裁斷後，置入免震裝置。
（池谷和浩 編寫）

從西側遠眺山梨文化會館。

（照片：除特別註記以外皆為安川千秋提供）

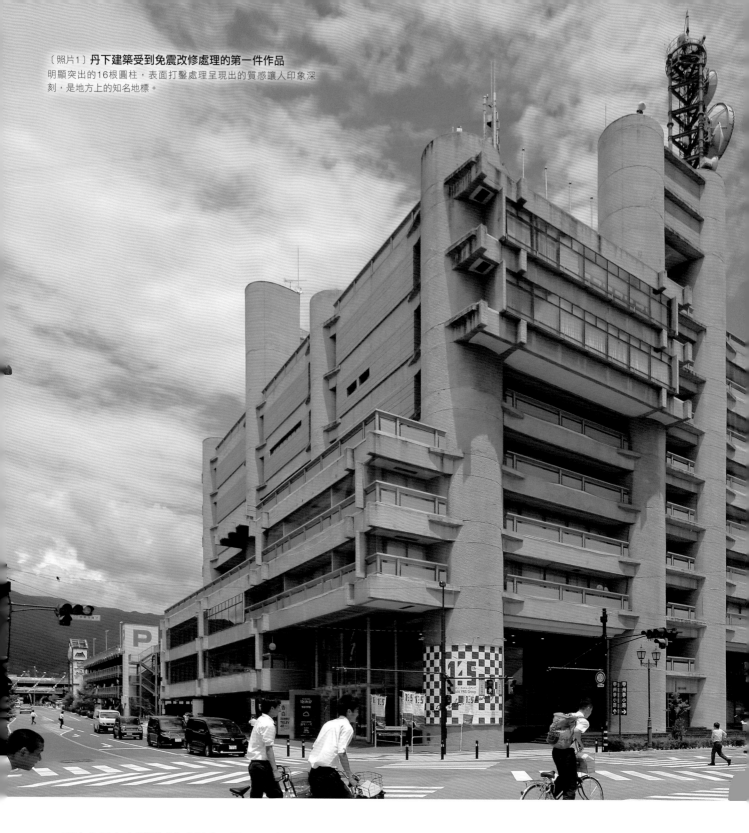

〔照片1〕**丹下建築受到免震改修處理的第一件作品**
明顯突出的16根圓柱,表面打鑿處理呈現出的質感讓人印象深
刻,是地方上的知名地標。

　　矗立在日本山梨縣甲府車站北口附近的山梨文化會館,這座由丹下健三建築師設計、1966年完工的建築物,已於2016年12月完成了免震改修工程。自從有了最新免震技術處理過的耐震能力,今年即將迎接第一個夏季。對於丹下建築作品來說,完成免震改修處理的,這是第一件作品〔照片1〕。

　　16根巨大圓柱明顯突出的設計,有著歐洲古城般的氛圍與質感,至今都仍然相當受到矚目。這座建築物是「Metabolism」(代謝主義運動,引用生物學用語「新陳代謝」做為該建築運動的詞源)代表作品。1966年完工時已預留未來增建的可能性,且在1974已增建過。代謝主義運動的建築物實際上發生過「增殖」的案例其實

〔照片2〕**圓柱內部的螺旋階梯**
免震改修後，圓柱內部仍保留並持續使用原有的階梯或電梯。照片是從上往下拍攝，手扶有如漩渦般的特別安全梯。

〔照片3〕**花壇、階梯也一起改修**
免震改修後重新再構築的花壇與階梯。花壇下緣的黑線是建築伸縮縫。

（攝影：池谷和浩）

很稀有。現在更是採用了免震技術，將築齡50年建築的耐震性能再進化〔照片2、3〕。

建築物的所有權人是擁有山梨日日新聞、YBS山梨放送等機構的山日YBS集團。改修的起因來自於2011年

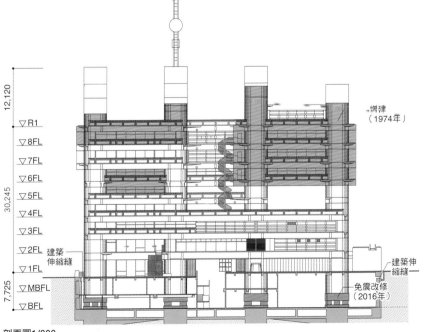

剖面圖1/800

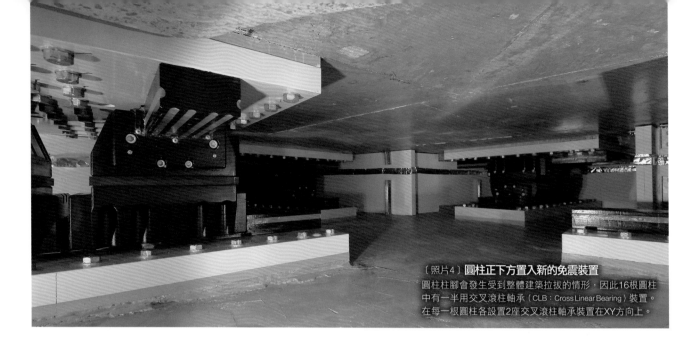

〔照片4〕**圓柱正下方置入新的免震裝置**
圓柱柱腳會發生受到整體建築拉拔的情形，因此16根圓柱中有一半用交叉滾柱軸承（CLB：Cross Linear Bearing）裝置。在每一根圓柱各設置2座交叉滾柱軸承裝置在XY方向上。

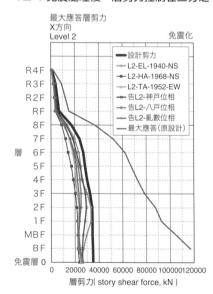
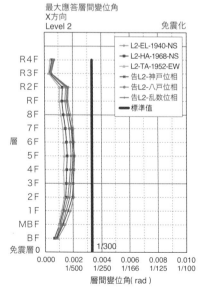

〔照片5〕**免震裝置的「可視化」**
右上是免震層的參觀空間。畫在地板上的圓形與圓柱相同尺寸，截取其中一部分展示在連通廊道上。免震裝置雖被防火披覆牆包圍，但在這個空間，可從有防火披覆的維修口（照片最裡側）看到免震裝置的模樣。左上是天然橡膠系積層橡膠支承（NRB），左下是記錄板以及監視系統的螢幕。（左下照片：池谷和浩）

〔圖1〕**免震處理後，層剪力控制在三分之一以下**

最大應答層剪力
X方向
Level 2　　　　　　　　　免震化

- 設計剪力
- L2-EL-1940-NS
- L2-HA-1968-NS
- L2-TA-1952-EW
- 告L2-神戶位相
- 告L2-八戶位相
- 告L2-亂數位相
- 最大應答（原設計）

層剪力(story shear force, kN)

最大應答層間變位角
X方向
Level 2　　　　　　　　　免震化

- L2-EL-1940-NS
- L2-HA-1968-NS
- L2-TA-1952-EW
- 告L2-神戶位相
- 告L2-八戶位相
- 告L2-亂數位相
- 標準值

1/300

層間變位角(rad)

使用6種地震波測試，記錄回應分析結果。柱腳（免震）部分的層剪力控制在三分之一以下。最大層間變位角也降低至標準值300分之一。（資料：織本構造設計）

東日本大地震災害之後的耐震診斷，被檢測出建築物有部分的Is值（結構耐震指數）已下降至0.6。

「百年計畫」開始運作

進駐這棟建築物的是所屬集團的新聞事業體及電視台，對於媒體業來說遇到大災害時是否可以持續營運是極為重要的。在耐震診斷結果確認之後，集團總部決定將原築齡50年的建築再延長50年，開始討論進行「山梨文化會館百年計畫」。雖然有考量結構補強的方式，但最後做出免震改修方案，才能維護既有建築的設計原意與空間原貌。

長年負責維護管理的山梨文化會館的保坂賢管理局長，如此評論這座建築物：「基本上結構是由圓柱、牆、樓板構成，就現代語彙來說是Skeleton（支撐體）　Infill（填充體）。圓柱內部作為收納管線的地方，與各樓層的橫向配管相連的設備面也都深思熟慮地考量到。」

設計上也得到了極高的評價。預鑄製成的手扶欄杆或外牆，經年累月下來出現鏽蝕毀損，將狀態仍良好的部

〔圖2〕**圓柱免震裝置安裝步驟**

X型基礎的施工流程

使用線鋸裁斷部分的圓柱　　　　配置PC鋼棒並在上方建構基礎　　　　安裝免震裝置，下方基礎建構後完全裁斷柱子

口型基礎的施工流程

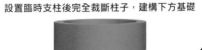

使用線鋸裁斷部分的圓柱　　　　設置臨時支柱後完全裁斷柱子，建構下方基礎　　　　安裝免震裝置，建構上方基礎

為了控制南北向建物短邊方向的基礎深度，因而使用預應力混凝土（Prestressed concrete），這就是「X型基礎」。在先行部分裁切的圓柱上先建構上方基礎，安裝交叉滾柱軸承（CLB）裝置後再建構下方基礎，導入預力後轉由千斤頂承受軸力，才將圓柱完全裁斷。設置在建物中央的「口型基礎」是在先行部分裁切的圓柱下方以千斤頂等臨時支柱支承後，再將圓柱完全裁斷。建構下方基礎後，安裝平鈑千斤頂、天然橡膠系積層橡膠支承裝置（NRB），再建構上方基礎。（資料：三井住友建設）

〔照片6〕**現場施工實景**

將柱腳裁斷之後取出混凝土塊的施工現狀。每塊裁切下來的混凝土塊重量控制在2噸以內。左圖正在安裝天然橡膠系積層橡膠支承裝置（NRB）。之後再施作上方基礎。16根柱子共使用68座免震裝置來支承。圓柱之外的間柱使用滾支承，外圍設置了滑板。（資料：三井住友建設）

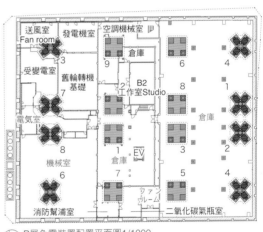

B層免震裝置配置平面圖1/1000

■ 交叉滾柱軸承裝置（CLB）裝置：32座
◎ 錫心積層橡膠支承裝置（SnRB）：20座
■ 天然橡膠系積層橡膠支承裝置（NRB）：16座

※免震基座旁標示的數字代表施工順序

〔免震層平面圖配置說明〕
在建物外側配置對張力具有高抵抗性能的CLB，
建物內側則配置可吸收地震搖晃的錫心積層橡膠支承裝置（SnRB）以及天然橡膠系積層橡膠支承裝置（NRB）。

分打模，換成壓鋁鑄件。

　當初委託丹下健三建築師設計的是現在集團董事長野口英一的祖父，這座建築可說是企業歷史的一部分，世世代代傳承的珍貴遺產。

改修設計業務委託與原建築有關係的丹下都市建築設計，施工則以指定方式由三井住友建設承攬，也算是完工時的設計 施工者。結構計畫則由織田構造設計擔任。

圓柱仍是改修工程中的主角

　基地沒有充裕的施工空間，還是決定進行免震處理來維持設計原貌。在此項改修計畫中，將具有象徵意義的

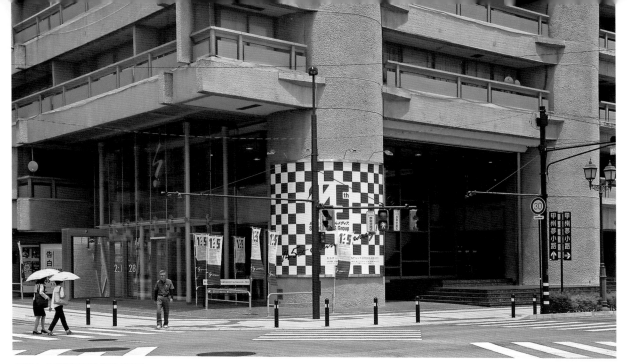

〔照片7〕**道路邊界線的南面**
照片的右邊是南方。將原本1樓臨近道路境界線的階梯或花壇全部拆除再建構，並設置伸縮縫，在大地震發生變位時，部分的力往步道方向分散。

設計元素16根圓柱，裁斷地下2樓的柱角部位，並在柱腳與地梁之間置入免震裝置〔照片4、5〕。

圓柱本身直徑5公尺、鋼筋混凝土（RC造）的中空圓筒，壁厚度約70公分。作為結構的核心的圓柱，承受垂直方向力的同時，內部也配置管線，並也配置電梯、螺旋狀階梯在其中。其中一根在過去還曾經是煙囪。

織本結構設計的第二設計部小林光男部長表示，16根圓柱構成的整體結構在某種程度上剛性相當強，他提到：「最初結構設計，是將強固的圓柱作為主幹，再架上有如樹枝開展開來的橫梁，當作結構模矩。在當時單純的人工計算時代，紮實地進行結構計算後有效的結構計畫。」

但若地震時的變形持續時，支承樓地板的梁恐有損毀。織本結構設計將梁的安全限度設定層間變位角三百分之一的高標準，再以暫態分析（Transient Analysis）確認免震處理

過的圓柱是否符合應對大地震所需的條件（基準）〔圖1〕。

每2根圓柱進行免震處理

工程是在設施內部機構持續營運狀態下進行的。2015年6月起開工。

使用千斤頂來替換承受軸力，一邊陸續地將十六根圓柱裁斷，再新施作比圓柱剖面更大的免震基礎，並置入免震裝置。之後在一樓樓地板留耐震縫隙，施作伸縮縫。在圓柱的免震處理完成之前，發揮既有基礎結構的功用，提升安全性〔圖2〕。

1根圓柱約可支承2500噸的垂直載重。為了維持建築物的平衡度，一個步驟可以同時施

作的部位控制在兩根圓柱。全部作業分成8個步驟，共花了8個月完成16根的免震處理〔照片6〕。

完工後，會發現1樓樓地板外圍出現寬幅40公分的伸縮縫。「一定要參觀一下南面」施工單位三井住友建設的古垣啟司（現在擔任事業開發推進本部工程部課長）說。

其他面的伸縮縫雖然都已被遮覆，

1階平面圖 1/1,000

建築物南面緊鄰道路境界線。原本一樓的階梯或花壇曾經先全部拆除，設置伸縮縫，上方將梁延伸出來重新再構築過。在大地震發生時，不僅免震裝置可以發揮功用，部分的力會往步道方向分散〔照片7〕。

當電視或廣播節目現場播放的時段需要暫時停止施工，因此施工與營運管理者需相互密切聯繫配合。丹下都市建築設計的丹下憲孝董事長回憶著說道：「施工產生的噪音其實也屬於這座建築物歷史的一部分，因為是『仍活著』的證明之一啊。業主方曾輕鬆地開著這樣的玩笑。我感受到他們深深喜愛著這座歷史建築。」〔照片8〕

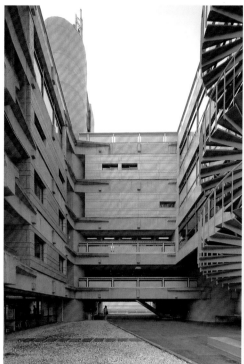

〔照片8〕**保存1966年當時的建築設計原意**
左邊照片是位於四樓的空中花園。1974年雖然增建改變了建築樣貌，但這片寬廣的中庭空間仍然受到保留。右邊照片是建物內側的樣子。主要結構由圓柱與梁構成，徹底實現了Skeleton（支撐體） Infill（填充體）的組構方式。右側中央照片是過去的多功能大廳入口挑空處置入樓地板，成為現在的出入口。右下方是目前的演講廳樣貌。

山梨文化會館

■**所在地**：山梨縣甲府市北口2-6-10 ■**既有建築設計者**：丹下健三＋都市 建築設計研究所、橫山構造設計事務所、建築設備綜合研究所 ■**既有建築施工者**：住友建設 ■**既有建築完工時間**：1966年 ■**地域、地區**：商業區、防火地區 ■**建蔽率**：80.14%（法定100%）■**容積率**：561.5%（法定600%）■**前面道路**：南側22m ■**停車輛數**：22輛 ■**基地面積**：3,858.04m2 ■**建築面積**：3,091.74m2 ■**總樓地板面積**：2萬1,662.78m2 ■**結構**：鋼筋混凝土造、一部分鋼骨鋼筋混凝土造、免震結構 ■**耐火性能**：耐火建築物 ■**樓層數**：地下2層地上8層 ■**建築高度**：最高30.96m、簷高30.735m、樓層高度3.64m、天花板高度2.5m ■**業主**：山梨文化會館 ■**設計監理者**：丹下都市建築設計 ■**設計顧問**：織本構造設計、建築設備綜合研究所 ■**施工者**：三井住友建設 ■**施工顧問**：關電工、日立Brand Service ■**設計期間**：2014年5月～2015年3月 ■**施工期間**：2015年6月～2016年12月

業主的話 保坂賢 山梨文化會館 管理局長
成為「活的歷史遺產」

（照片：池谷和浩）

從負責管理設施的角度來看，這座建築物最初的設計理念至今仍然非常通用。作為文化傳播的據點，建築本身必須是第一流作品，承繼最初委託建築設計時的理念目標，作為仍持續使用的「活的歷史遺產」，這項改修計畫將會是具有向新世代傳承意義的工程，也實現了野口代表帶領的整體企業願景。期望可以依循原始設計哲理，藉由「新陳代謝」，成為與社會一起成長的企業。

但對於裁斷柱腳，置入免震裝置，到固定螺栓全部移除為止，一直是緊張的警戒狀態。而且「若不發生大地震，改修工程的真正價值便不得而知，雖說如此，但還是不希望大地震來」迄今還是這樣矛盾複雜的心情。

丹下建築中適合進行修復以及免震處理的，就計畫層級來說正在進行的皆是公共建設建築。

覺得特別有參考價值的是香川縣廳舍東館的改修計畫，那是歷經數個方案的探討，才訂出所需預算概要。因為有香川縣計畫為參考先例，敝社才能理解並判斷這次改修計畫工程經費是否合理。（**訪談**）

丹下建築接二連三地進行免震化工程
2017年夏季起，香川・廣島也展開改修工程

丹下健三代表作之一的香川縣廳舍（現在是東館、1958年完工），以及實際第一件問世作品的廣島平和記念資料館（現在是本館、1955年完工），從2017年夏天開始，都展開了免震化工程（2017年8月的時間點）。

香川縣廳舍東館改修計畫的基本設計於2016年確定由松田平田設計擔任，需將2棟分別為低層棟與高層棟的建築物，從基礎施作免震處理，並且高層棟的屋頂塔屋部位也進行耐震改修來控制總成本。

工程預計2019年12月完工，

2017年8月已開始進行假設工程〔照片9〕。香川縣政府至今定期舉辦的廳舍內部導覽活動，也在2017年7月底中止。

本棟建築物曾於2012年接受耐震審查，檢測出高層棟的Is值只有0.18，因此縣政府決議將本棟列為南海海溝大地震預防對策等級來進行改修計畫。

改修工程以設計・施工統包契約的方式（Design and Build，DB）辦理發包。2016年12月以一般招標的「施工體制確認型總和評價方式」，確定由大林組・菅組JV聯合承攬，得標價格約39億日圓，2017年7月底的

時間點持續進行著細部設計與施工圖製作階段。

根據縣政府的資料，免震處理過的建築物，就算遇到大地震，香川縣廳舍東館的層間變位角可以控制在200分之1以內，屋頂塔屋部位的標準則可以控制在150分之1。免震處理以積層橡膠支承的方式為主，再加上大林組的數項取得專業認證的特殊技術。最大位移量控制在35公分，預留寬幅50公分的建築伸縮縫。

「就連填鋪在1樓地板的圓石也都要保存再利用是本計畫的方針。接下來將會與設計施工JV團隊一起討論具體作法」北谷智志營繕課長表示。

〔照片9〕**香川縣政廳東館**
利用建築底層挑空空間向市民開放，讓香川縣廳舍成為「開放的縣廳舍」的先例。香川縣政府官方網站在7月時新開設了工程專頁。
左：左側是高層樓建物，往右側延續的低樓層建物。鋼筋混凝土（RC）造，9層樓高（屋頂加建3層），總樓地板面積1萬1,871平方公尺。
右：高層建築物面對中庭池的外觀。此處也設有寬度50公分的建築伸縮縫。（照片／池谷和浩）

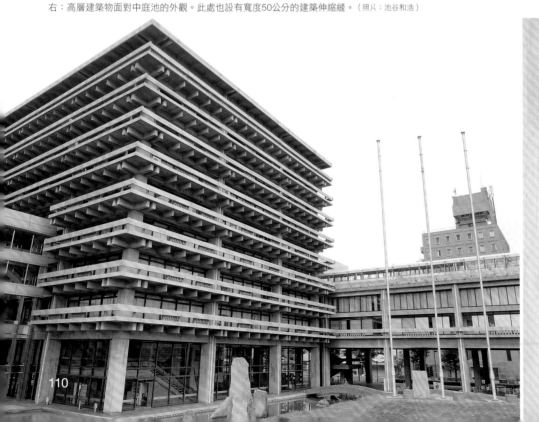

每年174萬人次到訪的
重要文化資產

2008年首次以戰後建築的名義，榮獲指定成為國家重要文化資產的廣島和平紀念資料本館，也持續進行著修護作業。與香川縣廳舍東館一樣，從基礎施作免震處理。雖然地下結構體的挖掘工程進度有所遲延，2017年8月已開始了地下免震槽所需的擋土工程，預計本館於2019年中重新開幕〔照片10〕。

2016年擔任美國總統的歐巴馬先生曾經來訪，當時年間到訪者人數高達174萬人次。但是本館在2012年接受耐震審查，檢測出底層挑高1樓的短邊方向Is值只有0.24。

擔任改修設計的是文化財建造物保存技術協會。在2016年11月舉辦一般招標，由大林組得標，得標價格約24億日圓。

〔照片10〕**廣島和平紀念資料館本館**
本館是有著20根柱子的連續基礎，因最初的圖面上沒有樁相關記載，「若不實際挖看看是不會知道的」廣島市承辦者說著。RC造，3層樓高，總樓地板面積1,600平方公尺。（照片：池谷和浩）

根據廣島市政府提供的資料，這棟由20根柱子支承起的建物，每一根柱子設置一組免震裝置。預計設置12座天然橡膠系的積層橡膠支承隔震器（其中4座插入錫塊），8座滾動式隔震器，8座油壓阻尼器。

展示空間在北館與東館共有兩處，特別是從最初在本館展出具有話題衝擊性的原爆受害遺物，希望表達「感性展示」的訴求。「希望大家看到本館的展示，這是廣島市的心聲」擔任原爆受害體驗傳承的中川治昭課長表示。因此改修工程將一併改變動線，延長到訪者的停留時間。

這座由丹下健三建築師設計的「社會的容器」，自完工後歷經50年以上的歲月，未來仍會背負著社會期待持續使用。

原設計事務所的話 丹下憲孝 丹下都市建築設計會長
如何保存下一批歷史遺產是接下來的課題

（照片：花井智子）

什麼是重要的，無論如何都需要保留下來的是什麼？每一次經手改修案，都感覺到與我們的技術知識有關聯。特別是山梨文化會館的改修計畫，原來當時父親與長輩們是這樣看待建築啊，從中學習到很多很多。為了將父親的

建築作品耐震性提高，而考量進行舊建築免震裝置處理，老實說我感到非常感謝。

近年來日本在20世紀建造的現代建築有很多做了免震處理。對於耐震改修計畫，若抱持著只是為了符合耐震法規而進行就好了這樣的想法，會導致無法讓人滿意的局面。最初的設計原意，相關者的回憶，

過去建造的歷史，以及建築物在社會上的影響與發生過的現象等等，對於保存與再生這些無形價值的意識正在提高。

雖然要對20世紀建築群斷定歷史的評價仍太早，但在現今社會發展現代化的速度中，這些建築在被評價前已經逐漸消失。就當作是社會發展的規則，接下來該如何積極地保存下一批歷史遺產是必要的課題。（訪談）

02

京都會館 ROHM Theatre Kyoto（京都市）　原設計：前川國男

業主：京都市　基本設計：香山壽夫建築研究所　施工：大林組・藤井組・岡野組・KINDEN・東洋熱工業JV聯合承攬

保留前川國男的原始架構
徹底重新規劃平面配置

前川國男建築師設計的京都會館，經過大規模改修之後，已於2016年重新開幕。

對於這座具有戰後現代建築代表意義作品的改修計畫，京都市提出的原則是「價值傳承」。

擔任改修設計的香山壽夫建築師表示：「為了未來可持續長年使用，徹底重新規劃平面配置。」

ㄇ字型的建築圍塑出中庭「ROHM Square」。對
開照片的左側是將既有建物保存，並增建可透過玻
璃觀賞中庭的室內漫步遊廊。右側是改建部位。中
庭的花崗岩小石塊鋪面紋樣設計也是重現原貌。右
上小圖是改修前樣貌。（照片：如無特殊標記皆為生田將
人提供，右照為香山壽夫建築研究所提供）

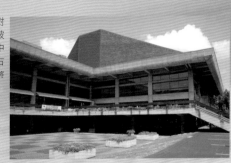

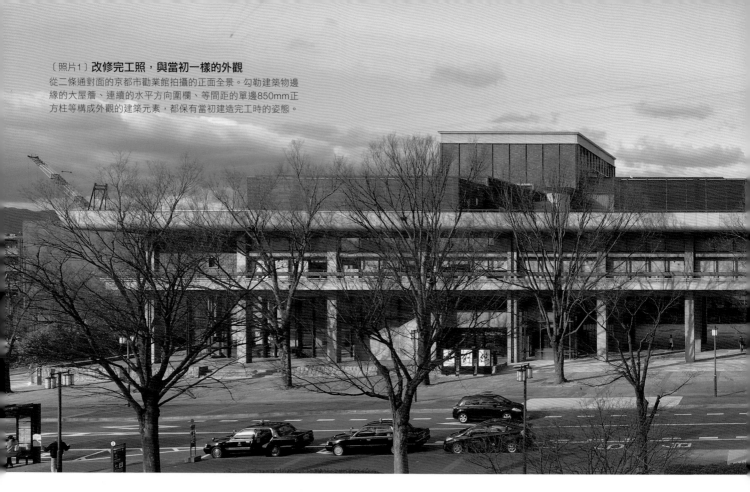

〔照片1〕**改修完工照，與當初一樣的外觀**
從二條通對面的京都市勸業館拍攝的正面全景。勾勒建築物邊緣的大屋簷、連續的水平方向圍欄、等間距的單邊850mm正方柱等構成外觀的建築元素，都保有當初建造完工時的姿態。

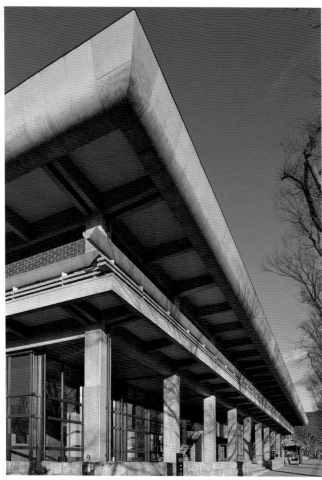

〔照片2〕**維護構成外觀的建築元素**
大屋簷或外圍陽台廊道的圍欄等構成外觀的建築元素，皆經過清理與補修，保留下來。屋簷內側頂面也恢復當初完工時的水藍色。

為了維護整頓，從2012年4月開始閉館的京都會館，改名「京都會館 ROHM Theatre Kyoto」，並在2016年1月10日重新開館。這座由前川國男建築師設計的京都會館是1960年完工，建築經年累月的老舊毀損程度，以及逐漸明顯不敷使用的市民大會堂，促使完工後50多年的現在，進行第一次的全面改修。所有權者的京都市提出的改修原則是「價值傳承」，希望可以持續守護這座具有戰後日本代表意義現代建築的存在價值，同時也能與時俱進、賦予現代市民大會堂應有的空間機能。

建築南側面對京都市二條通的正立面維持著過去姿態，從南側到西側的建築外觀，經過清理以及補修，完好地保存下來〔照片1、2〕。1樓底層挑空部位的天花板等部位也都以原貌重新

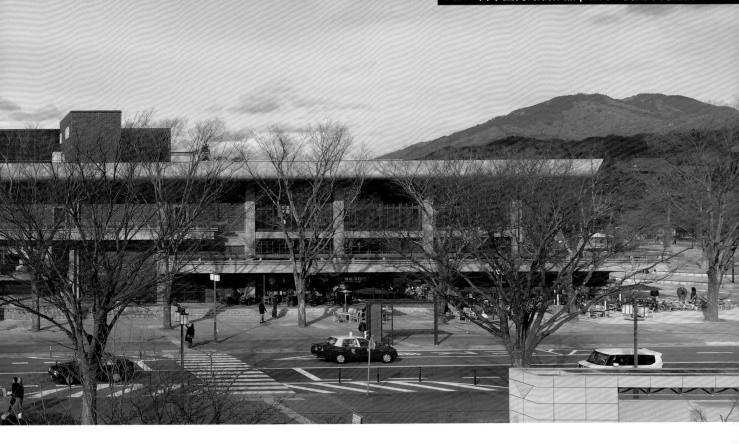

再現〔照片3〕。

「幾乎不可能補修的損毀部位也都以原貌再現了，空間的基本構成以及整體空間結構、建材也都傳承下來。並且，為了接下來可以長年使用，平面配置需要徹底地重新檢討規劃」擔任改修設計的香山壽夫建築研究所的香山壽夫所長說出了這番話。

保留大屋簷再增建及改建

香山所長所說的「平面配置重新規劃」，其中最具代表性的是可透過玻璃帷幕觀看中庭的室內漫步遊廊〔照片4〕。這是因為過去館內無論是各個房間之間的動線，或是購票處被設置在戶外等等，諸多不便，為了解決這些問題而決定增建。

改修之後，可直接在館內順暢往返於北側主要大廳到南東側的書店及咖啡店之間〔照片5、6〕。同時增建的室內漫步遊廊與挑空1樓以及中庭，形成可以在整體基地內任意穿梭遊走的南北向動線，傳承了京都會館原本就意識到自身在京都市軸線上的設計初衷。

此次的改修內容分成三大部分，分別是既有建築的「保存」，「增建」，以及一部分的「改建」。改建的是建物北邊2,000位觀眾席次的舊第一表演廳。最初完工後就開始受到批評，例如需要改善音響設備等，近年因為舞台的使用便利性以及物品搬運路徑等方面已不符各種表演型態所需條件。當初改修計畫被提出來時，主張保存的聲音浪潮高漲，但考量基本機能更新的必要，最終決議邁向改建之路。

包覆既有建築頂層外圍的大屋簷是

〔照片3〕**材質改變、設計不變**
底層挑空部位的天花板殘舊不堪，維持與過去相同設計的改修手法，再次展現。過去使用珍珠岩混凝土，改修使用玻璃纖維補強混凝土。

一定要保存下來的建築元素。在大屋簷包覆的內側，不僅讓舞台具有紮實的機能服務，也設置了和過去一樣可以容納2,000觀眾席次的表演廳。表演廳的上方空間呈現向上壟起狀，高度比過去高了4公尺。自1960年完工以來，此次改修讓大屋簷首次變成出挑屋頂露台，設置新的屋頂展望平台，可以一覽京都景色，這是過去在京都會館不會有的體驗〔照片7〕。

〔照片4〕**原本的陽台廊道與變成在室內的外牆**
既有陽台廊道變成室內的漫步迴廊。左手邊的牆壁是保存下來的既有磚造外牆。

〔照片7〕**大屋簷上方變成屋頂展望平台**
改修後主廳部位的上方是屋頂展望平台，位置在大屋簷的上方，面向中庭。

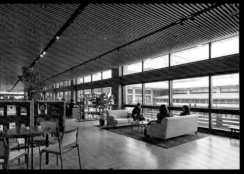

〔照片5〕**圍塑出讓人聚會的熱鬧場所**
改修後的建物南側，置入書店、咖啡廳、餐廳等空間機能，圍塑出讓人聚會的熱鬧場所。

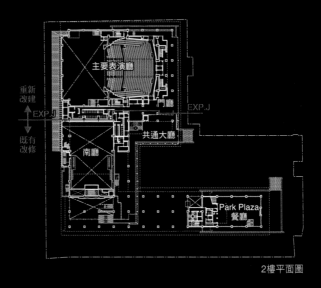

2樓平面圖

〔照片6〕**耐震牆的設計**
南館門廳。左手邊的屏風或牆壁，以及右手邊階梯旁的玻璃牆皆是經過設計巧思處理過的耐震牆。

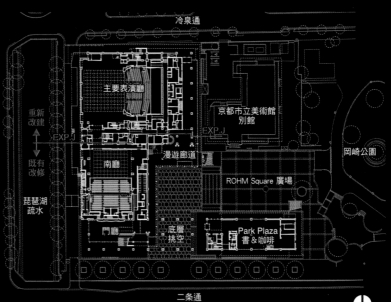

配置 1樓平面圖1/2,000

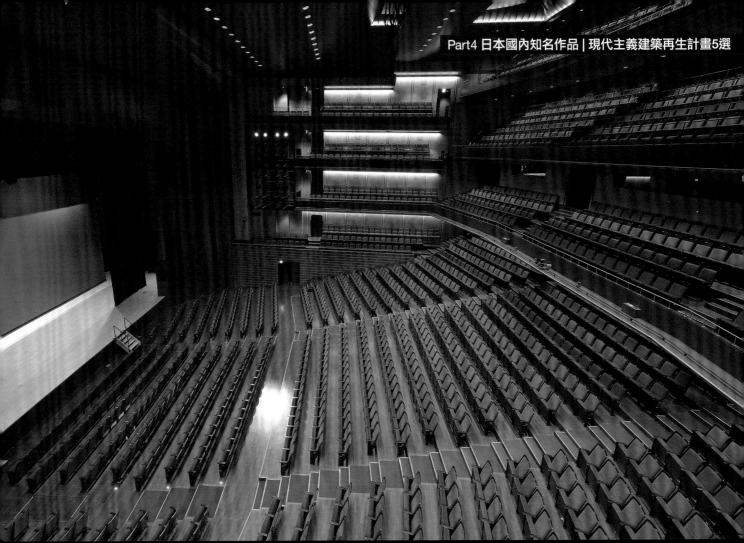

〔照片8〕**層層堆疊的觀眾席，猶如京都版歌劇院**
改修後的主要表演廳。層層堆疊而上的2,000位觀眾席，構成像歌劇院般的觀賞空間。塗上金色底色帶有茶色的凹凸抗裂塗料。引用京都歷史中的顏色，用來整合整館色調。主舞台寬16m深18m。適合歌劇、芭雷舞、音樂會等表演型態的演出活動。

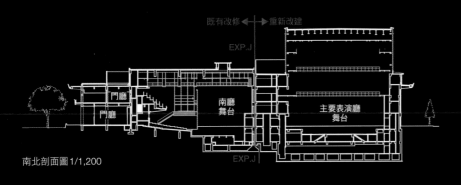

既有改修 ←→ 重新改建

EXP.J

門廳
門廳

南廳舞台

主要表演廳舞台

EXP.J

南北剖面圖 1/1,200

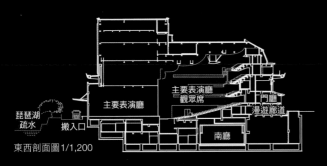

琵琶湖疏水

搬入口

主要表演廳

主要表演廳觀眾席

門廳

漫遊廊道

南廳

東西剖面圖 1/1,200

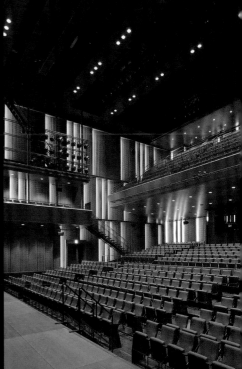

〔照片9〕**縮小規模，讓市民可以輕鬆使用**
使用舊第二表演廳結構，改修成的南館。從傳統藝術到現代舞蹈等多樣化表演型態的演出皆適用。過去可容納1,000人觀眾席，經過改修縮小成700人觀眾席，讓市民可以輕鬆使用。壁面不僅融合照明設計，也繼承舊館的縱向百葉設計。

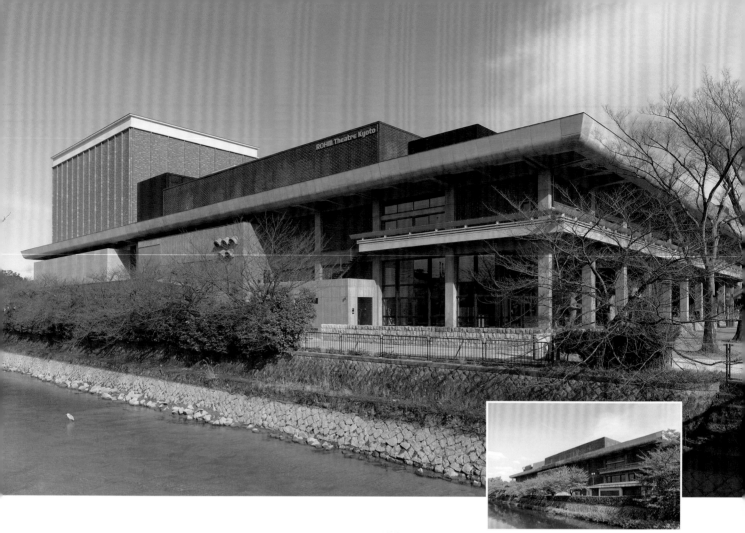

〔照片10〕**改修後讓大屋簷重新展現**
從琵琶湖疏水渠道觀看的西側全景。照片左側是改建部位。主館的舞台上方部位直立的塔樓高度31m。大屋簷歷經拆除後再度重現。下方是改修前樣貌（照片：香山壽夫建築研究所）

鋪貼比既有建物顏色更明亮的外牆磁磚

京都會館的兩個表演廳藉由改修的機會，改變成可以對應現代各式各樣表演型態的主要表演廳和南廳〔照片8、9〕。面向琵琶湖疏水渠道的西側，原本是呈現山形狀的屋頂，後來改設置可容納挑高舞台區的建築量體於此。為了抑制量體在視覺上帶來的厚重感，因此使用比既有建築煉磚色明亮的窯燒變色磁磚鋪貼在外牆上〔照片10〕。

改修工程經費約110億日圓，以設計 施工統包契約方式（Design and Build，DB）辦理發包。其中接近一半的52億5,000萬日圓經費是將50年企業冠名權賣給總部設在京都的半導體製造大廠ROHM羅姆所籌得。

「受到京都市民喜愛長達半世紀的京都會館，現在可以京都會館ROHM Theatre Kyoto的新姿態迎向下一個半世紀」。執行本項改修計畫的京都市都市計畫局公共建築部公共建築建設課的西浦靖建築第三科長說著說著，臉上浮現安心的表情。

京都會館 ROHM Theatre Kyoto

■**所在地**：京都市左京區岡崎最勝寺町13 ■**主要用途**：劇場、零售商店、餐飲商家 ■**地域、地區**：第二種住居地域、岡崎文化藝術交流據點地域、風致地區地域、岡崎公園地區特別修景地域、近景設計保全區域、遠景設計保全區域 ■**建蔽率**：58.79%（法定70%）■**容積率**：151.93%（法定200%）■**前面道路**：南25m、北18m ■**基地面積**：1萬3,671m² ■**建築面積**：8061.76m² ■**總樓地板面積**：2萬701.38m²（不計容積257.28m²）■**結構**：鋼筋混凝土造（既有建物）、鋼骨鋼筋混凝土造、一部分鋼骨造（增建部位）■**樓層數**：地下2層地上6層 ■**耐火性能**：2小時耐火建築物 ■**基礎、樁**：直接基礎、一部分地樁基礎 ■**建築高度**：最高30.785m、簷高30.135m、樓層高度3.5m、天花板高度2.3～3m ■**業主**：京都市 ■**基本設計者**：香山壽夫建築研究所 ■**設計顧問**：構造計畫研究所（結構）、環境Engineering（設備）、空間創造研究所（劇場計劃）、LightingM（照明）■**監理者**：東畑建築事務所 ■**施工者**：大林組‧藤井組‧岡野組‧KINDEN‧東洋熱工業JV聯合承攬 ■**營運者**：京都市音樂藝術文化振興財團 ■**設計期間**：2011年9月～2013年9月 ■**施工期間**：2013年10月～2015年8月 ■**開幕日期**：2016年1月10日 ■**基本設計費**：6,720萬日圓 ■**總工程經費**：110億3,528萬7,000日圓

※以設計‧施工統包契約方式DesignandBuild辦理發包

設計者的話 **香山壽夫** 香山壽夫建築研究所所長

假如沒人「改修」的話，
就更不用提保存了

一邊承受著反對改修派吹來的「逆風」，一邊完成以保存為目的的改修設計。
比起有明確樣式可依循的傳統建築或是近代建築，
現代建築的保存‧改修工作相對是有難度的。

（照片：本誌）

前川國男建築師的代表作之一，也是日本現代建築具有象徵意義的建築，這次的全面改修計畫可說是開先例。因此在設計過程中，不安與挑戰兩種心情相互交織著。當初遭受反對派責難的時期很艱苦，但心裡很明白的是，若沒有任何人來改修的話，更不用提京都會館的保存了。一路這樣過來現在覺得真是做對了！

若是建築師來看，應該可以理解要保存舊的第一表演廳是不可能的，但對於改建的相關法令限制又是非常嚴格。認為像是替建築輪廓收邊的大屋簷應該要保存下來，若要在大屋簷範圍內塞進一個和過去相同面積、可容納2,000觀眾席次的表演廳，並擴充舞台及相關設備的機能，就必須在空間上往上和往下擴大。最後結果是全部層疊式觀眾席變得可以靠近舞台，特別是最上方會讓人聯想到歌劇院屋頂，變成相當有趣的表演廳。若是沒有限制地自由設計，是不會出現這樣的結果的。大屋簷是前川國男建築師主張的「收邊」空間。

接下來是我的解讀，「收邊」空間對於前川建築師來說，是不是考量著大屋簷上方存在著另一個獨立的世界呢？前川建築設計事務所提供了當時的資料，像是法國建築大師柯比意的屋頂花園，前川建築師曾經在大屋簷上方置放各種建築元素進行研究。這次藉由改修計畫，在大屋簷上方突起新的可容納挑高舞台區的建築空間，這是從過去前川建築師的圖面獲得的靈感。

挑高舞台區的建築量體外牆磁磚色調，刻意地使用比既有建築外牆明亮的顏色。劇場是從黃昏時開始公演，因此決定使用可以與落日相輝映的窯燒變色磁磚。

保留與街區軸線呼應的建築元素

遵循前川國男最初的設計原意，經過保存、補修、再現的設計元素大約區分五種。分別是環繞建築外圍的大屋簷與混凝土圍欄，仿磚的磁磚外牆，使用預鑄板在天花板上的底層挑空，以及用花崗岩小石塊組成紋樣鋪面的中庭。這些是位於琵琶湖疏水渠、岡崎地區，與歷史街區軸線呼應的京都會館所具備的象徵元素。與街區有著緊密關係，京都會館的大屋簷與建造在公園之中的東京文化會館（1961年）的大屋簷有著不同意義。

從一開始接觸這計畫時就認為這一定要保存下來。

另一方面，也有無論有多想保存下來卻不可能的地方，那就是裝置在大小表演廳門廳的立體陶板壁面。很明顯地可以看出當初燒製時不夠徹底，一碰觸表面就要剝落般地毀損程度，因此決定拆除。

在設計過程中常常會「假如前川建築師在世的話，他會怎麼做呢？」這樣思考。過去曾有過樣式建築改修設計的經驗，樣式建築的設計有著大家已理解的共通建築語言，但現代建築沒有。像是拿到一篇不知是以哪一國語言書寫的文章一樣，在閱讀上是有困難的。

這次的改修計畫，我在心裡一邊與前川建築師對話，一邊探詢共通語言，設計過程變得有趣，但也有辛苦的時候。今後應該還會有讓保存‧改修議題搬上檯面的現代建築，到時也需要找到共通語言吧。（訪談）

香山壽夫

1937年出生。1960年東京大學工學部建築學科畢業。1966年美國賓夕法尼亞大學美術學部研究所修畢。1971年成立香山atelier／環境造形研究所（現在是香山壽夫建築研究所），擔任東京大學助教。1986年東京大學教授，1997年同校名譽教授。主要設計作品，彩之國埼玉藝術劇場、東京大學工學部一號館增建改建案、聖學院大學禮拜堂‧講堂等。

室外展示的手扶圍欄變成在室內受到保存

若是熟悉京都會館，想到京都會館空間的同時，應該腦中也會浮現極具特色的手扶圍欄吧。本改修計畫對於損毀程度不輕的混凝土手扶圍欄進行補修、復原，並將部分的手扶圍欄改設置在玻璃帷幕外牆內側維護著。

若走上增建的室內漫步遊廊，來到2樓表演大廳的門廳。靠近窗邊，過去的室外圍欄，現在變成在室內〔照片11〕。

過去位於京都會館2樓，環繞在簷廊廊道周邊的混凝土預鑄手扶圍欄，是構成建築外觀的重要元素之一。但因為長年暴露在室外，風化侵蝕作用持續進行著。水氣進入內部，鋼筋鏽蝕發生剝落的地方也有很多。

「京都市方面感到有崩落的危險，曾來諮詢過是不是應該拆除。但是我們覺得那是這座建築重要的構成元素，因此提議保存」香山所長說。為了保存下來，對於全部的手扶圍欄進行清理、補修，劣化到幾乎損毀的部位則是拆除並重新仿真再現。

藉由室內漫步遊廊的外擴增建，面對中庭的混凝土預鑄手扶圍欄的位置變成在室內。過去幾乎完全沒有被使用到的2樓簷廊廊道，被收納在玻璃帷幕的內側，變成迎賓門廳的一部分，手扶圍欄也變成可以被觸碰撫摸的室內元素。因為變成在室內，不會受到風吹雨淋，大幅抑制老舊損毀的速度，維護工作也減輕，保持住經年累月的質感。

也新設高度符合現代法規的手扶欄杆

變換到室內的的手扶圍欄部位，也加上鋼製欄杆，原因是原本的混凝土預鑄手扶圍欄高度比現行建築基準法規定的1,100mm低。手扶欄杆和玻璃之間的縫隙雖然不大，很難聯想到人會從該處掉落。

但因為是公共建築，必須符合京都市規定的高度，因而設置了新的手

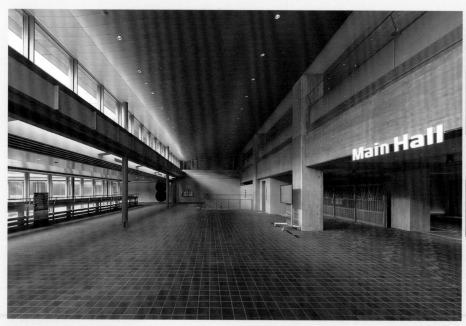

〔照片11〕**原本在室外的混凝土預鑄手扶圍欄轉換至室內**
2樓主要表演廳的迎賓門廳。右側並排的柱子到玻璃帷幕部位是增建。變成在室內的混凝土預鑄手扶圍欄順著窗邊延續著。室內設置高度1,100mm的鋼製手扶欄杆。

〔照片12〕**混凝土預鑄手扶圍欄與玻璃帷幕相互穿插**
門廳東側，在增建處的轉折部位可看見混凝土預鑄手扶圍欄與玻璃帷幕相互穿插著。為了包覆玻璃，將混凝土預鑄手扶圍欄切斷。劣化毀損的外部階梯也重新施作，位置稍微變動過。

扶欄杆。

　迎賓大廳的東側，有個與玻璃帷幕或是混凝土預鑄手扶圍欄呈直角相交的室內外轉換空間，此處的混凝土預鑄手扶圍欄是被截斷的。因為這裡到外側階梯的混凝土部位損毀嚴重，因此重新建造〔照片12〕。

　將2樓簷廊廊道與混凝土預鑄手扶圍欄變成在室內的增建空間中，在既有的鋼筋混凝土梁上，穿過新的鋼骨，架設金屬屋頂〔圖1〕。這屋頂在香川事務所有個暱稱「裳階（mo.ko.shi）」，加設在大屋簷下方的屋頂，看起來像是傳統建築中的「裳階」。「原本的室外的混凝土預鑄手扶圍欄變成室內，將平常會用到的建築元素稍作轉換，意想不到地出現可以節省維護成本的好處。就這一點來說，我覺得這個增建動作很有智慧」香山所長很滿意的說。

　　　　　　（松浦隆幸＝執筆者）

〔圖1〕**增建部位是傳統建築中「裳階」的現代版本**

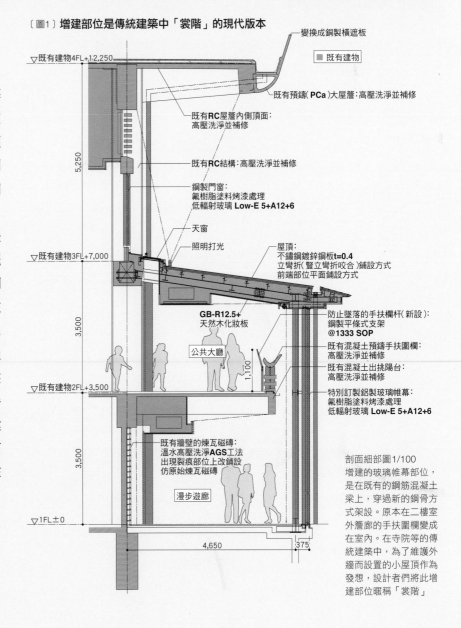

變換成銅製橫遮板

■ 既有建物

▽既有建物4FL+12,250

既有預鑄（PCa）大屋簷：高壓洗淨並補修

既有RC屋簷內側頂面：高壓洗淨並補修

既有RC結構：高壓洗淨並補修

鋼製門窗：
氟樹脂塗料烤漆處理
低輻射玻璃 Low-E 5+A12+6

天窗

照明打光

屋頂：
不鏽鋼鍍鋅鋼板t=0.4
立彎折（豎立彎折咬合）鋪設方式
前端部位平面鋪設方式

▽既有建物3FL+7,000

GB-R12.5+
天然木化妝板

公共大廳

防止墜落的手扶欄杆（新設）：
鋼製平條式支架
@1333 SOP

既有混凝土預鑄手扶圍欄：高壓洗淨並補修

既有混凝土出挑陽台：高壓洗淨並補修

特別訂製鋁製玻璃帷幕：
氟樹脂塗料烤漆處理
低輻射玻璃 Low-E 5+A12+6

▽既有建物2FL+3,500

既有牆壁的煉瓦磁磚：
溫水高壓洗淨AGS工法
出現裂痕痕處上改鋪設
仿原始煉瓦磁磚

漫步遊廊

▽1FL±0

4,650　　375

剖面細部圖1/100
增建的玻璃帷幕部位，是在既有的鋼筋混凝土梁上，穿過新的鋼骨方式架設。原本在二樓室外簷廊的手扶圍欄變成在室內。在寺院等的傳統建築中，為了維護外牆而設置的小屋頂作為發想，設計者們將此增建部位暱稱「裳階」

03

春日大社國寶殿（奈良市）　原設計：谷口吉郎

業主：春日大社　設計：彌田俊男設計建築事務所・城田建築設計事務所JV聯合承攬　施工：大林組

以大開口增建部位連結
40年歷史的底層挑空建築

1973年建造，由谷口吉郎建築師設計，位於奈良市市區的「春日大社寶物殿」，
已完成耐震補強及增建改建工程，以「春日大社國寶殿」的新名稱重新開館。
1樓底層挑空形式的既有建築，加上增建的鋼骨結構玻璃廳，吸引前來參拜訪客的目光。

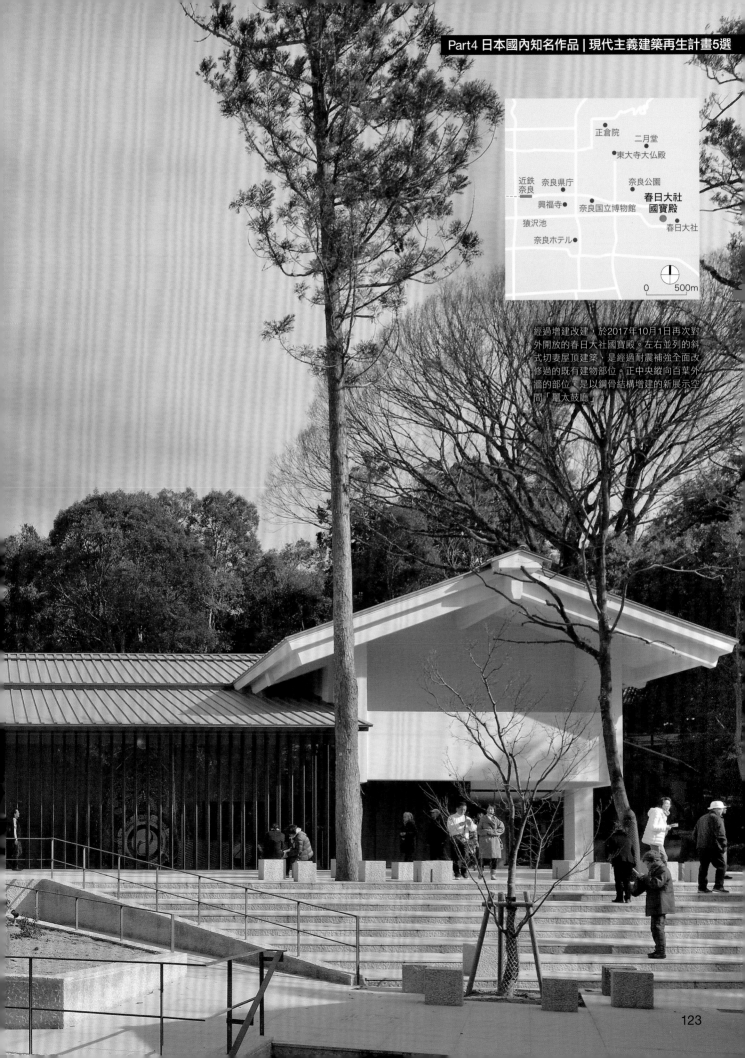

正倉院
二月堂
東大寺大仏殿
近鉄奈良
奈良県庁
奈良公園
春日大社國寶殿
興福寺
奈良国立博物館
春日大社
猿沢池
奈良ホテル

0 500m

經過增建改建，於2017年10月1日再次對外開放的春日大社國寶殿。左右並列的斜式切妻屋頂建築，是經過耐震補強全面改修過的既有建物部位。正中央縱向百葉外牆的部位，是以鋼骨結構增建的新展示空間「鼉太鼓廳」

123

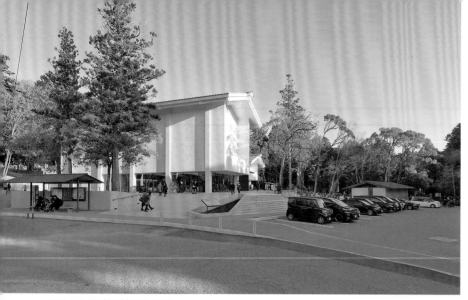

〔照片1〕**周邊環境重新整頓**
周邊環境也視為整體重新整頓，新設置了公車站棚（照片左邊）與洗手間（照片右邊深處）。皆由國寶殿增建改建計畫的彌田建築設計師擔任設計。春日大社整個區域被指定為世界遺產。

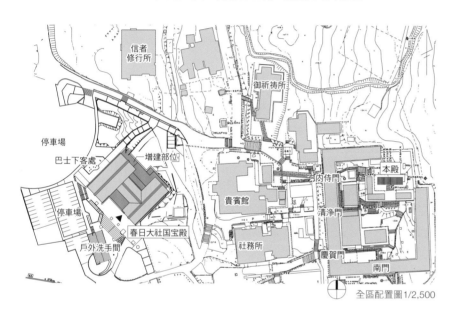

全區配置圖1/2,500

　　約1300年前創建以來，春日大社每20年進行社殿的重新建造、修繕的儀式稱作「式年造替」。在2007年從一之鳥居開始，按照順序地已進行了60回式年造替，在2016年11月迎神正式遷宮至新本殿後終告完成。

　　配合當時進行的增建與改建，於2016年10月1日以「春日大社國寶殿」的新名稱重新開張。這是從原本的「春日大社寶物殿」更名而來的。內有收藏352件國寶，971件重要文物的倉庫，另有4間展示室，咖啡廳等空間。同時周邊環境也重新整頓，新設置公車站棚以及戶外洗手間〔照片1、2〕。

　　1973年建成的寶物殿是由谷口吉郎建築師設計。鋼筋混凝土（RC）造的2層建築物，平面呈現H形。有關當初決定增建與改建的理由，春日大社祭儀部的北野治課長說了這段話：「耐震性能已讓人憂慮，倉庫空間也不敷使用，為了要能趕上式年造替預計完成的時間，這次不再是重建，而是可以繼續發揮既有建築機能的增建改修計畫。」

可以與神共處的幽暗空間

　　增建改修計畫設計是由彌田俊男設計建築事務所（東京都涉谷區）的彌田俊男代表，與奈良市城田建築設計事務所共同合作。彌田代表過去任職於隈研吾建築都市設計事務所時，負責東京・南青山根津美術館的案子，因而建立起口碑。

　　彌田代表認為「既有建築的1樓是挑空型態，承重牆是不夠的，因此在

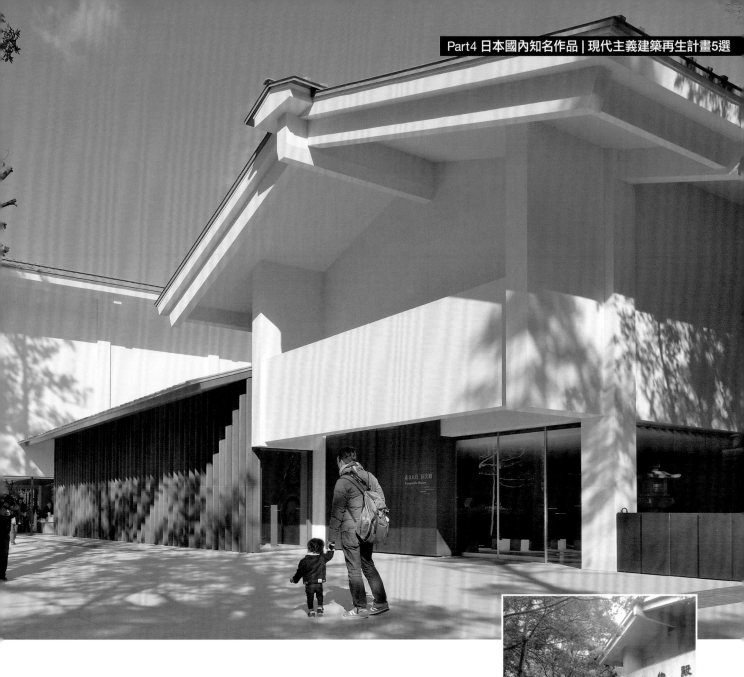

〔照片2〕**隱身樹林中的建築外觀**
過去四周被樹木環繞，不引人注意。藉由重新整頓周邊環境，讓建物前方成為可讓大批參拜者到訪遊走的場所。（照片：下方是由彌田俊男設計建築事務所提供）

沒有牆壁支承重量的地方設置新的耐震牆。並且維持既有建物的輕，增建部位採用鋼骨（S）結構」。

增建的鋼骨結構空間大半部分是倉庫，只有一間房間作為名為鼉太鼓的傳統打擊樂器的展示廳「鼉太鼓廳」〔照片3〕。在春日大社祭典上演奏的鼉太鼓高度有6.5公尺，因此設置了可並排展示的挑高大空間。

除了增建部位的鼉太鼓廳，對於展示空間的構成也重新思考過。將原本是半室外的1樓挑空東側變成室內，與入口整合成第一個展示空間「神垣」〔照片4、5〕。到訪者在最開始踏步進入的「神垣」空間中沒有任何展示品，而是讓靜謐光線在空間中上演的寬廣幽暗空間〔照片6、7，圖1〕。

「參觀展示品之前，先讓訪客置身於可以感觸到神性的空間」，接收到神殿祭司這樣的期望，彌田代表便邀請並取得照明設計的岡安泉設計師協助，將這抽象的空間意象付諸實現。當走完幽暗空間，便會進入光線充足的鼉太鼓廳，再來就是引導向上至既有展示廳改修後的2樓展廳〔照片8〕。

重新開幕後的2016年12月，到訪者累計人數是過去的3倍。展示內容預計每年將更換4次。

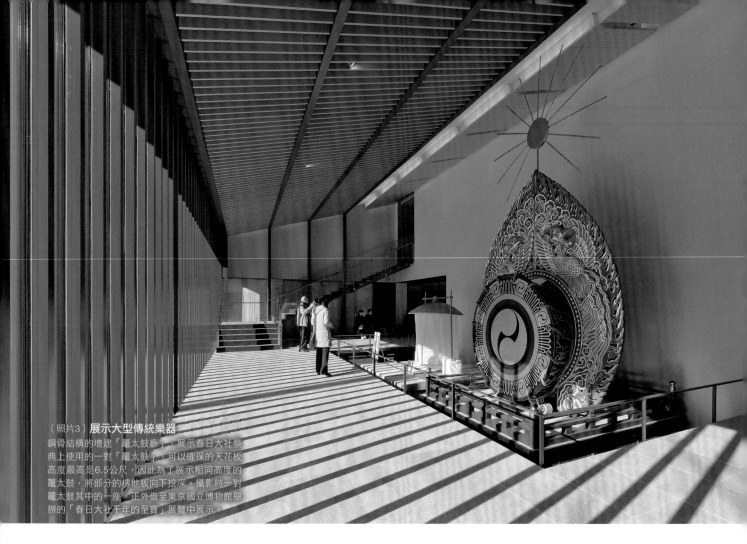

〔照片3〕**展示大型傳統樂器**
鋼骨結構的增建「鼉太鼓廳」，展示春日大社祭典上使用的一對「鼉太鼓」，可以確保的天花板高度最高是6.5公尺，因此為了展示相同高度的鼉太鼓，將部分的樓地板向下挖深。攝影時一對鼉太鼓其中的一座，正外借至東京國立博物館舉辦的「春日大社千年的至寶」展覽中展示。

〔照片4〕**1樓底層挑空部位變成室內空間**
東側既有建物的底層挑空式1樓空間，拆除混凝土製的縱向百葉，添加必要的耐震牆，轉化成室內空間。改修後，此處與出口整合成第一個展示空間「神垣」。

（2張照片為彌田俊男設計建築事務所提供）

〔圖1〕**H型的增建部位**

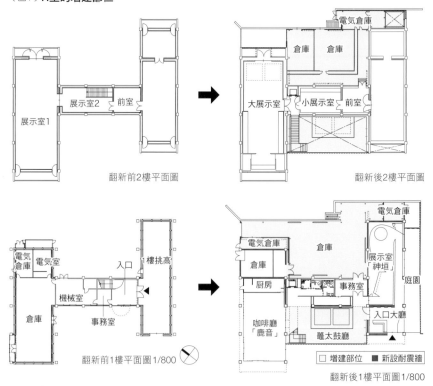

翻新前2樓平面圖　　　　　　　　　翻新後2樓平面圖

翻新前1樓平面圖 1/800

翻新後1樓平面圖 1/800

□ 增建部位　■ 新設耐震牆

既有建物是鋼筋混凝土造的H型平面。1樓以耐震牆補強，再整合鋼骨結構的增建部位。一部分的平面重新檢討再配置。

〔照片5〕**第一個展示廳是寬廣幽暗的空間**
鋪有春日當地出產杉木的入口大廳，前往第一個展示廳「神垣」的通道，被賦予參拜之路的意義。漸漸地明亮度聚焦前方，走廊的寬度也變窄，盡頭的牆上掛著銅製的供奉神明的植物形狀「榊」。

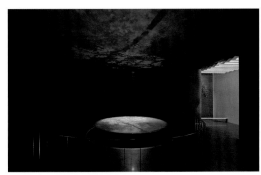

〔照片6〕**水滴與光的展演空間**
「神垣」是沒有室內照明的展示室。照片中是以直徑2.8m鐵製水盤，反映天花板水滴影像的展示裝置「神奈備」。

〔照片7〕**網狀的屏幕式影像裝置**
在神奈備前方的「春日」，有著將10cm方眼網重疊10層而成的屏幕，上方投影著以春日大社風景為主的影像。神垣的影像裝置由作家福津宣人製作。神垣的室內裝修則是由丹青社承作。

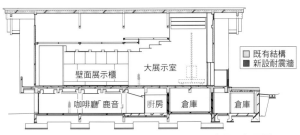

大展示室 面圖1/500

圖例：
□ 既有結構
■ 新設耐震牆

（剖面圖標示）壁面展示櫃　大展示室　咖啡廳「鹿音」　廚房　倉庫　倉庫

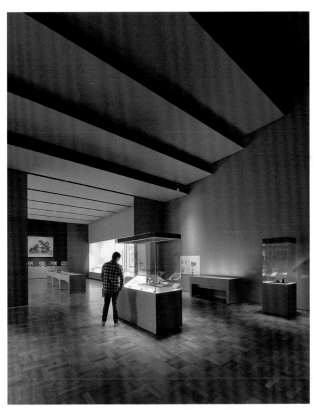

〔照片8〕**天花板做出高低差**
改修既有建築2樓展示空間的大展示廳。過去曾經是天花板高度9公尺的挑高大空間，改修成4.5～9公尺不等的階梯狀天花板造型，搭配著展示物，讓人感受尺度。

春日大社國寶殿

■**所在地**：奈良市春日野町160　■**主要用途**：美術館、倉庫　■**地域、地區**：市街化調整區域、春日山　史風特別保存地區、春日山風景地區　■**建蔽率**：0.75%（法定60%）　■**容積率**：0.88%（法定200%）　■**前面道路**：北12m　■**停車數**：160輛　■**基地面積**：92萬8134m²　■**建築面積**：改修前855 m²、改修後1,222.09 m²　■**總樓地板面積**：改修前648 m²、改修後1,858.28 m²（不計容積24.8 m²）　■**結構**：鋼骨造（增建部位）、鋼筋混凝土造（既有建物改修部位）　■**耐火性能**：準耐火建築物　■**基礎、樁**：直接基礎　■**建築高度**：最高13.52m、簷高11.396m、樓層高度3.5m（1樓）、天花板高度4.5～9m（2樓大展示室）　■**主要跨距**：

1.6×16.75m（鼉太鼓廳）　■**業主**：春日大社　■**設計・監理者**：彌田俊男設計建築事務所、城田建築設計事務所JV聯合承攬　■**設計顧問**：OHNO JAPAN（結構）、森村設計（設備）、岡安泉照明設計事務所（照明）、福津宣人（影像）、StudioREGALO（展示設計）、suyama design（設計）、安東陽子Design（織品）　■**施工者**：大林組　■**施工顧問**：KINDEN（機電、空調、衛生）、KOKUYO（展示箱）、三和建設（外部結構物與造景）　■**營運者**：春日大社　■**設計期間**：2014年5月～2015年5月　■**施工期間**：2015年6月～2016年9月　■**開幕日期**：2016年10月1日　■**總工程經費**：未公開

※建蔽率、容積率、基地面積以基地整體為計

設計者：彌田俊男

1974年出生，1998年修畢京都大學研究所課程，進入隈研吾建築都市設計事務所工作。2011年成立彌田俊男設計建築事務所。設計作品包括「住吉的居場所」等。2011年岡山理科大學準教授。

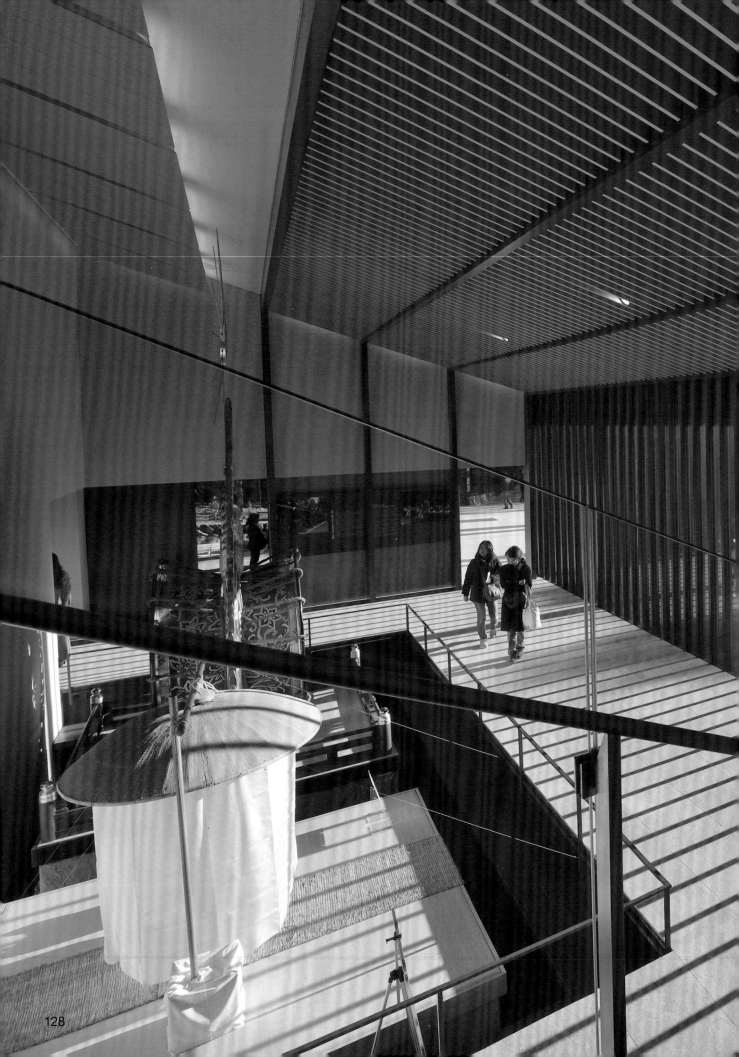

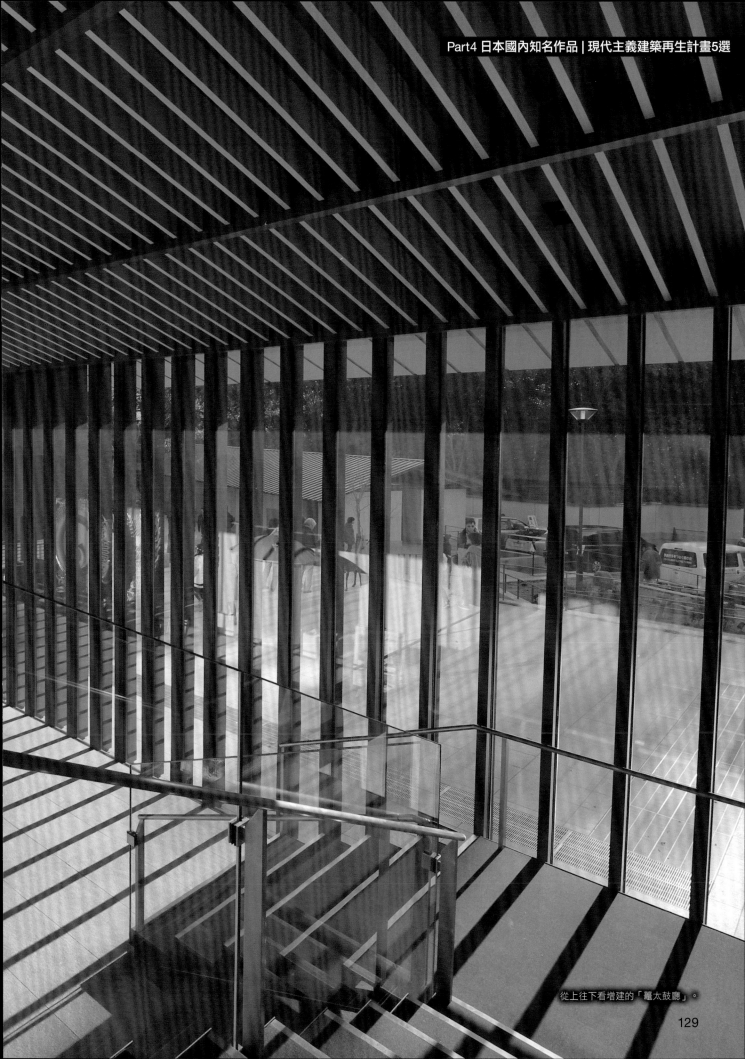

從上往下看增建的「籠太鼓廳」。

門使用門形框架結構讓增建部位獨立開來

路上經過的參訪者佇足觀望的鼉太鼓廳,是與既有建築分開,獨立出來的鋼骨結構增建。
在長邊方向排列門型框架,塑造可彈性使用的無柱室內大空間。

鋼骨造的增建「鼉太鼓廳」,立面有著一整排縱向百葉的落地玻璃,像是鑲嵌在既有鋼筋混凝土建築的低凹處,呈現H形平面,跨距近17公尺的無柱大空間。上方架著與既有建築相同斜度的傾斜屋頂,不僅外觀上,在營運上也講求新舊一體統籌,在結構上則是與耐震補強處理過的既有建築劃清界線之後,再進行增建工程〔照片9〕。

「目標是室內空間或開口部位沒有立柱」彌田代表表示,無柱大空間的結構僅在正立面方向以門形框架建構出來。跨距16.75公尺的門形框架,是由剖面尺寸400×100mm的鋼材組構而成,為了控制剖面尺寸到最小限度,使用鋼原料在柱子上。這樣的門形框架以1.6公尺的間隔排成4列,用來支承屋頂與玻璃帷幕〔照片10〕。新設置的鋼構階梯,也是利用架在門形框架主結構上的梁來支撐〔照片11〕。

1973年完成的既有建築部位,因耐震性能低下不符現行耐震法規定,曾經被列為不合格建築,也藉由這次增建改建計畫取得符合規定的建築執照,更因增建與改建,這座符合法令規定的建物,改變了從誕生以來的樣貌。 （松浦隆幸＝執筆者）

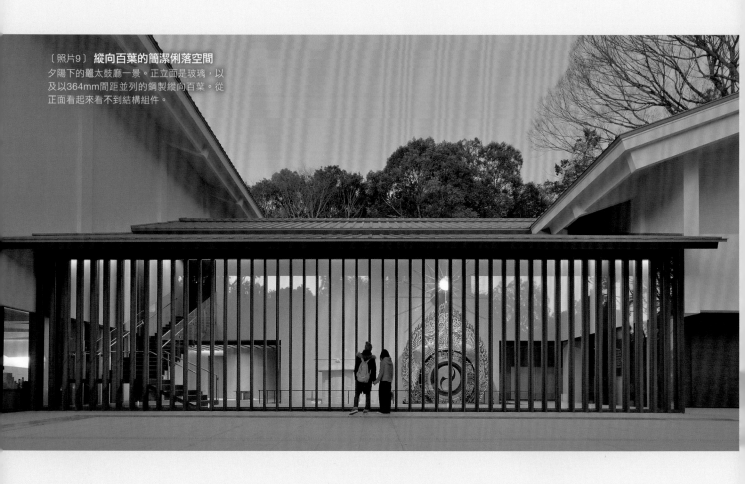

〔照片9〕 縱向百葉的簡潔俐落空間
夕陽下的鼉太鼓廳一景。正立面是玻璃,以及以364mm間距並列的鋼製縱向百葉。從正面看起來看不到結構組件。

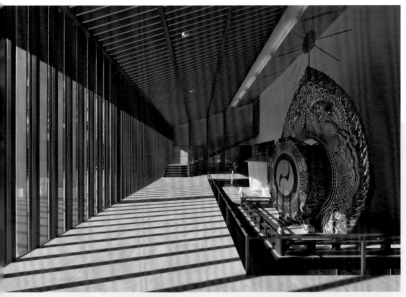

〔照片10〕**鋼骨製細柱**
在16.75公尺長的正立面方向上，以4列門型框架結構並列支承出的空間。門型框架結構的柱梁皆是由剖面尺寸400x100mm的鋼材構成。柱子上使用自然實木。

〔照片11〕**新設的出挑式階梯**
新設置的階梯是從鋼製門型框架（照片中右邊）以出挑方式支承。樓地板則是使用花崗岩讓內外連續。

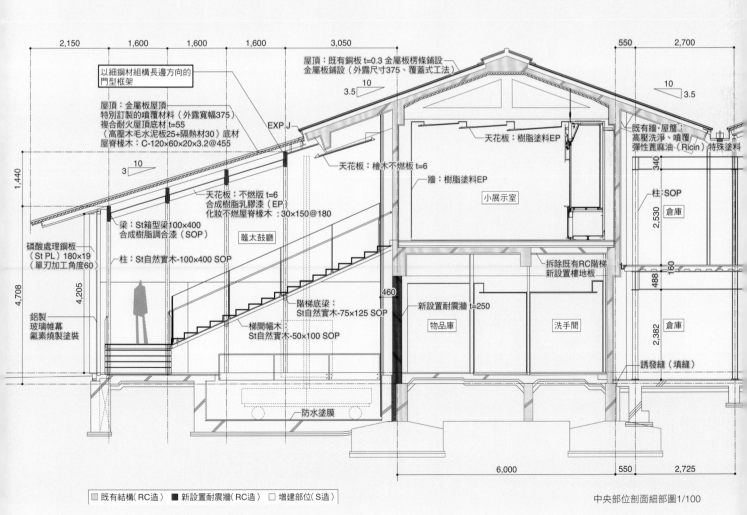

以細鋼材組構長邊方向的門型框架

屋頂：金屬板屋頂
特別訂製的噴覆材料（外露寬幅375）
複合耐火屋頂底材t=55
（高壓木毛水泥板25+隔熱材30）底材
屋脊椽木：C-120×60×20×3.2@455

屋頂：既有鋼板 t=0.3 金屬板楞條鋪設
金屬板鋪設（外露尺寸375、覆蓋式工法）

EXP.J

天花板：檜木不燃板 t=6

天花板：樹脂塗料EP

牆：樹脂塗料EP

小展示室

既有牆·屋簷：
高壓洗淨·噴覆
彈性蓖麻油（Ricin）特殊塗料

柱：SOP

倉庫

天花板：不燃版 t=6
合成樹脂乳膠漆（EP）
化妝不燃屋脊椽木：30×150@180

梁：St箱型梁100×400
合成樹脂調合漆（SOP）

甌太鼓廳

柱：St自然實木-100×400 SOP

磷酸處理鋼板
（St PL）180×19
（單刃加工角度60）

階梯底梁：
St自然實木-75×125 SOP

梯間幅木：
St自然實木-50×100 SOP

拆除既有RC階梯
新設置樓地板

新設置耐震牆 t=250

物品庫

洗手間

誘發縫（填縫）

鋁製
玻璃帷幕
氟素燒製塗裝

防水塗膜

460

倉庫

□ 既有結構（RC造）　■ 新設置耐震牆（RC造）　□ 增建部位（S造）

中央部位剖面細部圖1/100

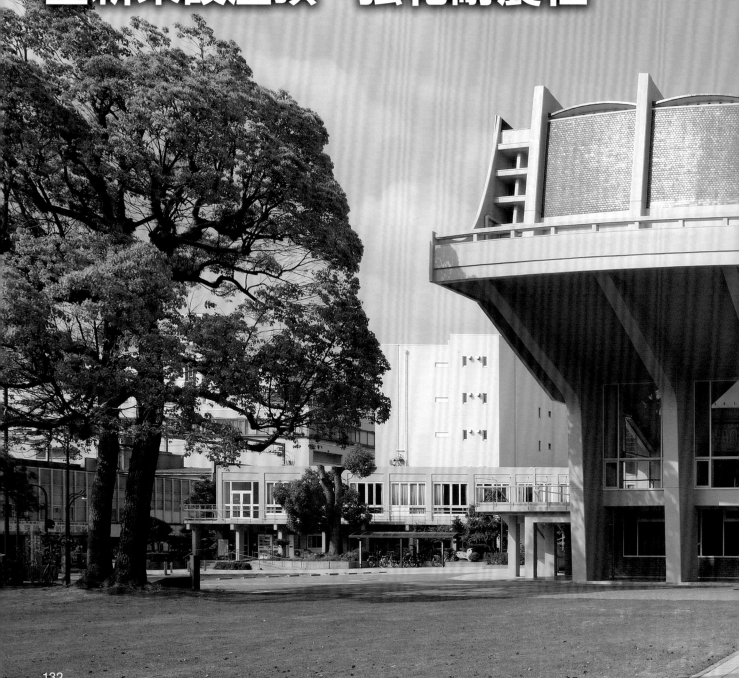

米子市公會堂（鳥取縣米子市）　原設計：村野藤吾

業主：米子市　改修設計：日建設計・桑本總和設計JV聯合承攬　施工：鴻池組・MIHO TECHNOS・平田組JV聯合承攬

村野的「大鋼琴」
重新架設屋頂、強化耐震性

改修後的北東側外觀。以大鋼琴形狀發想的獨特外觀沒有改變。公會堂位於市區中心，具有「只要是市民都會知道」的存在感。1958年建設時期，藉由市民「1日圓」募款運動，募集到不少資金。鋼筋混凝土造、一部分鋼骨造的地下1層地上4層建築物。1980年歷經增建與改建之後，總樓地板面積變成4,872平方公尺。（除特別註記以外皆為木原慎二提供）

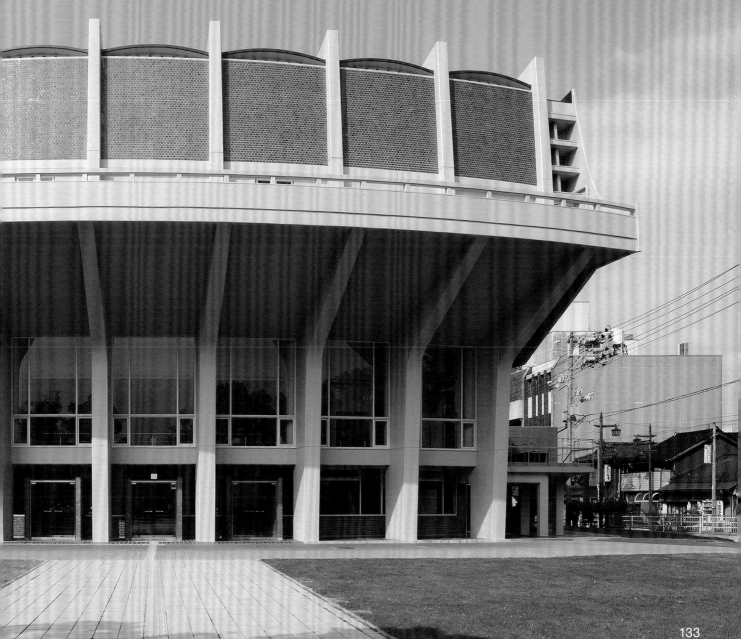

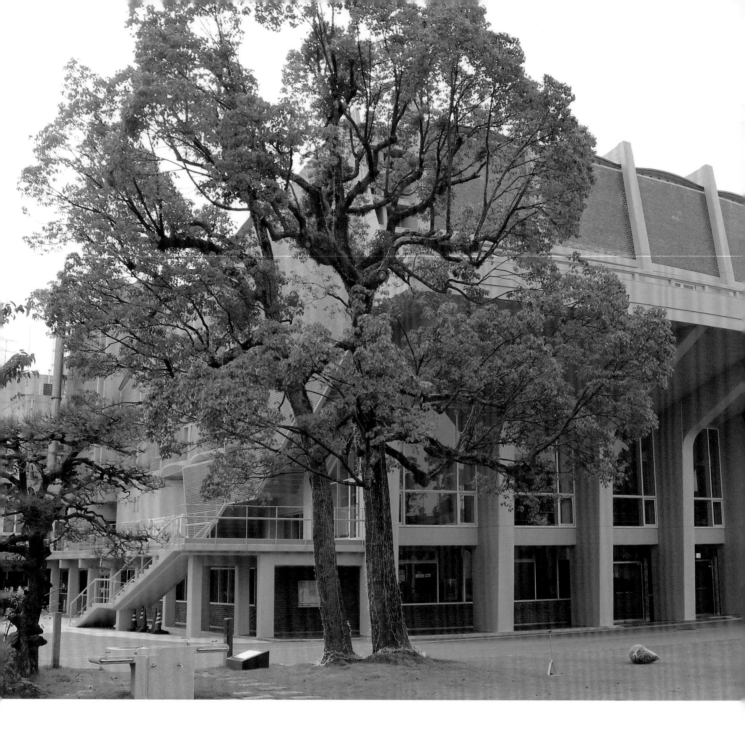

既有公共設施的存廢是市民關心的事情，因此米子市公會堂向市民進行問卷調查。由日建設計擔任改修設計，米子市公會堂於2014年春天再次啟用。不僅重新架設屋頂增加強度，也守護了村野藤吾建築師獨特的設計原意。

在米子市市民之間「米子市公會堂是村野藤吾建築師以大鋼琴為象徵符號設計出來的」沸沸騰騰地流傳著這一番佳話。大約半世紀以前1958年建造的米子市公會堂（鳥取縣米子市角盤町），最近剛完成了改修工程。

計畫改修的討論開始於2009年，當地的桑本總合設計執行耐震診斷時，檢查出Is值（結構耐震指標）0.15低於標準的超低值。報告書上記載著包括結構補強等所需要的工程費用約14億日圓。被檢測出這樣結果的米子市公會堂，於2010年9月停止使用。同時米子市政府也對3,000人以上的米子市市民進行問卷調查聽取意見。

約半數回應，其中45.4％表示「應該保存」，表示「廢止」意見的38.2％比例也是相當高。野坂康夫市長在同年12月，公開表示米子市公會堂將會進行改修持續使用的決定。以市調結果來決定公共設施的存廢，這算是相

〔圖1〕**不改變設計原意設置耐震牆**　　　　　　　　　（資料：本章節至141頁皆為日建設計提供）

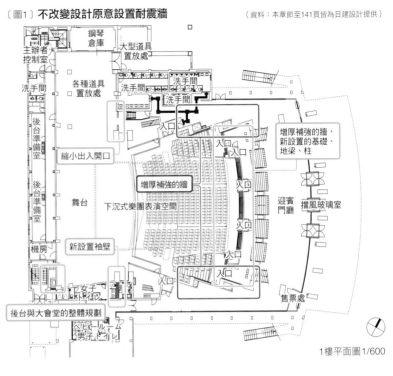

1樓平面圖1/600

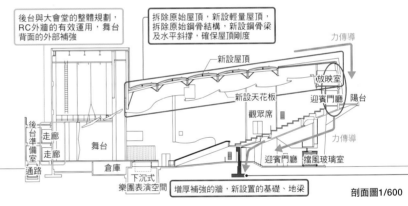

在每根梁上輪替架設新屋頂。建物內既有牆壁位置都設置耐重牆。將因建築伸縮縫而獨立開來的後台準備室與舞台一起做整體規劃，增加舞台背面的結構強度。

剖面圖1/600

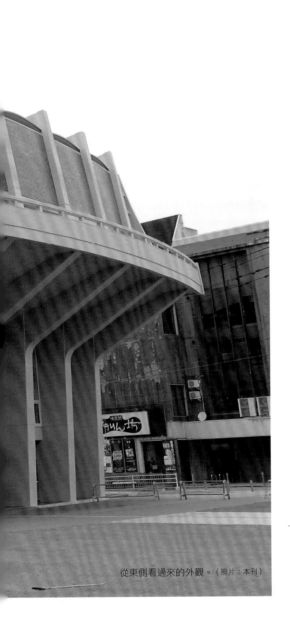

從東側看過來的外觀。（照片：本刊）

結構的最大弱點在屋頂

改修設計工程以公開招標方式進行，當選得標的是日建設計·桑本總和設計JV聯合承攬，所提出的改修計畫中，讓人感到意想不到的是「屋頂的重新建造」〔圖1〕。

擔任結構設計的日建設計結構設計部門吉田聰主管表示，一眼就可以看出當時整體結構的缺點在出入口上方過度施作的出挑。共有兩個缺點，一是剖面波浪狀的混凝土造屋頂，「屋頂接合部位的強度不足，整個公會堂大廳不是一個「整體的箱子」，因此耐震性能低下」吉田聰說。

另一個缺點是空中飛出來的觀眾席層層出挑背後的牆壁荷重，無法順暢地傳至地面。

觀眾席後方的階梯狀樓板視為耐

〔照片1〕**隔間牆也是耐震牆**
迎賓門廳與表演廳之間的隔間牆變成耐震牆，在下方部位加入分散荷重至地面的地梁基礎。照片是施工中的景象。

（照片：鴻池組）

當少見案例。

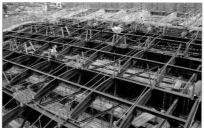

〔照片2〕**在每根梁上輪替更換新屋頂**

架設新屋頂的施工景象。表演廳上方的屋頂全部拆除。大梁也用全新的鋼骨取代，屋頂版也維持原本的波浪造型重新展現。（照片：鴻池組）

〔圖2〕**加上新隔音板**

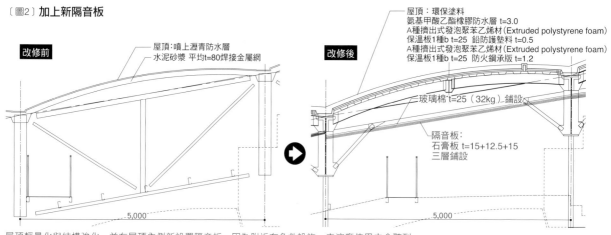

改修前
屋頂：噴上瀝青防水層
水泥砂漿 平均t=80焊接金屬網

改修後
屋頂：環保塗料
氨基甲酸乙酯橡膠防水層 t=3.0
A種擠出式發泡聚苯乙烯材 (Extruded polystyrene foam)
保溫板1種b t=25 鉛防護墊料 t=0.5
A種擠出式發泡聚苯乙烯材 (Extruded polystyrene foam)
保溫板1種b t=25 防火鋼承版 t=1.2
玻璃棉 t=25（32kg）鋪設
隔音板：
石膏板 t=15+12.5+15
三層鋪設

5,000 5,000

屋頂輕量化與結構強化，並在屋頂內側新設置隔音板。因為附近有急救設施，表演廳使用中會聽到
救護鳴笛聲，因此提高隔音性能是設計需求之一。

震要素，藉由增加表演廳與門廳之間的隔間牆厚度，在不改變原始設計的狀態下，解決了耐震方面的問題〔照片1〕。

另一方面，屋頂方面進行了相當大的工程，表演廳部位的屋頂全部拆除，梁也更換成新的鋼骨，屋頂面以波狀鋼承版重現。不僅達到建築輕量化以及結構強化的目標，也附加隔音板〔照片2、圖2〕。此外還有在兩側觀眾席等地方，以不影響原設計的方式施作補強〔照片3〕。結構耐震指標Is值至少需要0.7，改修結果到達0.675以上。

「不能改變的地方徹底修護」

室內也進行改修，藉由更換門扇等方式，表演廳的安靜效果提高了5～10dB。就算換了新的門扇，也將原設計具有象徵代表意義的手把再利用。表演廳的天花板進行3D掃描計測，讓重建的屋頂仍嚴格精確地呈現空間原形。

此外，若不特別提的話可能會不知道外牆磁磚也是精心補修的結果。外牆磁磚指定為文化財產，因此翻新方針設定是盡可能保留既有磁磚，損壞部位才重新鋪貼，當時為了讓新舊磁磚在視覺上沒有異樣地和諧共存，因此慎重地挑選磁磚顏色〔照片4～6〕。

為了讓保存下來的舊磁磚不會發生

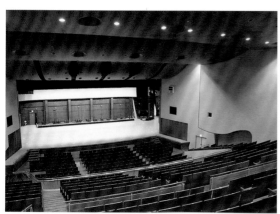

〔照片3〕**全面更換並強化新的天花板**

左為表演廳室內景象。從觀眾席看不見的袖壁等部位補強處理。天花板配合屋頂形狀置入鋼骨，可對應水平震度2.5G。波浪狀的天花板形狀，先以3D掃描機計測，精準再現。右方照片是在更換後的新門上安裝既有的門把。（照片：本刊）

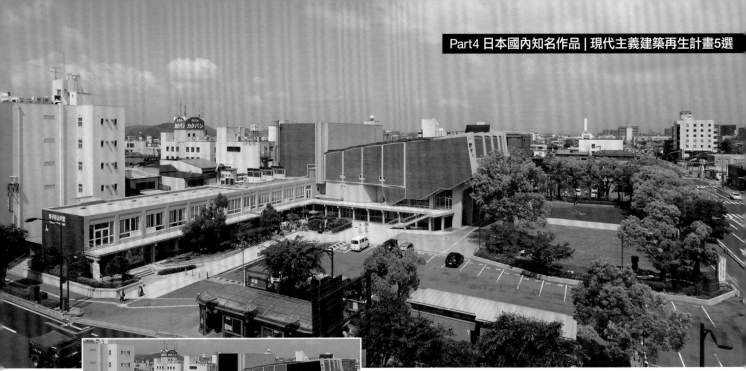

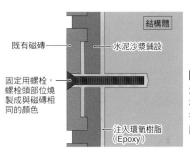

〔照片4〕**舖設保有整體和諧觀感的新磁磚**
從東側往下俯瞰的全景。外牆磁磚是以石州瓦相同製作方式製成。更換部分已經損毀的外牆磁磚並舖上新的，新舊之間完全分辨不出差別。

〔照片5〕**整體約一半的磁磚重新鋪設**
紅褐色部位是舖上新燒製的磁磚，約佔整體一半以上，共8萬片。工程進行中遇到營造廠關閉，仍持續反覆實驗，製作出質感相近的磁磚。

〔圖3〕既有磁磚打入螺栓固定
沒有更新的既有磁磚部位，若是在比一般人頭高處的部位，無論有沒有弓起呈脫落狀，都得入固定螺栓，並以注入環氧樹脂（Epoxy）固定在結構體上。

結構體
既有磁磚
水泥沙漿鋪設
固定用螺栓，螺栓頭部位燒製成與磁磚相同的顏色
注入環氧樹脂（Epoxy）

〔照片6〕**以實體模型mock-up確認9次**
實體模型mock-up的最終階段。將新燒製的磁磚放在既有磁磚前，確認是否有不合適不協調之處。（照片：鴻池組）

脫落的情形，每一塊磁磚都以螺栓固定〔圖3〕。

以「大阪弁護士會館」設計受到矚目的日建設計資深董事江副敏史建築師表示：「無論如何要將村野藤吾原始設計不能改變的地方徹底地修復。」總工程經費如耐震診斷報告書所提示一樣約14億日圓。以總樓地板面積來計算每平方公尺單元造價是28.6萬日圓。（宮澤洋 撰寫）

米子市公會堂

■**所在地**：鳥取縣米子市角盤町2-61 ■**既有建築的原設計者**：村野・森建築事務所 ■**既有建築的施工者**：鴻池組 ■**既有建築的完工日期**：1958年4月 ■**主要用途**：公會堂（改修計畫前後沒有改變）■**地域、地區**：商業地區 ■**建蔽率**：36.78% ■**容積率**：70.28% ■**前面道路**：南側15m ■**停車數**：35輛 ■**基地面積**：6,932.15m² ■**建築面積**：2,550.14m²（改修計畫前後沒有改變）■**改修部位的總樓地板面積**：4,872.10m² ■**結構**：鋼筋混凝土造、一部分鋼骨造 ■**樓層數**：地下1層地上4層 ■**耐火性能**：1小時耐火建築物 ■**基礎、樁**：筏式基礎 ■**建築高度**：最高19.08m，簷高18.63m，樓層高度3.03m ■**業主**：米子市 ■**設計者**：日建設計・桑本總合設計JV聯合承攬（基本設計、耐震補強以及表演廳改修施工設計）、桑本總合設計・桑本建築設計JV（其他大規模改修施工圖設計）、龜山設計（設備實施設計）、日建設計（全體設計監修）■**監理者**：日建設計・桑本總合設計JV聯合承攬（耐震補強耐震補強以及表演廳改修工程監理）、桑本總合設計・桑本建築設計JV聯合承攬（其他大規模改修工程監理）、龜山設計（設備工事工程監理）■**施工者**：鴻池組・MIHO TECHNOS・平田組JV（建築）、HOKUSHIN・壽電氣・齊木電氣設備JV聯合承攬（機電工程）、ONAGO GAS・大丸水機・Taiyo Nissan Energy Corporation JV聯合承攬（空調・衛生）■**營運者**：米子市文化財團米子市公會堂 ■**設計期間**：2011年9月～2012年10月 ■**施工期間**：2013年1月～2014年2月 ■**開幕日期**：2014年3月29日 ■**總事業費**：15億1,069萬4,224日圓 ■**設計費**：1億1,745萬3,000日圓（基本設計階段4,725萬日圓、細部設計與施工圖階段4,432萬500日圓、工程監理階段2,588萬2,500日圓）■**總工程費**：13億9,324萬1,224日圓

「藉由翻修，以後也希望年輕世代可以來使用」（米子市教育委員會事務局文化課的松本謙次主任），抱持這樣的觀點，翻新後再次開放時，將迎賓門廳作為可出借作為舞蹈練習等用途的場地。（照片：米子市公會堂）

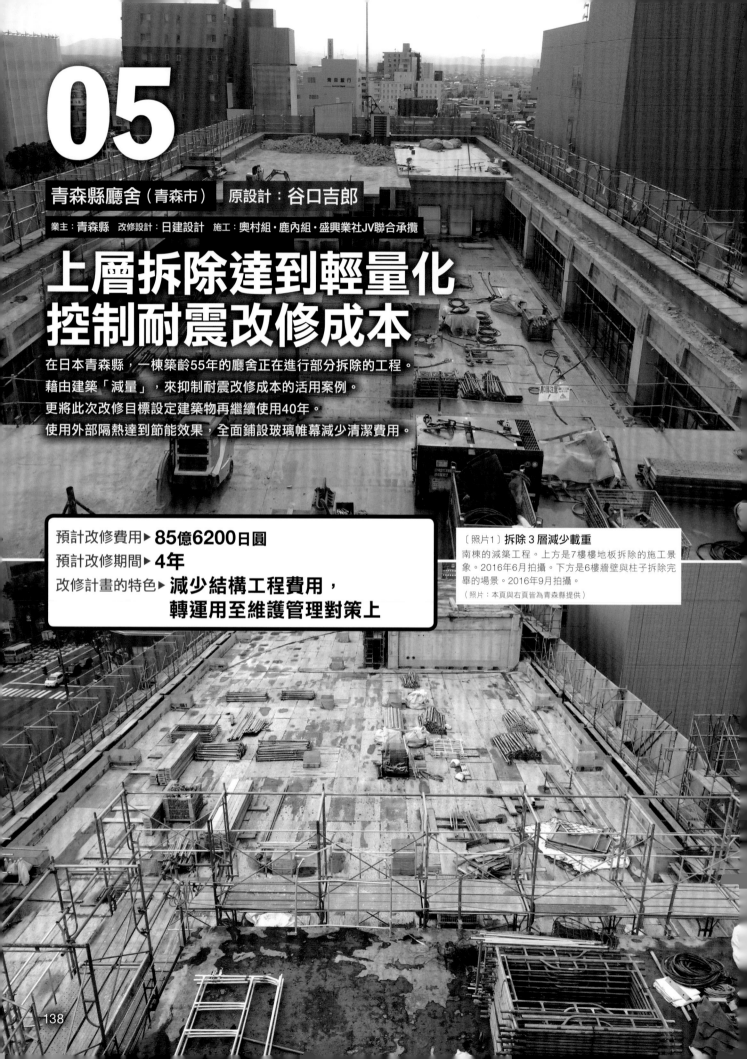

05

青森縣廳舍（青森市）　原設計：谷口吉郎

業主：青森縣　改修設計：日建設計　施工：奧村組・鹿內組・盛興業社JV聯合承攬

上層拆除達到輕量化
控制耐震改修成本

在日本青森縣，一棟築齡55年的廳舍正在進行部分拆除的工程。
藉由建築「減量」，來抑制耐震改修成本的活用案例。
更將此次改修目標設定建築物再繼續使用40年。
使用外部隔熱達到節能效果，全面鋪設玻璃帷幕減少清潔費用。

預計改修費用 ▶ **85億6200日圓**
預計改修期間 ▶ **4年**
改修計畫的特色 ▶ **減少結構工程費用，
轉運用至維護管理對策上**

〔照片1〕**拆除3層減少載重**
南棟的減築工程。上方是7樓樓地板拆除的施工景象。2016年6月拍攝。下方是6樓牆壁與柱子拆除完畢的場景。2016年9月拍攝。
（照片：本頁與右頁皆為青森縣提供）

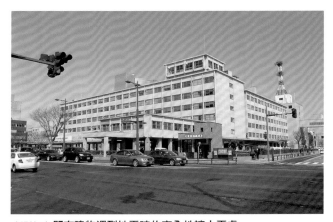

〔照片2〕**既有建物遇到地震時的安全性讓人憂慮**
青森縣政大廳的南側外觀。2014年3月拍攝。從1960年完工以來，經過55年的建物需要確保耐震性能。

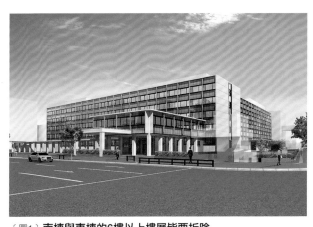

〔圖1〕**南棟與東棟的6樓以上樓層皆要拆除**
完工景象示意圖。拆除南棟的6到8樓，東棟的6樓。工程預計在2018年12月完成。（資料：本頁皆為青森縣提供）

〔圖2〕**總樓地板面積共減少2,960平方公尺**

	改修前		改修後	
	總樓地板面積	樓層數	總樓地板面積	樓層數
南·東棟	2萬2735.06m²	地下1樓·地上8樓	1萬9776.82m²	地下1樓·地上6樓
議會棟	5278.04m²	地上6樓	5278.04m²	地上6樓
合計	2萬8013.10m²		2萬5054.86m²	

拆除南棟與東棟的6樓以上樓地板面積共計2,960平方公尺。因為機房保留，因此依法規認定是地上6樓建物）

〔圖3〕**設計、監理與施工者（2016年3月的時間點）**

設計·監理		日建設計
施工	建築工程	奧村組·鹿內組·盛興業社JV
	強電設備工程	張山電氣·日善電氣·弘都電氣JV
	弱電設備工程	北洋電設·高橋電氣工程JV
	空調設備工程	弘前水道·東弘電機·大管工業JV
	給排水·衛生設備工程	青森設備工業·ASMOJV
	昇降機設備工程	日立Building System
	電氣設備移設工程	sequence service

青森縣於2014年6月在設計徵選中選出日建設計承攬設計·監理的工作。

　　青森縣政大廳目前正在進行一部分的拆除，讓建築重量減輕，並提高耐震性能的改修工程〔照片1〕。

　　若將整個縣政大廳重新改建的話，總工程經費約需180億日圓，若只是增設耐震牆，又會讓辦公空間不好使用。最後選出了可以克服這樣兩難問題的翻修方案，工程經費預計約只需重建的一半，85億6,200萬日圓。

　　預計2018年中完成，建築壽命再延長40年。

　　由已故的谷口吉郎建築師設計，1960年完工的縣政大廳是SRC（鋼骨鋼筋混凝土）地下1層地上8層的建築物〔照片2〕。由南棟、東棟以及議會棟3棟以ㄇ字型圍塑中庭，當時的工程經費約9億5,000萬日圓。

　　老舊損毀的3棟老建築可以遇到再生的機會大約是發生在2007年。當時日本憂慮國家財政惡化以及縣民人口減少的問題，從很早開始組織FM（設施管理·Facility Management）機制的青森縣，擬定「青森縣縣有設施活用方針」。2007年的時間點，縣有設施約有3,650棟，針對設施之間是否統合或是廢止的議題，嚴肅地從經濟面思考並開始探討。

　　其中，青森縣政大廳就曾經歷經了要改建還是要改修的爭論。

　　特別被視為問題的是耐震性能不足。以Is值（結構耐震指標）來看，東棟4樓的數值最低0.38，比標準值的0.6低很多。

　　因此青森縣決定將南棟與東棟6樓以上合計2,960平方公尺的樓地板拆除，採用減築的策略方案〔圖1、2〕。

　　2014年6月在設計徵選中勝出的日建設計將承攬設計·監理的工作〔圖3〕。施工則是由奧村組·鹿內組·盛興業社JV聯合承攬。

減築工程費是3億8490萬日圓

　　拆除工程費用約達4億2,800萬日圓（在此是指發包的直接工程費，以下同）。其中減築工程費約佔九成的3億8,490萬日圓。在減築工程費中佔較高比例的是防水改修工程費，約1億6,885萬日圓。

　　南棟與東棟的耐震改修方式是增設鋼筋混凝土（RC）承重牆，以及一部分的承重牆的增打施作，約投入了

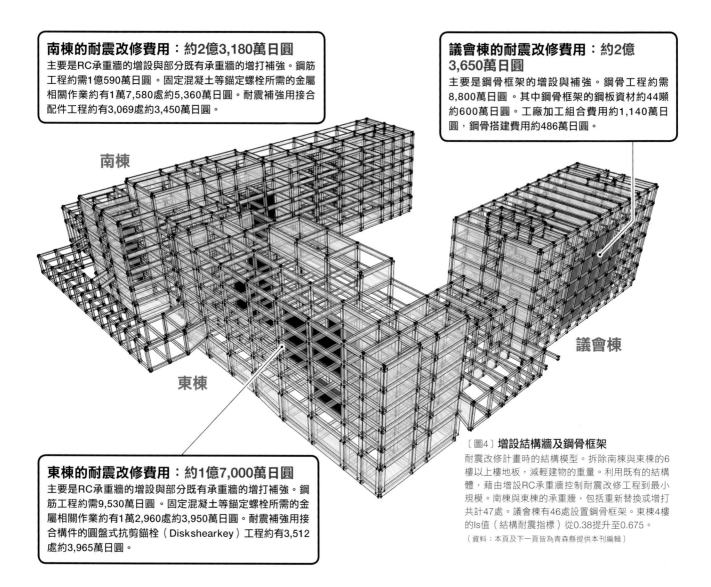

南棟

東棟

議會棟

〔圖4〕**增設結構牆及鋼骨框架**
耐震改修計畫時的結構模型。拆除南棟與東棟的6樓以上樓地板，減輕建物的重量。利用既有的結構體，藉由增設RC承重牆控制耐震改修工程到最小規模。南棟與東棟的承重牆，包括重新替換或增打共計47處。議會棟有46處設置鋼骨框架。東棟4樓的Is值（結構耐震指標）從0.38提升至0.675。
（資料：本頁及下一頁皆為青森縣提供本刊編輯）

4億日圓的工程經費。這裡面鋼筋工程約佔一半，其他主要是植筋工程、SRC鋼骨鋼筋混凝土建物耐震補強用接合構件的圓盤式抗剪錨栓（Disk shearkey）工程。

工程費用看起來相當龐大，但因為上方載重減少了，南棟與東棟需要增設承重牆的位置控制在47處〔圖4〕。因為是替換既有的非承重牆，前述辦公空間中無需增設新的耐重牆即可達到耐震的效果。

議會棟的耐震改修費約2億3,650日圓。議會棟無需施作減築工程，只需單純地在長邊方向設置結構補強用的鋼骨框架，共設置了46處。議會空間則使用「田」字形的鋼骨來補強。

玻璃帷幕減少清潔維護成本

青森縣政府決定進行耐震翻修工程的同時也重視節能策略，因此採用外部隔熱作為主要手段〔圖5〕。在既有建築的結構主體外牆上鋪設發泡聚苯乙烯材（polystyrene foam）等製成的複合式隔熱材，再在上方鋪設檜木材作為裝飾材。一部分裝飾材是使用從議會或各個玄關大廳拆除的天花板

材，以降低建材成本。

南棟外牆的改修工程費約需1億7,540萬日圓，大約有4,519平方公尺的面積鋪設了隔熱板，以及包括天花板廢材回收再利用的檜木材共計932平方公尺。

再加上南棟的門窗改修工程費約4億4,180萬日圓。為了提高隔熱性能，約有1,530平方公尺的開口部位設置了Low-E低輻射複層節能玻璃。

經過這樣的隔熱處理，若以外牆性能指標PAL（Perimeter Annual Load）的判斷基準值86%來看，改

〔圖5〕**外部隔熱處理，面向道路的外牆全部改鋪設玻璃**

面向前面道路的外牆剖面圖。既有結構的外牆改成玻璃帷幕。若以外牆性能指標PAL（Perimeter Annual Load）的判斷基準值86%來看，改修後的青森縣政大廳，其用來表示整體外牆節能性能的單次能源消耗量被檢定下降至75%。外牆情境圖。

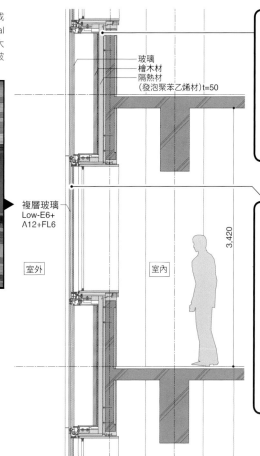

玻璃
檜木材
隔熱材
（發泡聚苯乙烯材）t=50

複層玻璃
Low-E6+
Λ12+FL6

室外

室內

3,420

南棟的外牆改修：1億7,540萬日圓

既有結構外牆上鋪設泡苯乙烯材等的隔熱板，上方再鋪上檜木化妝板，完成外牆隔熱處理。南棟的隔熱板面積約4,519m²，工程費約3,152萬日圓。化妝板面積約932m²，工程費約3437萬日圓。

南棟的門窗改修：4億4,180萬日圓

南棟的門窗改修工程費約4億4,180萬日圓。其中的大項目是面向前面道路的外牆工程。設置玻璃帷幕，目的是降低既有外牆的清潔維護管理成本。既有結構的窗面部位使用Low-E玻璃，其他都使用浮板玻璃（Float plate glass）。鋁門窗工程面積約2,000m²多，約1億8,885萬日圓。Low-E玻璃相關工程面積約1,530m²，約7,880萬日圓。

修後的青森縣政大廳，其用來表示整體外牆節能性能的單次能源消耗量被檢定下降至75%。

臨道路的外牆則是全面改成玻璃帷幕，目的是降低外牆清潔等的維護管理成本。鋪設在南棟外牆上約2,000平方公尺以上的鋁製玻璃帷幕工程約需1億8,885萬日圓。

辦公空間的平面配置規劃也考量未來營運成本。例如拆除既有的舊天花板，直接將上方樓層樓地板的底面當作天花板〔圖6〕。因此天花板高度從原本的2.7公尺升高至3.42公尺，並將管線配置在辦公空間的上方。

強電設備或弱電設備的電纜線集中配置於此，並配合辦公空間的隔間變更，讓電源線、電話線、區域網路LAN電纜線等拉線作業容易施作。南棟的強電設備工程費約3億5,450萬日圓，其中插座分線工程費約1億7,400萬日圓。

（高市清治撰寫）

〔圖6〕**管線整合**

南棟的機電設備工程：3億5,450萬日圓

在上方設置管線，在牆壁設置纜線支架（Cable Rack）。整合強電設備或弱電設備的線路。配合辦公室的平面配置，讓電源線可以輕易拉出使用。也考量到未來改變隔間時所需成本可以降到最低。強電用的管線工程費約1,640萬日圓。

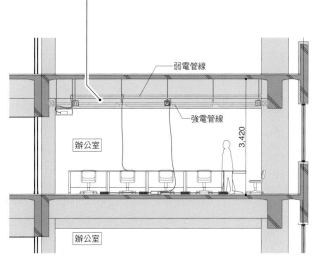

弱電管線

強電管線

3,420

辦公室

辦公室

辦公室的配線計畫示意圖。拆除既有天花板，讓樓板管線外露。

Part5
日本國內知名作品
閒置空間再活用計畫10選

默默無聞的建築物，經翻修後徹底重生，吸引眾人目光。這應該就是改修的精髓吧。
在日本國內，將各種創意可能性開展開來的翻修案例逐漸增加。
該如何釐清建築法規，該用怎樣的技術來實現創意呢？
日本的建築改修要如何邁向下一步是值得探討的。

日經建築 Selection

Architecture Renovations in the World

143

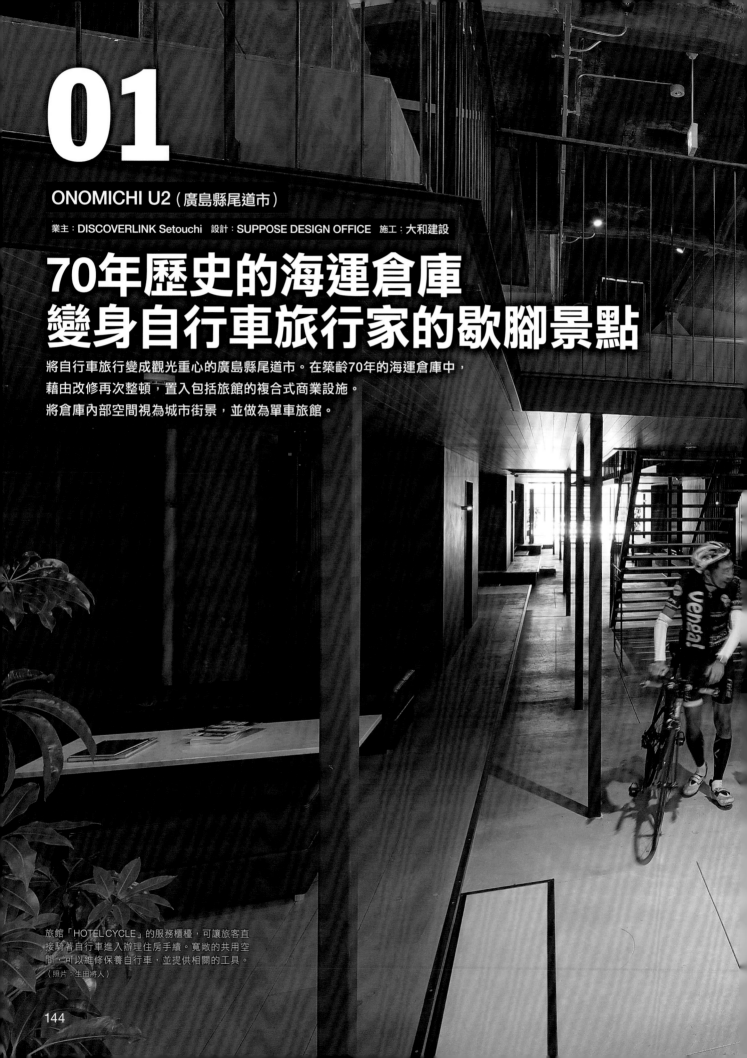

01

ONOMICHI U2（廣島縣尾道市）

業主：DISCOVERLINK Setouchi　設計：SUPPOSE DESIGN OFFICE　施工：大和建設

70年歷史的海運倉庫
變身自行車旅行家的歇腳景點

將自行車旅行變成觀光重心的廣島縣尾道市。在築齡70年的海運倉庫中，

藉由改修再次整頓，置入包括旅館的複合式商業設施。

將倉庫內部空間視為城市街景，並做為單車旅館。

旅館「HOTEL CYCLE」的服務櫃檯，可讓旅客直
接騎著自行車進入辦理住房手續。寬敞的共用空
間，可以維修保養自行車，並提供相關的工具。
（照片：生田將人）

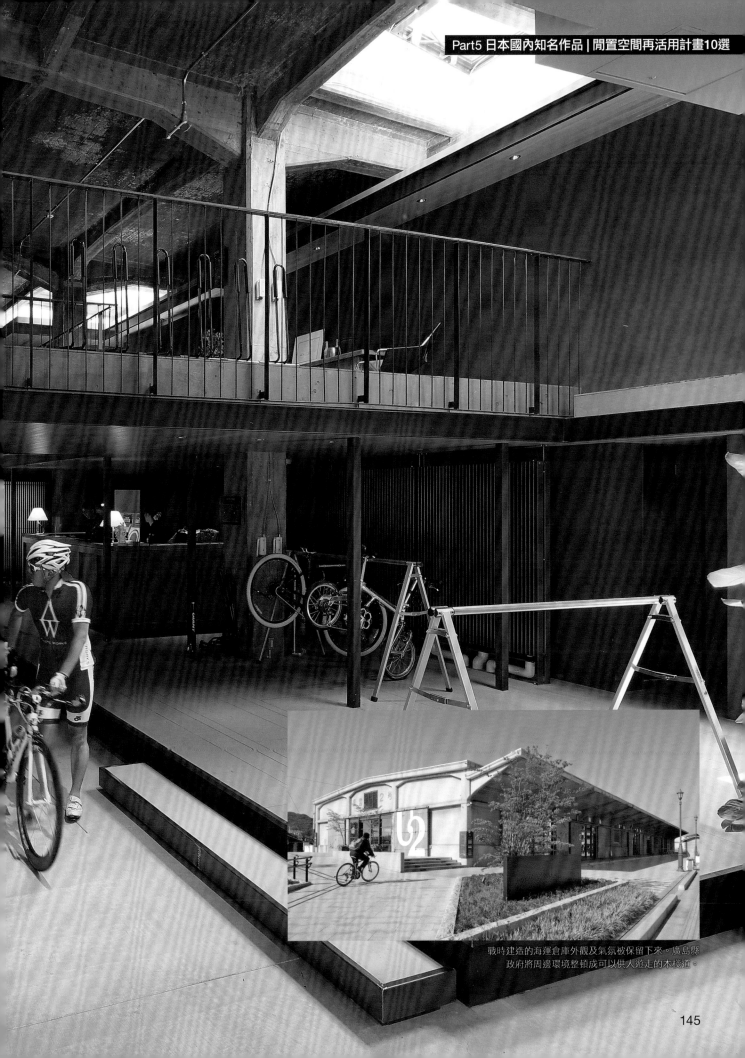

戰時建造的海運倉庫外觀及氣氛被保留下來。廣島縣
政府將周邊環境整頓成可以供人遊走的木棧道。

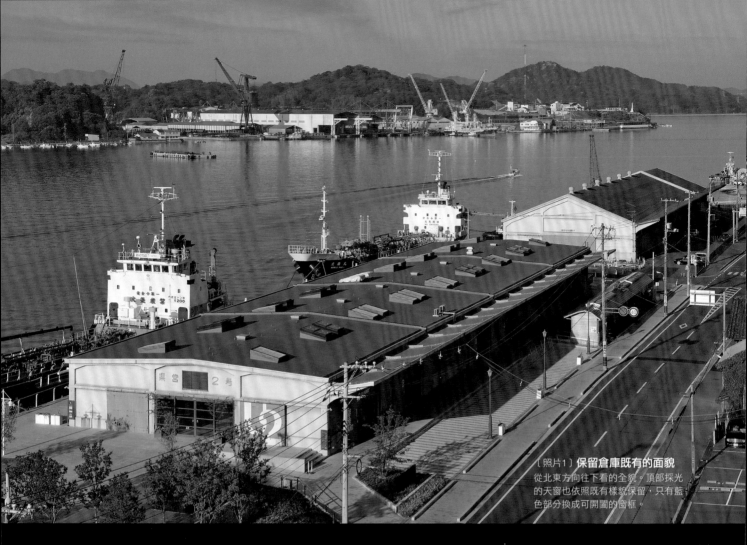

〔照片1〕**保留倉庫既有的面貌**
從北東方向往下看的全貌。頂部採光的天窗也依照既有樣貌保留，只有藍色部分換成可開闔的窗框。

〔照片2〕**室內不用隔間牆，以屋簷或高度差分區**
照片前方從左到右，分別是「ButtiBakery」、商品販賣的「U2 shima SHOP」、「Yard Cafe」。裏側是「TheRESTAURANT」與「KOGBAR」。各自有不同的招牌，由DLS負責整體營運。

廣島縣尾道市以「坂之街」聞名（譯註：日文的「坂」是斜坡之意），是建造在面向尾道水道（瀨戶內海）坡地上排排並列民房，為本州和四國之間的連結橋中，唯一一座自行車可以通行的「島波海道」，由於是本州側的起點，廣島縣尾道市也以此處作為振興觀光產業鏈的重要據點，開展自行車相關的各種商機。

2014年在JR尾道站走路5分鐘港灣處開業的「ONOMICHI U2」，也是以發揚自行車觀光與瀨戶內海魅力為主題的商業設施。原本是戰時建造使用的海運倉庫〔照片1〕，「U2」的簡稱是從設施正式名稱「縣營上屋（U.wa.ya）2號」發想而來。建物的所有權人是廣島縣，委託尾道市管理。2006年卸下倉庫身分，為了募集今後最合適的空間使用策略，由廣島縣與尾道市共同舉辦了一場設計競圖。

建築設計事務所 SUPPOSE DESIGN OFFICE（廣島市）與負責企劃行銷經營的DISCOVERLINK

〔照片3〕**讓人聯想像是走在街上的共用空間**
旅館2樓的共用走廊。自然採光不足反而呈現夜幕低垂燈光點綴的景象。客房牆壁的凹凸質感，像是一棟棟接連的建築物。

Setouchi（廣島縣尾道市，以下簡稱DLS）提出了兼具旅宿、餐飲、零售等空間機能的複合式商業設施翻修計畫。

旅宿的主要特色在於客房可讓自行車客攜帶自行車進入室內，並提供自行車相關服務，以及使用瀨戶內當地食材的餐飲或零售商品選擇。除了尾道市事先邀請入駐的自行車業者，

其餘商家皆是DLS直接營運。

倉庫內部空間成為城市街景

設計的前提條件是倉庫外觀必須被保留，並且在營運業務合約終止時必須回復原狀。為了確保耐震性能，設計上希望不給既有結構多帶來負擔，也不增加開口部位。

與其說是翻修，說是「以在倉庫

〔圖1〕**既有倉庫中置入鋼骨造2層新建物**

天花板：
既有RC結構

外牆：既有RC結構
外牆：表面特殊造型塗料噴覆
耐火版 t-50
鋼製底材架構

浴室　客房

共用部

客房　浴室

中庭

地板：檜木木棧道材 t=20
格柵
塑膠製固定支架

客房　CH=2,150

浴室　客房

客房　CH=2,150

浴室

既有人行木棧道　尾道水道

柱：耐火塗料塗覆
ST□75
地板：混凝土封固
既有地板混凝土

旅館剖面圖1/200

〔照片4〕**可將自行車帶入的客房**
左邊照片是標準雙人房。牆上裝設腳踏車支撐架。管線配置在外牆側。右邊照片是可以看到管線的光庭。
因為不能增加開口部位，將既有開口部位規劃給各樓層的3間客房共用（右下是客房平面配置圖）。

客室平面圖1/200

內新建的概念進行的翻新計畫」會更為貼切，建築設計事務所 SUPPOSE DESIGN OFFICE的谷尻誠代表建築師說著。將倉庫本身作為既定的建築物理環境，捕捉採光、通風、溫度等數據並進行模擬分析，反映在每一處的設計配置上（詳見150頁）。

設計上考量「讓倉庫內部空間成為城市街景，讓散步在尾道市的樂趣傳承延續進入室內」，同建築設計事務所的本案負責人吉田愛提到。在既有倉庫結構呈現的開放空間中配置餐飲或零售店鋪，並在各處以架設屋簷的方式，區分出咖啡廳、廚房等空間區塊〔照片2〕。

此外，旅館是直接建造在倉庫內部的2層樓建物〔圖1〕，設有寬廣的公共空間，作為自行車維修或住宿者的交流場所。走廊與各空間牆壁位置稍為錯位處理，讓人在行進之間感覺到有如走在街道上〔照片3〕。

共28間客房，每間19.9～26.9平方公尺不等。住宿費用一間兩人使用

約從1萬7,000日圓（稅另計）算起。根據廣島縣旅館業法施行條例，各個房間均需有面向室外的通氣窗。但是既有倉庫的開口部位僅只北側兩處、南側3處，因此配置上將一處開口部位讓位處不同樓層的三個房間共用〔照片4〕。

倉庫周圍是廣島縣政府整頓環境後設置的供人遊走的人行木棧道。將咖啡廳設置在人行有木棧道的一側，以外帶窗口販賣，讓人可以騎著自行車，不用下車就可以外帶咖啡或三明治。

藉由觀光創造就業就會

負責企劃行銷營運的DLS取得最短的五年使用權。DLS是當地企業經營者聚集一起在2012年新創的公司。「以創造本地商機及就業機會為目標」DLS的出原昌直代表表示。「用來達到目標的手段是觀光、自行車以及建築。『ONOMICHI U2』就是集結所有的案例」。今後預定由

STUDIO MUMBAI（印度的建築設計事務所）擔任尾道山手地區的再開發計畫設計。

從開業以來經過兩個月的採訪，期間就算是平日也有很多到訪者湧進「ONOMICHI U2」，相當熱鬧。「出乎意料的是，大多是當地住民來使用」出原昌直說。

市政管理方面也得到很高的評價，當初用來舉辦活動的閒置公共空間，藉由SUPPOSE DESIGN OFFICE的設計，接著預計進駐創新商店，開始帶動人氣。

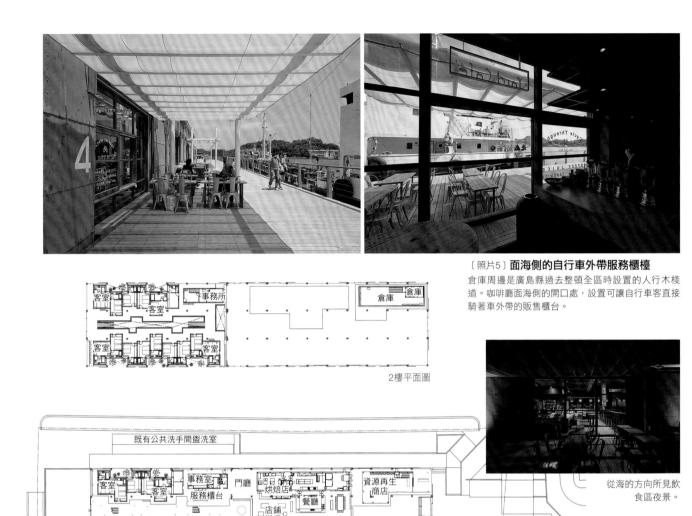

〔照片5〕**面海側的自行車外帶服務櫃檯**

倉庫周邊是廣島縣過去整頓全區時設置的人行木棧道。咖啡廳面海側的開口處，設置可讓自行車客直接騎著車外帶的販售櫃台。

2樓平面圖

從海的方向所見飲食區夜景。

既有公共洗手間盥洗室

尾道水道

1樓平面圖1/1,000

ONOMICHI U2

■**所在地**：日本広島県尾道市西御所町5-11 ■**既有建築名稱**：縣營上屋2號 ■**改修工程前主要用途**：倉庫 ■**改修工程後主要用途**：旅館、商店兼具 ■**地域、地區**：商業地域準防火地區 ■**建蔽率**：45.55%（法定80%）■**容積率**：53.03%（法定400%）■**前面道路**：北15.5m ■**停車數**：2輛 ■**基地面積**：5,247.17m² ■**建築面積**：2,390.23 m²（既有建築物的建築面積2,131.70m²）■**總樓地板面積**：2,782.89m²（既有部為改修後的總樓地板面積2,386.23 m²，增建部位的總樓地板面積396.66 m²）■**結構**：RC造，一部分鋼骨造 ■**總樓層數**：地上2層 ■**改修工程後的耐火性能**：耐火建築 ■**各樓面積**：1樓1,955.51 m²、2樓741.68 m² ■**基礎、樁**：直接基礎 ■**高度**：最高7.6m、屋簷高6m、樓高2.975m、3.325m、天花板高2.15m ■**業主、營運者**：DISCOVERLINK Setouchi ■**專案管理者**：Office Ferrier，KYT Partners ■**設計、監造者**：SUPPOSE DESIGN OFFICE ■**設計顧問**：Arup（結構、環境）、佐藤設計（設備）、E&Y（家具）■**施工者**：大和建設

■**施工顧問**：東洋電熱工業（空調）、丸福設備工業（衛生）、中電工（機電）■**設計期間**：2012年11月～2013年9月 ■**施工期間（包括拆除）**：2013年10月～2014年3月 ■**開幕日**：2014年3月22日

外牆裝修

■**屋頂**：既有RC結構、防水保護處理 ■**外牆**：既有RC結構、部分防火板表面特殊塗裝 ■**室外門窗**：木製門窗 ■**室外其他項目**：既有木棧道

設計者：谷尻誠、吉田愛

谷尻誠（右），1974年廣島出生。穴吹設計專門學校畢業。2000年成立SUPPOSE DESIGN OFFICE。
吉田愛（左），1974年廣島出生。2001年起任職於SUPPOSE DESIGN OFFICE。

以恢復原狀為前提，讓既有倉庫活化再生

因為是最短的五年租賃契約，設計上以可以容易恢復原狀的形式為前提。新建部位是在倉庫內可以獨立出來的結構，在設計之前先對於既有建築開口部或是頂部採光等環境條件進行模擬驗證，並納入設計考量。

「ONOMICHI U2」工程中增建兩層樓旅館，因為增加了樓地板面積，因此需要申請建築執照。若是為既有建物結構體帶來新的載重負擔，就需要新建與舊建物一起進行結構評估，並且必須依循最新的耐震基準法規規定。但是既有倉庫是戰時1943年建造，當初的建築設計相關圖說已不存在。而且所有權持有者的廣島縣要求租賃到期必須恢復原狀。

因此，此次的改修計畫決定將新建結構體從既有建物獨立開來，彼此沒有任何關係。擔任結構設計的Arup（東京都涉谷區）的金田充弘結構工程師表示：「新建部位與既有部位在量體大小與結構上各有差異，地震時的搖晃方向也不一樣，結構上分離的決定讓設計也變得容易進行。」

構件是以人工可搬運的輕量鋼骨

有關既有結構體，尾道市在此次改修計畫之前已經做過耐震診斷。在設計中，以倉庫地板作為地面，為了知道可以耐多少的載重，因此進行了載重試驗。

為了未來容易拆除，基礎完全不以混凝土施作。在既有倉庫的地板上，以無收縮水泥砂漿調整水平，在上方架設H型鋼作為地梁。

因為不能對結構增加載重，因此「施工要在室內進行」的設計條件也是改修計劃中要面對的課題。新建旅館棟的2樓屋頂與既有倉庫天花板之間的淨距離僅有30公分，因此選擇了可以人工搬運的輕量鋼骨結構〔圖2〕，接合部位全部以螺栓固定。此外，平屋頂的餐廳、廚房或是自行車店家，則採用一般鋼骨結構。

因為是在室內，就不需考量積雪載重或風力。單純以結構體來算工程成本，每坪10萬日圓。並且僅以短短5個半月的時間完工。

靈活運用既有倉庫的採光與通風條件

當初的空間用途是倉庫，因此不是讓人可以長時間停留的環境品質。但像這樣的大空間，若以一個房間一樣進行空調的話，將需要消耗龐大的能源。擔任環境控制設計的Arup荻原廣高資深環境設備工程師表示，「盡可能將耗能降到最低，我們的目標是創造一個不像戶外那樣嚴苛的舒適環境」。

雖然既有建物中完全沒有空調設

〔圖2〕既有結構內新設置鋼骨結構體

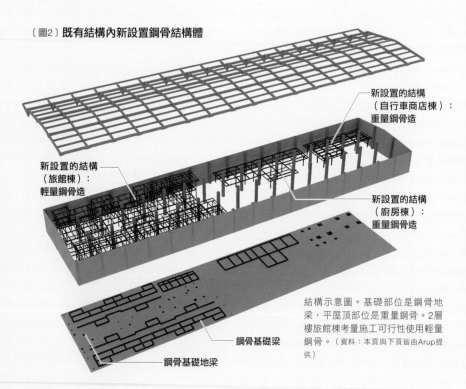

新設置的結構（自行車商店棟）：重量鋼骨造

新設置的結構（旅館棟）：輕量鋼骨造

新設置的結構（廚房棟）：重量鋼骨造

鋼骨基礎梁

鋼骨基礎地梁

結構示意圖。基礎部位是鋼骨地梁，平屋頂部位是重量鋼骨。2層樓旅館棟考量施工可行性使用輕量鋼骨。（資料：本頁與下頁皆由Arup提供）

〔照片6〕**既有倉庫的鐵門完全開放**
北側外觀。既有的供貨物搬出入開口的鐵門是完全開放的狀態，取而代之的是新設置的木製玻璃門。新建部位的開口配合內部用途，因此會有與既有倉庫開口錯位的情形。

〔照片7〕**南北通風的開口**
北側中央開口望向南側開口。夏天從海上吹向海上南風。中央擺設的物件是名和晃平藝術家主持的ULTRASANDWICHPROJECT的作品。

備，但是有利於施工的頂部採光，以及利於搬運物品的大開口〔照片6〕。藉由這些既有建築條件，要如何調整得到最合適的溫度以及光的環境，需要事前進行驗證分析。

倉庫位於尾道水道的南面，經過環境模擬測試的結果，了解到若是在南北方向上開放開口〔照片6、7〕，在夏天會有從海上吹來像冷氣一般的清涼南風進入倉庫室內〔圖3〕。「既有建物本身就具備了可以自然採光通風的機能」荻原工程師表示。部分的頂部採光部位，改設置可開闔的必要排氣窗。

接觸室外空氣的牆壁上塗上隔熱水泥砂漿，在商店或餐廳中，設置可兼具放射熱式冷暖氣系統的隔間牆。

有關採光環境，也得到在牆壁開口裝上玻璃即有充分採光的驗證結果〔圖4〕。在相對採光較暗的西側，則配置以夜晚為主要使用時段的旅館棟。

（編寫：荻原詩子）

〔圖3〕**沒有冷暖氣的溫度環境也很安定**

設定室外氣溫攝氏23.4度為中間值進行室內溫度解析，得知會吹進海上涼風，建物內各處會是比室外氣溫加1度的安定溫度環境。

〔圖4〕**若將貨物搬運出入口的門完全開放，可得到充分日光**

日光率的解析圖。貨物搬運出入口改以玻璃採光，再加上頂部採光的天窗，得到既有倉庫東側採光充足的結論。

02

時間的倉庫 舊本庄商業銀行煉瓦倉庫（埼玉縣本庄市）

業主：本庄市 設計：福島加津也＋冨永祥子建築設計事務所 施工：清水建設

120年歷史的煉瓦磚造建築，以「看不見的補強方式」符合現代法規

建於19世紀末的煉瓦磚造倉庫，藉由耐震補強等的全面改修計畫重生。
乍看之下，看不出來哪裡補強過的「結構補強設計」，
將這座煉瓦磚造倉庫從未曾有過隔間牆的大空間原貌完整保留下來。

由主支柱屋架的木桁架與煉磚牆相互圍塑出寬廣的空間，建物2樓僅單純規劃長36公尺、寬8公尺的單一大房間，維持與大約120年前建造時相同大小的倉庫空間型態。「希望不設置隔間牆，保有建造當初的原貌，供人參訪、使用」，執行本建築翻修計畫的埼玉縣本庄市都市整備部營繕住宅課的高柳徹也課長助理如此說道。

2017年4月，在日本埼玉縣本庄市街區重新開幕的「時間的倉庫 舊本庄商業銀行煉瓦倉庫」，是1896年建造的2層煉瓦磚造建築。當時養蠶業盛行，為用來保管製綢業者作為融資抵押用的蠶繭而建造的倉庫，因此設計成僅以外牆、屋頂與樓地板組構而成的大空間。

既有倉庫的最後所有權者是在當地

保留120年前建造的煉瓦磚造的牆壁與木桁架，並進行耐震補強。照片是2樓的多功能活動大廳。被當作舞蹈或瑜伽教室使用。
（照片：特別註記以外皆為小川重雄提供）

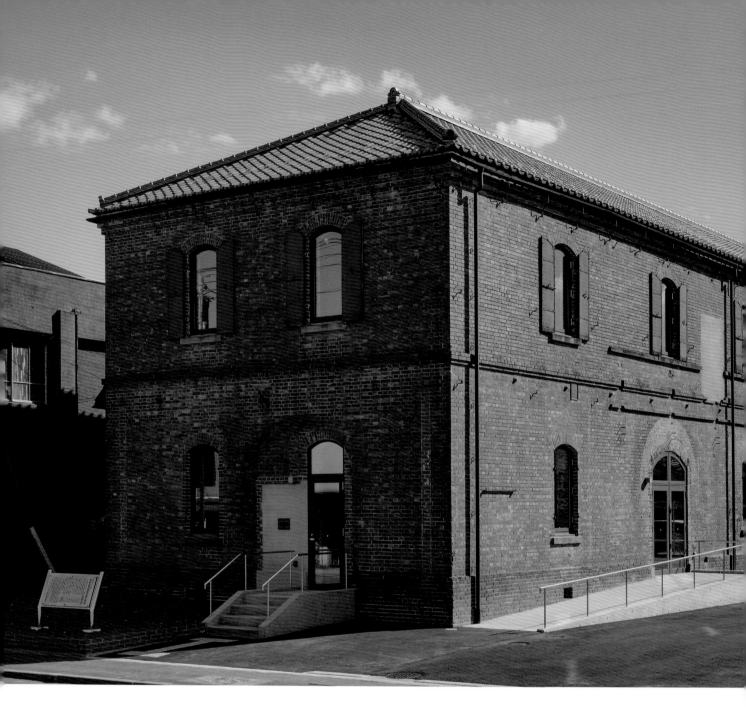

經營西點糖果的店家，於2011年結束營業。之後由本庄市取得土地與建物，進行改修計畫。期望創造一個可供市民團體使用的多功能活動大廳或是展示空間〔照片1～3〕。

藏在屋頂與地板之中的
結構補強構件

在探討保存或是活用時，本庄市委託在本庄市設有分校的早稻田大學進行建物調查。以同大學專研建築史的中谷禮仁教授為主席的專案小組介入調查，針對歷史價值、結構耐力進行評價，也提出未來如何活用的計畫方案。本庄市接受了提案建議，並將改修計畫設計委託福島加津也＋冨永祥子建築設計事務所（東京都世田谷區）擔任。

「本建物室內或室外不多作裝修，展現煉磚堆疊起的牆壁，以及屋頂的木造Truss桁架。為了讓原有空間可以傳承下來，僅以最小限度的結構補強方式進行設計」福島加津也建築師表示。

無論是煉磚牆，還是木結構桁架，所有構件或是結構本身都是健全的。但是因為是沒有耐震建築元素的細長形室內空間，對於抗水平力的強度是不足的〔圖1、2〕。因此，雖然進行的是好像很大動作的結構補強，但完全

改修前

改修前

〔照片1〕**頂著煉瓦屋頂的煉磚倉庫**
上方照片是改修前的正立面外觀。建物寬8.7公尺、深36公尺，一樓與二樓內部都沒有隔間。（照片：上與右皆為福島加津也＋冨永祥子建築設計事務所提供）

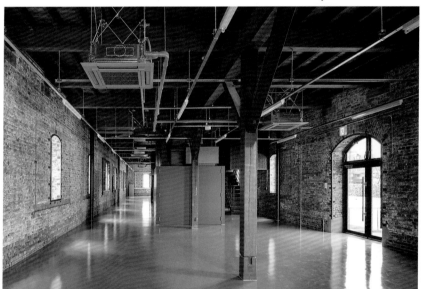

〔照片2〕**還原1樓無隔間的空間原貌**
1樓室內景象。改修前留也過去甜點商家時代的隔間牆。改修後，還原既有倉庫當初建造時無隔間的空間原貌，1樓中央豎立了支承2樓樓地板的既有6根柱子。從正面望向深處，可看到新設置的耐震牆。

在改修後的室內空間中不顯現出來。

可見到的補強部位大約就是1樓2處的耐震牆，各樓層8根沿壁豎立的鋼管柱的程度。大多的結構補強構件，都隱藏在屋頂與2樓樓地板中（詳見160頁）。

此外，新設置的機電設備，也將1樓與2樓分開使用。在1樓，設在天花板周圍的空調風管、防煙垂壁等，卻外露出來讓人看到新舊對比。

〔圖1〕**最厚部位451mm的煉磚外牆**

■ 既存　■ 新設

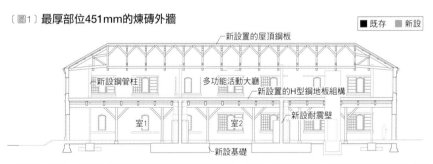

剖面圖1/400　既有倉庫內部僅留有木造的2樓樓地板。外牆是以英式磚造工法與荷蘭式磚造工法建起。牆壁厚度在1樓是451mm，2樓是350mm。

155

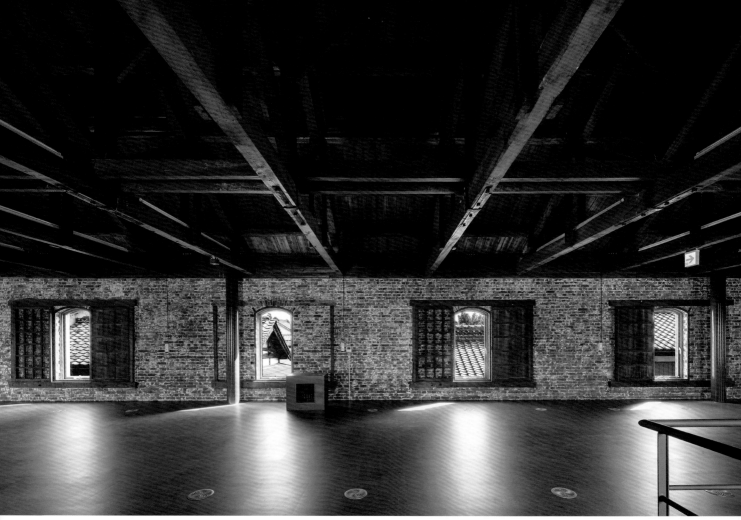

〔照片3〕五種不同模組共構的既有結構體
既有結構的設計存有英吋和尺的單位比例。1樓柱子、2樓樓地板框架、木造桁架、煉磚牆、開口部位的5種建築元素，都是以不同模組建構出來，因此構件與構件之間的芯線相互錯位。經過結構的耐震補強處理，這些錯位產生的間隙都被連結接合起來。

2樓平面圖

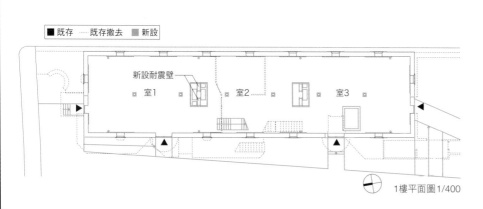

1樓平面圖1/400

〔圖2〕長邊方向磚牆的結構弱點

藉由磚牆核心檢測、耐震診斷、振動特性評價等方式，對既有結構進行結構耐力的評估。圖示藉由FEM（有限要素法）模型計算應力，得到水平方向是結構弱點的結果。（資料：新谷真人、山田俊亮）

2樓則是使用從地板出風的空調系統。表現出看不到機器的空間原型〔照片4〕。

相較過去改修方式，此次改修計畫有所變革的是「留下在歷史中累積重疊的痕跡」（福島建築師）。例如為了擴大出入口，煉磚牆受到破壞的部位，僅簡單點綴地用混凝土填埋補修〔照片5〕。

2017年的現在時間點，本建物是由本庄市直接營運管理。雖然位於便利的市街區，到訪者也逐漸增加，但還是每年7,000人次，成長速度緩慢〔照片6〕。「希望可以更廣泛地被使用，因此考量明年將委託民間團體營運。因為倉庫空間與一般建物不同，頭一年先對於所需的空調維護管理費用進行觀察探討」，本庄市市民生活部市民活動推進課的田島隆行課長助理訴說著未來計畫。

〔照片4〕**防煙垂壁也經過設計處理**
在原來的位置重新搭建的階梯。防災上所需的防煙垂壁也當作重要建築元素來設計。

〔照片5〕**煉磚牆拆除過的痕跡**
有部分的煉磚牆因為毀損拆除後沒有復原，直接以混凝土補修的樣貌呈現。

時間的倉庫 舊本庄商業銀行煉瓦倉庫

■所在地：埼玉縣本庄市銀座1-5-16 ■主要用途：展示場 ■地域、地區：商業地域鄰近地區，法22條區域 ■建蔽率：33.70%（法定80%）■容積率：59.59%（法定200%）■前面道路：北10m ■停車數：14輛 ■基地面積：1193.70m² ■建築面積：402.29m²（改修前：490.70m²）■總樓地板面積：711.33m²（改修前：748.35m²）■結構：鋼骨造（既有結構：煉瓦磚造、木造）■總樓層數：地上2層 改修工程後的耐火性能：口-2 準耐火建築 ■基礎、椿：直接基礎 ■高度：最高11.04m、屋簷高8.17m、樓高4.48m、天花板高

4.16m ■主要跨距：7.75×11.18m ■業主、營運者：本庄市 ■設計、監理者：福島加津也＋冨永祥子建築設計事務所 ■設計顧問：新谷真人、山田俊亮（結構）、環境Engineering（設備）、早稻田大學舊本庄商業銀行煉瓦倉庫保存活用專案小組 ■施工者：清水建設 ■施工顧問：第一設備工業（機械）、共和電機（機電）、鶴岡鐵工所、光和（鋼骨）、村田工務店（木作）、Iijima（屋頂）、仁工業（泥作）、高野木工所（門窗）■設計期間：2013年8月～2014年2月 ■施工期間：2015年4月～2017年2月 ■開幕日：2017年4月1日 ■總工程費用：2億8,062萬2,180日圓

〔照片6〕**翻修工程委託120年前建造時的廠商**
沿著舊中山道豎立的既有倉庫建築，讓人不時回頭觀望。經手改修工程的清水建設，也是120年前當年承攬新建倉庫工程的施工業者（當時稱作清水組）。迄今周圍仍留有很多的倉庫。

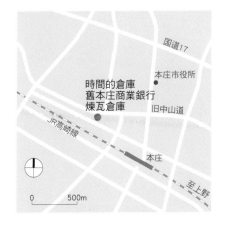

設計者：福島加津也

1968年出生。1993年東京藝術大學研究所畢業，進入伊東豐雄建築設計事務所工作。2003年成立福島加津也＋冨永祥子建築設計事務所。「中國木材名古屋事業所」「柱子與樓地板」「木結構」等設計作品。東京都市大學工學部建築學科教授。

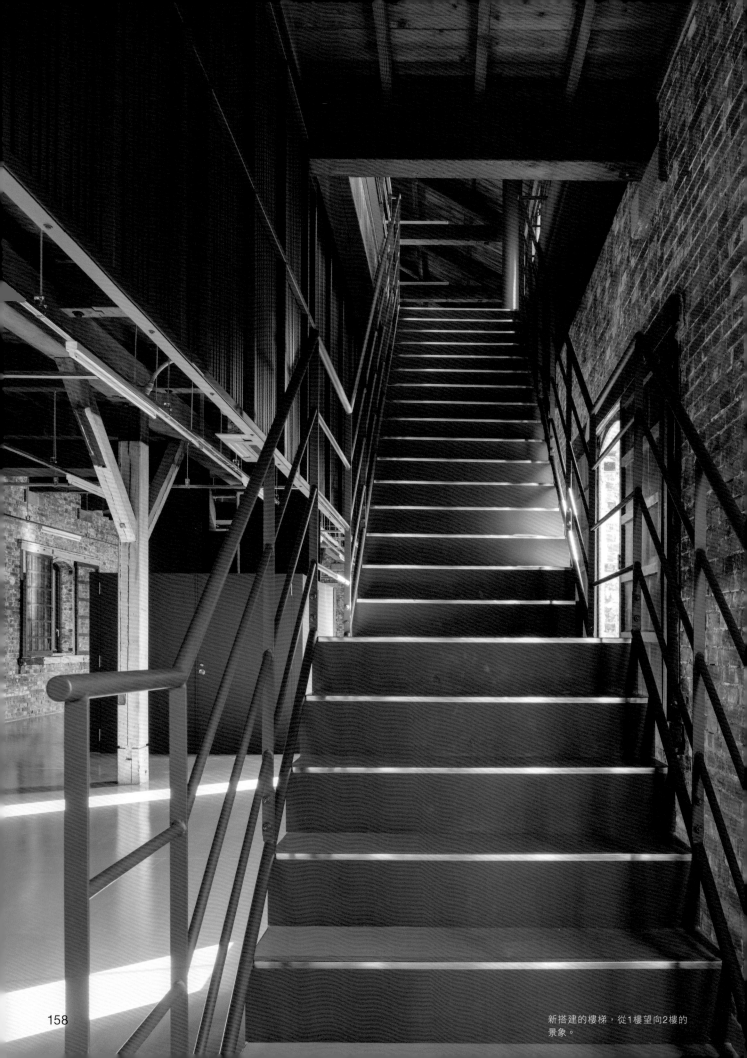

新搭建的樓梯，從1樓望向2樓的
景象。

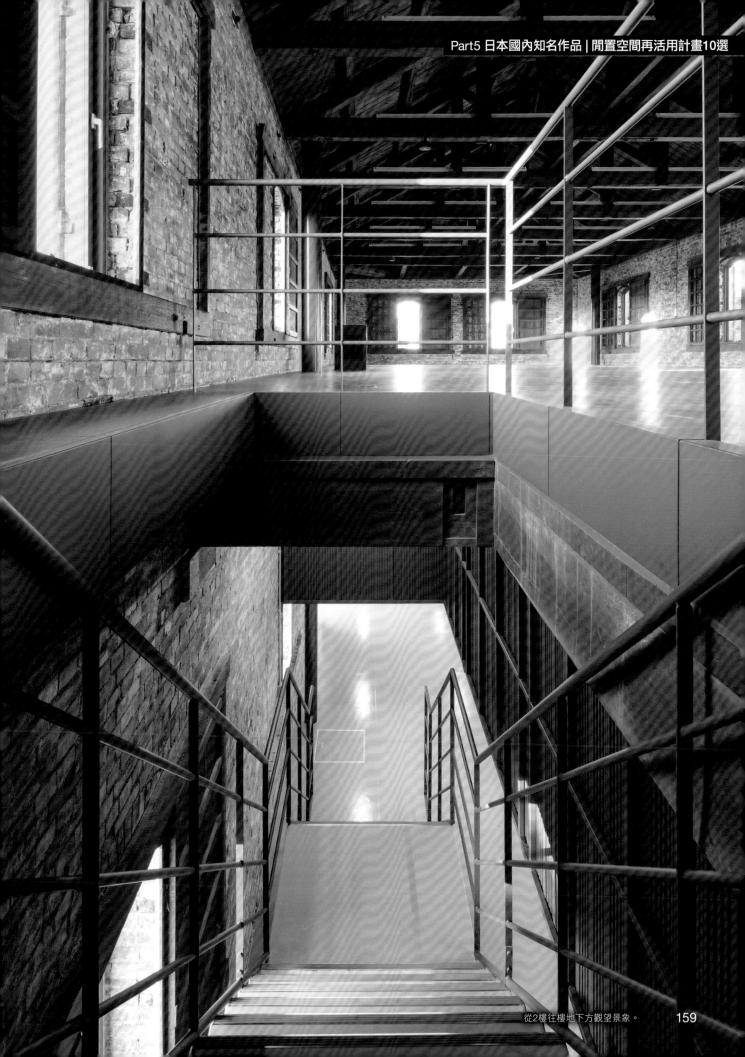

從2樓往樓地下方觀望景象。

將來可以拆除的耐震補強

本項目的耐震補強工程，與既有結構整合為一體的同時，使用獨立的鋼骨結構。完全無需碰觸既有結構體，將來若是再次改修時也可輕易拆除、更換是最大特點。

「本建物的耐震補強設計本身就是獨立的結構，將來可拆除或更換」，擔任改修設計的福島加津也建築師說。

若說耐震補強，一般的做法是與既有結構整合達到效果。相對地，此次的耐震補修設計，不僅與既有結構整合為一體，讓既有結構擁有耐震性能，耐震補強的結構本身也是分離獨立的〔圖3〕。

獨立的補強結構是鋼骨構造。構成元素包括豎立在新設置基礎上的鋼管柱子，1樓的承重牆，2樓的鋼骨樓地板，以及覆蓋在屋頂的鋼板〔照片7〕。在既有結構空間中架起2樓鋼骨樓地板，補打錨栓在煉瓦磚牆上〔照片8〕。

因為是獨立的補強結構，容易拆除更換。將來若需要再次改修，那時若開發出更創新的補強方式，便可以將此次的補強結構拆除並更新，讓本棟建物可以有更有效保留下來的機會。

目前的法規規定過去建造的不符合現行法規規定的建築物改修工程，需要辦理「大規模外觀變更」以及「用

〔圖3〕**置入可自己獨立的補強結構合為一體**

既有結構體

補強結構體

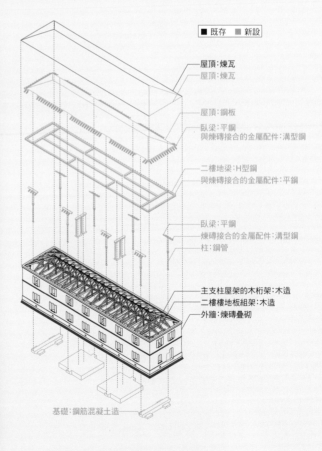

■ 既存　■ 新設

屋頂：煉瓦
屋頂：煉瓦
屋頂：鋼板
臥梁：平鋼
　與煉磚接合的金屬配件：溝型鋼
二樓地梁：H型鋼
　與煉磚接合的金屬配件：平鋼
臥梁：平鋼
　煉磚接合的金屬配件：溝型鋼
柱：鋼管
主支柱屋架的木桁架：木造
二樓樓地板組架：木造
外牆：煉磚疊砌
基礎：鋼筋混凝土造

上面兩張照片是用來說明在既有結構體中置入可自立補強結構的概念模型。先暫時移除屋頂瓦從上方懸掛補強構件的方式施作。

（照片及資料：福島加津也＋冨永祥子建築設計事務所提供）

〔照片7〕**利用鋼材確保抗水平力的耐力**
屋頂鋼板（左上照片）或是1樓的承重牆（右上照片），以及使用H型鋼的2樓樓地板，確保抗水平力的耐力。（照片：福島加津也＋富永祥子建築設計事務所提供）

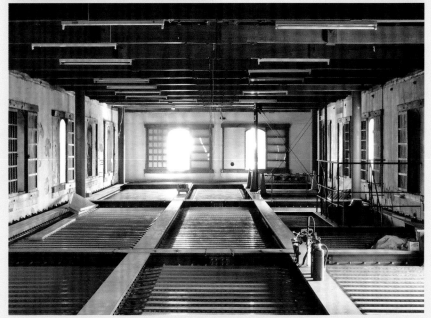

途變更」的申請手續。為了讓此次改修計畫讓既有的舊建物符合現行法規，並有再生的機會，在結構方面，引用建築基準法施行令137條之12「如屬沒有提高結構承重上危險性的改修，得以不溯及結構承重規定」，將室內室外皆可欣賞到的煉瓦磚牆原貌保存下來。

Is值從0.2提高到0.75以上

「為了證明改修不會提高結構承重上危險性，因此製作了大量的結構計算數據」，安田女子大學家政學院生活設計學系的山田俊亮助教回憶當時說著。當時在對於結構承重力提出評價的早稻田大學新谷真人教授（現為名譽教授）的研究室中，參與本項目的調查專案小組，並負責調查工作。對於獨立的補強結構，以及既有的煉瓦磚造與補強整合為一體的結構等，以各種結構模式演算並製作報告書。

申請建築執照時，雖然不需溯及結構承重力，但因屬公共建築，最終還是努力讓本建物符合現行法規要求的強度。事先調查得到2樓短邊方向的Is值（耐震指標）是0.2相當的低，經由耐震補修工程後提高到0.75，符合所需的耐震強度。（編寫：松浦隆幸）

〔照片8〕**幾乎看不出來的結構補強**
改修後的2樓。補強構件例如屋頂鋼板是隱藏在屋頂底板上，或是樓地板的H型鋼是隱藏在裝飾材下方。沒有完全剝除毀損的石膏牆，是為了保留歷史的痕跡。

03

戶畑圖書館（北九州市）

業主：北九州市　設計：青木茂建築工房　施工：鴻池組・九鐵工業JV聯合承攬

連續的門型鋼骨框架，
象徵永續傳承的再生意義

翻修以大膽作風聞名的青木茂建築工房，首次經手「不改變外觀」的翻修設計。
既有建物是築齡約80年的政府廳舍。為了將結構補強構件完全收在室內空間中，
提出以門型鋼骨框架作為結構補強重要元素的創新設計手法。

有著純白色柱子及梁的室內空間中，搭建起並列的灰色拱形鋼骨，作為耐震補強的構件，不知怎的好像讓人感受到一種懷舊氣氛，或許是因為拱形鋼骨上的圓形穿孔，讓人聯想起裝飾藝術Art Deco（1900年代流行的幾何學圖形作為識別圖樣的設計表現法）〔照片1、2〕。

青木茂建築工房翻修設計的戶畑圖書館於2014年3月28日開館，是改修1933年完工的舊戶畑區公所。既有建物是以鋼筋混凝土建造，地下1樓與地上2樓（部分3樓）。當初是由福岡縣營繕課設計。

外觀使用刮紋磁磚（Scratch Tile），建物正中央是平屋頂的塔屋，那是完工時代那時流行的帝冠樣式〔照片3〕。

北九州市先行調查結果是「翻修困難」

北九州市政府早在2009年針對舊戶畑區公所進行耐震調查，「得到的調查結果是，結構補強經費過高，改修後要改變空間用途也是相當困難」，北九州市教育委員會生涯學習課的古鄉浩一圖書館建設科長，接受訪談時提起。

因此北九州市在第2年，便委託舉著「Refining建築」旗幟並累積翻修實績的青木茂建築工房進行調查評估。青木茂建築工房所提出的改修工程所需成本比新建工程低，因此北九

穿過2樓東側的挑空部位，望向北西方向的景象。在南北方向延展開來的走廊中，並排著結構補強用的鋼骨框架。為了達到結構輕量化效果，拆除既有的樓地板，做出挑空部位，並安裝頂部採光的天窗。
（照片除特別標註外皆為TechniStaff提供）

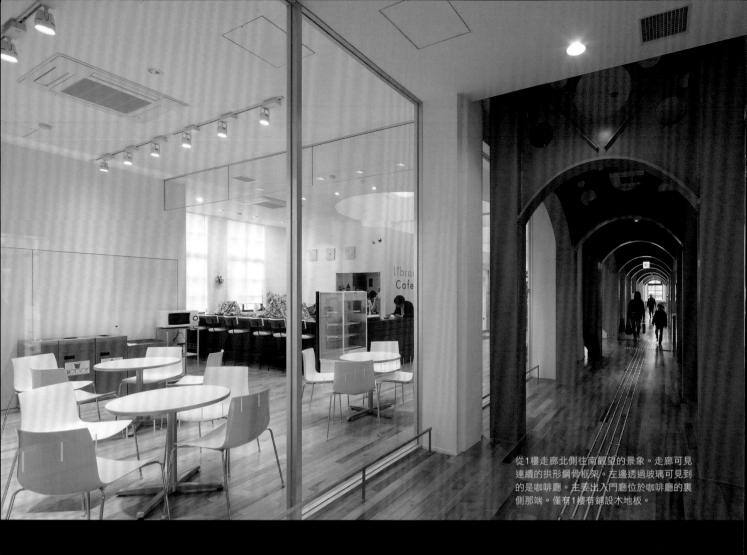

從1樓走廊北側往南觀望的景象。走廊可見連續的拱形鋼骨框架。左邊透過玻璃可見到的是咖啡廳。主要出入門廳位於咖啡廳的裏側那端。僅有1樓有鋪設木地板。

〔照片1〕**結構補強用的支柱穿過樓地板**
從2樓挑空往下觀望1樓主要出入大廳的景象。基本上結構補強柱設置在每一層的相同位置。

〔照片2〕**短邊方向的結構框架開了7個圓孔**
2樓走廊下方的鋼骨框架。基本上是四角造型，鋼梁部位的圓孔開孔方式，在短邊方向與長邊方向（左照）各有不同。「北九州是象徵鐵的街區，因此強調鐵的存在感」（青木茂）。

[照片3] **外觀不做任何改變**
外牆使用刮紋磁磚（Scratch Tile），上方頂著平屋頂塔屋的典型「帝冠樣式」建築外觀，維持翻修前既有的樣貌。塔屋內部也以鋼骨補強。「為了讓塔屋開口部位看不到結構補強鋼構件，實際施作其實相當困難」（結構設計金箱溫春）。

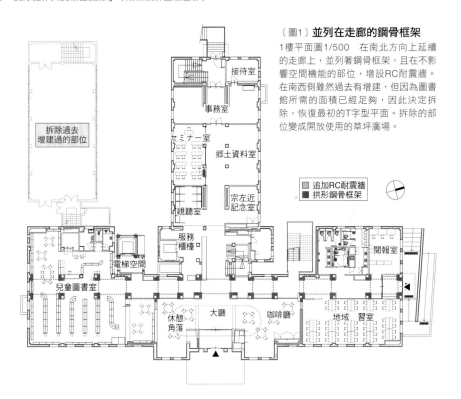

[圖1] **並列在走廊的鋼骨框架**
1樓平面圖1/500　在南北方向上延續的走廊上，並列著鋼骨框架，且在不影響空間機能的部位，增設RC耐震牆。在南西側雖然過去有增建，但因為圖書館所需的面積已經足夠，因此決定拆除，恢復最初的T字型平面。拆除的部位變成開放使用的草坪廣場。

州市以指定設計者的方式委託此翻修計畫。

青木茂代表與擔任結構設計的金箱結構設計事務所金箱溫春代表，共同合作的耐震診斷結果顯示，Is值（結構耐震指標）是0.28，比安全標準值0.6的一半還要低。

北九州市做出改修困難的判斷的原因，是結構由很多細柱子支承。RC柱的單邊尺寸是350mm，相當纖細。結構設計的金箱代表一看到這樣的細柱：「在很早期的設計規劃階段，便放棄了結構免震裝置的想法。」「所謂的免震裝置對於一根承受很大載重柱子來說最為有效，若是對很多的細柱子施以免震裝置處理，將會花費過度的費用」是其原因。

除去免震這個選項，一般的做法是對於室內室外較弱的部位，加上結構補強構材。但是青木代表下定決心「不對外觀做任何的改變動作」。這不是北九州市提出的要求，且目前「Refining建築」作品，也因在外觀上煥然一新而受到好評。但此次的改修計畫，青木代表如此考量：「這棟建物在地方上具有象徵意義。就算沒有指定成為國家文化資產，但外觀是需要繼續被守護繼承下去。」

剖面是「く」字型的補強柱

青木代表提出在建物中央走廊部位，置入並列的四腳耐震框架方案，用來分擔地震時的水平方向力 [圖1]。

此耐震框架以拱形設置在梁下方，

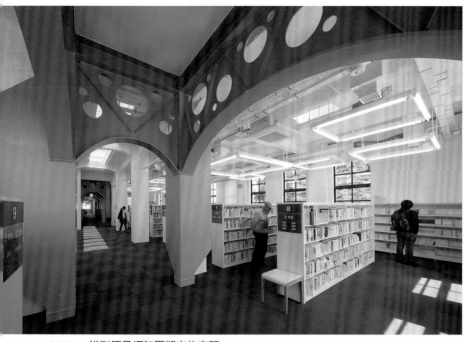

〔照片4〕**拱形鋼骨框架圍塑出的空間**
2樓南側的一般圖書室。由四腳鋼骨框架圍塑出的空間，望向走廊及閱覽室。走廊上的頂部採光是改修計畫新設置的。照明設計是由SIRIUS LIGHTING OFFICE擔任。

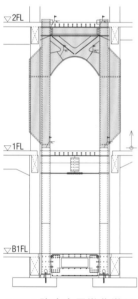

〔圖2〕**防止座屈彎曲變形的柱子**
鋼骨框架的立面（檢討階段）。因為1樓、2樓的樓高皆有4公尺以上，柱子加粗補強以避免損傷是必要的。在既有柱子的兩面覆蓋剖面看起來是「く」字型補強材，並且在上下部位呈現較窄的形狀好避開既有梁。

〔照片5〕**既有柱子的內側置入四腳框架**
用來檢討既有結構與鋼骨框架之間關係的模型。藍色部位是既有結構。在既有結構柱子的內側置入可站立的四腳框架。（照片、資料：左與下皆由金箱構造設計事務所提供）

全景

〔圖3〕**柱子是由6個構件焊接而成**
柱子補強部位的組構圖。將6個特殊造型的鋼板構件焊接而成。金箱溫春表示這是「最辛苦」的部分。

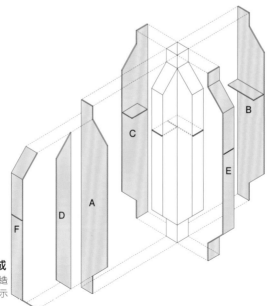

因此被稱作「拱形框架補強」。但雖然乍看之下是拱形，其結構形式其實是桁架。在連續排列的鋼骨桁架之間開圓孔洞是設計上的特色〔照片4〕。

曾讓結構設計的金箱溫春煩惱的是要如何防止柱子的損傷。1、2樓的樓地板高度都在4公尺以上，因此柱子需要加粗。但是加粗補強過的四方柱子會讓室內空間變得不好使用。因此在既有柱子的兩面覆蓋剖面看起來是「く」字型補強材〔圖2、照片5〕。而且，為了避免碰觸到既有梁，削去補強材的上下部位。最後形成這樣複雜的形狀是將6個構件焊接而成的〔圖3〕。

做出挑高空間，建物輕量化

除了這些補強框架，也有幾處是以增設承重牆的方式來處理。並且拆除部分2樓樓地板，讓入口處形成挑高空間，達到建物輕量化的目的。改修後的Is值也參照地方上的標準數值並達到。

總工程經費是9億2,165萬日圓。大約是總樓地板面積的每1平方公尺造價31萬8,947日圓。北九州市教育委員會的古鄉科長表示「因為當初對於新建工程抓的預算是每1平方公尺造價35萬日圓，改修計畫算是達成了最初的預算目標。並且大家熟悉的街景可以保留下來，市民們都相當地開心」。

（宮澤洋撰文）

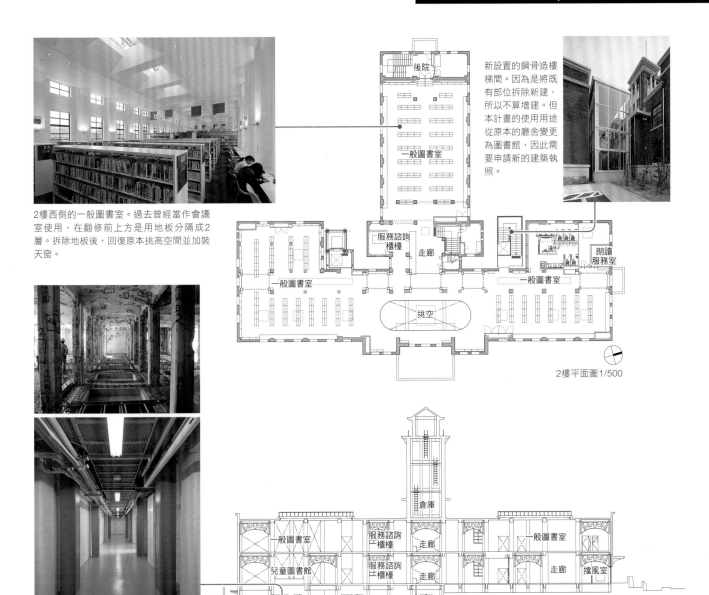

2樓西側的一般圖書室。過去曾經當作會議室使用，在翻修前上方是用地板分隔成2層。拆除地板後，回復原本挑高空間並加裝天窗。

新設置的鋼骨造樓梯間。因為是將既有部位拆除新建，所以不算增建。但本計畫的使用用途從原本的廳舍變更為圖書館，因此需要申請新的建築執照。

2樓平面圖1/500

剖面圖1/500

地下1樓的走廊也是鋼骨框架的結構補強方式，但不是拱形造型。這部分施作新的基礎梁以及樓地板，可達到像連續鋼骨框架傳導地震力的效果。

JR鹿兒島本線
ウェルとばた
戶畑
戶畑図書館
浅生球場
戶畑区役所
北九州市立高校

0 200m

戶畑圖書館

■**所在地**：北九州市戶畑區新池1-1-1 ■**既有建築物名稱**：畑區公所廳舍 ■**既有建築設計者**：福岡縣營繕課 ■**既有建築施工者**：鴻池組 ■**既有建築完工年份**：1933年 ■**改修前用途**：區公所廳舍 ■**改修後用途**：圖書館 ■**地域、地區**：防火地域 ■**建蔽率**：22.55%（法定80%）■**容積率**：60.53%（法定400%）■**前面道路**：東36m ■**停車數量**：38輛 ■**基地面積**：4773.43m² ■**建築面積**：1076.76 m² ■**總樓地板面積**：2889.66m²（既有建築的總樓地板面積3202.64 m²，既有建築改修後的總樓地板面積2,889.66m²，無增建）■**結構**：鋼筋混凝土造 ■**總樓層數**：地下1層、地上3層 ■**耐火性能**：1小時耐火建築物 ■**基礎、樁**：直接基礎 ■**高度**：最高24.849m、屋簷高23.109m、1樓樓高4.25m、1樓天花板高4.05m、2樓樓高4.35m、2樓天花板高4.15m ■**主要跨距**：4.545m×6.363m ■**業主**：北九州市 ■**設計、監理者**：青木茂建築工房 ■**設計顧問**：金箱結構設計事務所（結構）、Toho設備設計（設備）、SIRIUS LIGHTING OFFICE（照明）■**施工者**：鴻池組 九鐵工業JV聯合承攬 ■**施工顧問**：九倉建工（空調）、土居工業（衛生）、恒成電機（機電）、日本昇降機（昇降機）■**營運者**：日本施設協會 ■**設計期間**：2011年9月～12月6月 ■**施工期間**：2012年12月～14年2月 ■**開館日**：2014年3月28日 ■**設計監理費（含消費稅5%）**：6,090萬日圓（基本 細部設計4,200萬日圓、施工監理1,890萬日圓）■**總工程費用**：9億2,164萬9,050日圓（建築7億1,623萬5,450日圓、空調6,947萬5,350日圓、衛生2,366萬9,100日圓、機電7,458萬4650日圓、機械1,710萬4,500日圓、拆除2,058萬日圓）

設計者：青木茂

1948年出生。近畿大學九州工學部建築系畢業，1977年開業。目前是青木茂建築工房的主持建築師。標榜「Refining建築」，以大膽手法承攬增建改建的設計業務。2001年日本建築學會業績獎。首都大學東京特任教授。

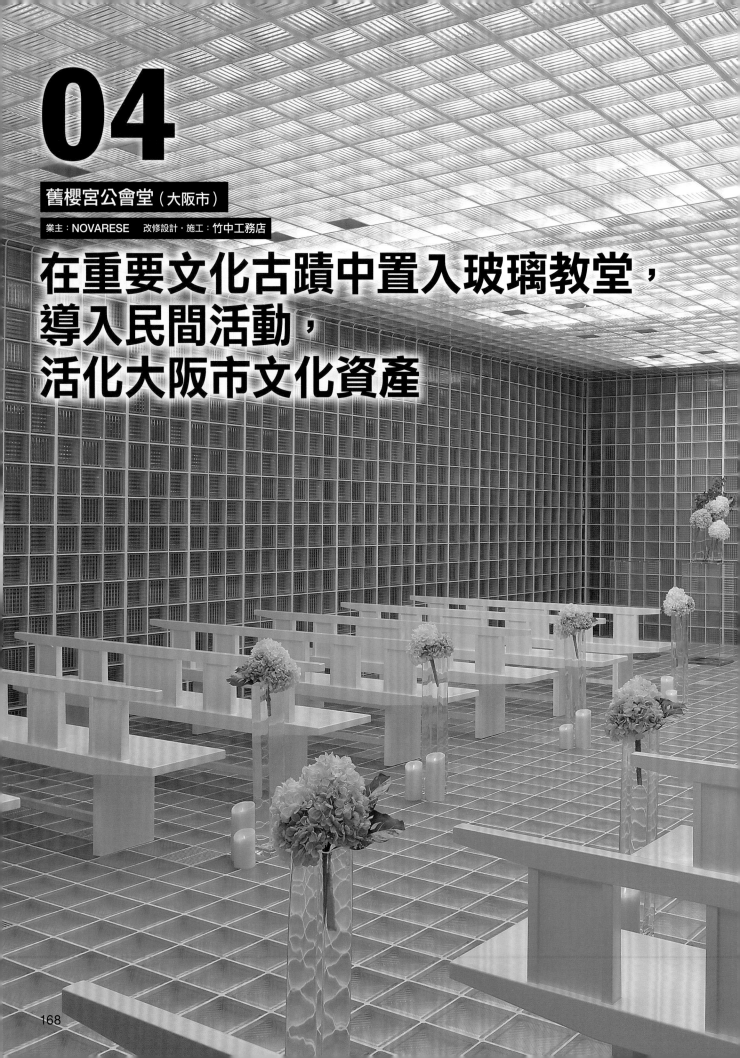

04

舊櫻宮公會堂（大阪市）

業主：NOVARESE　改修設計・施工：竹中工務店

在重要文化古蹟中置入玻璃教堂，
導入民間活動，
活化大阪市文化資產

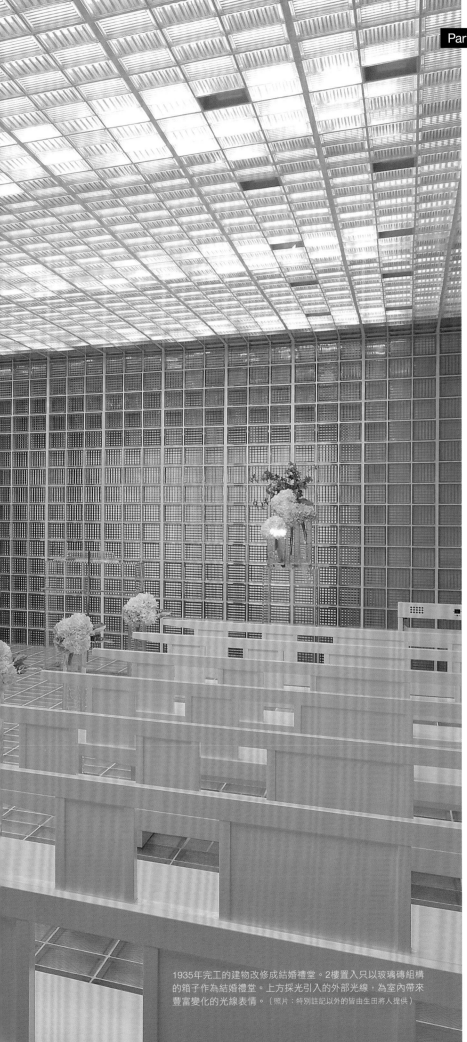

1935年完工的建物改修成結婚禮堂。2樓置入只以玻璃磚組構的箱子作為結婚禮堂。上方採光引入的外部光線，為室內帶來豐富變化的光線表情。（照片：特別註記以外的皆由生田將人提供）

這座部分是國家指定重要文化資產的大阪市所持有的舊建築，搖身一變成為舉辦浪漫結婚典禮的場所。在嚴謹財政系統下無法管理的設施，借力於民間團體，重新整頓成為可以創造出固定收入的營運事業。

前來挑選結婚典禮場所的準新婚夫妻，看到新舊之間的對比組合，臉上都出現了滿是驚奇的表情。

在托斯卡納式的並排列柱、歷經時間洗禮的近代建築物中，出現了一座樓地板、牆壁與天花板都是用玻璃磚組構而成的結婚禮堂。

這座結婚禮堂是將大阪市所持有的築齡80年建築翻修，2013年4月起重新啟用的「舊櫻宮公會堂」。婚禮規劃公司NOVARESE（東京都）向大阪市政府承租並經營。歷史建物的名稱本身就具有品牌價值，因此就算改修也繼承原有稱號。

基地位於大阪市中心部位，是沿著大川的賞櫻知名景點，1917年造幣局交付所有權予大阪市，目前是公園設施。面積約6,200平方公尺的寬廣基地中，有2處是國家指定文化資產，分別是愛爾蘭出生的建築技師Thomas James Waters在1871年完成的造幣宿舍接待所「泉布觀」，以及「造幣宿舍鑄造所正立面玄關」。兩者都在1956年成為國家指定重要文化資產。

其中泉布觀保留住最初建造的整體

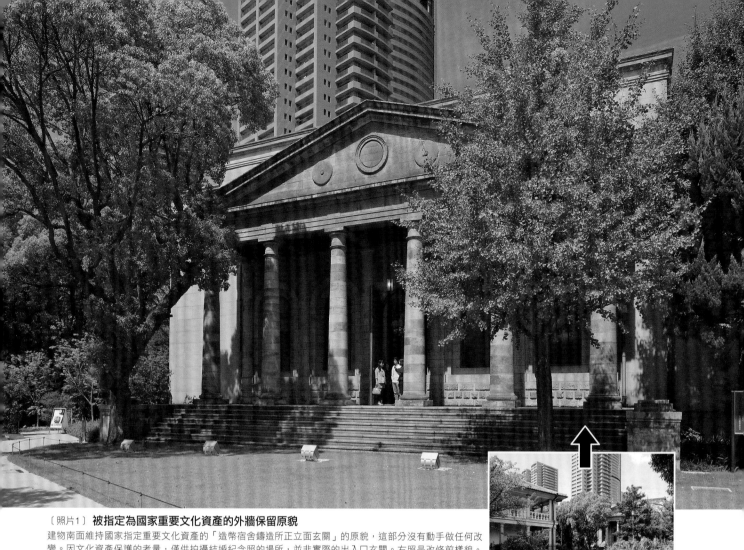

〔照片1〕**被指定為國家重要文化資產的外牆保留原貌**
建物南面維持國家指定重要文化資產的「造幣宿舍鑄造所正面玄關」的原貌，這部分沒有動手做任何改變。因文化資產保護的考量，僅供拍攝結婚紀念照的場所，並非實際的出入口玄關。右照是改修前樣貌。
（右照：竹中工務店）

別棟增築部

既存部改修
（旧桜宮公会堂）

大川

遊步道

日本庭園（再現）

門廊

泉布観
（重要文化財）

消防設施

倉庫

配置圖1/1,000

〔照片2〕**外觀以補修方式保存**
從西側觀望的景象。僅以補修外牆或是更新門窗的程度，讓外觀保有原始樣貌。

〔照片3〕**在大空間中置入玻璃盒子**
原本是大演講廳的2樓（上方照片），置入格狀玻璃磚組構的結婚禮堂。天花板與牆壁的玻璃磚是義大利製，樓地板是日本製。（上方照片由竹中工務店提供）

〔照片4〕**古典風格的1樓宴會廳**
1樓的宴會廳以古典風格設計。右邊裏側牆與正面玄關受到國家指定成為重要文化資產，因此包括木製門窗或是柱子，都維持原貌。

原貌，造幣宿舍鑄造所僅有正立面玄關被保存下來。

那曾經是1935年建於大阪市的鋼骨鋼筋混凝土（SRC）地上二層建築「明治天皇紀念館」的南立面，僅有這一部分被移設〔照片1、2〕。

戰後，這棟建物被改名成為「櫻宮公會堂」，當作圖書館或展示用的公共設施使用，但在2007年關閉。大阪市為了有效運用國家重要文化資產，因此在2011年針對未來營運方式舉辦競案招標，最後選定NOVARESE。

承受33噸載重的80年歷史建築

「想要與古典建物成對比，將帶有華麗感的結婚禮堂做成透明的現代玻璃盒子」，擔任改修設計、施工的竹中工務店設計部第4部門的森田昌宏設計長說明設計想法。

那就是在2樓置入方格狀玻璃磚的結婚禮堂。樓地板、牆壁與天花板的6面都是用190mm正方形的玻璃磚組構，寬8m、深13.4m、高3.6m的空間，可容納80人觀禮的規模。從各式各樣的玻璃類型中選擇玻璃磚的原因是「希望可以做出看不到其他東西，

只有光線在空間中演出的結婚禮堂」森田設計長表示〔照片3〕。

玻璃磚重量約每一平方公尺90公斤。若是單純地算出6面總面積的總重量已接近33噸。築齡近80年的歷史建物是否能夠承受這樣的重量，應該讓人相當在意吧。在翻修計畫前，從

大阪市做過的耐震診斷結果得知，本棟建物的耐震強度足以不需施作耐震補強。但是要承受玻璃磚結婚禮堂盒子重量的2樓樓地板強度是不足夠的，因此從2樓天花板的梁以吊式方式來支撐。

相對於華麗摩登的結婚禮堂，1樓

〔圖1〕建物的部分是國家指定重要文化資產

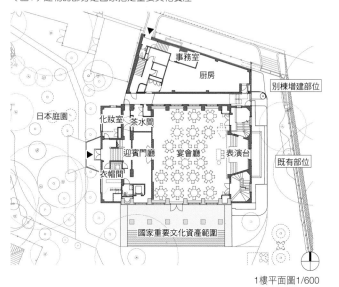

1樓平面圖1/600

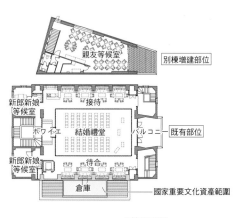

別棟增建部位

2樓平面圖

僅有建物的南側受到國家指定成為重要文化資產，以及在既有建物中支撐的柱子及牆壁也列入重要文化資產。既有建物中因為結婚禮堂所需的面積不足，因此在北側新建另一棟使用。新建的建物取得建築執照，既有建物因為維持原本用途「集會場所」則不需要辦理建築執照申請的手續。

〔照片6〕**面積不夠因此新建另一棟**
別棟新建的2樓。既有建物的北側新建別棟，1樓是廚房、2樓為親友等候室的2層建築。

〔照片5〕**近代建築風格的樓梯間**
階梯扶手圍欄是既有的樣貌，鋪貼著近代建築風格的磁磚。天窗是新設置的。

舊櫻宮公會堂

■**所在地**：大阪市北區天滿橋1-1-1 ■**主要用途**：集會場所 ■**地域、地區**：第二種住居地域、準防火地域 ■**建蔽率**：10.84%（法定80%）■**容積率**：52.75%（法定331.66%）■**前面道路**：南40m ■**基地面積**：6216.42m² ■**建築面積**：674.31m²（既有建物429.14m²、別棟增建145.35m²、既有倉庫等99.82m²）■**總樓地板面積**：1414.58m²（既有建物927.66m²、別棟增建267.69m²、既有倉庫等219.23m²）■**結構**：鋼骨鋼筋混凝土造（既有結構）■**總樓層數**：地下1層・地上3層（既有部位）、地上2層（別棟增建）■**基礎、樁**：直接基礎 ■**高度**：最高13.11m、屋簷高12.75m、樓高3.5m、天花板高2.7m ■**主要跨距**：3.0×5.4m ■**業主**：NOVARESE ■**設計、監理、施工者**：竹中工務店 ■**施工顧問**：電氣硝子建材（玻璃磚）、西部鐵工（結婚禮堂鐵件相關製作）、三機工業（空調 衛生）、Daidan（電機）、菱電elevator施設（昇降設備）■**營運者**：NOVARESE ■**設計期間**：2012年4月～11月 ■**施工期間**：2012年11月～2013年3月 ■**開幕日**：2013年4月15日 ■**總工程費用**：約5億日圓

的宴客廳或是梯廳則是繼承原始設計〔照片4、5〕。並且因為既有建物面積不夠使用，經過與大阪市的協議，在旁邊新建另一棟2層建築，作為廚房以及親友等候室〔圖1、照片6〕。

開幕以來半年（2013年10月採訪的時間點），「下一年度的預約已滿，對於剛開始營運的新事業來說，這樣的成績非常亮麗」NOVARESE統籌營運的小林雄也總經理露出鬆一口氣的愉悅神情。

（編寫：松浦隆幸）

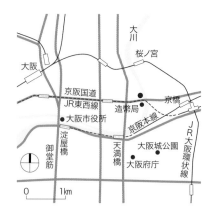

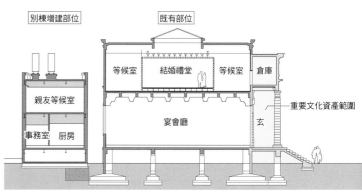

剖面圖1/400

施工景象。厚12mm的扁鐵材作為支承材。部分的頂部天窗是新設置
的（照片：本頁照片皆為竹中工務店提供）

別棟增建部位　　　既有部位

等候室　結婚禮堂　等候室　倉庫

親友等候室

宴會廳

玄

重要文化資產範圍

事務室　廚房

玻璃磚以3個為一個
單位來組構。玻璃磚
構成的箱型禮堂設計
成可以自己獨立的結
構體

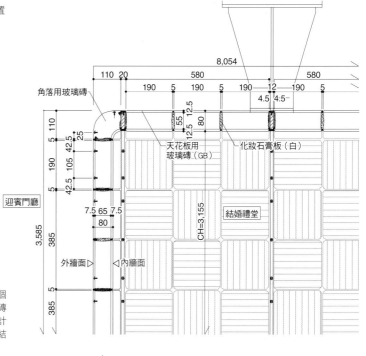

角落用玻璃磚

天花板用
玻璃磚（GB）

化妝石膏板（白）

結婚禮堂

迎賓門廳

外牆面▷　◁內牆面

CH=3,155

Prism Glass（溫和透光玻璃）
200×200×50 金屬乳膠漆

流動性化妝水泥沙漿 石膏板（白）

化妝石膏板（白）

牆用化妝石膏板

見切り材

結構用合板t=12×2
一般部位：合成樹脂塗裝（SOP）
中間行禮走道：Dinoc Sheet
（自黏性PVC樹脂貼膜）
防墜護網

空調風箱

緩衝材

合板 t=20 兩面鋪記
聚苯乙烯發泡材
（polystyrene foam）

C-180×75×7×10.5 SOP

既有地板上鋪設
聚苯乙烯發泡材（polystyrene foam）t=10

化學錨栓
（Chemical Anchor）

M4螺栓 不鏽鋼（SUS）

M4型 深度10mm以上

框架 t=0.6
SUS 304

化妝石膏板（白）　扁鐵12×65

玻璃磚平面細部圖1/2

結婚禮堂剖面細部圖1/15

173

05

HakoBA 函館（北海道函館市）

業主：函館市　設計：株式會社Phildo　施工：前側建設・龜田工業JV聯合承攬

整合2棟建物，轉化為旅館空間
共用空間成為地方活動的場所

相鄰2棟建物重新改為旅館，是已關閉的既有建物價值再生計畫。2016年陸陸續續推出旅館開發計畫的ReBITA公司，不僅為地方上提供公共集會空間，也創造外來訪客與當地住民的共同新體驗。

2017年5月26日，在北海道函館市，一棟築齡85年的舊銀行以及一棟築齡31年的舊商店建物，整合開發並改修成新的旅館重新開幕。由京王電鐵集團的ReBITA公司（東京都目黑區）擔任翻修的計畫「KakoBA函

館」〔照片1〕。

改修設計的概念是「共享型複合式旅館」，ReBITA公司旅館事業部的專案負責人金子啟太表示「旅館平均每天有近100人到訪。目標成為讓地方住民也可以彈性使用的交流場所」。

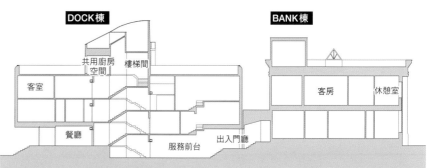

DOCK棟　　　　　　　　BANK棟

共用廚房空間　樓梯間　　　　　客房　　休憩室

客室

餐廳　　　　　　服務前台　出入門廳

〔圖1〕**僅只DOCK棟需要申請建築執照**
東西剖面圖1/500　BANK棟在改修前也是旅館，因此不需要申請建築執照。DOCK棟因為使用用途變更，加上部分增建，故要申請建築執照。

〔照片2〕**兩棟建物中的客房房型全然不同**
左邊這張照片是DOCK棟的客房。適合團體入住的單獨客房，也有宿舍型客房。下方照片是BANK棟的客房，過去銀行時代既有的梁只在客房中重現。

〔照片1〕**兩棟建物整體改修成旅館**
2017年5月在北海道重新開幕的「HakoBA函館」。因為兩棟很靠近，因此將一樓部分外牆拆除，設置連通道路，有利於整體使用。（照片：ReBITA）

兩棟截然不同風格建物的
空間魅力

　基地南側聳立著函館山，北側是有著紅煉瓦磚倉庫景觀的函館灣。距離觀光地近，對於旅館設施來說是絕佳地理位置。

　不僅地理位置上具有優勢，再加上建築本身具備的魅力，也是決定開發的原因。依照建築基準法上的定義是2棟建築，但以旅館業法申請到旅館用途的整體開發許可〔圖1〕。2棟歷史背景完全不同的建物，發揮各自不同

的空間特徵，改造成旅館客房與共用空間的平面配置〔照片2〕。

　位於東側紅煉瓦磚外牆的「DOCK棟」建於1986年，過去曾為店鋪兼辦公空間。藉由改修，變成旅館客房以及有如宿舍的上下舖共享空間式

房型。

　「上下舖的宿舍房型對於歐美住宿客來說完全沒有問題，但對於日本或東亞的住宿客來說似乎會出現抗拒感。因此配置了較多可以保有個人隱私空間的旅館客房」（專案負責人金子啟太）。

　最頂層設計成共用廚房。鄰近漁港早上會有魚市，可以採購食材，在住宿期間和朋友們共度愉快料理時光。此外也計畫作為當地住民的料理教室，藉由各式各樣的活動，擴展住宿者的美食體驗〔照片3〕。

〔照片3〕**創造新飲食體驗的共用廚房**
DOCK棟最上層配置共用廚房空間。連結可一覽函館灣的屋頂平台，可將備好的料理端到屋頂平台上用餐。

珍惜地方人士對此建物的愛

　西側的「BANK棟」是1932年建造完成的銀行。1968年轉變成旅館用途，2010年之後一直是閉館的狀態。

建物本身是函館市景觀構成的指定建築，也一直受到地方上人們的喜愛。

　雖然說一樣是當作旅館來使用，但翻修工程卻不容易，因為這棟建物有違法的增建部位，以及殘存有害人體的石棉成分。經拆除還原始結構體樣貌時，出現眼前的是當初銀行建築設計中的梁與木製窗框等建築元素〔照片4〕。

　見到這景象的專案負責人金子啟太決定保有銀行時代的設計原意，大幅修正改修計畫，「那時候再次做結構檢驗，所需總工程費暴增超乎原本預期。但讓建物本身保有的歷史價值展現的同時，也讓改修設計增添獨特的魅力」。

〔照片4〕**拆除石棉時發現銀行時代的設計元素**
左邊照片是BANK棟的圖書室，陳列介紹函館或旅行相關資料書籍。地方人士也會在此舉辦活動等多元使用。上方照片是拆除石棉建材時看到既有結構外露的樣子。天花板或牆的裡面，發現4公尺巨大的梁以及木製窗框。

此設施成為ReBITA公司經營的地方體驗型旅館品牌「THE SHARE HOTELS」的3號店。

1號店是在金澤市將辦公樓改修的「HATCHi金澤」，自2016年3月開幕以來經過1年（本篇採訪時間點），由當地住民在此舉辦企劃的活動逐漸增加。旅館成為地方振興的助力，也得到回響，因此這次在函館，以相同模式，考量如何引導地方上的人們在此共同創造新活動〔照片5〕。今後20年內目標在日本全國開發經營10家旅館。　　（菅原由依子撰文）

〔照片5〕**為地方上提供可舉辦活動的場所**
DOCK棟的樓梯間。用來展示當地藝術家作品，或是當作傳播地方資訊的交流場所。正式開業前舉辦了兩天提前開館的活動，已吸引鄰近住民約570人前來探訪。

HakoBA函館-THESHAREHOTELS

■**所在地**：北海道函館市末廣町23-9 ■**改修前主要用途**：旅館（BANK棟）、店鋪（DOCK棟）■**改修後主要用途**：旅館 ■**地域、地區**：商業地域 ■**建蔽率**：80%（法定90%）■**容積率**：400%（法定400%）■**前面道路**：北西56m ■**停車數**：1輛 ■**基地面積**：1057.72 m² ■**建築面積**：787.24 m² ■**總樓地板面積**：1995.03m²（包括不計入容積的13.6 m²）■**結構**：鋼筋混凝土（BANK棟）、鋼骨（DOCK棟）■**改修後總樓層數**：地上3層（BANK棟）、地上4層（DOCK棟）■**高度**：最高14.92m（BANK棟）16.92m（DOCK棟）、屋簷高13.82m（BANK棟）15.27m（DOCK棟）、樓高5.1m（BANK棟）3.47m（DOCK棟）、天花板高3.9m（BANK棟）3.15m（DOCK棟）■**業主、營運者**：ReBITA公司 ■**設計者**：株式会社Phildo（統籌）、株式会社ST Planning（結構）■**監理者**：株式会社Phildo ■**施工者**：前側建設・龜田工業JV聯合承攬 ■**設計期間**：2016年1月～9月 ■**施工期間**：2016年10月～2017年4月 ■**開幕・開館日**：2017年5月26日 ■**客房總數**：35間 ■**客房面積**：13.23 m²～93.16 m² ■**住宿價格（1晚）**：3,600日圓～3萬日圓

DOCK棟　　　　　　　　　BANK棟

梳妝室　　　休憩廳

客室　　　　客室

2樓平面圖

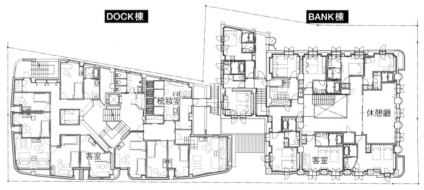

餐廳

露台區　　商店　　櫃台　　入口大廳　門廊
　　接待大廳　　　　　　　客室

1樓平面圖1/500

Arts前橋（群馬縣前橋市）

業主：前橋市　設計：水谷俊博建築設計事務所　施工：佐田建設・鵜川興業・橋詰工業JV聯合承攬

已歇業的大型商業設施
化身資訊傳播據點的再生計畫

日本群馬縣前橋市一棟已關閉的商業設施，經改修成為美術館重新開幕。

曾經是「貨物」的舊設施，經過公開設計競圖活動，得到改修的機會。

目標成為文化據點，促進衰退市中心街區的再生。

將商業設施改修後的「Arts前橋」1樓展示室。利用原本是手扶電梯的樓地板挖空部位，設計成有特色的挑空空間，讓位於地下室的展示也可以被看到。（照片：吉田誠）

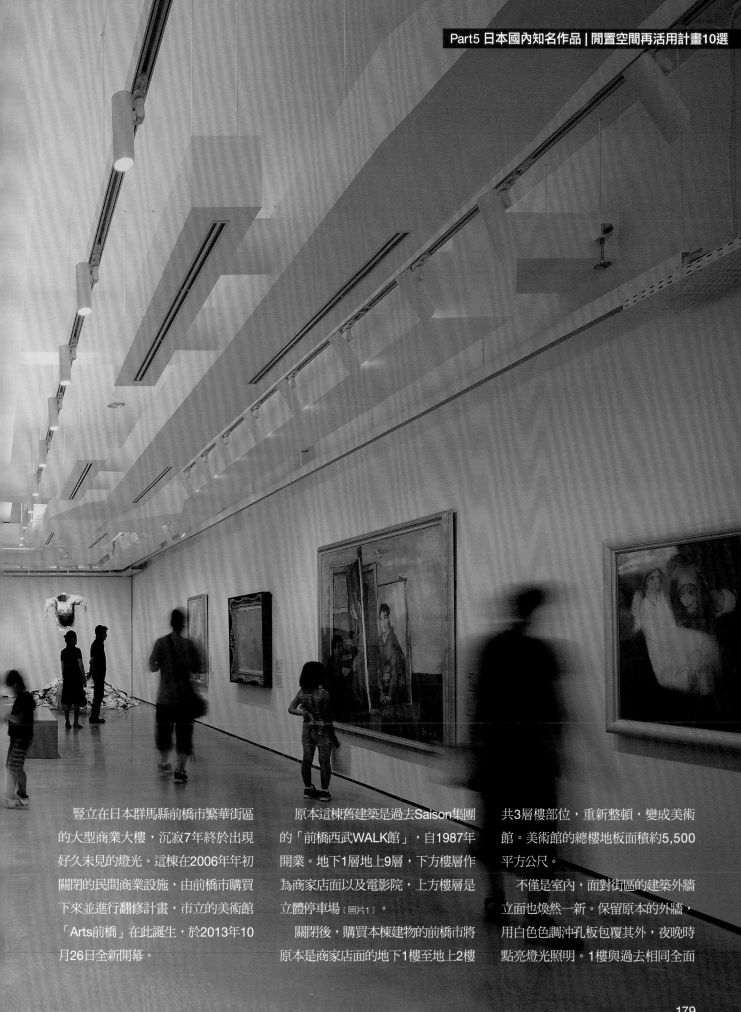

豎立在日本群馬縣前橋市繁華街區的大型商業大樓，沉寂7年終於出現好久未見的燈光。這棟在2006年年初關閉的民間商業設施，由前橋市購買下來並進行翻修計畫，市立的美術館「Arts前橋」在此誕生，於2013年10月26日全新開幕。

原本這棟舊建築是過去Saison集團的「前橋西武WALK館」，自1987年開業。地下1層地上9層，下方樓層作為商家店面以及電影院，上方樓層是立體停車場〔照片1〕。

關閉後，購買本棟建物的前橋市將原本是商家店面的地下1樓至地上2樓

共3層樓部位，重新整頓，變成美術館。美術館的總樓地板面積約5,500平方公尺。

不僅是室內，面對街區的建築外牆立面也煥然一新。保留原本的外牆，用白色色調沖孔板包覆其外，夜晚時點亮燈光照明。1樓與過去相同全面

鋪設玻璃。

如此一來，往往給人感覺門檻很高的美術館，對街區開放，有著隨時可見的親近感〔照片2〕。

改修工程費用是新建的 四分之三

前橋市是群馬縣縣政大廳所在之地，也明顯出現市街區景氣衰退的跡象。開設在郊區的大型購物商場搶走客源，因此市內的大部分百貨公司或是商場，在2000年代中期開始一一撤場。

前橋市以市中心街區再生為目標，買下這座商業大樓，但購買當時並不是設置美術館的計畫。原本是希望可以邀請民間商家租賃，但在2008年秋季遇到雷曼兄弟事件的全球金融危機。因此重新擬定作為公共設施的改修計畫，前橋市從沒有過的美術館構想才浮出檯面。

「雖然市民之間出現希望新建美術館的聲音，但那需要從購買土地開始做起。相對地，如果善用位在繁華市街區的既有大樓，不僅可以控制工程費用，也可以縮短整頓期間，並達到聚集人群的效果」。經手本項目7

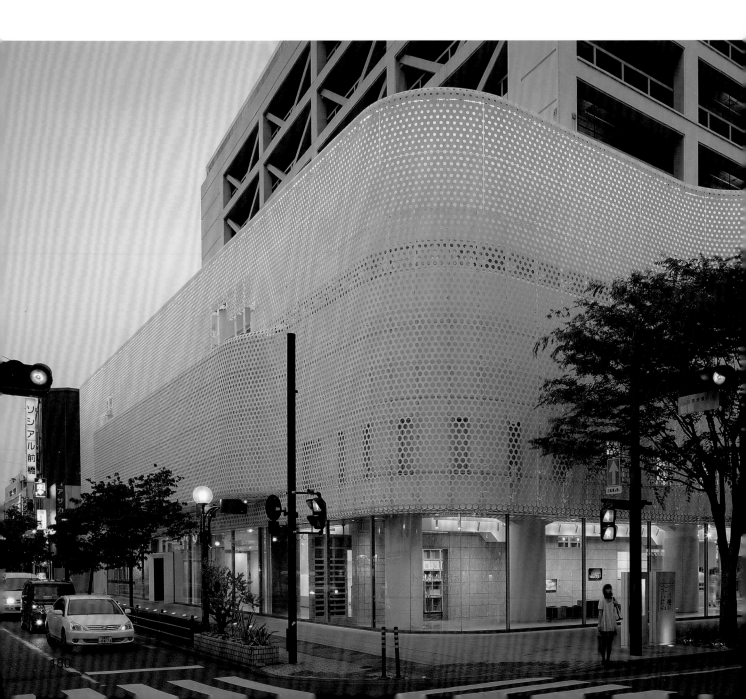

年，擔任美術館改修計畫統籌的前橋市文化國際課藝術文化推進室的山本卓哉室長（採訪時間點），分析著改修計畫的優點。

在計劃初期，針對新建或是改修所需的工程費用進行比較探討。若是改修計畫，試算出預算可以控制在新建工程四分之三的結果。事實上，當初預計需要20多億日圓的美術館工程費

用，換成既有建築再利用的改修方式，最後控制在15億日圓之內。

延續街區至室內的 迴遊空間特色

漫步在美術館內，隨處可見當初商業用途時代留下的痕跡。例如1樓展示廳樓地板的正中央，有一處看起來不太自然的細長開口。這是過去通往

地下1樓的手扶電梯位置。手扶電梯拆除後的樓地板開口保留下來，變成上下樓層之間的挑空，上下樓層的展示空間可互相觀望〔照片3、照片4〕。

同時也在新設置的隔間牆上，在可以誘發人們好奇心的位置上開口，讓人想要靠近一探究竟，創造出參訪者在館內津津有味地欣賞的有趣場景。

「像是散步在街上一樣，走著走著一邊窺探著或是突然出現眼前的各式各樣人事物，想創造出這樣的意象」。說出這番話的是擔任改修設計的水谷俊博建築設計事務所（東京都武藏野市）水谷俊博代表。2011年1月前橋市舉辦的公開設計競圖中，從

〔照片1〕**既有建物的外牆以沖孔鋁板包覆**
順著圓弧造型的既有外牆（右上照片），新加裝外部裝飾材。厚度10mm的鋁板上方雷射開孔。（照片：右上是水谷俊博建築設計事務所提供）

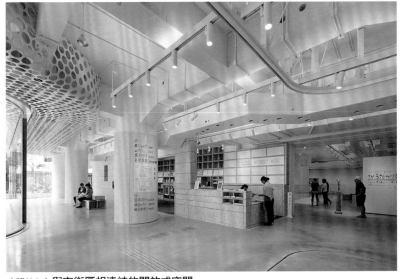

〔照片2〕**與市街區相連結的開放式空間**
1樓主要出入口四周是與過去百貨公司時代一樣的玻璃。包覆外牆的沖孔鋁板沿著開口部位的天花板包覆進入室內。右側是美術館的入口。

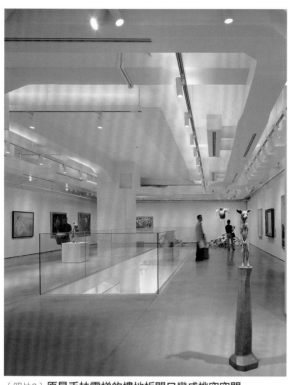

〔照片3〕**原是手扶電梯的樓地板開口變成挑空空間**
一樓展示空間中央的挑空是過去手扶電梯的樓地板開口。柱子上也留有過去防火鐵捲門拆除後的痕跡。

〔照片4〕**商業設施的痕跡**
左：商業設施地下1樓的手扶電梯。拆除後變成挑空空間。
下：改修工程後恢復既有主要結構體狀態的地下1樓。
（照片：2張都是水谷俊博建築設計事務所提供）

位於地下1樓中央的展示空間。透過挑空部位可看到樓上的展示空間，也裁切部分牆壁，創造出乎意料的空間景象。

[圖1] **配置新隔間牆後出現的回遊空間**

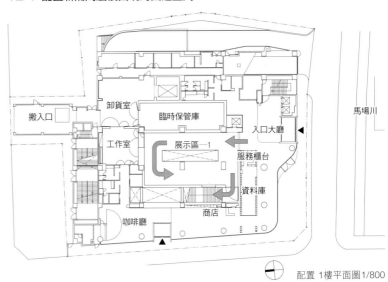

搬入口　卸貨室　臨時保管庫　入口大廳　馬場川
工作室　展示區—1　服務櫃台
資料庫
咖啡廳　商店

配置 1樓平面圖1/800

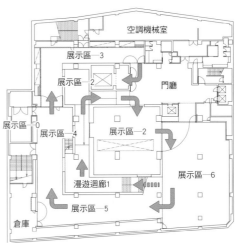

空調機械室
展示區—3
展示區—2　門廳
展示區—0
展示區—4　展示區—2
漫遊迴廊1　展示區—6
展示區—5
倉庫

地下1樓平面圖

※箭頭方向是使用整館的動線示意。動線會依照展覽規劃而有變動。

130組參與者中勝選出的設計團隊。

在翻修計畫中，水谷俊博代表強烈地意識到的是，位在市中心繁華街區的建物基地條件。「一般美術館皆被要求是對外封閉的空間，這一次的設計主題設定要與街區相連結」。

水谷俊博思考的設計主題是「空間迴遊性」。讓人在街上散步時可以輕鬆進入室內，感受到像是走在街上觀賞美術展覽般的空間。地下1樓到地上1樓共設置7個展覽空間，主要動線以讓人可以漫遊其中為主軸來設計〔圖1、照片5〕。

「活動空間不只限在室內。希望可以依照展示作品的特性，也可以善用室外街道作為展示空間，讓這座作為文化據點的美術館，再次將活力帶回市街區」山本卓哉室長說著。

（宮澤洋撰文）

Arts前橋

■**所在地**：群馬縣前橋市千代田町5-1-16 ■**主要用途**：美術館 ■**地域、地區**：商業地域、準防火地域 ■**建蔽率**：73.13%（法定90%）■**容積率**：485.41%（法定600%）■**基地面積**：2,629.69m² ■**建築面積**：1,923.16m² ■**總樓地板面積**：5,517.38m²（美術館）、1萬2,764.6m²（建物全體、其他不記容積的有3,191.15㎡）■**結構**：鋼骨鋼筋混凝土、鋼骨 ■**各層樓地板面積**：地下1樓2,164.86m²、1樓1,746.12m²、2樓1,606.40m² ■**總樓層數**：地下1層地上3層（建物本身為9層建築）■**業主**：前橋市 ■**設計、監理者**：水谷俊博建築設計事務所 ■**設計顧問**：吉田一成構造設計室（結構）、ES Associates（機械）、大瀧設備事務所（電氣）、岩井達彌光景Design（照明）、mi-ri meter（室內設計）、EIGHT BRANDING DESIGN（視覺標幟）、Atelier-U、增谷高根建築研究所（設計合作）■**施工者**：佐田建設 鵜川興業 橋詰工業JV聯合承攬（建築）、Yamato Panasonic ES Facility Engineering JV聯合承攬（機械）、利根電氣工事 群電JV聯合承攬（機電）■**營運者**：前橋市 ■**設計期間**：2011年3月～7月 ■**施工期間**：2011年12月～12年10月 ■**開幕日**：2013年7月4日（預備開幕）、10月26日（全面開幕）■**總工程費用**：14億8,741萬日圓（建築：8億2,591萬日圓、機電：2億7,300萬日圓、機械3億8,850萬日圓）

〔照片5〕**漫遊動線可觀賞既有建物梁的原型**
地下1樓的漫遊主要動線。右手邊的階梯是拆除1樓樓地板新設置的。以白色為基調的空間中橫跨既有建物的大梁（照片右），可觀賞到原本混凝土的質感。

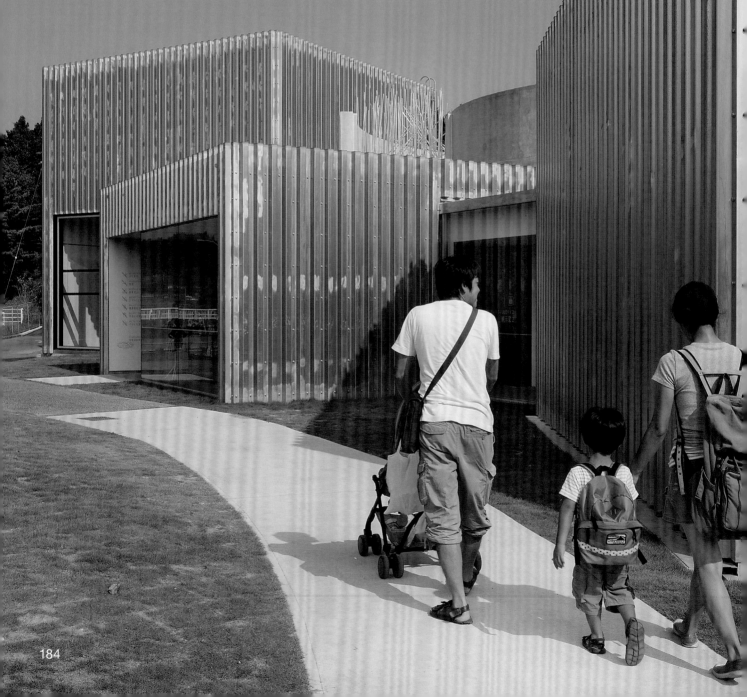

07

市原湖畔美術館（千葉縣市原市）

業主：市原市　設計：有設計室（現為川口建築計畫）　施工者：山內工業

訪客數減半的美術館，
以銀鐵箱型空間嶄新登場

西北側咖啡廳棟往美術館棟方向移動的路徑。
外牆統一使用熱浸鍍鋅鋼折板（鋼折板厚度
2.7mm，鋼折板剖面高度100mm）。（照片：除
特別註記以外皆為吉田誠提供）

參訪者減少的公立美術館，藉著舉辦公開競圖募集設計方案，實現了大膽的翻修計畫。在既有鋼筋混凝土建物的內側與外側，架設可以自立的鋼骨「Art Wall 藝術牆」，改變過去外觀與動線，展現全新樣貌。

若熟悉既有設施的人必定會大吃一驚。Art Front Gallery（東京都涉谷區）的北川富朗代表就是其中一位，擔任公開招募設計競圖的審查員，目前也是本美術館的指定管理者，他表示：「在過去，雖以美術館為名，但其實就是個倉庫。竟能夠做出這樣大的轉變……，未來必定成為人氣景點。」

這座位於千葉縣市原市的市原湖畔美術館在2013年8月3日開幕。從同年4月開通的圈央道、市原鶴舞交流道開車過來約五分鐘，建造在曾是水壩湖的高滝湖的東側湖畔〔圖1、照片1〕。

既有設施曾被視作水壩湖整頓計劃

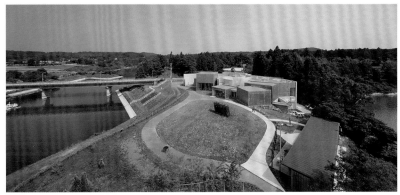

〔照片1〕增建咖啡廳成為「真正的美術館」
從北西側的展望台向下鳥瞰的全景。美術館西側新建一棟可以俯瞰湖景的咖啡廳（照片右側）。市原市的佐久間隆義市長（採訪當時）在開館典禮上表示：「原本是美術館卻不像美術館的美術館，現在成為真正的美術館了。

〔圖1〕位於水壩湖東岸的基地

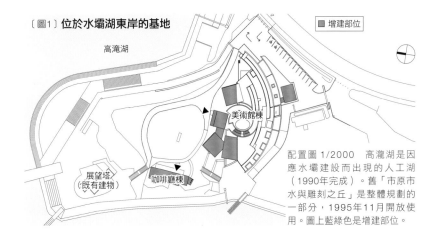

■ 增建部位

高滝湖

展望塔
（既有建物）

咖啡廳棟

美術館棟

配置圖 1/2000　高瀧湖是因應水壩建設而出現的人工湖（1990年完成）。舊「市原市水與雕刻之丘」是整體規劃的一部分，1995年11月開放使用。圖上藍綠色是增建部位。

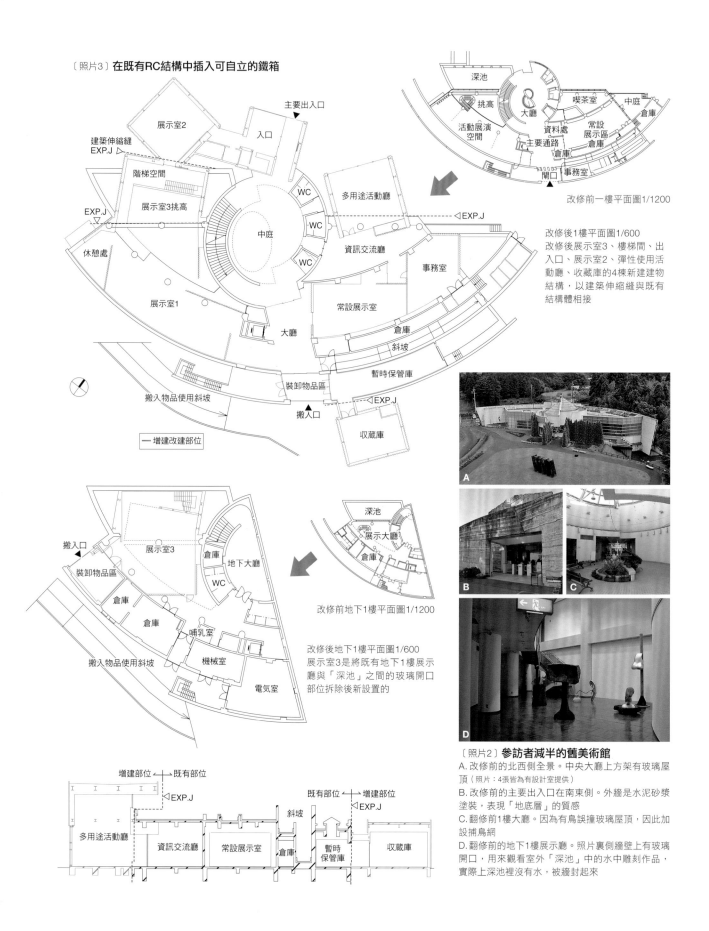

〔照片3〕**在既有RC結構中插入可自立的鐵箱**

展示室2　入口　主要出入口

建築伸縮縫
EXP.J

階梯空間

展示室3挑高

EXP.J

中庭

WC
WC
WC

多用途活動廳

資訊交流廳

事務室

休憩處

展示室1

大廳

常設展示室

倉庫

斜坡

暫時保管庫

裝卸物品區

搬入物品使用斜坡

搬入口

EXP.J

收藏庫

—增建改建部位

深池

挑高

大廳

活動展演空間

資料處

主要通路

倉庫

閘口

喫茶室　中庭

倉庫

常設展示區

倉庫

事務室

改修前一樓平面圖1/1200

改修後1樓平面圖1/600
改修後展示室3、樓梯間、出入口、展示室2、彈性使用活動廳、收藏庫的4棟新建物結構,以建築伸縮縫與既有結構體相接

搬入口

裝卸物品區

展示室3

倉庫

地下大廳

WC

倉庫

倉庫

哺乳室

機械室

搬入物品使用斜坡

電氣室

深池

展示大廳

倉庫

改修前地下1樓平面圖1/1200

改修後地下1樓平面圖1/600
展示室3是將既有地下1樓展示廳與「深池」之間的玻璃開口部位拆除後新設置的

增建部位　既有部位

EXP.J

既有部位　增建部位

EXP.J

多用途活動廳

資訊交流廳

常設展示室

倉庫

斜坡

暫時保管庫

收藏庫

A
B
C
D

〔照片2〕**參訪者減半的舊美術館**
A.改修前的北西側全景。中央大廳上方架有玻璃屋頂(照片:4張皆為有設計室提供)
B.改修前的主要出入口在南東側。外牆是水泥砂漿塗裝,表現「地底層」的質感
C.翻修前1樓大廳。因為有鳥誤撞玻璃屋頂,因此加設捕鳥網
D.翻修前的地下1樓展示廳。照片裏側牆壁上有玻璃開口,用來觀看室外「深池」中的水中雕刻作品,實際上深池裡沒有水,被牆封起來

中的一環，在1995年開館，稱作「市原市水雕刻之丘」。

當初每年到訪人數達3萬人，但在2006年時人數減少將近一半。市原市在從開館15年後的2010年，舉辦一場針對再生計畫的公開設計競圖。以建築師伊東豊雄擔任審查委員長的審查委員會，從231件參加提案中挑選出有設計室（現在的Kawaguchi Tei建築計畫）提出的改修設計方案。

將既有結構當作戶外雕刻作品

有設計室的川口有子（1974年出生）與鄭仁愉（1978年出生）的雙人組合設計團隊。在呈現圓弧形的既有鋼筋混凝土結構內外側，架設起以「Art Wall（藝術牆）」為名的鋼骨牆壁，設計出有著數個四方形展示空間的空間方案。

大多參與競圖的設計提案，與其針對既有建築，比較是以具有視覺衝擊力的新建建築來一決勝負，或是在既有建物上覆蓋新的外牆。事實上有設計室的這兩位設計團隊，最初也有過同樣的想法。

川口建築師回憶著說道，「既有建物的自我主張感過於強烈，不是很討喜的建物〔照片2〕。剛開始我們探討過將既有建物覆蓋起來的方案，或是另外建造一棟賦予新景觀氣氛的方案」。但是估算所需的工程費用後，完全無法控制在競圖條件規定的4億日圓以內。

「因此這讓我們不得不好好面對既

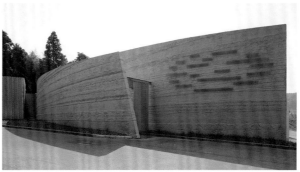

〔照片3〕
保有原本樣貌的簡潔東側外牆設計
東側外牆保有原本既有地層的模樣（參照前一頁照片B），因為拆除不易，因此重新塗裝。並在牆上安裝代表美術館的藝術圖案，予人與過去不一樣的現代都會印象。

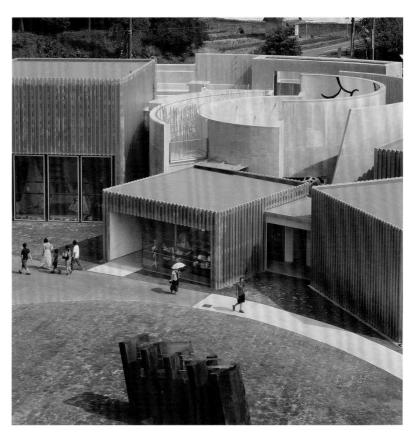

〔照片4〕**入口處移到廣場側**
從北西往下望的景象。中央箱子配置了出入口與商店。翻修前的出入口在相反側（南東），翻修後讓北側的建物表情改變了。左邊有大開口的箱子是彈性使用活動廳。原本圓弧造型的RC牆幾乎都維持原樣。照片前方的鐵雕塑作品「飛來」（篠原勝之）是原本就存在。

〔照片5〕**折板牆上藍白照明**
夜晚點亮照明的全景。照明計畫由SIRIUS LIGHTING OFFICE擔任。外牆照明會緩慢的變化。

入口處中庭。在基本設計階段原本是有一半在室內，但為了減低成本，改成完全的室外空間。藝術作品是倒置的肺泡「Heigh-Ho」（KOSUGE1-16）。

從展示室1挑空往下望展示室3。十字型柱梁的裏側原本是室外空間（參照186頁照片D）。展示室3與新建的展示室2相連結，這部分的結構處理是難度最高的。

〔照片6〕**增建的彈性使用活動廳**
可用來舉辦工作營等的彈性使用活動廳。左手邊的開口部位可以全面開放。右上有高窗採光。

〔照片7〕**也出現在室內的折板**
外牆的鋼折板也出現在室內，但在室內不是結構，是隔間牆。左邊裏側是常設展示室。

有建物」（川口建築師），這樣一轉念，「若將呈現曲面的混凝土結構體當作是放在自然中的物件來想像，發現只需要以新的隔間牆做出空間就可以了」（鄭建築師）。

加上4棟可以自立的建物

競圖方案的隔間配置細部雖然有改變，但「Art Wall（藝術牆）」的想法完整實現了〔圖2〕。

在道路側（東側）保留著過去的立面樣貌〔照片3〕，廣場北側外觀則是為之一新。呈現曲面的混凝土牆上，複雜地搭建起以銀色熱浸鍍鋅鋼折板組構的牆。在過去，出入口位在南東側，現在改成要穿越廣場從北方出入的動線〔照片4〕。日暮低垂時，折板下方會透出青紫色的線性燈光〔照片5〕。

增建部位則是以不增加既有建物載重的自立型結構。設置建築伸縮縫，讓博物館等多功能活動大廳〔照片6〕的4棟建築物與既有結構相接。將外牆延續進入室內，在室內也可以看到折板組構的牆〔照片7〕，作為既有建物中的隔間牆（非結構體）來配置。

設計競圖期間的審查員中有一位曾我部昌史建築師，「不僅善加利用既有建物，也增加新量體的存在感，一抹過去既定印象的設計策略實在太精彩了」給予極高評價。「讓我特別印象深刻的是橢圓形中庭。完全讓人無法聯想過去是室內空間，這樣讓既有建築徹底煥然一新的翻修設計真的很驚人」（曾我部建築師）。

因為增加了當初競圖條件沒有規定的空間機能，因此工程費用無法控制在4億日圓以內，但最終以4億4,600萬日圓完成。若包括藝術品工程，共計約5億6,000萬日圓。藝術品設置是由Art Front Gallery與設計者共同討論執行。

（宮澤洋撰文）

市原湖畔美術館

■**所在地**：千葉縣市原市不入75-1 ■**主要用途**：美術館 ■**地域、地區**：都市計畫區域外 ■**建蔽率**：13.15%（法定：無規定）■**容積率**：16.54%（法定：無規定）■**前面道路**：東13m ■**停車數**：35輛（其他基地42輛）■**基地面積**：1萬1,283.51m² ■**建築面積**：1,483.43 m²（博物館棟1,404.43 m²、咖啡廳棟79.00 m²）■**總樓地板面積**：1,865.49 m²（博物館棟1,799.11 m²、咖啡廳棟66.38 m²、塔屋8.98 m²）■**基礎、樁**：樁基礎及部分混凝土（既有建物）、樁基礎（增建）■**結構**：鋼骨鋼筋混凝土（既有建物）、鋼骨（增建）■**各層樓地板面積**：地下1樓 569.8 m²、1樓1,286.71 m²（博物館棟1,220.33 m²、咖啡廳棟 66.38 m²、塔屋8.98 m²）■**總樓層數**：地下1層・地上1層 ■**高度**：最高9.25m、屋簷高8.75m、地下1樓樓高4.5m、1樓樓高5.0m、地下1樓天花板高9.2m、1樓天花板高4.7m（博物館棟）■**業主**：市原市 ■**設計者**：有設計室、日本Design Center色部Design研究室（ＶＩ標識計畫）■**設計顧問**：長谷川大輔構造計畫（結構）、ZO設計室（設備）、SIRIUS LIGHTING OFFICE（照明）、高輪建築Consultant（估算）■**監理者**：有設計室 ■**監理顧問**：長谷川大輔構造計畫（結構）、ZO設計室（設備）■**施工者**：山一工業（建築）、Okamoto（空調）、岡崎設備工業（給排水衛生）、三和電設（電氣）、AGC硝子建材（玻璃）■**營運者**：Art Front Gallery（指定管理者）■**設計期間**：2010年4月～2011年8月 ■**施工期間**：2012年2月～2013年5月 ■**開幕日**：2013年8月3日 ■**設計監理費用**：3,238萬9,400日圓（基本設計 細部設計2,249萬9,400日圓、工程監理989萬日圓）■**總工程費用**：4億4,584萬4,788日圓（建築2億7,749萬4,000日圓）、空調6,751萬5,000日圓、衛生設備1,954萬1,550日圓、機電7,435萬1,550日圓、玻璃694萬2,688日圓 ■**交通**：從小湊鐵道 高瀧車站徒步20分、從圈央道·市原鶴舞IC交流道開車約5分 ■**入館費**：常設展普通票200日圓、企劃展依展覽性質另計

外觀裝修

■**屋頂**：既有瀝青防水混凝土上加覆頂層膜（既有部位）、襯墊防水（增建）■**外牆**：既有混凝土噴磁磚上塗佈潑水劑（既有部位）、鋼折板襯墊 t=2.7折板厚度100mm熱浸鍍鋅227（增建部位）■**外圍門窗**：鋁製門窗、鋼製門窗 ■**外部地面**：草地、混凝土鋪設

至五井
上總久保
市原鶴舞IC
園央道
市原鶴舞IC
高瀧
市原
ぞうの国
小湊鐵道
高瀧湖 市原湖畔美術館
新井淨水場
里見

0 1km

08

DOME有明總部大樓（東京都江東區）

業主：DOME　設計：PLANTEC 總合計畫事務所　施工：株式會社安藤・間

利用倉庫高低差，融合事務室與健身房的多元辦公空間機能

東京灣岸地區一座大型物流倉庫的角落，翻修後變成容納數百人的辦公空間。

急速成長的運動企業「DOME」實現企業理念的前線基地。

各層開放工作空間保有6公尺樓高，另有運動選手專用健身房。

（本頁至193頁屬2015年9月第一期開幕時的採訪報導）

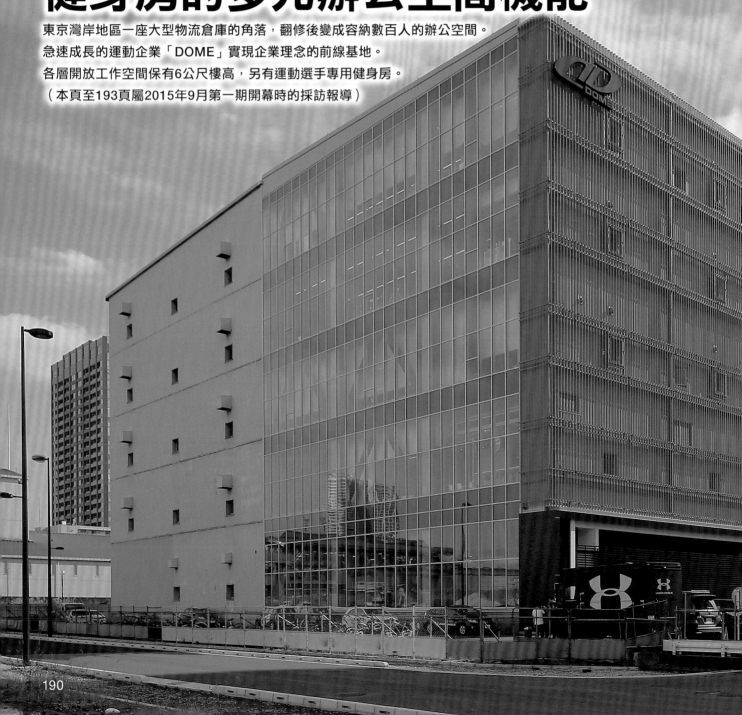

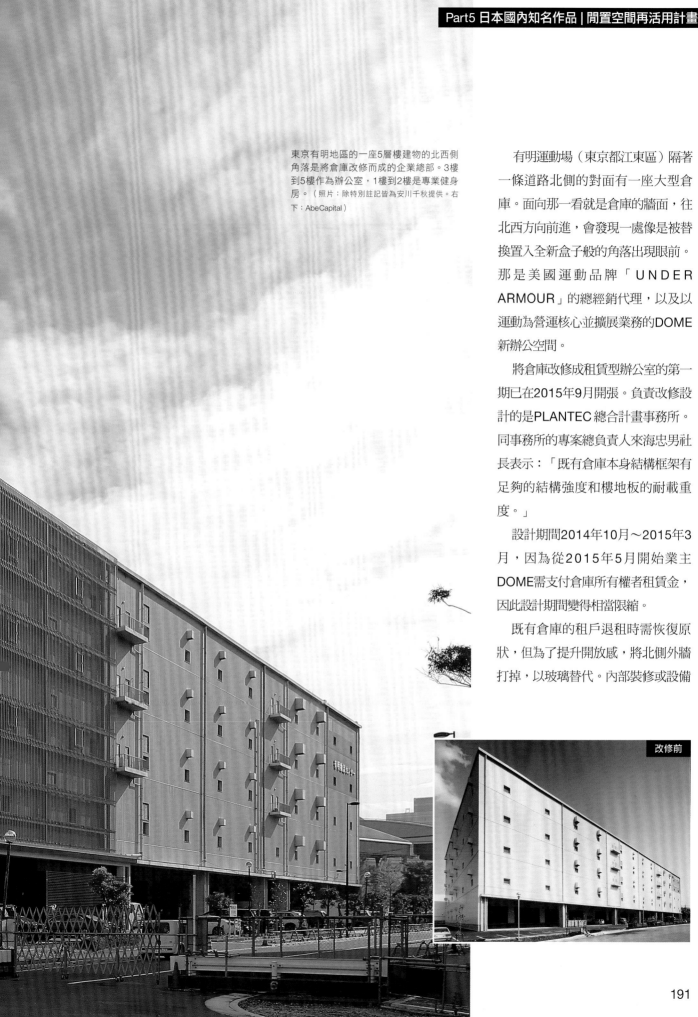

東京有明地區的一座5層樓建物的北西側角落是將倉庫改修而成的企業總部。3樓到5樓作為辦公室，1樓到2樓是專業健身房。（照片：除特別註記皆為安川千秋提供。右下：AbeCapital）

改修前

有明運動場（東京都江東區）隔著一條道路北側的對面有一座大型倉庫。面向那一看就是倉庫的牆面，往北西方向前進，會發現一處像是被替換置入全新盒子般的角落出現眼前。那是美國運動品牌「UNDER ARMOUR」的總經銷代理，以及以運動為營運核心並擴展業務的DOME新辦公空間。

將倉庫改修成租賃型辦公室的第一期已在2015年9月開張。負責改修設計的是PLANTEC總合計畫事務所。同事務所的專案總負責人來海忠男社長表示：「既有倉庫本身結構框架有足夠的結構強度和樓地板的耐載重度。」

設計期間2014年10月～2015年3月，因為從2015年5月開始業主DOME需支付倉庫所有權者租賃金，因此設計期間變得相當限縮。

既有倉庫的租戶退租時需恢復原狀，但為了提升開放感，將北側外牆打掉，以玻璃替代。內部裝修或設備

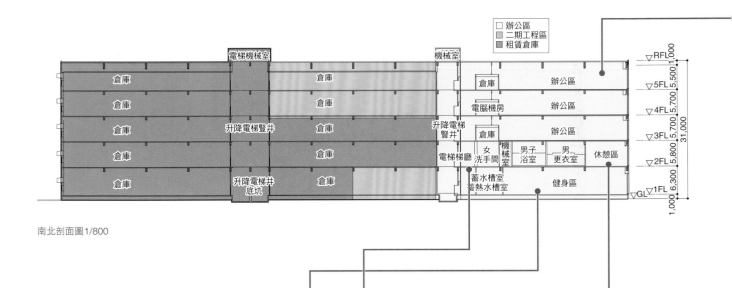

□ 辦公區			
▨ 二期工程區			
▨ 租賃倉庫			

南北剖面圖1/800

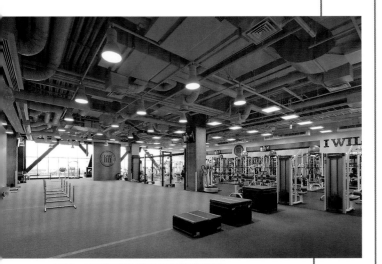

〔照片1〕**專業運動選手使用的健身房**
與DOME簽約的棒球足球職業球員鍛鍊體能的健身房。外部出入口與公司職員分開。健身房內部設置知名品牌的運動器材。

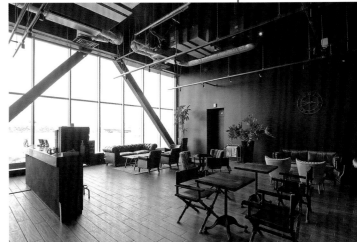

〔照片2〕**與健身房直通的休憩室促進選手交流**
2樓休憩室在浴室的正旁邊。健身完的運動選手之間可以在此切磋交流的場所。

1樓平面圖1/800

〔照片3〕**寬廣建物內部設置一處會議室**
2樓梯廳的角落設置透明玻璃隔間的會議室。靠近餐廳，是個樓層員工容易聚集的位置。

〔照片4〕**有著大跨距與挑高天花板的辦公空間**
為了有效率地傳達資訊，在辦公室東側牆上掛設4面大型電視螢幕，播放新聞及天氣預報。結構柱的周圍設置可連結電子
機器的顯示螢幕，形成方便使用的討論空間。

機器也全部換新，「像是半個新建工程一樣」來海社長回憶說起。

將高層的想法瞬間視覺化

DOME的安田秀一社長表示：「職場如戰場。這個辦公室的意象有如戰場前線基地。」一看就知道是運動相關企業的地上5層樓辦公樓，在1樓設置體能訓練室，2樓設置盥洗室及休憩室〔照片1、照片2〕。健身房使用者是與DOME簽約的專業運動選手，因此健身房的出入口與職員出入口是分開的動線。

3～5樓是辦公區。充分利用6公尺的樓地板高度，呈現具有開放感的空間〔照片4〕。安田社長向設計者表達強烈的期望是「希望可以有效率地傳達訊息」。設計者接收到這樣的需求，因此在各樓層東側牆面上設置大型電視四台。隨時播放天氣預報、新聞，

也可以播放安田社長在智慧型手機上查看到的訊息。這是將高層想法瞬間視覺化的設計手法。

為了保有寬廣完整的空間，將沒有任何裝飾的裸柱，變成溝通交流的場所。在柱子四周安裝可以與電子設備連接的螢幕，成為開會討論的空間。「這是從『百貨公司地下街』得來的發想，以柱子為中心聚集人群」來海社長分享著想法。

今後將與倉庫相鄰區域的建物簽訂租賃契約，進一步地擴大辦公空間。就現狀來說，空調效果不均勻是要解決的課題，接下來的二期工程計畫使用風扇讓空氣對流（2017年4月完成的第二期空間於次頁介紹）。

（江村英哲撰文）

ドーム有明ヘッドクォーター

■**所在地**：東京都江東區有明1-3-33 ■**既有建物名稱**：有明物流中心 ■**既有建物設計者**：服部都市建築設計事務所 ■**既有建物施工者**：戶田建設 ■**既有建物施工期間**：1985年10月～1986年9月 ■**改修工程前主要用途**：倉庫 ■**地域、地區**：準工業地域 ■**建蔽率**：59.33%（法定70%）■**容積率**：299.97%（法定300%）■**前面道路**：南側20m、15m西側、12m北側 ■**停車數**：92輛 ■**基地面積**：1萬3,223.2 m² ■**建築面積**：7845.3 m² ■**總樓地板面積**：3萬9,665.91 m² ■**既有建物改修後總樓地板面積**：6,327.18m²（無增建）■**結構**：鋼骨、鋼骨鋼筋混凝土 ■**總樓層數**：地上5層 ■**耐火性能**：耐火建築物 ■**基礎、樁**：樁基礎 ■**高度**：最高31m、簷高30m、樓高5.7m ■**主要跨距**：9.74m×10m ■**業主、營運者**：DOME ■**設計、監理者**：PLANTEC總合計畫事務所 ■**設計顧問**：Qualix（IT）、DECOR（2樓DNS Power Cafe）、Office Design ABC（2樓DOME Beauty House）■**施工者**：株式會社安藤·間 ■**施工顧問**：住友電設（機電）、三建設備工業（空調·衛生設備）■**設計期間**：2014年10月～2015年3月 ■**施工期間**：2015年4月～15年9月 ■**開業日**：2015年9月24日

設計者：萩原浩等數位

照片右邊是萩原浩。PLANTEC總合計畫事務所東京第三設計室室長。1979年出生。2003年武藏工業大學工學院建築系畢業。2007年New York School of Interior Design研究所修畢。2011年入社。左邊是設計團隊成員高瀨Midori，1974年生。

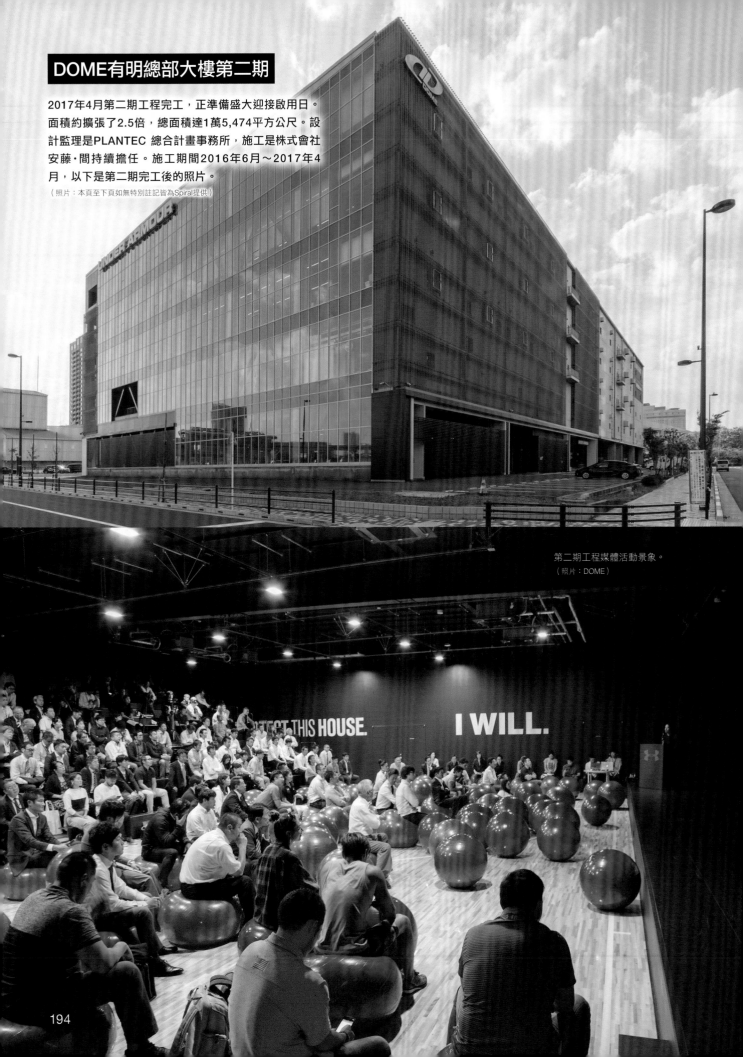

DOME有明總部大樓第二期

2017年4月第二期工程完工，正準備盛大迎接啟用日。面積約擴張了2.5倍，總面積達1萬5,474平方公尺。設計監理是PLANTEC 總合計畫事務所，施工是株式會社安藤·間持續擔任。施工期間2016年6月～2017年4月，以下是第二期完工後的照片。

（照片：本頁至下頁如無特別註記皆為Spiral提供）

第二期工程媒體活動景象。
（照片：DOME）

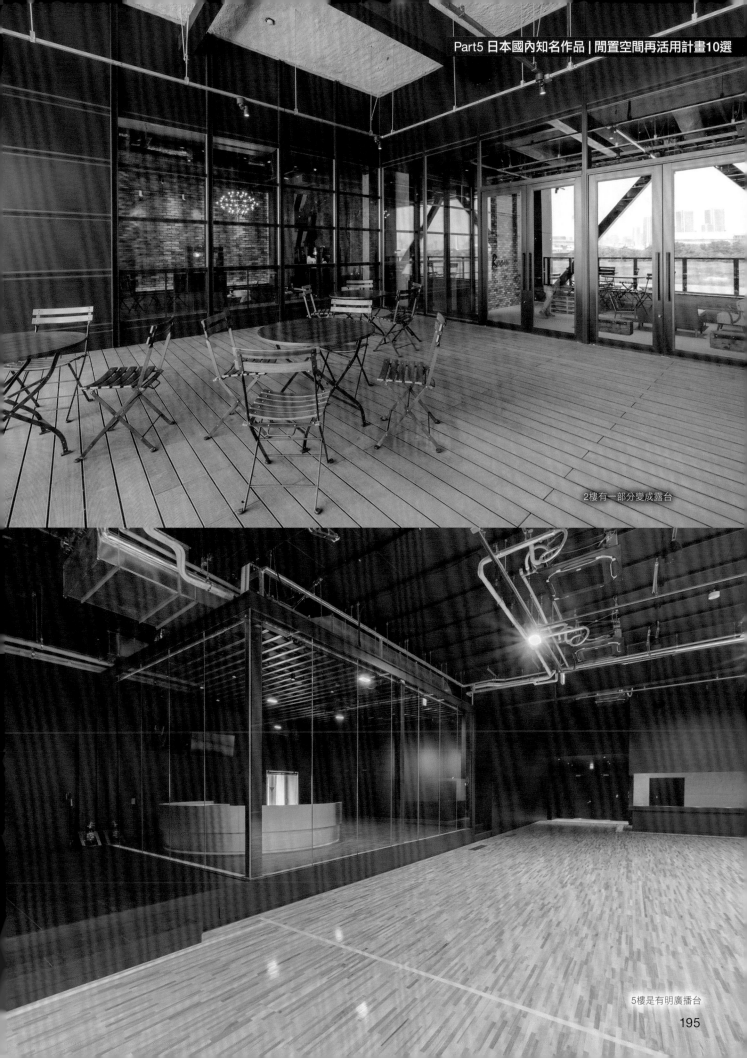

2樓有一部分變成露台

5樓是有明廣播台

09

東京藝術大學4號館翻修（東京都台東區）

業主：東京藝術大學　改修設計：日建設計、森村設計　施工：日本國土開發 等

既有結構體內側
浮著一座木造廳堂

踏入室內瞬間，目光立即被外露在天花板的大量木條吸引。

過去曾因會聽到地下樓層聲響無計可施的東京藝術大學4號館音樂廳，進行了翻修工程。

天花板木條使用與木造音樂廳結構相同的材料，具有擴音的功效。

改修後的第六大廳。既有結構體內側置入一個「Box in Box（箱中箱）」的木造音樂廳。兼具結構及擴音效能的條狀木材從天花板向下突出。室內裝修使用與舊音樂廳相同的山茶木夾板。（照片：除特別註記以外皆為安川千秋提供）

譽為「音樂廳中的斯特拉迪瓦里琴（Stradivarius）」的東京藝術大學音樂部第六音樂廳。本音樂廳是將1樓的東京藝術大學4號館進行改修，於2014年4月22日完成的作品。

4號館是以鋼筋混凝土建造，部分鋼骨造，地下1層地上4層，1977年完工的建物。第六音樂廳在一樓中央位置，約佔四分之一面積的中型音樂廳。當作畢業考試或是校內室內樂演奏會等場所使用。被譽為知名小提琴斯特拉迪瓦里琴（Stradivarius）的原因是這座音樂廳的音響效果有如木製弦樂器才有的溫潤音質。

然而自從完工以來，一直沒有合適的隔音處理，會從地下樓層傳來打擊樂器練習時的聲響與震動，這是長年以來需要被解決的課題。

〔圖1〕**與既有結構相互獨立的木框架結構大剖面圖**

只有浮式地板的防振橡膠與既有結構有接觸，是獨立出來的結構。

不對既有結構造成損傷，僅以防振橡膠與既有結構接觸的獨立浮式地板結構。（資料：本圖與右圖皆為日建設計提供）

〔圖2〕**以3D檢討木條長度與間隔**

日建設計的DDL（Digital Design室）以3D模型軟體「Grasshopper」模擬探討木條最合適的長度、數量與間隔。

〔照片1〕**大梁上置放防振橡膠支承樓地板**

大梁上置放防振橡膠，鋪上鋼材，木框架橫跨上方。

（照片：日建設計）

〔照片2〕**外露在天花板的「底材」**

使用價廉的4寸正方形剖面的木條，兼具結構材與底材，外露在天花板上。木條端點部位內藏LED燈照明。

東京藝術大學音樂學院院長澤和樹教授表示：「需要專注一決勝負的考試時，隔音效果不好會阻礙考生精神集中。」因此延續舊音樂廳在音響效果方面的優點，並提高隔音效能是此次音樂廳改修的主題。

在大樑上放置可自立的木箱

既有建物雖有耐震補強處理過，但是能對既有基礎樁與樓地板再施加的載重有限。既有樓地板是單排配筋，厚度僅有12公分。「為了提高隔音性能而增加音樂廳牆壁或是樓地板厚度的做法是有困難的。若是從地震時防災觀點來看，也想要避免吊掛式天花板的方式」日建設計設計部門設計部

的青柳創說。

日建設計對於這項課題，採用將自立式框架結構木箱置放在既有結構體上的「Box in Box（箱中箱）」方式〔圖1〕。「不是由既有結構的屋頂版或牆壁來支撐，而是僅在大梁上方放置防震橡膠墊，用來支撐雙層樓板」結構設計部門結構設計部的郡幸雄主

翻修完成後的4號館入口周邊景象。左側樹木的裏側是第六音樂廳。
（照片：本刊）

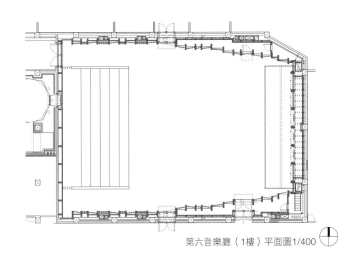

第六音樂廳（1樓）平面圖1/400

管如此說明〔照片1〕。

藉由放置在大梁上的防震橡膠墊，以900mm的間隔排列，比一般作法的接觸點數量更少，即可達到效果。「減少接觸點，下方的聲響不容易傳達上來，在隔音上有很大的優點」設備設計部門環境設備技術部的司馬義英主管表示。

內裝材料與底材關係反轉

從天花板往下的木條是用來支承20m跨距天花板的結構材料。帶有設計上的考量，同時也兼具將音聲擴散開來的效能〔圖2、照片2〕。這樣的天花板造型，是將一般的音樂廳隔音作法反轉過來的「逆向思考」發想出來的。

為了保有音響效果的豐富性，音樂廳內部空間體積越大越好。在支撐結構體的底材上設置隔音層是一般音樂廳的做法，但這樣會讓音樂廳的內部空間體積減小。因此將隔音層兼具底材功用，設置在獨立結構的外側，這是將一般內裝材料與底材關係反轉的做法。將隔音層緊貼地設置在外側，讓音樂廳保有最大的內部空間體積。

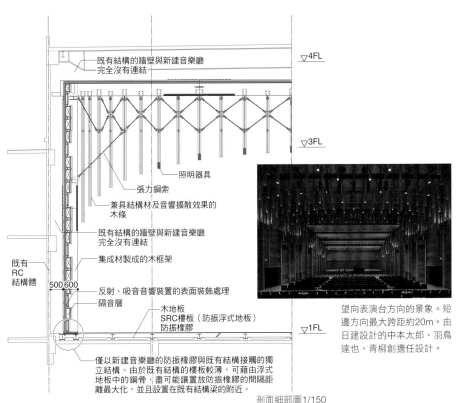

既有結構的牆壁與新建音樂廳完全沒有連結 ▽4FL

▽3FL

照明器具
張力鋼索
兼具結構材及音響擴散效果的木條
既有結構的牆壁與新建音樂廳完全沒有連結
集成材製成的木框架
既有RC結構體
500 600
反射、吸音音響裝置的表面裝飾處理
隔音層
木地板
SRC樓板（防振浮式地板）
防振橡膠
▽1FL

僅以新建音樂廳的防振橡膠與既有結構接觸的獨立結構。由於既有結構的樓板較薄，可藉由浮式地板中的鋼骨，盡可能讓置放防振橡膠的間隔距離最大化，並且設置在既有結構梁的附近。

剖面細部圖1/150

望向表演台方向的景象。短邊方向最大跨距約20m。由日建設計的中本太郎、羽鳥達也、青柳創擔任設計。

東京藝術大學4號館改修工程

■所在地：東京都台東區上野公園12-8 ■既有建物設計者：教育施設研究所 ■既有建物施工者：大林組 ■既有建物完工年：1977年 ■地域、地區：第一種中高層住居專用地域 ■建築面積：約2,000 m² ■總樓地板面積：約5,800m²（既有建物改修前總樓地板面積約4,800m²）■結構：鋼骨鋼筋混凝土、一部分鋼骨 ■總樓層數：地下1層地上4層 ■業主、營運者：東京藝術大學 ■設計者：日建設計（建築、音響設計）、森村設計（設備設計）■設計顧問(設計意圖傳達業務)：日建設計 ■音響監修者：東京藝術大學、永田音響 ■監理者：東京藝術大學 ■施工者：日本國土開發、日本電設工業、第一工業、Panasonic ES Engineering、日本Escalator製造、Ascent ■施工顧問：SONA（音響防音工程）■設計期間：2012年4月～10月 ■施工期間：2013年2月～2014年4月 ■竣工日：2014年4月22日 ■設計費：4,761萬日圓 ■總工費：14億4,500萬日圓（以上、含消費 5%）

東京藝術大學
鶯谷
東京国立博物館
上野動物園
東京都立美術館
国立西洋美術館
東京文化会館
上野公園
上野
不忍池
0　　500m

moreFocus

為了音響效果而設計出的
「劍山」造型天花板

有如劍山反倒過來的木條裝置，是為了維護好音響效果而出現的造型。
在設計階段以音波模擬測試，完工前請指導教師和學生試演奏，再進行微調。

讓音樂廳有著有個性的表情的天花板木條造型，是為了滿足音響、設計、結構各方面需求所產生的解決方案。日建設計設備部門環境設備技術部的青木亞美說明著「天花板若出現突起物，會幫助音響擴散並變得柔軟。在想是否可讓突起物與結構和設計相結合」。

因此將通常當作底材的木條外露在室內側，以防止震動的緩衝材固定，撐張起天花板。如此一來音樂廳的體積也變大〔圖3〕。木條也利於當作舞臺照明或擴音等設備的「安裝台」，若加上反射體，將來若要變更也會比較容易。

擔任設計的設計部主管羽鳥達也表示：「一般來說觀眾對於音樂廳的室內裝修必較不會留下印象，這也是想要特別過度表現的原因。」

但這樣前衛的造型設計在最初並沒有得到相關者的青睞。「雖然可以讓空間體積變大，但視覺上像是木條刺穿出天花板的造型，最初實在沒有抱以什麼好感」。東京藝術大學的澤和樹教授表達最初看到情境模擬圖時的感想。

為了一解澤教授等相關人士的心中疑惑，對於與有著平實室內裝修的舊音樂大廳〔照片4〕之間的不同之處，設計團隊進行了音波模擬測試，提出天花板木條可以將高音擴散開來的結果〔照片5、圖4〕。持續地利用客觀數據解釋，終於得到業主方的理解。

「可以分辨實力的差異」
繼承音響環境

舊音樂廳主要當作學生室內演奏樂的練習以及試驗場所使用。「回音不會拖長，可以馬上分辨出來學生的實力。音質傳達清楚並且溫潤，是這座音樂廳的特徵」（澤教授）。業主期

〔圖3〕舊音樂廳天花板形狀以反射板再現

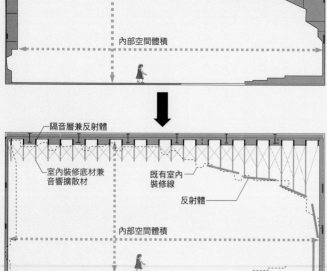

固定在結構上的室內裝修底材

內部空間體積

隔音層兼反射體

室內裝修底材兼音響擴散材

既有室內裝修線

反射體

內部空間體積

上方是舊音樂廳的剖面圖、下方是新音樂廳的剖面圖。在新音樂廳，藉由反射體做出與舊音樂廳一樣的天花板剖面造型，重新展現舊音樂廳的優良音質。
（資料、照片：本頁皆由日建設計提供）

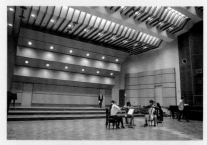

〔照片4〕**最適合室內樂演奏的舊音樂廳**
舊第六音樂廳的室內樣貌。舊音樂廳擁有適合室內樂演奏練習或考試的音響環境。

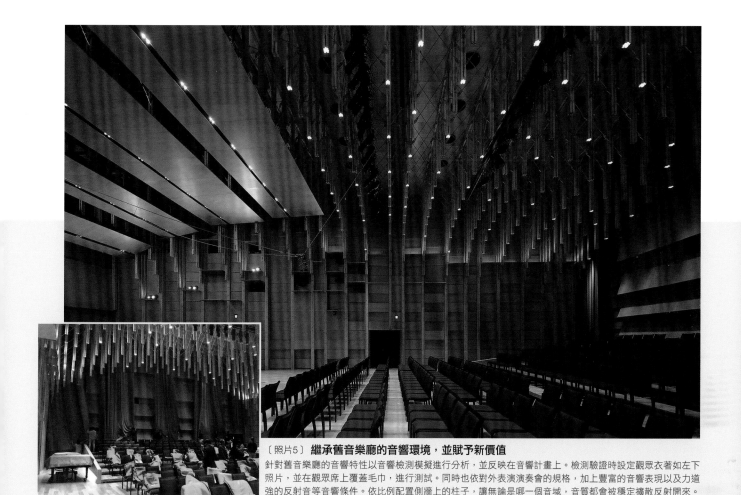

〔照片5〕 **繼承舊音樂廳的音響環境,並賦予新價值**
針對舊音樂廳的音響特性以音響檢測模擬進行分析,並反映在音響計畫上。檢測驗證時設定觀眾衣著如左下照片,並在觀眾席上覆蓋毛巾,進行測試。同時也依對外表演演奏會的規格,加上豐富的音響表現以及力道強的反射音等音響條件。依比例配置側牆上的柱子,讓無論是哪一個音域,音質都會被穩定擴散反射開來。

〔圖4〕 **音擴散程度的視覺化表現**

東京大學生產技術研究所橘坂本研究室開發的音波模擬軟體「數值無響室」,確認木條的音響擴散效果,在XY方向以隨機間隔配置適合的木條數量。(資料:日建設計)

望這樣的音響特色可以保留繼承下來。為了回應這一點,在表演舞台上方安裝的反射體角度與舊音樂廳天花板形狀一模一樣。並且「為了成為也適合公開表演的音樂廳,音響處理上更強調了豐富的音響表現和強反射音」。(青木亞美)

室內裝修完工前請老師與學生反覆地現場試演奏一星期,調整音響環境〔照片6〕。反射體角度只有五度的差異立即被也是音樂專家的老師們分辨出音效上的差別。藉由調整側壁吸音面積或各開口部位面積,來控制音長表現,輕微調整天花板反射體或側壁角度來控制反射音。

對於完工的新音樂廳,「完成了與理想中相近的音環境。木條呈現的圓弧狀,讓音聲像是媽媽肚中連著臍帶的胎兒,存在一個很舒適的環境」澤教授給予很高的評價。

(編寫:三上美繪)

〔照片6〕 **藉由演奏者的聲音測試並進行微調整**
完工前一星期,邀請大學教師學生當場試演奏,收集回饋意見,反映在音響環境調整工作上。

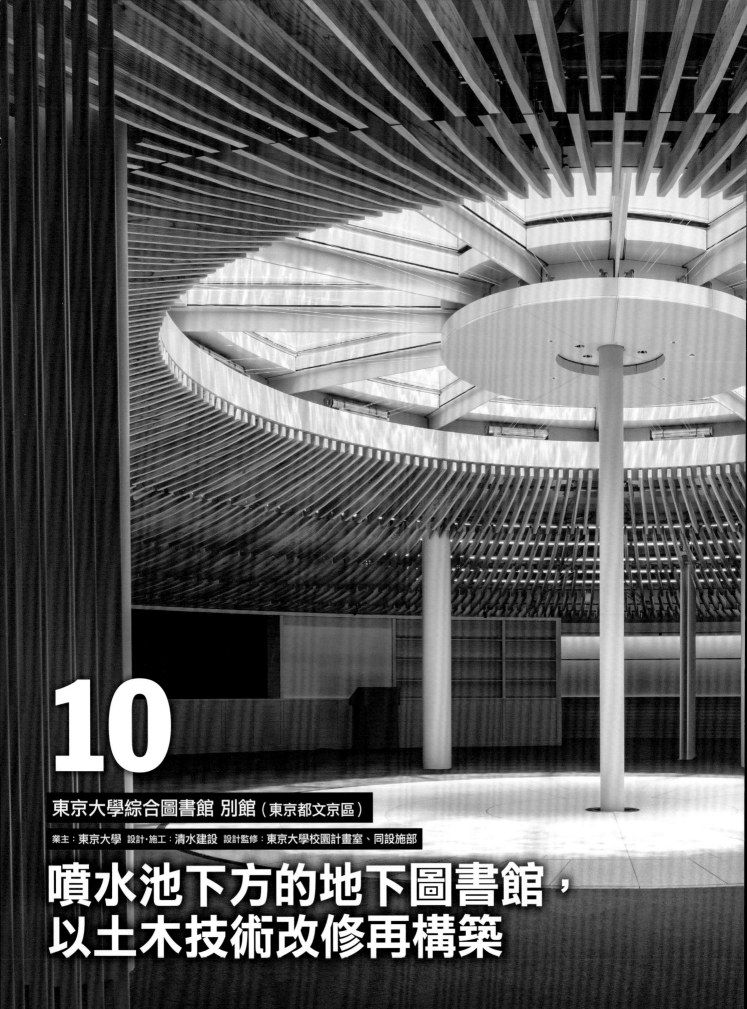

10

東京大學綜合圖書館 別館（東京都文京區）

業主：東京大學　設計・施工：清水建設　設計監修：東京大學校園計畫室、同設施部

噴水池下方的地下圖書館，
以土木技術改修再構築

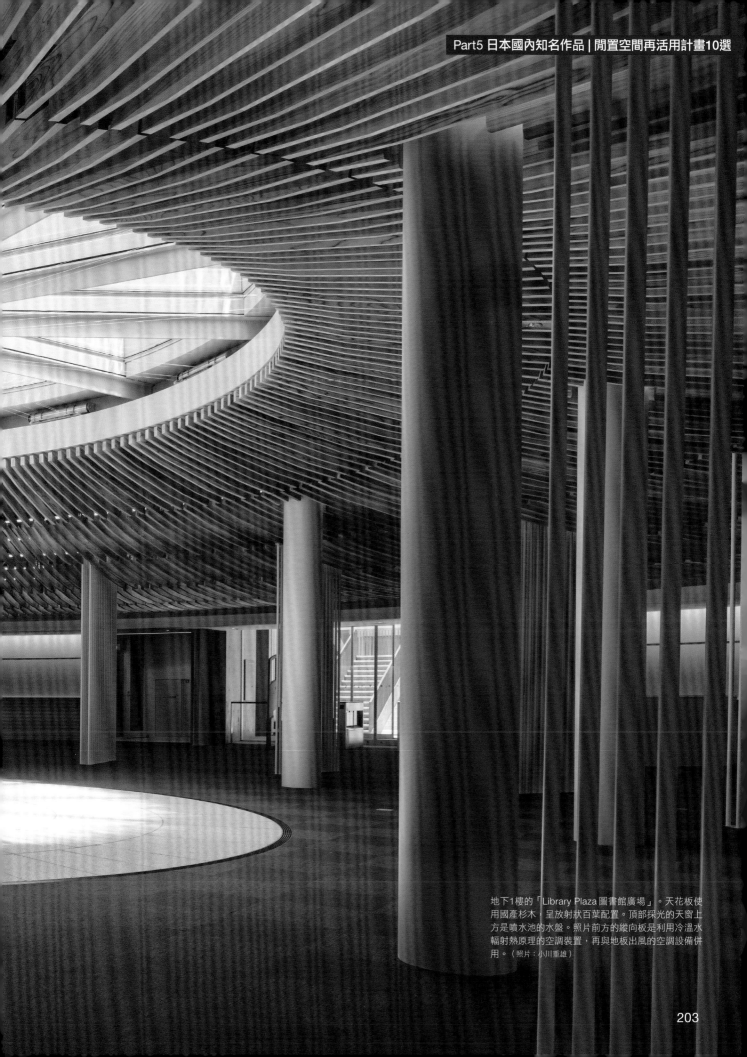

地下1樓的「Library Plaza 圖書館廣場」。天花板使用國產杉木，呈放射狀百葉配置。頂部採光的天窗上方是噴水池的水盤。照片前方的縱向板是利用冷溫水輻射熱原理的空調裝置，再與地板出風的空調設備併用。（照片：小川重雄）

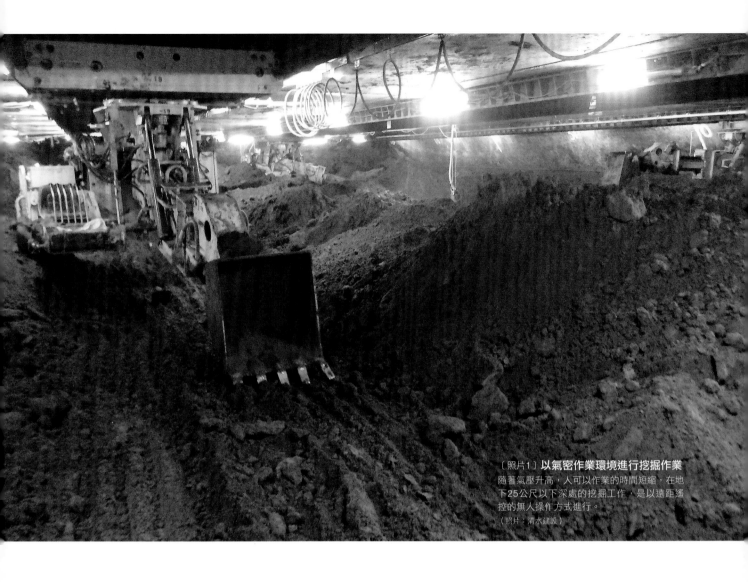

〔照片1〕**以氣密作業環境進行挖掘作業**
隨著氣壓升高，人可以作業的時間短縮，在地下25公尺以下深處的挖掘工作，是以遠距遙控的無人操作方式進行。
（照片：清水建設）

位於東京都文京區的東京大學本鄉校園內，可收藏300萬冊書籍的地下圖書館，重新開館。為了在有限的基地面積裡容納龐大的藏書量，採用了土木技術，融合建築與土木技術上的差異，完成了改修計畫。

埋入地上結構，創造地下空間。東京大學在2017年7月開放使用的「總合圖書別館」，是以壓氣沉箱（pneumaticcaisson）工法建造完成〔照片1〕。壓氣沉箱工法像是將杯子倒過來壓在水中的狀態，利用防止水侵入的空氣壓力進行工程施作的工法。常應用在土木工程上例如橋樑基礎的

施作等，但應用在建築工程上卻是相當罕見。

基地位於總合圖書館前面的廣場。若要將四層建物埋入地下，光是結構體部位所需深度就要46公尺。這座圖書館以鋼筋混凝土及部分鋼骨建造，總樓地板面積約有5,750平方公尺。由清水建設擔任設計施工。東京大學的校園計劃室與設施部負責設計監修，由校園計劃室的野城智教授與川添善行教授統籌。

地下1樓是學生及研究人員開會或發表的交流據點「Library Plaza圖書館廣場」，地下1樓至4樓是可收藏300萬本書籍的自動化書庫。地面則

恢復噴水景觀。噴水的底部正好變成「Library Plaza圖書館廣場」自然採光的天窗。

在有限基地內爭取到最大使用面積

之所以會將這座「知識據點」的貴重藏書置放在一個可能受到水從四面八方入侵威脅的地下環境，是因為要和相鄰的總合圖書館整合規劃。平行配置的總合圖書館正在進行室內全面改修，外觀將完整保存。

總合圖書館周邊是密集的建物，就景觀上考量不能蓋在地面上，因此只能選擇蓋建在廣場下方〔照片2〕。

綜合圖書館

福武廳

法學部4號館

文學部3號館 法學部2號館 法學部3號館

〔照片2〕**基地四周建物環繞**
2015年9月從施工現場上空拍攝的景象。工程基地附近的建物密度高。
目標2020年完成的總和圖書館現在正進行中。（照片：SS東京）

〔照片3〕**將地面噴水裝置復原**
地下1樓的施工中景象。地下1樓是以鋼骨及鋼筋混凝土混合
的結構。中央部位是圖書館廣場的天窗與噴水池所在之處。拍
攝於2016年11月。（照片：以下特別註記以外的皆為日經建築提供）

以壓氣沉箱（pneumatic caisson）工法施作的工程計畫概要。
在壓氣沉箱結構的下方建構氣密作業室，在此處送入壓縮空
氣，一邊防止地下水及泥沙的入侵，一邊在地面上進行挖掘
工作。接著在地面層將結構沉下並設置在地底。著底後將沉
箱作業使用到的機器或設備拆除搬運出來。（資料：清水建設）

〔圖1〕**在地面層將結構沉下並設置在地底**

開始將結構沉下地底 | 著底 | 拆除沉箱作業的設備

廣場四周被建物包圍，地下約50公尺深度屬硬質地盤。為了在有限地下空間中保有最大使用面積，因此使用了壓氣沉箱工法來整頓地下空間。壓入地下的結構體因為承受著土的壓力，因此省去搭建假設工程的擋土牆施作。

實際施工時，首先在壓氣沉箱結構的下方建構氣密作業室。在此處送入與地下水壓相當的壓縮空氣，一邊防止地下水入侵，一邊在地面上進行挖掘工作。

地上部位的結構工程可同時施作，取得浮力與建物重量之間的平衡，進行沉箱下沉作業〔圖1〕。

施工計畫或施工管理上的做法都與

〔照片4〕**地下3樓收納300萬冊書籍**
2016年11月時間點拍攝的自動化書庫樓層的內
部景象。溫度與濕度控制在一定的範圍，防止發
霉。（照片：日經建築）

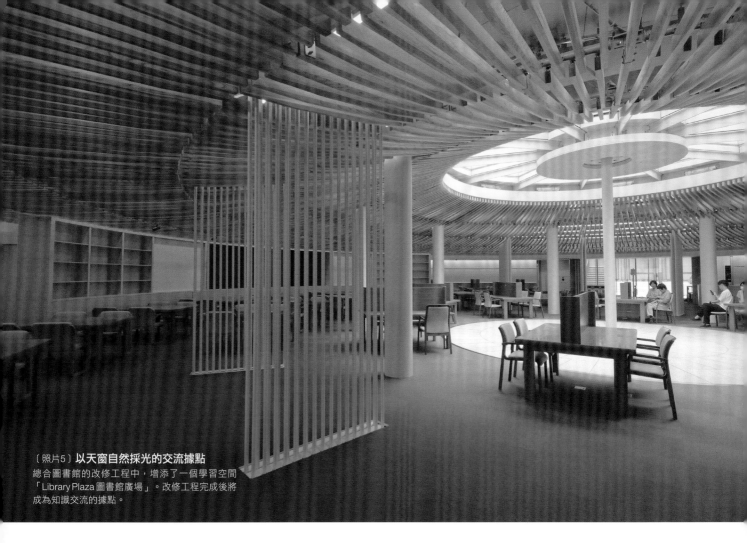

〔照片5〕**以天窗自然採光的交流據點**
總合圖書館的改修工程中，增添了一個學習空間「Library Plaza圖書館廣場」。改修工程完成後將成為知識交流的據點。

僅需短短幾分鐘，便可以調閱到資料
完工後的自動化書庫所在樓層。置入可容納巨大書架的貨櫃箱。想要調閱的資料僅需在機器下指令，便會由起重機將貨櫃搬運到輸送路線，將資料運往書庫出口。

一般建築工程慣用方式不同。清水建設投入土木部門或技術研究所等的技術人力到團隊中，增強總戰鬥力〔照片3、照片4〕。「大規模開發等的大型項目會需要土木部門的合作，但這次竟然總動員是初次遇到的經驗。融合了建築與土木不同領域的知識完成了這個改修項目」工程總管理者安中健太郎回憶著說道。

建築與土木融合的優點之一還有材料的選定。為了防止外牆混凝土漏水，接合部位要盡可能地少。因為一次要施打1,500立方公尺的混凝土，因此進行溫度測試分析，並使用建築工程上很少會用到的低發熱水泥或中熱度水泥來抑制裂縫產生。

開放使用後的地下1樓「Library Plaza圖書館廣場」，幾乎連日200個座位全部坐滿〔照片5〕。「會推動這個在建築領域少有前例使用土木技術的改修計畫，是為了同時解決又要爭取必要的使用容積，以及又要確保校園開放空間這兩難矛盾的課題。這也將是對於都會中心再開發等，可以運用的工程做法」川添準教授說。

（谷口Rie撰文）

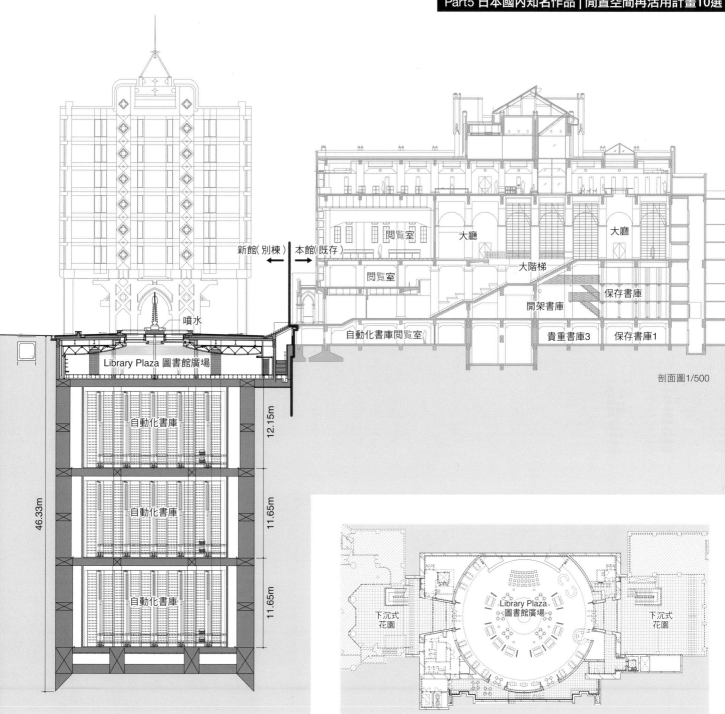

噴水

新館（別棟）← → 本館（既存）

閱覽室　　大廳　　　　　　大廳

閱覽室　　大階梯

開架書庫　　保存書庫

Library Plaza 圖書館廣場

自動化書庫閱覽室　　貴重書庫3　保存書庫1

剖面圖1/500

自動化書庫　　12.15m

自動化書庫　　11.65m

46.33m

自動化書庫　　11.65m

下沉式花園　　Library Plaza 圖書館廣場　　下沉式花園

地下1樓平面圖1/800

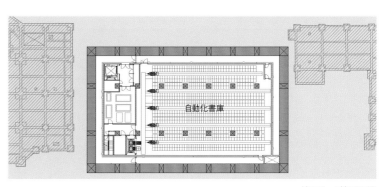

自動化書庫

地下2～4樓平面圖

東京大學綜合圖書館別館

■**所在地**：東京都文京區本鄉7-3-1 ■**主要用途**：大學（圖書館）■**地域、地區**：準防火地域、第一種中高層住居地域、22m第三種高度地區（部分防火地域、商業地域）■**建築面積**：1,397.47 m² ■**總樓地板面積**：5,752 m²（不計入容積109.09m²）■**高度**：最高5.78m、屋簷高5.6m、樓高5.08m（Library Plaza）11.65m（自動化書庫）■**結構**：鋼骨鋼筋混凝土、一部分鋼骨 ■**總樓層數**：地下4層地上1層 ■**業主、營運者**：東京大學 ■**設計、監理者**：清水建設 ■**設計顧問**：DAI-DAN（空調・衛生）、Yurtec（機電）■**設計期間**：2014年1月～11月 ■**施工期間**：2014年11月～2017年5月 ■**開館日**：2017年7月10日

向安藤忠雄、法蘭克・蓋瑞、札哈・哈蒂等大師學習可實踐的創新思維

世界知名建築翻新活化設計

作者　　　日經建築
譯者　　　石雪倫
責任編輯　楊宜倩
美術設計　楊晏誌
版權專員　吳怡萱
行銷企劃　陳冠瑜

發行人　　何飛鵬
總經理　　李淑霞
社長　　　林孟葦
總編輯　　張麗寶
副總編輯　楊宜倩
叢書主編　許嘉芬

出版　　　城邦文化事業股份有限公司 麥浩斯出版
E-mail　　cs@myhomelife.com.tw
地址　　　104台北市中山區民生東路二段141號8樓
電話　　　02-2500-7578

發行　　　英屬蓋曼群島商家庭傳媒股份有限公司城邦分公司
地址　　　104台北市中山區民生東路二段141號2樓
讀者服務專線　0800-020-299
　　　　　（週一至週五上午09:30～12:00；下午13:30～17:00）
讀者服務傳真　02-2517-0999
讀者服務信箱　cs@cite.com.tw
劃撥帳號　1983-3516
劃撥戶名　英屬蓋曼群島商家庭傳媒股份有限公司城邦分公司
總經銷　　聯合發行股份有限公司
地址　　　新北市新店區寶橋路235巷6弄6號2樓
電話　　　02-2917-8022
傳真　　　02-2915-6275

※特別感謝：專有名詞翻譯諮詢｜大眼、學長

香港發行　城邦（香港）出版集團有限公司
地址　　　香港灣仔駱克道193號東超商業中心1樓
電話　　　852-2508-6231
傳真　　　852-2578-9337

新馬發行　城邦（新馬）出版集團Cite（M）Sdn. Bhd.（458372 U）
地址　　　41，Jalan Radin Anum，Bandar Baru Sri Petaling，
　　　　　57000 Kuala Lumpur，Malaysia.
電話　　　603-9056-3833
傳真　　　603-9056-2833
製版印刷　凱林彩印有限公司
定價　　　新台幣780元

2019年1月初版一刷・Printed in Taiwan 版權所有・翻印必究
（缺頁或破損請寄回更換）

NIKKEI ARCHITECTURE SELECTION SEKAI NO RENOVATION by Nikkei Architecture.
Copyright © 2017 by Nikkei Business Publications，Inc. All rights reserved.
Originally published in Japan by Nikkei Business Publications，Inc.
Traditional Chinese translation rights arranged with Nikkei Business Publications，
Inc. through KEIO CULTURAL ENTERPRISE CO.，LTD.
This Traditional Chinese Language Edition is published by My House Publication Inc.，
a division of Cité Publishing Ltd.

國家圖書館出版品預行編目（CIP）資料

世界知名建築翻新活化設計：向安藤忠雄、法蘭克・蓋瑞、札哈・哈
蒂等大師學習可實踐的創新思維／日經建築編；石雪倫譯.--初版.--臺北
市：麥浩斯出版：家庭傳媒城邦分公司發行，2019.01

　　面；公分

　　ISBN978-986-408-461-6（平裝）

　　1.空間設計 2.建築物維修

　　920　　　　　　　　　　　　107022126